休閒社會學 ~議題與挑戰

Leisure Sociology
~Issues & Challenges

劉宏裕◎主編　　許義雄◎策劃

許義雄、陳渝苓、林建宇、林皆興、蘇維杉、陳永祥、
李明宗、邱建章、吳崇旗、沈易利、林本源、顏怡音◎著

邱　序

　　本書共分為12章。結構性的將休閒社會的發展，勾勒出具體而完整的陳述與發展圖像。本書分別就休閒社會學發展基礎概念，提供讀者社會發展與休閒社會形成之間的關聯性；其次，針對休閒社會形成過程中之結構性影響因素，如政治、經濟、教育、性別、宗教面向的內涵加以介紹；最後，將現代休閒社會發展的關注焦點，如大眾媒體、社群發展、環境永續、科技應用面向提出討論。全書落筆平實，立論公正客觀，視野廣闊，論述切中肯綮，對台灣未來休閒社會之發展，應有具體之功能與效用。

　　隨著後工業社會的形成，服務業已取代製造業，成為現代社會經濟結構的主體。其中休閒產業的發展，隨著現代社會生活型態多元，大眾對於生活品質提升的需求而蓬勃發展。自2001年實施周休二日，全面性引動了台灣休閒社會的建構。就工作時間而言，隨著各行各業工作時間縮短、各大科學園區工作兩天休息兩天的特殊工作型態，增加了休閒社會建構的多元化。其次，台灣國民所得從1981年的2,728美元增加至2008年的17,542美元，提供了休閒社會建構發展的經濟動能。1987年解嚴及開放兩岸探親，台灣民眾透過觀光旅遊的互相交流，增添了台灣社會邁向休閒社會發展豐富化的潛力。

　　本書由前行政院體育委員會主委、台灣師範大學名譽教授及實踐大學榮譽教授許義雄博士策劃，明新科技大學服務事業管理研究所所長劉宏裕博士統合彙整，邀請國內專家學者撰述而成。作者群類皆碩學俊彥，學有專精，且均獲有博士學位，為人處事，備受肯定，著書立說，有口皆碑，實為國內休閒學界，難能可貴之人才。尤其，本書架構嚴

謹，議題設定能呼應社會之現實，所持觀點更能契合學習者之需要，實為不可多得之參考用書。

出版前夕，先讀為快，特撰數語，積極推薦，並聊表敬意，是為序。

前國立體育大學校長　邱金松　謹識

2010/07/21

許　序

　　台灣將「休閒研究」納入學術殿堂，開設課程，創立系所，進行鑽研，應是1970年代以後的事。首先，固然是台灣經濟奇蹟，國民所得增加，有錢有閒現象浮現，生活品質的問題，自然受到重視；另一方面，台灣的改革開放，人民自由進出國門，觀光旅遊風氣漸開，休閒娛樂逐步融入生活；更重要的是，網路活絡，終生學習的社會興起，學校鼓勵學習帶得走的能力，落實「行萬里路，勝讀萬卷書」的生活體驗，改變了青年學子的為學態度。特別是，全球化趨勢，波濤洶湧，莘莘學子背負著國際化的重責大任，前仆後繼，與日俱增，營造台灣社會一股新興力道；尤其，台灣運動休閒與遊戲機產業，蓬勃發展，舉世馳名，帶動國人關注休閒社會的重要議題，此起彼落。

　　休閒社會學，是休閒研究相關系所的必備課程，係應用社會學的理論與方法，探索休閒現象的專業課程。猶記得，2008年中，邀集同道友人，商議共同執筆，提供一本適合國情的專書，作為國內開發本領域的教材。一者，希望有益於學生思考台灣休閒社會的走向，使理論的學習，可以解決實際面臨的問題；二者，更期待，經由所提供的議題，可以舉一反三，厚實專業研究的基礎，發揚光大，與國際接軌。

　　在盱衡國內外本領域專書後，共同決定以「休閒社會學」為書名。理由之一，基於真實從論述中生產的前提，強調本書重在議題之提出，鼓勵多元論述，表達不同的觀點，謀求多數認同的共識；理由之二，本書的議題，無法涵蓋全面的社會現象，作者群專攻領域，同中有異，所持論述，雖均有紮實的學術基礎，惟仍期盼能就提供的文本，深入分析、批判與綜合，導出有意義的知識。

　　成書過程中，感謝劉宏裕所長的費神費事，從約稿到彙整主持編務、勞心勞力、辛苦備嘗，由衷感激。揚智文化公司總經理葉忠賢先生，慨然應允出版，編輯部熱心協助，誠摯表示謝忱。尤其，交大博士生陳鑾及明新科大碩士生連文同學，不辭辛勞，細心協助校稿，功不可沒，特別感謝。爰綴數語，是為序。

<div style="text-align: right;">

國立台灣師範大學名譽教授
實踐大學榮譽教授　　許義雄　謹識

2010/08/01
</div>

編者序

　　本書是繼2007年於華都文化事業有限公司出版《運動研究方法》之後，再次和國內12位大專院校專家學者，共同合作完成之專書。編者在大學教授「休閒社會學」此一課程，一直苦於沒有適當的授課教材，坊間的教材常常無法滿足授課需求，因此開始規劃休閒社會學專書教材。一般社會學家研究重心大都放在對於工作、階級、權力、社會階層，乃至於後現代化與全球化概念的討論，也認為這些是主流的社會學研究領域，相對較為忽略休閒社會學這一新興研究議題。

　　然而，戰後台灣社會快速變遷和國民所得的持續增長。台灣社會的多元化發展，生活型態亦逐漸多元呈現，休閒已成為生活的重心。筆者觀察台灣休閒社會的建構發展歷程，還可以進一步結構性的探討。隨著台灣社會發展，文化建構層面就越加豐富，物質條件和非物質條件的需求就會相對提高。緊接而來，國人工作方式，面對生活內容的態度也將產生巨大的變化。因此本書嘗試提出影響台灣休閒社會形成之面向，及其形成之社會議題和所面對之挑戰。

　　本書進一步試圖引用美國社會學家Thomas M. Kando對於休閒研究切入的方式——運用社會學和跨領域方法評析休閒發展概念。經過作者群共同努力之後，終於完成出版《休閒社會學——議題與挑戰》一書。本書為一休閒社會學的集體嘗試，雖然有既定之撰寫結構，也參考西方學者之相關概念，然而希望此一初步的學術探索，能為日後台灣休閒社會學的學術建構跨出第一步。衷心期盼專業同好，加以指正，以作為再次

修正時之參考。本書能順利出版，要感謝揚智文化的編輯群，若沒有他們的專業協助，本書將無法將成果呈現給讀者。

明新科技大學

服務事業管理研究所所長　　劉宏裕　謹識

2010/08/08

目　錄

第九章　**休閒與現代科技**　221　　　　　吳崇旗

第十章　**休閒與團體生活**　239　　　　　沈易利

第十一章　**運動休閒發展與社會變遷**　261　　　　　林本源

第一章

休閒社會的形成及其因應

許義雄　國立台灣師範大學名譽教授
　　　　實踐大學榮譽教授
　　　　前行政院體育委員會主任委員

第一節　前言

　　一般而言，休閒作為一種社會或文化現象，已是眾所周知的事。從起心動念，舉手投足，到行住坐臥、食衣住行，無一不與休閒有關。其理由如下：

1. 休閒與生存密不可分，更與生活交融在一起。談生存或生活，必然離不開休閒，因為休閒可以是一種存在的體驗，可以是一種生命態度，也可以是一種生活的愉悅感受。

2. 休閒從時間角度來看，可以是一種工作後的放鬆，一種遠離拘束的逍遙自在。工作雖是保命所不可或缺，但更重要的是，工作是為了獲得更多的休閒，已有更多的論述。

3. 休閒可以說是文化的基礎[1]，因為相對於自然，人類之能創造文化，延續文化，無一不是因有休閒的賜予，才能啟發知識，形成智慧，才有機會從自然人，邁向文化人。

4. 休閒是自為目的的知性活動，是人生最高的榮光，探索人生的意義。就哲學的觀點認為：「幸福寓於休閒[2]，休閒為內觀的知性生活[3]」。

[1] Josef Pieper著，劉森堯譯（2003），《閒暇：文化的基礎》，台北：立緒，頁40-48。

[2] 幸福的概念雖無法一般化，不過，J. Locke認為幸福的構成要素，可包含：財富之擁有（身體之外）、健康之獲得（身體之內）、靈性之提升（身體之上）。Aristotle則提出，幸福的生活型態為：政治生活（life of politics）、娛樂生活（life of enjoyment）、觀想生活（life of contemplation）。詳見：松田義幸（2004），〈レジャーソサエティに向けての課題（4）-「レジャー概念」檢討の自分史〉，《生活科學部既要》，東京：實踐女子大學，頁55-80。

[3] 觀想生活，即是內觀的生活方式，可說是一種內省、觀照、冥想的生活方式，以一種知性感受，追求最高道德善的幸福生活為依歸。其意義在於：(1)觀想生活是休閒

5.若以宗教的觀點，則認為，節慶祭典為休閒核心所在，休閒是「聖」與「俗」共榮的體現[4]。

　　基於上述理由，本章擬分為當前社會的特徵、休閒社會的形成、休閒社會的負面形象、休閒社會的因應等，來加以分述。

 ## 第二節　當前社會的特徵

　　社會型態的發展，歷經傳統社會，工業社會，到後工業社會，各不同階段，有其不同的經濟基礎，各異其趣的產業屬性，展現別具意義的休閒風貌（如**表1-1**）。亦即，從傳統的農耕社會、狩獵社會到工業革命後的現代社會，不只勞動方式起了重大改變，生活方式也有了極大的差異，尤其進入後工業社會，一般俗稱後現代社會，一切講求信息的改變、傳輸與應用的快速、便捷與效率，比起早期的傳統社會，進步之神速，變化之巨大，真可說是不能以道里計。具體來說，後工業社會約有下列特徵：

一、學習社會的到來

　　後工業社會是一個學習的社會，不只科技的發展，使得知識生產與

生活中最高的生活方式；(2)是一種連續性的生活；(3)幸福必含愉悅因素，知性是一種純粹性及連續性的愉快感受；(4)觀想是自足性的（self sufficiency）；(5)觀想是自為目的的活動；(6)休閒的理想即是觀想；(7)是人類活動中接近神性的活動；(8)觀想直接探索自身的生命意義。見[2]。

[4] 休閒源自於禮拜活動或崇拜儀式的宗教，遠離勞動生產，體現敬畏神明、感恩、祈福、生存訓練及凝聚共識，形成規範；並經由與神共舞、遊戲，達到集體興奮的生命體驗。同註[1]。

4

表1-1 社會發展與休閒特色[5]

區分	經濟基礎	產業屬性	勞動型態	休閒特色
傳統社會	農、林，漁、牧業和自然資源。	1.以傳統產業為核心。 2.天然生產業為範圍。 （第一類產業）	1.日出而作，日入而息。 2.面對自然的勞力操作。	1.咒術與儀式性的宗教祭典。 2.宮廷遊戲之出現。 3.休閒區分階層。
工業社會	從事工業或產品製造業。	1.以加工業為主。 2.利用能源與機械大量產製物品。 （第二類產業）	1.機器代替人力。 2.標準化、規格化、合理化、自動化。 3.監督者角色。	1.從「拚命努力」到「強取豪奪」。 2.從貴族邁向庶民。 3.炫耀性休閒。
後工業社會	由知識技術形成的產業。	以信息與知識為主軸，程式處理為重點。 （第三類產業）	1.服務業取代工業生產。 2.腦力替代勞力的生產關係。	1.差異化、虛擬化、資訊化。 2.體驗的休閒文化。 3.創意與象徵。
備註	1.是共時性也是歷時性，亦即三種社會型態同時並存於世界，分布於不同地區，同時，也是人類社會發展與進步的規律。 2.每一階段是發展過程，而非後者取代前者。			

日俱增，千變萬化，令人應接不暇，手足無措，尤其知識的折舊率，也逐日擴大，使得有限的學校教育，面臨嚴峻的挑戰。所以，借助電腦、網路與數位學習，打破了學習時間與空間的限制，更跨越了指導者與被指導者的藩籬，使人人學習，處處學習，時時學習，事事學習，成為個人安身立命，展現才華，貢獻社會的不二法門。因此，學習如何學習，比學習固定的知識更重要，也就順理成章，更成為家喻戶曉顛撲不破的道理。

進一步而言，後工業社會是講究技術創新的社會，是求變致變的社會，質言之，惟其與時俱進的學習，庶幾能滿足瞬息萬變的社會需求，

[5]許義雄（1977），《體育學原理》，台北：文景，頁13-16。

也唯有建構自我導向的終生學習，適足以改善人的素質，帶動社會的進步，提升國家競爭力。

二、面對資訊社會的衝擊[6]

一般而言，工業革命將人類文明從傳統產業的社會，推進工業社會，而資訊與科技的發展，正在將人類的文明帶進後工業社會或資訊社會。進一步說，資訊社會（information society），是一種由電子交換的媒介所構成的社會（Poster, 1990），也是一種「網絡社會」（Castells, 1996）。同時，資訊的表現方式，由面對面口頭媒介的交換（符號的相互反應，人處於交流的位置），到「印刷的書寫媒介的交換」（符號的再現，人是一個行為者），再到「電子媒介的交換」（資訊的模擬，人處於去中心化，分散化與多元化的狀態）。資訊社會即處在這樣的情境中，使人沈醉於資訊的模擬，目眩於數位的符號，面對無窮無盡的欲望與「螢幕」上致命的吸引力，而束手無策。

同時，因資訊跨越疆界的特性，「社會內」（國內）與「社會間」（國際）的界線，會隨著資訊全球化的蔓延過程，而逐漸模糊，促成資訊影響社會既大且鉅，無遠弗屆。具體來說，全球化藉著資訊，由：(1)雙向活動：如電話、傳真、e-mail等；(2)單向電子傳播：電視、收音機等；(3)模仿：主流世界的電影、奢侈品、電視等的模仿；(4)趨同：如自由企業經濟在共產與自由國家中的趨同等，進行疆界的擴張，致使國家力量減弱，全球城市崛起，個人在「社會排除」中浮沈。

總而言之，資訊社會因資訊的不斷生產與變化，其意義與影響遠比過去任何時代都寬廣，面對資訊社會的多元面貌，除了正視資訊的利弊得失外，應有起碼的警惕，才能駕馭裕如，借力使力，而趨吉避害。

[6] 石計生，〈資訊社會與社會學理論——一個馬克思主義的論述傳統與批判〉，
http://mail.scu.edu.tw/～reschoi3/works/informsociety.pdf。

三、遊戲文化嶄露頭角

　　遊戲，可以很輕鬆，也可以很嚴肅。遊戲可以是真實角色的扮演，也可以是虛擬實境的設計。可以說，在當前社會，沒有比遊戲更引人入勝的話題，也沒有比遊戲更富文化意義的現象。因為，遊戲無所不在，也無時不有。從人生如戲到戲如人生；從節慶狂歡，到常與非常的生活體驗；從權力的爭逐，到政治的算計遊戲；從金錢遊戲的經濟理論，到藉聲音、顏色、圖形或符號等身體技法的藝術表演與表演藝術，在在顯示當前社會，不能無視於遊戲文化的重要內涵。

　　試以電腦遊戲為例，不管是互動軟體設計，或3D動畫研發；也不論是數位棋藝推廣，或遊戲公仔製作，不只是網路族所關注的重要課題，更是國家扶植的關鍵產業。

　　其實，遊戲貴在自由的進出，重在創意的有無。人是遊戲者[7]，論者所在多有，人在偷得浮生半日閒之餘，滿足於虛實之間的自由遨遊，徜徉於理想與現實世界的創造，豈不也是去苦得樂的幸福感受。

四、混種文化的出現

　　隨著資訊科技的發達，不只交通便捷，空間距離縮短，網路科技的日新月異，使全球化趨勢一日千里，快速成形。尤其經濟發展，正由國家獨占邁向國際規模，跨國企業引領風騷，所向披靡。同時，人類所面臨的問題，越來越全球性，全球生態環境的重視，溫室效應興起的節能減碳活動，象徵著人類社會國際化的具體體現。另一方面，國際化之後，社會多元，肇始於社會文明的進步，民主風氣的普及，以及自由普世價值的重視。從文化的多元，價值觀念的多元，宗教信仰的多元，到

[7] 成窮譯（1998），《人・遊戲者》，貴陽：貴州人民。

生活態度與政治理念的多元，是個人主體的彰顯，社會的求同存異，彼此包容共生的最好寫照，更是混種文化乘勢興起的溫床。

當然，國際化的結果，不只不同文化的邊界逐步模糊，文化的純種性格也面臨考驗[8]。換句話說，一方面是不同文化的分際，並非牢不可破，在國際化的波濤洶湧中，經由交流與互動，衝擊與迎拒過程，難免相互影響，彼此各取所需，截長補短，並反向改變原生文化，進而形成所謂的混種文化。舉例而言，日常生活中的食、衣、住、行，在東西文化交流之後，呈現東西合璧的文化形式或內容。

五、符號化的社會現象

當前社會，是消費社會，是流行社會，更是符號化社會，也是象徵的社會。從起心動念，行住坐臥的身體語言或消費行為看，無一不是一種象徵。享用山珍海味或粗茶淡飯；穿金戴銀或布履蓑衣；豪宅或陋室；出有車，不只是代步，必計較車輛的大小、款式的層級，甚至，商場上的名牌搶購，哈韓、哈日的風潮，髮型顏色的爭豔，奇裝異服或怪誕裝扮，追星族、飆車群，刺龍刺鳳的年輕身體，股溝妹等，無厘頭的街頭文化，呈現五彩繽紛的景象，都有不同的象徵意義，是社會符號化的典型範例。

進一步說，消費社會裡，社會生產能力遠遠超出社會的有效需求，資本家必然殫精竭慮創造吸引消費者購買不盡然需要的產品，以解決產量過剩的問題。因此，在產品之外，製造產品的價值，讓產品具有時尚、高貴、美麗或大方等象徵意義，提供消費者物超所值的美好想像空間；並滿足消費者炫耀式的消費，使商品彰顯身分與地位的價值。誠如

[8] 伊朗籍後殖民理論學者Homi K. Bhabha認為，在強調文化可以互相交流的前提下，「純種」文化基本上不可能存在。詳見陳瀅巧（2006），《圖解文化研究》，台北：易博士，頁140-142。

民俗節慶活動（一）

圖片提供：立德大學徐元民教授。

Jean Baudrillard所說，消費者渴望的不在於物的本身，而是附加於物之上的符號價值❾。

　　因此，資本家藉由現代商業的高科技與資訊網路的普遍，在媒體的運作下，經由廣告、代言、展示或說明會，成功地掌握了消費大眾的生活經驗與購物習慣或記憶，征服了消費大眾，使商品轉換成一種象徵符號，購買者購買符號的象徵價值，以致人被商品化，成為有價的商品，待價而沽而不自知。

❾ J. Baudrillard認為，消費的根源在欲望本身，消費者透過購買物品所代表的符號，維持社會價值的認同感。個人在消費過程中，是藉由對商品得到想像式的樂趣，滿足現實生活中無從體認的經驗。同時，個人的消費行為，除獲取他人歆羨的眼光外，也在滿足本身的欲望。同註❽，頁50-53。

民俗節慶活動（二）

圖片提供：立德大學徐元民教授。

 ## 第三節　休閒社會之形成

　　休閒社會的到來，可以從一個社會對休閒經費的投入，休閒空間的闢建，以及休閒時間的運用加以衡量。不過，詳細觀察台灣現代社會，之所以逐步邁向休閒社會，有下列現象值得重視。

一、經濟發達，所得增加

　　台灣光復初期，為了民窮財盡，物資缺乏，生產低落，特別重視經濟發展，歷經四、五十年的努力，終於創造了經濟奇蹟。國民所得也由1950年代的600到800美元之間[10]，到2000年的13,090美元，甚至就購買力評價（PPP）來看，根據世界銀行的資料，2006年，台灣為30,084美元，

[10] 吳聰敏（2004），〈從平均每人所得的變動看台灣長期的經濟發展〉，《經濟學論文叢刊》，32：3。

僅次於香港38,180美元、日本33,730美元、新加坡31,700美元,明顯比韓國23,800美元為佳[11](如**表1-2**)。

　　所得增加,最重要的意義是,生活的物質條件改善,基本的生活需求,已無虞匱乏,因此,有更多的餘力,從事非謀生的活動,甚至非生產性的活動增加,使得勞動不再只是為了溫飽,而企求更多精神生活的

表1-2　台灣國民所得比較表

年度	經濟成長	GNP（NTD）	GNP（USD）	國民所得（NTD）	國民所得（USD）
1989	8.45	206,131	7,805	187,421	7,097
1990	5.70	223,860	8,325	203,181	7,556
1991	7.58	247,330	9,222	223,697	8,341
1992	7.85	272,271	10,822	246,355	9,792
1993	6.90	297,768	11,283	269,107	10,197
1994	7.39	322,386	12,184	292,111	11,040
1995	6.49	347,111	13,103	314,386	11,868
1996	6.30	376,574	13,714	340,990	12,418
1997	6.59	403,188	14,048	364,690	12,707
1998	4.55	427,377	12,773	385,514	11,522
1999	5.75	443,294	13,737	397,707	12,324
2000	5.77	459,729	14,721	408,786	13,090
2001	-2.17	451,308	13,348	395,319	11,692
2002	4.64	470,426	13,604	411,987	11,914
2003	3.50	482,284	14,012	421,377	12,242
2004	6.15	506,650	15,156	443,019	13,252
2005	4.16	518,511	16,113	452,947	14,075
2006	4.89	536,566	16,494	468,756	14,410
2007	5.72	566,566	17,252	493,809	15,037
2008(f)	4.30	586,019	18,883	507,288	16,344

資料來源:行政院主計處。

[11] 購買力評價(Purchasing Power Parity),簡寫為PPP。

滿足，以致休閒與工作的關係，有了明顯的改變，導致休閒生活內容與休閒品質，受到起碼的重視。可以說，早期是終生勞苦，浮生難得半日閒，到經濟發達之後，勞動是為了獲得更多的休閒，已是日常生活中的共同體認。

二、生活時間的改變

休閒社會的到來，最明顯的現象是生活時間的改變。一般而言，一天二十四小時的生活時間，可區分為勞動時間、睡眠時間、生理、飲食用餐、瑣事及休閒時間。從休閒的發展而言，每日的勞動時間，從1850年為十一‧七小時，1900年代為十小時，1950年代為六‧六小時[12]，進入二十一世紀初期，若以國際相關國家法定工時計算，則每週以最高四十七小時到最低三十三‧二小時為範圍[13]，平均每天的勞動時間應為六‧三到五小時之間。顯見，由於人類的努力，使勞動時間約比百年前減少了一倍以上，相對而言，每天扣除勞動、睡眠、生理時間、用餐及瑣事等時間，可利用的休閒時間量，與百年前相比，可看成是倍數增加，應不過言（如**表**1-3）。

其實，自1956年，聯合國教科文組織（UNESCO）曾資助大規模調查包含法國、瑞士、波蘭、南斯拉夫等東西方十一個國家的休閒狀況，1957年，Denis de Rougemont更發表了《休閒時代之到來》（*L'ere des Loisirs Commence*）的論文，之後，1958年，一本匯集古今休閒論述的論文集──《大眾休閒》（*Mass Leisure*）之到來乙書出版，隔年的1959年，法國雜誌更以「休閒特刊」為題出版專輯，在在顯示新休閒時代確

[12] 清水幾太郎（1970），《現代思想（下）》，東京：岩波全書，頁364-365。
[13] 我國行政院主計處「薪資與生產力統計月報」、韓國官方網站http://www.nso.gov.kr。

休閒社會學——議題與挑戰

12

表1-3　各國每週工作時間比較

年別	台灣	韓國	新加坡	香港	日本	美國	加拿大	法國	德國
2000	43.9	47.5	47.0	46.6	35.7	34.3	31.6	35.6	38.2
2001	41.6	47.0	46.2	46.5	35.5	34.0	31.5	35.8	38.0
2002	41.9	46.2	46.0	46.9	35.3	33.9	31.6	35.2	37.9
2003	41.8	45.9	46.0	46.7	35.5	33.7	31.8	34.2	37.9
2004	42.3	45.7	46.3	47.1	35.4	33.7	31.8	34.5	37.9
2005	42.0	45.1	46.5	47.0	35.2	33.8	31.5	34.7	37.9
2006	41.7	44.2	46.2	-	35.4	33.9	31.6	-	38.2

資料來源：行政院勞工統計處（2007），「各國法定工時與實際工時比較」，勞
　　　　　動統計櫥窗。

已隱然成形[14]。

三、價值觀念的變化

　　台灣人民向來工作勤奮，日出而作，日入而息，是一般的生活習慣。不過，自從國民所得增加，休閒時間大量湧現之後，一些生活態度與價值取向，已逐步改變。最明顯的事實是，勞動者不只不再努力爭取加班時間，反而以休閒時間的多寡作為就業取捨的參考指標，尤其政府主政單位，有了週休二日之後，更考量連續假日與彈性上班的可能性，以利於國民休閒時間的安排，享受更多休閒的生活樂趣。

　　同時，由於休閒價值觀念的改變，對休閒的認知與態度，也呈現出不同的樣貌。比如從早期的「小人閒居，常為不善」的負面看法，到目前視休閒為文化基礎的高度評價；從過去「勤有益，戲無功」的批判性態度，到現在將休閒的自由，闡揚為豐實生命意義的肯定作法，都顯示

[14] 江橋慎四郎・池田勝（1975），〈レクリエ-ション研究序説〉，《レクリエ-ション の科学—レクリエ-ション体系Ⅲ》，日本：東京，頁13。

著時空背景影響休閒價值體系的鑿痕。

四、休閒產業[15]之興起

從消費現象觀察，有什麼樣的社會，就有什麼樣的產品，這當然是

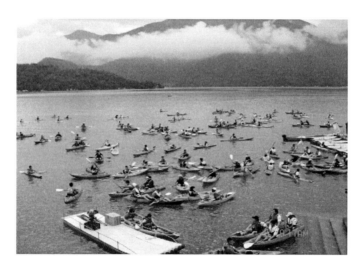

日月潭泛舟

圖片提供：教育部體育司李昱叡博士。

[15] 休閒產業常因不同目的而有不同的分類，如1.依資財製造‧販賣而分：海、陸、空域之用品產業（遊艇、汽艇、釣具、輕航機、登山、滑雪等用品）；個人運動用品（高爾夫用品、保齡球設備、用品）、運動器材（球類用品、訓練機器、運動衣物、設施等）；娛樂設施室內、外遊樂器材、麻將、撲克牌等；玩具、移動式機器，汽車、機車、自由車等；趣味創作，如手工藝、園藝、繪畫用品等；移動性器材：自行車；創作、趣味：園藝、手工藝等；別墅、民宿等。2.服務業：運動設施、多元複合式設施、遊戲。娛樂設施、觀賞設施、旅行、其他服務設施（餐廳、健康中心、三溫暖、SPA等）。3.休閒市場：(1)運動器材、用具（運動用品、服裝）；(2)趣味‧學習（學習用品、鑑賞‧創作、新聞‧書籍）；(3)娛樂（玩具、飲食、博弈）；(4)旅遊觀光（國內、國外交通、參觀、行樂）等。

社會的流行，造就市場需求的活絡，以迎合社會的消費大眾。當然，消費者的消費行為，也會左右社會流行的風向。

以休閒產品的潮流看，過去國民平均所得不多，像高爾夫球的玩家，沒有一定的資產階級，很難玩得起這種貴族運動。不過，一旦球場普及化之後，雖不能說，國人可以人手一桿，至少上高爾夫球場，已不再遙不可及。

同樣道理，可以清楚的看到，自從電視機走入家庭，從繁華都市到窮鄉僻壤，從黑白到彩色，從電晶到液晶，從無線到有線，從販賣店到電視購買，從電話叫貨到網路郵購，只要有通路，就不怕買不到想要的產品。

休閒產品的流通，也因此暢行無阻。從觀看到實作，從室內到室外，上山下海，吃、喝、玩、樂，只要休閒需要，人民的創意，就會讓產品應運而生。不分動靜，不計晝夜，男女老少，悉聽尊便，應有盡有。

具體而言，單以交通工具而言，為了滿足消費者不同的休閒需要，從獨輪到雙輪，從三輪到四輪，從陸地到空中，從竹筏到輪船，光以水上休閒活動類而言，帆船、遊艇、汽艇、水上摩托車等，種類之多，可說是不勝枚舉。尤其，自休閒社會形成以來，休閒與生活已密不可分，促使休閒產業應運而生，風起雲湧，大發利市，儼然成為國家重要命脈之所繫。以日本2008年的休閒產業而言，高達74兆5370億日圓[16]（約合台幣22兆元），相當於我國全年總預算的五倍之多，顯見休閒市場之銳不可當（如**表1-4**）。再就休閒消費傾向觀察，日本的休閒消費群眾前五名，臚列如下，藉供參考（如**表1-4**）。

1.在運動方面：(1)保齡球；(2)慢跑、馬拉松；(3)體操（徒手操）；

[16] 財團法人社會經濟生產性本部，〈平成19年の余暇関連産業市場の動向〉，《東京：レジャー白書，2008》，頁45。

表1-4　日本近年來休閒產業的發展　　　　　　　　　　（單位：億，%）

年份 類別	2003	2004	2005	2006	2007	成長率	
						06/05	07/06
運動產業	45,250	43,800	42,990	42,970	43,190	-0.0	0.5
趣味創作	114,880	116,320	111,540	110,220	107,760	-1.2	-2.2
娛樂產業	553,150	547,750	541,130	531,670	486,690	-1.7	-8.5
觀光旅遊	104,860	105,560	106,390	106,660	107,730	0.3	1.0
休閒市場	818,140	813,430	802,050	791,520	745,370	-1.3	-5.8
1.	16.7	16.3	16.0	15.6	14.5	-2.5	-7.1
2.	29.0	28.6	28.1	27.2	25.4	-3.2	-6.6
國民支出	4,902,940	4,983,284	5,017,344	5,089,251	5,155,811	1.4	1.3
最後支出	2,817,910	2,844,284	2,859,356	2,907,190	2,935,293	1.7	1.0

備註：1.休閒市場對民間最後消費之比率。

　　　2.休閒市場對國民總支出之比率。

資料來源：財團法人社會經濟生產性本部，《レジャー白書，2008》第二章，
　　　　　〈平成19年の余暇関連産業市場の動向〉，頁45。

　　　(4)游泳（游泳池內）；(5)身體鍛鍊。

　2.在趣味性、創造性方面：(1)觀賞影帶（含租借）；(2)打彈珠（遊
　　戲、趣味、通訊等）；(3)電影（電視除外）；(4)音樂鑑賞（CD、
　　錄音機、錄影帶、收音機等）；(5)園藝、造園等。

　3.娛樂方面：(1)外食（日常生活除外）；(2)卡拉OK；(3)彩券；(4)
　　飲酒作樂（酒吧、PUB、簡餐店）；(5)遊戲場等。

　4.旅行、觀光方面：(1)國內觀光旅行（避暑、避寒、溫泉等）；(2)
　　駕駛；(3)動植物園、水族館、博物館；(4)遊樂園；(5)郊遊、徒步
　　旅行、戶外散步等。

第四節　休閒社會的負面形象

　　休閒社會，從表面看，是一種愉悅的生活，快樂的時光，有其陽光的面向，不過，在享受休閒歡天喜地的背後，卻也不無負面的面貌，略述如下：

一、經濟成長代價高

　　經濟的高度成長，雖然促進社會的急速發展，卻也難免造成對生態環境的破壞，諸如城市大興土木的結果，道路拓寬了，高樓大廈櫛比鱗次，不只改變了傳統既有的風貌，也失去了歷史景觀與純真的地方特色，尤其都市化的結果，人口過度集中，交通擁擠、空氣污染、噪音、生活品質的低劣，以及匆忙的人群，熙來攘往，穿梭於大街小巷，猶如過江之鯽，彼此不相聞問，冷漠的關係，形成人際間的疏離。

　　一方面，休閒產業經營者，為了迎接大批受困於都市生活的人，展臂歡迎湧進鄉間原野，於是飯店、旅館、民宿、山間小屋等接二連三大肆興建，造成水土保持不良，生態環境遭殃。同時，外來旅客，以有錢就是大爺的心態，君臨淳樸的鄉間，極盡消費之能事，喧嘩囂張的態度，蹂躪大地之餘，頤指氣使，炫耀財大氣粗的尊榮，都是休閒社會的負面影響。

二、色情氾濫，挑戰倫理規範

　　色情之所以氾濫，原因固然很多，最重要的應該是民智已開，自我意識的抬頭，身體的自主權高漲，加以逸樂取向的社會成形，笑貧不笑娼的風氣使然。所謂飽暖思淫慾，食色本屬人類本性，尤其，在開放的民主

社會，只要當事人情投意合，嚴守個人的行為規範，否則除非作奸犯科，很少會受到限制。一句俗話說：「只要我喜歡，有什麼不可以」，充分顯示，個人憑著感覺走，個人敢做的行為，自應個人勇敢承擔。

問題是，少不更事的青少年，一方面是好奇，再方面是好玩，更多的是，經不起誘惑，尤其是環境因素的影響，成群結幫，相互比酷、比炫、比狠。蹺家，逃學，閒來無事，街頭遊蕩，處處無家處處家，伺機尋找對象，以吸毒為媒介，藉色情影帶模仿，猛吃禁果的結果，懷孕生下無辜的小孩，扶養的責任拋給棄養之家，造成社會的無形負擔。

尤有甚者，即使年輕力壯，或好逸惡勞，或紙醉金迷，或流連賭場，或燈紅酒綠，沈迷情色場所，或外遇，或援交，或騷擾，或買春，或賣春，形形色色，無奇不有。再者，酒足飯飽之餘，稍不如意，滋事鬥毆，刀光劍影，刀刀見骨，真槍實彈，不置於死地，不輕言罷休。所謂「小人閒居，常為不善」，莫此為甚。

三、資訊公害，影響休閒品質

一般所謂公害，常泛因工業發展使環境受到破壞，生態遭到污染，而加害於公眾之基本人權及造成社會損失者而言。

具體而言，公害的類型，可以是生產作業形成之公害，如聲光化電或農林漁牧等產業公害，也可以是交通、資訊、教育及醫療等公害[17]。就資訊公害看，電視、收音機、新聞傳播、雜誌報導等大眾媒體的信息傳播，或有意或無意，造成個人隱私受損，語言或文字暴力，使個人身心受害，均足以形成個人權益之損失。

當然，資訊為知識來源，傳播媒體向來扮演傳播告知的功能，具有教育、娛樂及監督的作用，不過，科技發達之後，資訊傳播，除了正

[17] 許義雄，〈休閒生活中的公害性及其防止之道〉，《健康教育》，頁51。

面效能外，也常有負面影響。尤其傳播媒介，如影隨形，無處不有，無時不在，為達目的，常無所不用其極。如不良商業廣告，置入性行銷，商品，醫藥，美體美姿，輕聲細語，情色網誌，低俗娛樂，垃圾信息，色情刊物，電影，電視，黃腔，髒話等百般挑逗，不只污染閱聽環境，更左右休閒生活品質。更有甚者，公然製造假新聞，顛倒是非，興風作浪，混淆視聽，任令社會不得安寧，公平正義飽受影響。

四、設施管理，亟待加強

多元化的休閒生活，自宜有多樣化的休閒設施。其中，有自然天成，有人為加工，如海濱大洋，溪澗河谷，鄉間小道，森林原野，都屬自然的休閒好去處，至於人為加工者，小自兒童玩具，大到電動摩天輪，都對休閒深具吸引力。不過，無論是自然天成的休閒場域，或是人為加工休閒園地，安全管理，平安使用，應是休閒設施的起碼要求。

可是，詳細觀察國內一些商業化娛樂設施，雖都有一定水準的維護，然而，仍然不無因欠缺適當管理，或因利益考量，因陋就簡者有之，潛藏危險者仍時有所聞。以水上休閒娛樂活動而言，每年海上、河川、游泳池意外傷亡者，何止百人？再說，電動器械遊樂園的設施，或年久失修，或操作失當，所造成的意外，豈止是偶然的事件而已？

再說，年輕人所趨之若鶩的網咖、PUB、舞廳或特殊休閒場所，或空間狹隘，或空氣流通不佳，或龍蛇雜處，或藏污納垢，不只是與正常休閒生活空間不相容，更不是休閒的理想設施。

 ## 第五節　休閒社會的因應

台灣對休閒社會的關心，應始自1970年代，先是政府成立觀光部門

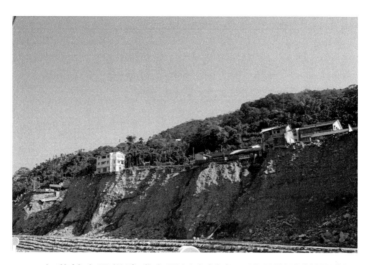

2009年莫拉克風災造成水里新山村土石流及道路妨設沖毀

圖片提供：林文和。

推動觀光旅遊政策，社區全民運動方興未艾，相關學術團體召開國際體
育健康與休閒會議[18]，學校開設休閒活動理論與實際課程，以休閒為主題
的學位論文陸續出現，1980年代，國內戶外遊憩學會成立，出版休閒研
究雜誌，1990年代，大學休閒研究系所設立，2000年代，政府公布週休
二日，國土規劃開始注意國民生活圈以及休閒旅遊設施的布建，大學休
閒旅遊觀光相關系所大幅成長，競相設立。

[18] 1975年8月11至15日，在台北圓山飯店，由中華民國體育學會主辦國際體育健康休
閒與舞蹈會議（ICHPERD）及執行委員會議，共有日本、韓國、香港、新加坡、
澳洲、印尼、美國、西德、斐濟及玻利維亞等十個國家三百多人與會。是台灣首度
舉辦有關休閒的重要國際會議。事實上，早在1961年，吳兆棠博士即參加該會新德
里第四屆年會，嗣後，郝更生博士夫婦、吳文忠博士、齊沛林教授及蔡敏忠博士等
人，都先後參加該會年會，郝更生博士及蔡敏忠博士亦曾被邀擔任該會執行委員。
吳文忠（1976），《亞洲及太平洋地區體育健康與休閒活動會議報告書》，台北：
友聯，頁18-21。

一、休閒需要教育

休閒既是文化的基礎,從懂得休閒、會休閒、享受休閒到能有休閒的品味,養成休閒習慣,都需要適當的教育。

舉例而言,休閒從日常生活出發,從凡事擁有(to have)的心態,邁向與萬物共存(to be)的生活;從緊張的競爭歲月,邁向和諧的合作日子;從焦躁難安的慌亂,邁向怡然自得的安定;從斤斤計較的有用態度,邁向無用之用的恬淡心境;從無事不爭的外求,邁向捫心自問的內省,都是一種體驗,一種休閒,都需要從日常生活中不斷的學習,才能有所體悟真正的休閒。

再說,休閒本來就是生命意義的參透,是意義的生產與文化的創造,是一種感動、愉悅與滿足的生命體現。因此,在休閒生活中,從生命的感覺出發,感受了無牽掛、放鬆、忘我的生命感動,體會休閒中的成就感、自我實現的爽快與生命的滿足,休閒之需要教育,基此不難想見。

二、生態環境永續發展

觀光旅遊的休閒活動,不只是國家重要休閒政策之一,更是各國經濟收入的重要來源,可以說,國際觀光產業興起以來,各國莫不竭盡所能,投入觀光產業之開發,期能達成「觀光興國」之目標。

不過,隨著地球環境的日趨惡化,以及大眾觀光(mass tourism)造成的衝擊[19],聯合國等國際組織,開始呼籲各國政府在觀光產業發展的同

[19] 一般認為,1960年代後期,大眾觀光蔚為風潮後不久,即形成觀光地之禍害。其中,有認為是觀光公害,如混亂、污染、賣春、犯罪、文化衝擊及觀光客對觀光地區社會或經濟支配之新殖民問題。也有認為大眾觀光即在滿足3S(sun、sand、sex)之目的,其中,尤以色情觀光為問題之代表。前田勇(2003),《21世紀の観光学-展望と課題》,東京:学文社,頁10-13。

時，重視觀光資源的保護與永續發展的重要課題。其中，如世界觀光組織（WTO）之「馬來西亞宣言」（Manila Declaration on World Tourism）指出（1980）：「所有觀光資源為全人類遺產的一部分，國家及全國際社會必須採取確實保存的必要措施。」同時，經濟合作暨發展組織（OECD）也發行「觀光對環境之影響報告書」，另外，聯合國環境計畫署（UNEP）、國際自然及自然資源保護聯盟（IUCN），及世界自然保護基金會（WWF）等三單位，聯合發表了以「世界環境保存策略」（WCS：The World Conservation Strategy）為名的報告書，指引環境政策的重要方向。報告書提及，自然環境之保存、維持、利用、回復及強化等，均以落實永續發展為依歸。因此，所謂的責任觀光（responsible tourism）、柔性觀光（soft tourism）、適切觀光（appropriate tourism）、自然或自然取向觀光（nature tourism or nature-based tourism）、健康觀光（health tourism）、文化觀光（culture tourism）等另類觀光型態（alternative tourism），也就應運而生。

　　進一步說，聯合國及國際相關觀光機構，進入1990年代之後，有關觀光永續發展的策略會議，參與地區也從先進國家擴及到東南亞地區，甚至不論已開發或開發中國家，針對生態環境與國家公園，在觀光產業中的角色與任務做深入的反省與檢討。另外，世界觀光組織，為了提升國際觀光品質，特於1995年發表聲明「防止組織化的色情觀光」，並於1999年提出「觀光倫理世界規定」，作為觀光產業永續發展的最佳保證。

三、媒體傳播的社會責任

　　媒體傳播的發展，不只是提供事實，也在創造事實；不僅影響社會風氣之良窳，也能促進社會的進步。具體而言，對休閒社會而言，媒體傳播可以創造話題，營造休閒社會語境，引起民眾關心休閒，塑造社會

休閒風潮，尤其，媒體傳播成為公眾教育機關，富有休閒的指導作用，更具休閒的催化功能，左右休閒消費大眾的消費行為，甚至影響政府的休閒施政與作為。

進一步說，不論平面媒體或電子媒體，已成為現代社會不可或缺的文明象徵，更是大眾日常生活中重要的組成部分。報刊、雜誌的大量湧現，電視頻道的開播，廣播節目的製作，都有助於休閒觀念的啟發，不良休閒活動的導正，甚至普及休閒風氣，提升休閒價值，以及休閒倫理的建立，都有賴於媒體傳播的重視與協助，傳播媒體的社會責任，可見一斑。

四、休閒者的醒覺

一般而言，傳統上，認為休閒源自於宗教，是人類遠離勞動生產，在祭典儀式中，體現敬畏神明、感恩、祈福、生存訓練及凝聚共識，形成規範；並經由與神共舞、遊戲，達到集體興奮的生命體驗。

事實上，休閒即是自由，在無拘無束的時間裡，盡情進出休閒場域，體驗休閒的歡樂，從休閒的知識、休閒的技術、休閒的藝術到休閒品味與休閒文化的創造，體現在日常生活的實踐，並落實於止於至善的幸福感。休閒更經由教育的方法或手段，延續並生產休閒的意義、價值、制度與器物之文化體系，亦為眾所共認。

具體的說，休閒雖是自為目的的體會，而無他在目的的羈絆，可是，休閒也可以使個人經由休閒的洗禮，從隨心所欲的野蠻邁向不逾越常理的文明，更可以從無秩序的放浪形骸到秩序化的循規蹈矩，可以使個人從獨樂樂的愉悅到眾樂樂的狂歡。有道是「休閒可以載舟，亦可以覆舟」，載舟與覆舟之間，存乎休閒者自我的體悟與醒覺。所謂，如人飲水冷暖自知，休閒者之與休閒，當亦可作如是觀。

 ## 第六節　結語

　　本章以休閒社會的形成及其因應為主題，先述當前社會之特徵，再論休閒社會之形成及其負面形象與因應，經閱讀相關文獻及深入申論後，得結語如下：

　　第一，人類社會之發展，從傳統社會，經工業社會，到後工業社會，不只經濟基礎不同，產業屬性更不能等同視之，其勞動型態及休閒特色，亦因背景不同，而大異其趣。約而言之，從日出而作，日入而息，到工作是為了休閒，重視創意與體驗的休閒文化，可說是人類文明進步的重要體現。

　　第二，在時空環境變遷下，當前社會的特徵約如下列：

1. 學習社會的到來：資訊與科技的進步，使知識日新月異，千變萬化，只有自我導向的終生學習，時時學習、處處學習、人人學習、事事學習，庶足以提升個人品質，帶動社會進步，增強國家競爭力。

2. 面對資訊社會的衝擊：資訊的生產，使人不得不面對資訊的模擬，數位的符號及無窮盡的欲望與「螢幕」的致命吸引力；同時，資訊無遠弗屆的跨越疆界，使得社會內與社會間不再壁壘分明。因此，國家力量無形減弱，全球城市興起，個人處於去中心化，擺盪於「社會排斥」裡，陶醉在虛實夢幻間。是以，對資訊的利弊，宜有起碼的警惕，始能駕馭裕如，借力使力，趨吉避害。

3. 遊戲文化嶄露頭角：遊戲本是文化的起源，文化又是休閒的基礎。從人生如戲，到戲如人生，遊戲無時不在，無處不有，每個人都有遊戲經驗，卻在成長中遺忘。人生幸福之感受，莫不在虛實之間，自由自在，在理想與現實裡創造美好樂園。

4.混種文化的出現：科技進步，交通便捷，時空條件，不再是國際交流的限制，在相互截長補短間，不只滋養原生文化的生命，尤能創發彼此認同的根基，使得你中有我，我中有你，你儂我儂裡，國際和平自是可期，世界大同豈不指日可待。

5.符號化的社會：符號是一種象徵，不同符號，具有不同的象徵意義。當前社會不只是消費社會，更是象徵社會。起心動念，行住坐臥，言談舉止，無一不是符號，也無一不具意義。從消費行為看，購物除了滿足欲望，更多的是，展現身分與地位，炫耀於他人的象徵。在物欲橫流的今天，倡導節能減碳，不只是攸關生死存活，更重要的是，節制原本就是文明的象徵。

第三，休閒社會之形成：衡量休閒社會可以有多重不同的向度，如政府的休閒建制，社會對休閒的經費投入，休閒空間的規劃以及休閒時間的運用，都是顯而易見的標準。

台灣的社會處境特殊，從1949年國民政府遷台以來，歷經一甲子，從民生凋敝到名列亞洲四小龍的經濟奇蹟，從國民所得不到1000美金，到今天的近1萬7000美元，增加約近十七倍，台灣蕞爾小島，外匯存底，竟然名列前茅。就勞動時間看，從1960年代的台灣勞工，每週工作五十七小時，到目前週休二日的實施，連續假日的設計，都有了不同凡響的改變。尤其，休閒價值的推崇，從學校到工廠，從社區到家庭，從健康飲食到日常作息習慣，無一不是正視休閒生活的重要。

再說，休閒產業如雨後春筍，從內製到外銷，從島內到島外，台灣運動休閒產業品牌，所到之處，備受肯定。

休閒社會之到來，顯示國民能免於匱乏，在溫飽之餘，已有更多的條件，遠離工作，享受休閒的樂趣，充實休閒生活的內容。

第四，休閒的負面影響及其因應：休閒社會有其正面的愉悅、快樂場景，陽光朝氣的歲月，卻也難免有負面、破壞的影像，潛藏其中。唯

今之計，自宜有所因應。

在負面影響方面：

1.經濟成長代價高：過度開發形成的生態破壞、環境污染以及人口過度集中，造成交通混亂、噪音，人際關係的疏離，都有賴休閒政策主政者、產業經營者以及休閒行為者，共同攜手合作，共謀休閒社會環境的理想發展。

2.色情氾濫與資訊公害：在所得增多，勞動條件改善之後，遠離勞動的拘束，解放身心，挑戰傳統倫理規範，正風起雲湧，群起效法。一方面是自主意識抬頭，「只要我喜歡，有什麼不可以」，憑著感覺，為所欲為的作風，趨之若鶩；一方面，資訊的虛擬情境，花樣百出，真假莫辨，尤助長歪風之蔓延，法紀之淪喪。

3.休閒設施因陋就簡：休閒觀念形成，休閒風氣蓬勃展開，食、衣、住、行、育、樂等產業，因應需要，快速成長，惟消費群眾大量湧現，經營者常有捉襟見肘之窘境，其中，或唯利是圖，偷斤減兩；或交通運輸，事故頻傳；或設施簡陋，怨聲載道等影響休閒品質之提升，自宜有所因應。

針對負面影響的因應之道如下：

1.休閒需要教育：教育無他，上師下效，止於至善而已。台灣休閒社會逐步成形，諸多典章制度，尚未完全齊備，休閒需要更多的教育。如休閒觀念之啟發，休閒態度之養成，休閒行為之建立，休閒生活之實踐，都亟待有形無形教育之落實。

2.永續發展的休閒社會：永續發展，不只是生態環境的重要課題，休閒社會的休閒生活，更要永續經營。比如，資源有限，休閒生活中，萬物並存，物我共生，天人合一的胸襟，是休閒的必要條件。理由之一，固在於休閒強調內省，重視自由，惟其能放下，閒情逸

致，自不需外求。理由之二，休閒不只是有形的活動，不可見的節制修為，更是休閒的重要組成部分，節制自是永續發展的最佳保證。

3. 傳播的社會責任：傳播媒體，是社會第四權，素有監督施政，主持社會公義之無冕王的雅號。在民主時代，民意高漲的社會，媒體的角色益形重要。休閒社會有賴傳播的正面報導，不論是休閒觀念的啟迪，休閒語境的鋪陳，休閒價值的澄清，休閒風氣的鼓舞，甚至休閒環境的塑造，都有賴媒體的積極支持與協助。才能使休閒融入社會，社會真正體現休閒。

問題討論

一、人類社會如何發展？類型如何？各類型之特色如何？當前台灣社會有何特色？試申論之。

二、何謂休閒社會？休閒社會如何形成？有何衡量指標？試舉實例說明之。

三、何以「小人閒居，常為不善」？試申其義。休閒有無負面影響？如何因應？

四、何謂幸福？何以「幸福寓於休閒」？休閒的理想在觀想，究係何所指？試申論之。

五、何以遊戲是文化的起源，文化是休閒的基礎？「人生如戲，戲如人生」究係何所指？試申論之。

 參考文獻

一、中文部分

石計生。〈資訊社會與社會學理論──一個馬克思主義的論述傳統與批判〉。
　　http://mail.scu.edu.tw/～reschoi3/works/informsociety.pdf。

成窮譯（1998）。《人·遊戲者》。貴陽：貴州人民。

吳文忠（1976）。《亞洲及太平洋地區體育健康與休閒活動會議報告書》，台
　　北：友聯。

吳聰敏（2004）。〈從平均每人所得的變動看台灣長期的經濟發展〉，《經濟學
　　論文叢刊》，第32期，頁3。

許義雄（1977）。《體育學原理》。台北：文景。

陳瀅巧（2006）。《圖解文化研究》。台北：易博士。

Josef Pieper著，劉森堯譯（2003）。《閒暇：文化的基礎》。台北：立緒。

二、日文部分

清水幾太郎（1970）。《現代思想（下）》。東京：岩波全書。

江橋慎四郎、池田勝（1975）。〈レクリエ-ション研究序説〉，《レクリエ-ショ
　　ンの科学-レクリエ-ション体系Ⅲ》。日本：東京。

前田勇（2003）。《21世紀の観光学-展望と課題》。東京：学文社。

松田義幸（2004）。〈レジャ-ソサエテイに向けての課題（Ⅳ）──「レジャー
　　概念」検討の自分史〉，《生活科學部紀要》。東京：實踐女子大學。

財団法人社會経済生産性本部（2008）。〈平成19年の余暇関連産業市場の動
　　向〉，《レジャー白書》。

三、英法文部分

Castells, Manuel (1996). *The Information Age: Economy, Society, and Culture. Volume
　　III End of Millennium*. UK, Oxford: Blackwell Publishing Ltd.

De Rougemont, D. (1957). *L'ere des Loisirs Commence*. Arts, 614, 10-16.

Larrbee, Eric & Meyersohn, Rolf(Ed.), (1958). *Mass Leisure*, Free Press of Glencoe.

Poster, Mark (1990). *The Mode of Information*. UK, Oxford: Blackwell Publishing Ltd.

第二章

休閒社會學重大議題

陳渝苓　國立台灣體育學院休閒運動管理研究所副教授

第一節　休閒是門社會學科

　　對於處於摩登社會的現代人來說，休閒（leisure）是個相當有趣且
具有相當爭議性的概念。這個概念可以是廣泛的、種類繁多的、適用於
人群及整個社會團體的，但同時這個概念可以是主觀的、狹隘的、適用
於不同個體而有不一樣的解釋。近五十年來，有許多學者嘗試從各式各
樣的角度，如個人的、社會的、經濟的、心理的、抽象的、具體的，來
分析何謂休閒及其在人類活動中所扮演的角色和貢獻。在這些精闢的研
究中，對於遊憩（recreation）與玩耍（play）等休閒的兩種次概念也有
相當豐富的討論（Kelly, 1996; Neulinger, 1981）。這些貢獻卓越的學術研
究，不僅僅把休閒這個長期被消極對待的概念帶到人類日常生活中，更
進一步的，這些研究成功的把休閒拓展成一個正式的學科、一個正式的
領域，可以被學習以及討論的一個議題。

　　然而無可避免的，這些研究中對休閒的定義仍受到社會傳統意識
形態的宰制。無論是在休閒理論的建構或是在人類社會行為的定位來
說，休閒一詞的定義（definition）、意義（meanings）、甚或是譯意
（translation），始終持續的被架構在工作（work）或是勞力（labor）
相對的基礎上，而成為一種次等、消極的概念。這表示是相對於社會學
家眼中，所謂能積極促成社會運作及進化的社會參與方式：勞力與生產
（通常藉由工作的形式而被表達，參閱Marx & Engles, 1978）。休閒是
種工作以外的、非義務性的以及非關社會進步的生活應用方式。舉例來
說，傳統儒家所謂的「業精於勤荒於嬉」，或者是西方基督教文明所一
直重視的工作倫理（Work Ethic，參閱Weber, 1992）都是很好的例子；
而休閒的目的也多半是為了對「工作」或「生產」更有助益，如「休
息是為走更長遠的路」。此種對休閒的一般認知，也充分的影響並顯
露在休閒學者們對休閒所架設的理論以及定義上。如傳統的滿溢理論

（spillover）與補償理論（Wilensky, 1960），以及廣納諸說而集大成的
Kelly（1996）明白的使用「工作←→休閒」二分法理論，來定義休閒
為：

1. 工作以外的剩餘時間。
2. 非工作性質的活動。
3. 非義務性活動所產生之主觀經驗。
4. 結合後兩者的「行動說」，顯示在強調工作價值的意識形態下，休閒只是個衍生的生活應用概念，而目的乃是對工作或生產有所助益。

　　然而，隨著社會結構的變遷（由農業社會轉成科技導向社會）（梁炳焜，1994），科技爆炸性的發展，日常生活形態的變化（對於消費的重視）（余舜德，1992），以及對工作態度的轉換（工作不僅限於勞力生產類型），二十一世紀的台灣社會呈現出多元的震盪發展過程，而進入社會學家所謂的後現代社會。傳統的定義以及性別定位似乎對新時代的社會已不再適用。相對於二十世紀時對現代性（modernity）的強調與對社會同質性的假設，目前的社會科學研究顯現出一種注重多元與異質性的趨勢（Firat, 1994；高宣揚，1999、2002），尤其是對次文化團體、性別以及弱勢議題的獨特性（uniqueness），主體性（subjectiveness），與解釋現象的能力產生高度的關注與興趣。思考社會的模式由鉅視角度轉變為重視社會零碎的部分，在除了學術傳統上對團體一致性與社會普遍性的核心思考外，對多元現象的呈現與行為脈絡的重構也發生了高度的興趣。在此種背景下，從社會學的觀點來理解休閒一詞，在這持續變動的時代中，就必須要從不同視角觀點增添意義上的解釋。舉例而言，以前政府或社會大眾相當注重休閒在社會結構體上所扮演的角色以及所提供的功能，然而，隨著上述思考模式的轉換，許多社會學者更關注休閒在社會生活中的具現化過程以及如何被理解的問題。為了因應注重個

體性，主體性與異質性之社會形態的到來，1990年代末期，歐美休閒相關領域開始對研究的核心命題做出大幅度的修正與調整。受到此一學術脈絡的影響，近年學者所熱中研究的議題呈現出幾個重要的轉向，包含重視休閒研究的零碎性，強調個人的能動性（agency），以及高度關注社會人的每日生活（everyday life）（deCerteau, 1984; Shaw, 2001; Chen, 2003）。這些轉向不僅重塑了休閒學者對新舊議題的研究視角，更改變了休閒領域所常用的方法典範。

根據Firat（1994）的見解，現在的我們處在一個講求差異性，「零碎整體」（fragmentation），而反對同一性、共同性（Universalization）所制約的後現代社會中。這些傳統上長久以來的定義（如：性別定位或休閒定義）不再需要被保存。相反的，這些概念是有變化的可能，而且這個變化乃是一個流動（fluid）的過程（Firat, 1994），不是固定的，如果我們嘗試將休閒研究劃歸成一種社會科學的領域，我們更要允許新看法、新方法，以及新詮釋發生的可能性。

本文的目的乃從社會學的視角，來觀看休閒這個學門在發展近一百年的歷史上，影響深遠的重大議題，這些議題不但深刻影響了休閒學門的思考範式與學術研究的視角，甚至在人類生活的方式與政策的促進上，扮演重要的指標與工具角色。在考慮議題的多元與顯著性之下，本文僅就結構觀點所關切的阻礙（leisure constraints）、社會分化（social divisions）、社會融合（social inclusion）等三大社會議題來討論。

 ## 第二節　社會學門發展上的重要議題

一、傳統阻礙理論與現代社會的挑戰

在國內眾多休閒運動的相關研究成果中，不難發現大部分的研究

通常以提升國民休閒參與狀況為主要目的，研究命題通常瞄準在參與動機的釐清與休閒阻礙的檢驗與探索上（張玉鈴、余嬪，1999；陳南琦，2000；周佳慧，2001；尚憶薇，2001）。雖然此類探討阻礙類別的研究對相關政策之擬定與相關活動之推動有必然的貢獻，但這些研究的主要訴求多半著重於不同人口所遭遇之休閒阻礙形態的劃分，因而過分注重個人或某特定社會團體（如：女性、老人等）在某種阻礙的壓制下，因「我被……因素限制了以至於不能」參與休閒活動的「被動狀態」（Chen, 2008）。

　　一般而言，研究休閒阻礙的學者，通常定義阻礙為阻止個人參與休閒活動，或是減低個人參與休閒活動之頻率以及降低滿足感的因子（Henderson et al., 1989, 1996; Crawford, Jackson, & Godbey, 1991; Searle & Jackson, 1985; Samdahl & Jekubovich, 1997）。在文獻中，阻礙的形式有許多分類方式，而最廣為台灣學者所採用的阻礙定義，乃是根據Crawford、Jackson和Godbey（1991）的阻礙層級圖，約略可分成下列三種類型：

1. 個人阻礙或偏好阻礙（Intrapersonal constraints）（謝淑芬，2001）：意指個人因為本身的因素，如興趣或偏好，或以往所產生不好的經驗而對某種休閒活動排斥，造成不願參與的結果（Henderson et al., 1996）。

2. 人際阻礙（Interpersonal constraints）：意指個人因為旁人或別的人際關係所影響，而對某種休閒活動形成不能參與的狀況（Samdahl & Jekubovich, 1997），如家長限制女兒參與激烈的運動，或是因缺乏同伴而導致不能參與休閒活動的後果，均屬此類阻礙。

3. 環境阻礙（Structural constraints）：指不屬於以上兩者，而是客觀環境上的阻礙（Henderson et al., 1996），如金錢與時間的不足，或是場地設施上的缺乏，都有可能造成不能參與休閒的狀況。

　　然而，隨著後現代社會的到來，傳統的阻礙分類也發生了極大的問題。Chen（2003）指出，此三種阻礙不能完全的分開，因為不能忽視三者之間相互影響的可能性。舉例來說，一個人若在參與某種休閒運動上長期缺乏休閒伴侶，或是遭受某種客觀環境上的限制，都會產生興趣的減低，進而出現無法參與的情況。另外，學者也開始注意阻礙的可溝通性與可妥協性。其實對於生活中所遭受的休閒或運動阻礙進行溝通或妥協以期造成參與的相關研究，在1990年初期即已出現，如Kay和Jackson（1991）針對兩大阻礙——時間與金錢——進行初探；Scott（1991）也提出三種策略，包含獲得資訊、配合他人，與學習新的技能等。Mannell和Kleiber（1997）則將所謂的溝通機制分成兩方面來討論，一是阻礙的妥協（constraints negotiation）以及替代性休閒（recreation substitutability），前者乃是指個人為了減少阻礙所造成的影響程度，所從事的妥協；而後者則是指用次要（非第一選擇）休閒活動來因應本身休閒需要的策略（Mannell & Kleiber, 1997; Iso-Ahola, 1980）。而影響阻礙理論相當深遠的三位學者Jackson、Crawford和Godbey在《休閒阻礙的商議》（*Negotiation of Leisure Constraints*）（1993）一文中，更多方討論阻礙協商的發生機會與可能性，並將"Negotiation"的概念加入原本探討阻礙的理論架構之中（Jackson, 2005），將原本的阻礙層級圖做出修正，正式承認阻礙的存在與休閒參與的事實並不完全等同，因為協商行為的發生與否，在個人休閒參與的過程與休閒的類別產生了關鍵性的影響（如圖2-1）。

　　遺憾的乃是雖然所謂的協商策略在1990年代初期即被學者提出，卻沒有研究專注於不同人口組成之協商策略且比較其異同，其中對於個人能動性的討論與休閒意義中所強調的「自由精神」（freedom to be）更是忽略（Kelly, 1987）。尤其是自1995年後，第三波（資訊）與第四波（健康）文明革命在台灣社會興起，除了對台灣社會結構與產業形成造成影響之外，更對人民休閒方式帶來新的機會。由此可知，協商策略有必要

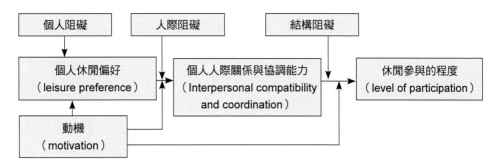

圖2-1　阻礙協商關係圖

資料來源：Jackson (2005)。

在所謂後現代社會重新被研究，而經驗資料則需要重新被搜集。尤其當行政院推動許多休閒政策，其目的在使更多的人口投入休閒運動的參與，若能一反從前從討論阻止民眾參與活動的因素（阻礙），而以研究可以吸引、鼓勵民眾參與休閒運動的原因（協商策略），相信其更能收到事半功倍之效。

二、複雜的社會分化與多層次的休閒參與

　　研究休閒議題時，常看見許多學者將社會因素（social factors）拿來作為區分人口的統計變項，以釐清不同特性的族群所擁有的休閒特性。這些因素是依社會分化（social divisions）的概念，再按照社會上不同族群的人依其所具有之特性所做出的概念性區隔。此種具有區隔功能的概念因素相當繁多，其中包含經濟、性別、生命週期、家庭結構等社會因素。在休閒社會學的領域中，學者認為不同的社會因素或情境因素（situational factors）具有分化人口休閒參與的能力，亦即遭遇不同情境的人口將會產生不一樣的休閒傾向與特性（Kelly & Freysinger, 1999）。以下針對較常提及的幾種類別做出討論：

(一)年齡

　　年齡一般來說是指自出生開始的生理年齡，但學者指出年齡的定義並不單一，除了是一般最常見的生理年齡部分，還包括有關情緒成熟度的心理年齡，以及包括社會期望的社會年齡三種（Kelly & Freysinger, 1999）。生理年齡指的是一出生之後所產生的年紀，是最直觀也是最簡單的年齡計算方式，心理年齡則是區分心理發展成熟的程度，綜合此兩種定義成就了休閒理論中有關區分休閒參與的生命週期理論基礎（life courses），像是兒童、青少年、中年及老年就是最常見用來區隔休閒情境的分別法。然而在社會學上生命週期另有一關切的核心，也就是社會年齡，指的是社會文化對各種年齡的描述或是規範，用以形容一個人在各生理年齡時期所「該有」的作為，但這樣的描述不見得等同該員的生理年齡或是心理年齡，舉例來說，傳統說的三十而立，四十而不惑就是內含社會期望的年齡定義。社會年齡的制定通常有相當的社會期望存在，會隨著不同的生命週期而改變，像是念書的年齡、適婚年齡、中年危機、退休年齡，在這些時期當中不只是生理年齡，同時也隱含了大環境下所期許的社會角色，意指的是文化賦予不同年齡不同定義的想法。若吾人定義休閒為一社會學科，休閒則會因不同生命週期產生微妙的變化，各時期的生理特徵、心理素質與社會文化要求則有所不同。如**圖2-2**所示，休閒在年齡的因素影響下將會產生明顯的變化。

　　生命週期對休閒的意義在於，不同的生命週期對休閒有不一樣的適切性，像是體能、興趣、同儕、經濟條件、婚姻狀態等。雖然，每個人在同時期不見得會有相同的因素，但是這些因素卻隨著生命週期，形塑了休閒在生命中的角色，也因為在這些因素影響下會有不同的休閒選擇。

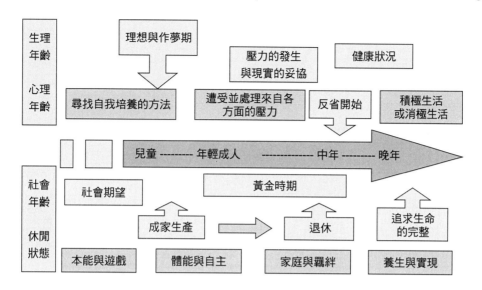

圖2-2 生命週期、生活核心與休閒狀態

資料來源：作者自行整理。

(二)性別

　　著名的女性休閒學者Karla Henderson明確的指出，傳統的休閒定義與研究方式不足以應用於當今婦女休閒的發展上，因而需要有積極的突破，像是新理論的導入（Henderson, 1996）。呼應於近二十年來女性主義的蓬勃發展，許多對性別議題感興趣的休閒學家紛紛採用女性主義為分析婦女休閒運動及女性日常生活經驗的一個理論基礎。另外，這些致力於婦女休閒發展的學者更積極的指出，對傳統休閒社會理論重新檢測的必要性，以求更進一步的架構以及詮釋婦女休閒以及日常生活定位的真實性（Henderson, 1994, 1996; Wearing, 1998; Henderson et al., 1996; Aitchison, 2000）。這個探索女性生活真實面的過程在近十年來達到巔峰，而討論的議題更從性別衍生到其他弱勢團體的關懷，如種族、兒童以及殘障團體等。這種以女性為研究主體的趨勢在休閒相關研究中相當

明顯，而且呈現了一種持續發展的狀態。

根據Henderson的看法，近年休閒研究進入「女性主義導向時期」（或作女性中心時期）。在這一個階段的研究中，女性休閒經驗以及自我主體性在此一階段持續的被強調，並主張用女性自主經驗來取代男性預設觀點的女性主義，被正式運用為休閒研究的理論架構。此外，專精於婦女休閒與運動的學者（如：Susan Shaw、Karla Henderson、Valeria Freysinger等人），更指出了分析婦女日常生活經驗的重要性，以及承認自我定義以及自我詮釋生活意義的可能性（Wearing, 1998）。從1980年代後期到今日，以女性主義為基礎的研究仍然不斷的被提出，就如Henderson所說的：

> 這是一個重新探索、重新認知與重新定位「女性」行為的過程……而女性主義不僅幫助我們整合新論點與發現新的行為模式，更提供了一個新方法去檢驗這個世界……此種對女性的重視，更為傳統休閒研究開啟了一扇新的大門，並使學者有機會去重新詮釋傳統的認知。（Henderson, 1996: 126）

而在1990年代，一種新的社會觀點逐漸浮現，Henderson稱之為「性別導向」研究時期。繼承女性主義導向時期對女性自我主體性的尊重，此一階段的研究嘗試利用「性別」本身為一社會分析的基礎，進而研究並理解在此一範疇內所產生的各式社會行為。換言之，性別本身即為一建構於社會內的範疇，而在此範疇內所產生的各式行為，都必須在社會的影響下來討論。例如，社會的期望與性別角色的關係、社會定位與休閒選擇的關係，都是此種研究的例子。此外，女性並不是這一研究階段的唯一焦點，相對的，男性與女性在廣義的社會架構下所涉及並互相牽涉的各式關係，如權力關係（power relation），成為新的命題。除此之外，有關社會弱勢族群及邊緣團體的討論也逐漸出現，如單親家庭、殘障團體或是同性戀研究。此後，社會不再是一個同質性的團體，而正如

近年來，以女性為主體思考的模式，廣泛出現在休閒產業相關的市場行銷中

資料來源：http://inside.nike.com/blogs/nikewomen-zh_TW/2009/02/24/2009nike-

後現代學者所強調的，在一個大型結構中所包含的變異性及期間的相互關係成為研究的新題目。

在此一趨勢的影響下，有關休閒研究的題材趨向多元化，而不再只是侷限在傳統所注重的焦點上，例如戶外遊憩形式，或者是量化個人動機或態度問題。相對的，休閒與運動在一般人或不同團體的日常生活中所產生的意義（meanings）與顯著性（significance），逐漸受到重視。尤其是關於個人主體性／自決性與社會壓力（如：社會期望、社會定位）之間的衝突與妥協過程，慢慢的為休閒學者所重視。畢竟，根據二十一世紀的觀點，休閒不再只是被動的提供休息或宣泄情感的功能，正如余嬪（2001）所指出的，休閒提供了一種達成「全方位健康」的機會，進而對社會人的日常生活與自我定位有著決定性的影響（Freysinger & Flannery, 1992; Henderson & Bialeschki, 1991; Shaw, 2001）。工作不再是人類生活的唯一重心，而生活的意義，也不僅限於從勞力中創造。新理論的運用賦予「休閒」創造生活意義的可能性。而女性主義或性別導向理論在休閒研究中所帶來的影響，更為社會中女性的能見度貢獻了跨時

代的影響。

(三)其他分化因素：階級、族群、宗教、地理環境

　　階級的概念起始相當的古老，幾乎有人類歷史的存在就有階級意識的形成，並落實在成文法的典藏中，如階級間不得相互通婚，或是階級間的職業類別固定等。在現代社會的結構中，雖然隨著時代變遷與客觀環境的變化，階級的分化不似以往君王社會明顯，然而階級的概念卻潛藏在人類的價值觀中，透過資本主義的廣泛影響力，藉著經濟與資源，在現代社會中繼續發生強大的分級力量。一般而言，通常現代的階級定義是依照社會經濟地位（social economic status）在普羅大眾中做出分級的區隔，而基於社會及團體成員間的有價資源分配不均，久而久之，同樣團體的人會擁有類似的價值觀，並聚集一定的社會勢力，倚靠彼此之間的同質性占據社會某端的資源分配，形成階級在現代社會中的概念。如周錦宏、程士航、張正霖（2004）將社會階級所擁有的社會資源分成生活機會、社會地位、政治影響力三種類別，依照占有的社會資源多寡區分，進而形成一種團體、一種文化，及一種區別士民的方式。**圖2-3**乃

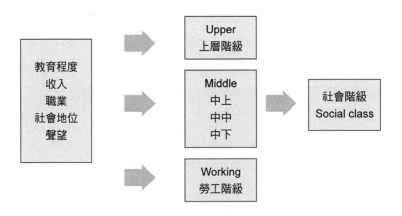

圖2-3　影響社會分化的原因

資料來源：作者自行整理。

是目前社會階級的大致分法。

　　通常不同階級之間都存在壓迫與被壓迫的不平等關係,同階級的人因擁有類似的社會地位與資源包含財富、教育、職業或榮譽,獲得的社會關注也會相似。若在休閒社會學的脈絡中來探討這個概念,休閒行為本身就是一種階級的分法,甚至可以定義休閒本身為一種階級(Veblen, 1967),反映在休閒的行為參與上則與錢財的關係密切。而休閒階級的區分主要以消費能力作為準則,而消費能力則是與收入、職業和教育程度有密不可分的關係。舉例來說,在社會上收入越高者,通常在休閒參與上比較不受限制,更有著從事奢華休閒或炫耀式消費(conspicuous leisure)的機會,成為有閒階級,像是杜拜六星級度假飯店就是專門為M型社會❶金字塔頂端的消費族群所設計的。而相對的,低階級的民眾在休閒參與上遭受到金錢的莫大限制,而中低收入族群則比一般民眾更加倚靠公營休閒體系來達成實質上的休閒參與。

　　但階級是會變動的概念,尤其當階級之間的流動超越階層邊界,讓個人的階級得以轉換時稱為社會流動(social mobility),分成向上流動(upward)與向下流動(downward)兩種。社會流動指一個人因著本身的個人成就或失敗,從而達至社會階層的轉變。在這個相對較為開放的社會制度裡,階層的劃分是根據個人的成就而定;也因為階級制度的開放性,個人可通過自己努力而取得所屬的階層,但也可以因某些原因而下降至另一階層,這就是「社會流動」。透過社會流動可以使社會階級關係改變,直接影響個人休閒參與的種類,也直接影響衝擊到休閒形態。

　　除了上述所提及的年齡、性別與階級因素外,還有相當多的情境因素會對某團體或某部分人口造成休閒參與的不同,如民族、宗教信仰,甚至是居住區域等。在休閒相關的研究中,這些因素不但是許多學者所

❶M形社會:所謂的M型社會,指的是在全球化的趨勢下,整個社會的財富分配,在中間這塊,忽然有了很大的缺口,跟"M"的字型一樣,整個世界分成了三塊,左邊的窮人變多,右邊的富人也變多,但是中間這塊不見了。

熱中討論的人口統計變項，在休閒政策的落實中，更是扮演著解釋現況與預測未來的角色，對於提升社會休閒風氣有著直接的貢獻。

三、被忽視的邊緣團體與主流社會之間的判別

在專業的休閒／運動領域中，對身心障礙者從事休閒或是運動行為的關懷其實一直都存在，縱使在新的世紀對看待弱勢的觀點產生變化，不能否認的乃是，目前學術上對身心障礙的論述乃是奠基於傳統對此領域的重視。若針對學門發展的脈絡來討論，其實早在二十世紀中期，在以利益導向（benefits approach）的休閒專業萌芽時期，就已出現有關於身心障礙者的討論（Driver & Bruns, 1999）[2]。而有關inclusiveness的概念，其實從休閒服務相關協會的發展中即有脈絡可循。如圖2-4所示，在1950年代，美國休閒協會（ARS[3]）以及國家休閒治療師協會（NART[4]）紛紛以提升身心障礙者的休閒參與能力與參與機會為主要目的。然而兩個不同的協會對於如何達成目的的策略，卻產生兩種極化軸心的發展（Sylvester, Voelkl, & Ellis, 2001）。ARS以促進醫療院所中需要照護者與身心障礙者的休閒參與，以達成全方位健康（general well-being）為主要概念；而NART則與醫學結合，工具化休閒的概念，成為幫助有需要的人們（people in need）回歸正常生活的手段，目標乃是重建與矯正身心障礙者身上所需要幫助的行為。但無論是前者或是後者，都以休閒如何改善個人狀況為主要目的。在1960年代，ARS與NART合併發展成為休閒領域中最新的學科，也就是治療式休閒式（Therapeutic Recreation, TR），以休閒為策略，以幫助為主要目標（Austin & Crawford, 2000）。

[2] 但僅限於身心障礙者，其他弱勢者的討論很少看到。
[3] ARS: American Recreation Society的簡稱。
[4] NART: National Association of Recreational Therapists的簡稱。

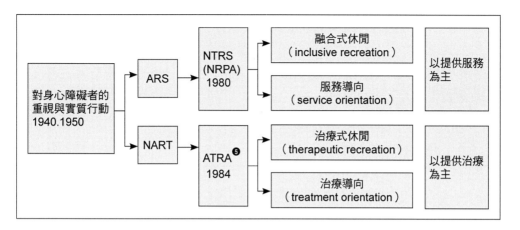

圖2-4　弱勢休閒的歷史發展演變

資料來源：陳渝苓、董瑋琳（2009）。

　　然而，當休閒成為幫助類型的生活醫學時，此種幫助的立場卻受到來自學術上與受益者本身的質疑與批判（Schleien, Stone, & Rider, 2005）。許多休閒推廣者甚至是TR的受益者，針對此種目的的休閒服務提出反省，認為這種立意良善的措施雖然造福很多需要幫助的人，包括許多弱勢團體，但是在發展此類幫助型的休閒時，卻有意的以一種違反社會健康常模的立場來定義此種對象，並歸類為「有需要」的或「身心障礙」團體，間接塑造了被歸為此類的人們「不正常」且「需要治療」的形象，造成被污名化的現象（Smith, Austin, & Kennedy, 2001）。於是在二十世紀末期，世界重要的休閒專業組織如NRPA❻，修正了原先強調「幫助」或「改善」身心障礙團體既有生理情況的作法，正式承認社會中多元的團體類型，強調社會重視身心障礙團體的自決力與休閒參與權，並同時對全世界休閒相關組織提出呼籲。1990年在美國制定了

❺美國治療休閒協會（The American Therapeutic Recreation Association，簡稱ATRA）。

❻NRPA: Natioonal Recreation and Park Association的簡稱。

身心障礙正權行動（ADA）[7]，首次將融合（inclusion）的概念合法嵌入發展身心障礙者的政策，致力於增加身心障礙者的休閒機會與創造合理的休閒空間，並糾正大眾以正確的態度對待此一團體，來取代之前對此團體的污名定位（Moulder, 2003）。而附屬於NRPA之下主掌提升身心障礙者休閒參與的次組織NTRS[8]，於1997年特別發表所謂的融合條款（statement on inclusion），首次正式使用「融合」的概念，強調社會團體中的差異（diversity）本是構成文化的一部分，不應有優劣之別（NTRS, 1997）。從此以後，休閒專業與休閒服務傳達體系對於身心障礙團體的策略，不再以公平提供參與機會為主要目的，希望能夠提升身心障礙團體在社會休閒發展上的能見度。而傳統與醫學相近並以治療為目的的休閒學門，則與復健科學及其他治療性學科繼續合作，與上述NRPA面對身心障礙的主軸分開發展。

　　與之前以治療或改善為走向的治療性休閒服務不同，許多學者認為要真正落實休閒概念中的包容觀念，有三個充分必要條件：

1. 第一個條件乃是更正社會大眾對於所謂「差異」與「弱勢」的認知，強調不能用主流團體的強權思維、角度和觀念來看待這些「非主流」的團體，而希望以平等、公正，與包容的角度去對待社會上每一個人，不應因生理上或其他方面的差異遭受到任何歧視與差別待遇，進而為每人在休閒運動場上打造一個無界線、無歧視的完善空間為理念（Stein, 1985）。
2. 融合式休閒特別強調，休閒服務傳達體系能夠提供身心障礙者自由且平等的參與機會，並且使其積極融入大眾所參與的主流性休閒活動與公共休閒空間。

[7] ADA: American with Disabilities Act, according to Public Law 101-336.
[8] NTRS: National Therapeutic Recreation Society 的簡稱。

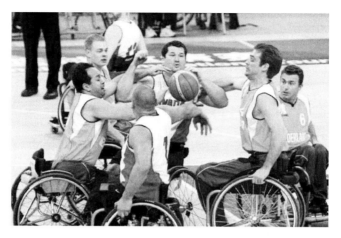

輪椅籃球

資料來源：2008北京奧運官方網站。

3.融合式休閒的活動設計與空間設計特別強調「能力混合」式❾的設
　計方針，希望休閒活動的特色與從事活動的必需條件能夠考慮到不
　同特性與不同族群的休閒從事者，包含一般團體與有特殊需要的團
　體，針對性必須取消，使得每人都可以平等且公平的擁有休閒選擇
　權與休閒參與機會。

　　重視邊緣團體的休閒學大師Dattilo指出，想要在社會上推展融合
式休閒的概念，必須針對三種態度層面來改善目前箝制大眾主流思考
的潛在錯誤。首先，社會上對於身心障礙者的態度應該轉向，應該以
重視「能力」的角度來做任何對此類團體的論述，不應強調其失能、
障礙，不健全或不一樣的部分。休閒專業需要重視的，乃是以社會中
不同團體的相似性（similarities）來取代以往強調團體之前的差異性

❾Mixed ability，混合性能力考量，也就是每一種休閒活動的安排與設計都必須兼
　顧參加者本身條件的差異性，使得每一位參與者都能夠順利的參與並執行休閒活
　動。

（difference）。承接著這個強調能力與相似性的前提，吾人必須修改言語中對此種團體的歧視論述，以達成政治正確的目的（political correctness）。舉例來說，目前台灣所習慣使用的「弱勢」、「身心障礙」與「失能者」，在融合式休閒的信念下，都不是合格的用語。之前「殘障」的標籤更是對此種團體的壓制與貶低，造成社會上偏頗的印象。目前英文中所使用的乃是 "disability"，或是 "physically challenged" [10]，重視的乃是區分，而非失能，但在中文的表達上較難體現這個部分，因此目前台灣大眾仍以「身心障礙」為主要用語。最後，融合式休閒的概念乃是秉持著人本的概念與精神，強調尊重與關懷，並以人權本身為第一考量，而非考量其能力與生理狀態。此種人性的關懷使得融合式休閒的概念比起其他注重改善與矯正的相關學科，多了許多對特別團體的尊重與瞭解。

 ## 第三節　社會趨勢的轉換與思考重點

　　休閒的概念不能與人分開，而休閒研究更不能獨立於人所創造的經驗社會而存在。休閒這個概念，不是一個可以憑空揣測的字眼，而若我們想要討論此一命題，我們就必須用一種「處於變化的社會」中的觀點，去研究此一被人類所創造出的行為，並使之在我們日常生活中具象化。休閒這個概念是變動的，前後不一致的，我們今日所接受的休閒與一世紀前、二十年前，甚至是十天前，都是截然不同的，尤其在近十五年中，我們親眼目睹了社會結構與科技文明的重大改變，而這一切的變化與我們的日常生活息息相關並且彼此互動，重塑了我們這個時代的特

[10] 英文中會以受挑戰（challenged）的言說用法取代傳統對身心障礙的稱呼。如肢障者為physically challenged，精神障礙者則為mentally challenged等，以此類推。

殊文明。

因此在休閒的研究上不能停滯不前,在自命為一種社會學科的前提下,就是要回應社會變化。在最近十年中,許多貢獻卓越的學者汲汲營營,努力開發並創造休閒研究的可能性,並且呼籲受到工作至上意識形態所挾制的現代人多多關切精神與心靈文明。所以在休閒研究上,變化是必然的,尤其當傳統的理論、定義以及方法到達了應用的極限,學者就必須用最新的眼光來重新檢驗。因此在近年來趨勢之下,有了新理論的導入、新定義的形成,以及新方法的出現。這三個新發展其實是循序漸進但卻又是互相關聯並彼此循環的。新理論的使用允許了新定義的發生,而新方法的使用不僅肯定新定義的價值與可證性,更間接的凸顯了新理論的必要性,茲將此一過程圖列如圖2-5所示。

另外,再次強調,吾人須在社會科學的範疇中,瞭解休閒乃是唯一提升國內休閒氛圍的唯一出路。同時瞭解流行文化(popular culture)在休閒中的顯著性,並重視大眾休閒活動(mass leisure)的營造與潛在市場,明白休閒產業中最主要的競爭產業乃是休閒產業本身,並尋找機會與休閒的次領域,如運動、觀光,遊憩等結合,在休閒領域持續擴大的情況下,以包容的態度來面對不同的觀點與視角。

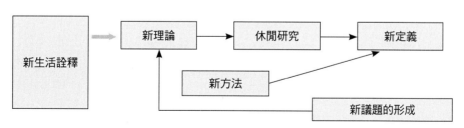

圖2-5　休閒研究的發展與機會

資料來源:作者自行整理。

目前社會鼓勵青年藉由休閒參與學習課堂上學習不到的事

資料來源：青輔會 http://tour.youthtravel.tw/

問題討論

一、丹尼是個在台北外貿公司上班的會計師，三十七歲，單獨扶養一雙兒女（七歲、五歲）。請問影響丹尼休閒因素有哪些？

二、休閒是個在歷史上發展許久的概念，你認為從前的休閒與目前的休閒概念有何變化？又有何相似之處？

三、你認為目前五花八門的休閒相關活動中，影響我們生活中最深刻的有哪些事，並請說明原因。

參考文獻

一、中文部分

周錦宏、程士航、張正霖（2004）。《休閒社會學》。台北：三民。

余嬪（2001）。《創造健康安全的休閒空間》。第六屆全國婦女國是會議。高雄
　　市社會局。

余舜德（1992）。〈從夜市消費文化論夜市的消費問題〉，《觀光管理》，第1
　　期，頁93-103。

尚憶薇（2001）。〈花蓮地區老年人休閒動機與休閒阻礙之研究〉，《體育學
　　報》，第31期，頁183-192。

周佳慧（2001）。〈休閒活動與休閒阻礙〉，《中華體育》，第15期，第3卷，頁
　　144-149。

高宣揚（1999）。《後現代論》。台北：揚智。

高宣揚（2002）。《流行文化社會學》。台北：揚智。

張玉鈴、余嬪（1999）。〈大學生內在動機、休閒阻礙、休閒無聊感，與自我統
　　合之關係研究〉，《輔導學報》，第20期，頁83-111。

陳南琦（2000）。〈青少年休閒阻礙因素之探討〉，《台灣體育》，第106期，頁
　　29-32。

陳渝苓、童瑋琳（2009）。〈差異的共融：從Inclusive Recreation的理念探討休閒
　　平權的契機與道德正確〉，《大專體育》，第102期，頁1-9。

梁炳焜（1994）。〈台灣地區休閒空間的變遷與休閒系統的建立：以台中市為
　　例〉，《中台醫專學報》，第8期，頁291-325。

謝淑芬（2001）。〈已婚職業婦女與全職家庭主婦對休閒活動參與阻礙與阻礙協
　　商策略差異之研究〉，《戶外遊憩研究》，第14期，第2卷，頁63-84。

二、英文部分

Aitchison, C.(2000). Poststructural feminist theories of representing others: A response to
　　the 'crisis' in leisure studies' discourse. *Leisure Studies,* 19: 127-144.

Austin, D. & Crawford, M. (2000). *Therapeutic Recreation: An Introduction*. Boston, MA: Allyn & Bacon.

Chen, Yu-Ling. (2008). Pleasure from bitterness: Shopping and leisure in the everyday lives of Taiwanese mothers. In D. T. Cook(Ed.), *Lived Experiences of Public Consumption: Encounters with Value on Five Continent* (pp.71-91). Paris: Palgrave MacMill.

Chen, Yu-Ling. (2003). *A Choice among No Choice: Exploring Taiwanese Mother's Agency and Identity along the Blurred Boundaries between Leisure, Work and Consumption*. Ph. D Dissertation. Champaign, IL: University of Illinois at Urbana-Champaign.

Crawford, D., Jackson, E., & Godbey, G. (1991). A hierarchical model of leisure constraints. *Leisure Sciences,* 9: 119-127.

deCerteau, M. (1984). *The Practice of Everyday Life*. Berkeley: University of California Press.

Driver, B. L. & Bruns, D. (1999). Concepts and uses of the benefits approach to leisure. In Jackson & Burton(Eds.), *Leisure Studies: Prospects for the Twenty-first Century,* (pp. 349-368). State College, PA: Venture Publishing, Inc.

Firat, A. Fuat. (1994). Gender and consumption: Transcending the feminine? In Janeen Arnold Costa(Ed.), *Gender Issues and Consumer Behavior*. Thousand Oaks: Sage Publications.

Freysinger, Valeria J. & Flannery, Daniele (1992). Women's leisure: Affiliation, self-determination, empowerment and resistance? *Loisir et societe/Society and Leisure,* 15(1): 303-322.

Henderson, et al., (1989). *A Leisure of One's Own: A Feminist Perspective on Women's Leisure*. State College, PA: Venture Publishing, Inc.

Henderson, K. A., Bialeschki, M. Deborah, Shaw, Susan, M. & Freysinger, Valeria J.(Eds) (1996). *Both Gains and Gaps: Feminist Perspectives on Women's Leisure*. State College, PA: Venture Publishing, Inc.

Henderson, K. A., & Bialeschki, M. D. (1991). A sense of entitlement to leisure as constraint and empowerment for women. *Leisure Studies,* 13(1): 51-65.

Henderson, K. A. (1994). Perspective on analyzing gender, women and leisure. *Journal of Leisure Research*, 28(3): 139-154.

Henderson, K. A. (1996). Broadening and understanding of women, gender, and leisure. *Journal of Leisure Research*, 26: 11-17.

Henderson, K. A. (2000). False dichotomies, intellectual diversity, and the "either/or" world: Leisure research in transitions. *Journal of Leisure Research*, 32(1): 49-53.

Iso-Ahola, S. E. (1980). *The Social Psychology of Leisure and Recreation*. Dubuque, IA: William C. Brown Co.

Jackson, E. (2005). *Constraints to Leisure*. State College, PA: Venture Publishing.

Jackson, E. L., Crawford, D. W., & Godbey, G. (1993). Negotiation of leisure constraints. *Leisure Science*,15: 1-11.

Kay, T. & Jackson, G. (1991). Leisure despite constraint: The impact of leisure constraints on leisure participation. *Journal of Leisure Research*, 23(4): 301-313.

Kelly, J. R. & Freysinger, V. (1999). *Leisure in 21st Century: Current Issues*. Boston: Allyn & Bacon.

Kelly, J. R. (1996). *Leisure*. Boston: Allyn and Bacon.

Kelly, J. R. (1987). *Freedom to Be: A New Sociology of Leisure*. New York: Macmillan.

Mannell, R. C. & Kleiber, D. A. (1997). *A Social Psychology of Leisure*. State College, PA: Venture, Inc.

Marx, K. & Engles, Frederick (1978). The German Ideology. In C. Tucker(Ed.), *The Marx-Engels Reader* (2nd ed). New York: W. W. Norton.

Moulder, E. (2003). Focus on inclusion: Parks and recreation departments welcome all. *Public Management*, 85(7): 18-23.

National Therapeutic Recreation Society (1997). *National Therapeutic Recreation Society Position Statement on Inclusion*. Ashburn, VA: Author.

Neulinger, J. (1981). *The Psychology of Leisure* (2nd ed). Springfield, IL: Charles C. Thomas, Publisher.

Samdahl, D. M. & Jekubovich, N. J. (1997). A critique of leisure constraints: Comparative analyses and understandings. *Journal of Leisure Research*, 29(4): 430-452.

Schleien, S., Stone, J., & Rider, C. (2005). A paradigm shift in therapeutic recreation: From cure to care. In E. Jackson(Ed.), *Constraints to Leisure*. State College, PA: Venture Publishing.

Scott, D. (1991). The problematic nature of participation in contract bridge: A qualitative study of group-related in contract bridge. *Leisure Sciences,* 14: 29-46.

Searle, M. S. & Jackson, E. L. (1985). Socioeconomic variations in perceived barriers to recreation participation among would-be participants. *Leisure Science,* 7: 227-249.

Shaw, S. M. (2001). Conceptualizing resistance: Women's leisure as political practice. *Journal of Leisure Research, 33*(2): 186-201.

Smith, R. W., Austin, D. R., & Kennedy, D. W. (2001). *Inclusive and Special Recreation: Opportunities for persons with disabilities*. New York: McGraw Hill Press.

Stein, J. U. (1985). Mainstreaming in recreational settings: It can be done. Leisure Today. In *Journal of Physical Education. Recreation and Dance*, 56(5): 3, 52.

Stewart, W. P., Parry, D. C., & Glover, T. D. (2008). Writing leisure: Values and ideologies of research. *Journal of Leisure Research,* 40(3): 360-384.

Sylvester, C., Voelkl, J., & Ellis, G. (2001). *Therapeutic Recreation Programming: Theory and Practice*. State College, PA: Venture Publishing, Inc.

Veblen, T. (1967). *The Theory of Leisure Class*. New York: Penguin.

Wearing, B.(1998). *Leisure and Feminist Theory*. London: Sage.

Weber, M.(1992). *The Protestant Ethic and the Spirit of Capitalism*. New York, NY: Routledge.

Wilensky, H. L.(1960). Work, careers, and social intergration. *International Social Science Journal,* 4: 543-560.

第三章

休閒與政治

林建宇　國立中興大學運動與健康管理研究所副教授

第一節　前言

　　在過去幾十年來，休閒已逐漸透過各種形式，成為許多國家經濟的重要角色之一。因此，不意外地，台灣政府亦開始關注休閒，並發展與其相關的國家政策。就如近年來隨著政府相關公共政策的推動與影響，其中包括2002年全面實施的週休二日及2003年開始實施的軍公教人員「國民旅遊卡」政策，都對我國經濟市場產生重大影響。然而，若只將政府對休閒的關注，單純與國家經濟利益做連結，或認為這種現象只在近年來才發生，這些想法，或許並不正確。這些關係到人們社會生活各種不同層面的政府政策，例如文化、教育、健康、社會控制、社會剝奪，皆與休閒息息相關。從休閒歷史的演進角度來看，政府從事這些政策至少也已經超過幾個世紀了。除了利用休閒去達成各種經濟和社會目標外，關於提供人們休閒的需求，政府本身所扮演的角色亦為重要的討論議題。換句話說，政府是否應該參與提供人們的娛樂享受？此問題清楚顯現了政治範疇與休閒研究之間的關係，而本章的目的就是在探究它的各種面向。

　　政治一詞泛指社會生活中權力的取得和使用的過程，換句話說，在本質上是關於人們如何組織他們自己去取得所需資源的過程。因此，它所關注的是各種機構或單位（例如：政府）如何管理人民和實施政策的過程，以及如何透過此過程來達成他們（政府或管理實體）所希望賦予的概念或意識形態。當然這與權力的概念息息相關，政府如何運用權力，以及如何將此權力延伸至個人和團體，特別是如何使用這種權力來掌控他們的生活。為了追求或滿足休閒的需求，人們需要時間以及其他可能的資源，如土地、設施、裝備和金錢。除此之外，人們或許還需要有某種程度的自由。而這些資源的取得，則可能受限於、甚至是取決於政府，或其他以各種方式去運作權力或控制措施的機構。

　　除了政府透過各種不同形式的法律規範來控制及禁止某些休閒形態外，部分人們也認同休閒中存在著「微觀政治」，像是在家庭關係中的權力運用，特別是性別關係，家庭中的女性休閒便可能容易遭受到男性的支配或控制（Deem, 1986）。雖然本章的目的集中在探討休閒政治中的宏觀層面，而非微觀層面（例如休閒形態、性別與家庭的關係），但是微觀層面仍具有相當的重要性，還是應瞭解其間的相互關係。

 ## 第二節　政治的意識形態

　　誠如上文所述，有一些重要的問題是需要瞭解的，那就是關於政府涉入促進社會政策的程度為何，今天我們將探討的焦點放在攸關於人們享受樂趣的政策上，而這些問題的答案卻與政治意識形態密不可分。根據Hall（1982）所言，意識形態可以被定義為「一個價值、概念、形象及主張的框架或網絡，我們常用它來解釋及理解社會是如何運作的」。此外，意識形態可能視為界定社會應要如何運作，也因如此經常成為政策制定爭議的核心。簡單來說，意識形態影響政治思維的關鍵在於政府應當或不應當干預公民的經濟及社會事務。

　　一個極端的意識形態──「自由主義」，此在Adam Smith於1776年所出版的《國富論》一書中有提到。這種自由主義經濟理論提供給政府一個非干預者的理由，並爭辯自由市場將是公共財最有效的生產器。基於如此，社會政策將被降至最低，並且限制任何可能阻礙市場力量發展的阻力（Haywood et al., 1995）。從整個休閒發展的進程來看，這種思想支持歐洲工業革命的發生，並且它仍然對當代政治思想存在著有力的影響，例如，在歐洲1980年代英國政府所實施的柴契爾主義以及一些與警察治安相關的政策，都有著重大的影響（Bull, Hoose, & Weed, 2003）。

　　在政治場域另一極端的意識形態──「社會主義」，呈現政府無所

不干預的情境。這一立場是來自於K. Marx的思想，它的觀點建立在藉由政府的集體行動是必需的，來修正自由資本主義長期所產生的社會中各種不平等的現象。當然，這些意識形態是一直在變化的，如同Henry（1993：27）所指出：「政治意識形態之間的關係是多面的，無法置於一個單一、簡單的以及單向的連續體上」。事實上，台灣近百年來的政治發展，雖然有其不同別國的獨特性，但也如同英國的政治歷史在過去兩個世紀以來一樣，非常關注各種意識思想的改變，而這些改變可能是同意識形態進一步的發展，或者是被其他的思想取代。

第三節　市場干預

　　自由市場開放的意識形態近來更簡潔的被表示為「市場知道什麼是最好的」，這也是1980年代英政府M. Thatcher思想下的哲學理論。自由市場的擁護者主張他們是有潛力履行經濟效率、配置效率、消費者主權以及經濟成長（Tribe, 1995）。經濟效率包含投入最小值能產生最大值的結果；配置效率是與有限資源的效率分配有關；消費者主權則意指消費者在市場上行使權力，那也就是說產品藉由顧客的需求而變動；而經濟成長就是在自由競爭條件下，一個公司將努力提高生產力和資源，從無獲利的和低效率的公司，變成營利且有效率的企業。根據Tribe（1995：90）所提到的，本質上「在自由競爭市場的系統下，消費者將以最低的價錢得到他們所想要的產品與服務」。

　　儘管自由市場所顯現的優勢，亦遭受了許多批評，這些批判是存在於自由市場的支持者與那些認為它是有所限制和對社會有不利影響者之間不同的意識思維的爭論。其中一個批判的主要論點是在於自由市場的失靈，因為它無法充分迎合社會福利的需求。與休閒相關的市場失靈大致可分為兩大類：一與效率相關，另則與公平相關（Gratton & Taylor,

1991）。一般認為休閒產生各種不同的社會（共同的）利益，而這些利益是遠超過個人（消費者）在從事休閒所獲得的利益之上。因此，一個有效的自由市場只把參與者的價值以及供應的成本作為全然的考量因素，卻忽略了將任何額外的社會利益作為考量因素時，那將可能產生必要資源供應不足的現象（Gratton & Taylor, 1991）。各種休閒形式（特別是運動和遊憩）皆能夠提供廣大的社會利益，例如：改善健康以及降低犯罪率（Gratton & Taylor, 1991）。因此，政府將希望藉由補助消費者和供應商或是直接供應物美價廉的休閒產品，來獲得更多供應商的供應與消費者的參與；同時，政府也希望以類似的補助來提供給人們更公平的休閒資源與機會的分配。雖然我們認同社會的多數人皆同意休閒的獲得是所有人應享有的權利的看法，但是（假如）自由市場卻無法提供呢？

　　因而，反對自由市場理論的爭論點便著眼於這個基本假設——它沒有能力提供公共財以及自由市場運作下所產生的額外成本。也就是說，自由市場的利益是基於一些假設，但這些假設卻不一定能滿足現實狀況的每一種需求。其中這些假設包含了完善市場的存在（有許多的買賣方、同質產品、完整的知識，以及自由的進出口）；然而，實際狀況顯然並非如此，許多市場是被少數供應商所支配，相當多的產品區隔是存在的，以及消費者或許只擁有少量的資訊。另外一個假設為消費者主權，當然這也是不存在於那些沒有足夠的購買力以影響市場的消費者身上。

　　許多休閒形式，特別是許多戶外遊憩與運動，可能被視為「公共或是集體共有的產物」，而這些產物是具有非競爭性以及非排他性的特色。非競爭性意指一個人可以在同一時間而且不妨礙其他人下共同享受同樣的產品。非排他性是指沒有任何消費者能被阻止去享受休閒產品（Gratton & Taylor, 1991）。很明顯地，在這些條件下，這些供應將不會由自由市場來提供，因為在自由市場裡所有的盈利是藉由將物品販售給消費者，但這些消費者假如不願意給付供應商所定的價格，那他們將可

能會被拒絕消費。所以說，如果沒有排除使用者的機制，則消費者可以持續使用而不須付任何費用；也就是說，他們可以「免費使用」。許多鄉村以及沿海資源都是屬於公共財，例如森林、山區和荒野、湖泊、河川與海灘等，當然許多城市的公共區域也是屬於公共財。假如這些公共財資源對人們進出做限制的控制，我想將會有許多案例指出這是不可行的，因為如果這麼做，那將會是非常昂貴的供應成本。當然私人機構，他們將不會提供這樣的資源，而這項資源的供應，亦只能靠公共或是志工團體部門來提供。例如：國家公園、郊區或市區公園、野餐地以及登山步道，都須藉由政府機關單位來提供服務。

有關自由市場與休閒之間相關聯的最後一個問題，是有關他們經常忽略考慮休閒活動的所有成本，或者可能產生的負面額外代價。誠如Tribe（1995：91）所言：「販售酒類可使個人獲得愉悅的利益，但也可能同時造成械鬥與交通事故等不必要的公共成本」。這凸顯了一個值得深思的問題，是誰收拾這殘局以及是誰買單付費？同樣地，觀光旅遊業產生了各種環境的影響，例如：噪音、壅塞、水與環境污染、植物的生長被侵蝕迫害等等。一般來說，這些環境的衝擊破壞都不是旅客及旅遊觀光業者付費後想要得到的結果。但這些結果通常最後是由政府支付維護及管理的費用，當然為了減少所需的成本，政府也希望能夠掌控某些特定的休閒活動。

 ## 第四節　國家為休閒的推動者

從上述政府涉及休閒的歷史過程，可以很清楚看到是受到各式各樣的政治意識形態的影響。在十九世紀就有許多英政府企圖影響休閒本質的證據，但這樣的政策並不完全屬於干涉主義的意識形態，而是追求能夠幫助自由市場資本主義發展的自由哲學。而這些政策大部分都是涉

及有關休閒的控制或是壓制（見下一節），甚至有些政策擁有更多積極的目的，像是1871年的銀行假日法令，或是關於公共浴室（1846年）、博物館（1849年）以及圖書館（1850年）的法令等。當然一些有關工作職場中的政策往往隱藏其他動機，例如如何增進健康或自我改進或是恢復勞動力，這都只是企圖使資本主義制度能夠順利的運行。而在二十世紀有關運動與身體遊憩活動的政策，亦是常常出自於一個健康人口的需要，而非著眼於提供公眾娛樂的享受。所謂的一個健康人口，不只意味著工作上的缺席天數減少而有更好的生產力，同時也希望減少對健康醫療服務的需求，在更早期之前，也意味著擇取新兵的手段。此外，休閒活動，特別是運動與身體遊憩活動，也被視為用來減少犯罪率，因此，對休閒的支持成為社會控制政策的一部分。就如Gratton與Taylor（1991：66）所提出：

> 年輕族群常常被運動供應商選為一個目標群體，不論目的是明確或不明確，提供運動機會給這個族群往往被認定是有助於建設性的休閒追求，而非負面性的活動，如犯罪和野蠻的破壞性行為等。

如果休閒只能夠產生這樣的影響，那它一定不會被凸顯出來，顯然有更廣泛外部的或社會的利益（當然除了那些涉及到個人自身利益外），才可能獲得國家的支持。因此，即使那些主要主張「自由市場」或「保守的」（自由主義）意識形態者，也無法否定在這一領域需要政府的干預。

另外影響政府支持休閒和運動的因素是可從中獲得政治和經濟的收益。政府常常藉由國際運動事務的大好機會，來宣傳它的國際論點和立場，或是作為操控國家的國際形象及其政治意識形態的手段（Houlihan,1994）。有許多著名的例子可以說明這種情形，例如納粹政府試圖透過1936年的奧運會來提升第三帝國的聲望（Mandell, 1971，引自Houlihan,

1994; Hart-Davis, 1986，引自Houlihan, 1994），以及在1970年代早期美國的桌球及籃球隊到中國參加友誼賽，作為改善兩國關係更廣泛的進程。

運動進一步為國家所利用，是作為政治社會化的仲介（Houlihan, 1994; Horne et al., 1999）。政府常常鼓勵參與各式的運動及其他休閒活動（或合理化的娛樂活動），主要是為了提升優良的特質與價值觀，例如：服從、健身、忠誠以及領導技巧；此外，運動的競爭本質也將視為一種強化資本主義美德的實用手段。而社會主義國家同樣也利用運動作為促進革命思想與發展共產主義及社會主義價值的一種手段，這可清楚地從前蘇聯與東德的參與運動賽事（例如：奧運會）中看到（Sugden et al., 1990，引自Houlihan, 1994）。不僅如此，運動也被用來輔助國家或國族的營造，例如：板球運動凸顯了澳大利亞和西印度的國家認同（Houlihan, 1994），而棒球運動亦同樣地在台灣和韓國被日本殖民的例子中清楚的看到（Lin, 2006）。最後，運動場域的勝利亦可能被政府用來促進國家人民的士氣。當自己國家隊的勝利，國人能感同身受且將這種心情轉移至生活的各個面向，因此政府便能受益於這種「感覺」的因素中，例如1970年代政權動盪風雨飄搖的台灣政權，藉由棒球場域的勝利來幫助政權維繫，便是最好的例子（梁淑玲，1993；林雯琪，1995；Lin, 2006）。

一直到了二十世紀下半葉，隨著福利國家的成長，政治思想才開始廣泛承認政府有義務提供人們的休閒需要；同樣地，與衛生保健、教育以及老年保障相同，休閒才被視為是一種權利或是社會權利。根據Marshall（1950：11，引自Wilson, 1988: 101）所言，社會權利是「從享有經濟福利與安全，到共享所有社會資產以及生活權利的整個範圍」。因此，社會權利包括一種平等的「生活方式」，休閒被視為是這種生活方式的重要因素，也就是一個基本的個人權利。當然，這種思想是與資本主義自由市場原則背道而馳（J. Wilson, 1988）。因此，它引起了基本的意識形態辯論，國家應增加多少的稅收以提供或資助每個人能享有

各種休閒的機會？什麼樣的休閒服務的提供可交由私營部門？等這些問題。

第五節　控制措施

　　自由通常是休閒的主要條件之一，意味著休閒是「在沒有限制或被動履行義務的情境下所自願參與的活動」（J. Wilson, 1988: 11）。然而，Leisure一詞的字根來自拉丁文的licere，其包含了兩種截然不同的詞意——自由的選擇（licentiousness）和被許可的選擇（licence），分別具正面和負面的意涵。事實上，休閒的歷史進程中常涵蓋了「解放與控制」以及「自由與限制」的抗衡，誠如學者Coalter（1989）所談論的，這是一種無法解決的雙重性；而政府和其他具有權利的機構（如教堂），在這種「控制」的措施上扮演極為重要的角色。

　　政府對休閒控制措施的參與，是以考量哪些為適當或不適當行為的概念做基礎。其可能包含了人們可以恣意投入在某種休閒形態中的時間、人們希望使用的休閒空間，或是休閒活動對人或事物可能造成的影響，就如同許多宗教或道德團體一樣，其往往利用法律規範或控制措施的行使，去助長特定權勢團體或階級的利益。從英政府對休閒的大量涉入包含著各種類型的管制政策來看，大約在上流地主階級和工業中產階級出現的1780至1820年代便已開始廣泛施行，此也象徵著國會及地方行政官皆試圖抑制大眾休閒娛樂的發展（Henry, 1993）。這種現象歸因於兩個主要原因——工作戒律的灌輸以及公共秩序的維持。工業革命的基本特色即為將工作時間與休閒時間做明確的區分，並且將工作視為優先。中產階級的工廠雇主需要勞工長時間的工作，故嚴格控制工作時數，並且只於指定時間內開放勞工自行利用。無故曠工及酒醉怠工是不被容許的，因而採取控制措施及削減娛樂機會以擺脫這些惡習，此無疑

是為了緩和資本主義的運作，政府干預的自由主義哲學的一部分。此外，許多假日和市集是被禁止的，並且直到1820年「啤酒屋」的營業才被許可。直至今日，從這些各種許可執照的法規逐一的執行，提供了一個很好的例子，讓我們瞭解政府是如何有效的控制休閒。持有酒類飲料販賣許可執照的營業場所，只限於能在一天中的部分時段內販賣酒精飲料，而此類限制如僅在中餐及傍晚的少數時段可販售酒的法令，在最近的數十年內才被解除。同樣地，其他休閒場所的開放時間，例如各式俱樂部及運動場，也一樣受到限制，以及週日交易法規的管制，直至1990年代這種限制和週日交易才有部分程度的放寬。

除了時間之外，政府亦控制了人們可利用的休閒空間。在工業革命的早期，正為休閒受到政府規範的時期，政府大力控管並限制休閒空間的利用，也因此街道在當時已成為各種非正式休閒形態的公眾場所。例如，街道成為市集、嘉年華會、動物娛樂（如：奔牛）和足球比賽的場地。但是在十九世紀早期，政府開始禁止在街道上從事此類休閒活動，連同酒類，兩者被視為工業生產和公共秩序的兩大威脅。在這種情況下，有部分活動完全的銷聲匿跡，其餘部分則轉為地下化，例如各種與動物相關的娛樂；而運動部分，如足球則受到規範，並且明確的限制在被認為較合適的指定場所。J. Wilson（1988: 25）認為：

> 這種場地私有化的持續作法，不可諱言的是基於階級偏見，造成私有空間使用的不平等，富裕的人較貧窮的人有更多的場地使用機會，更別說提供機會給那些只能仰賴公共場所的青少年去從事休閒活動。

J. Wilson更引述了1906年街頭賭博法令（Street Betting Act）作為這種階級偏見更進一步的證據，然而此法只明令禁止非現場押注（off-course）、現金，或街頭的賭博，卻允許在私人俱樂部或賽馬場上從事賭博。這種禁令一直持續至1960年代，直至投注站（betting shop）及勞工

階級賭博活動（如：賓果）的合法化。

　　然而，這樣的發展過程並不全然僅限於城市地區。在十八世紀晚期至十九世紀早期，鄉村地區的公有圈地也發生變動，許多公共空間被移除，先前供村民使用的公有土地亦被納入私有。除此之外，在山地地區，土地所有人有效的限制了公共的使用權。然而出於土地所有權人的利益以及國會的一致認同，儘管在世紀末有各種為了保衛公有圈地公共使用權的活動，政府仍舊未立法允許公共使用，直到近年間才正式立法（Countryside and Rights of Way Act, November 2000）。除此之外，關於鄉村土地利用的普遍共識（也就是指溫和的、安靜的、沈思的、非成群類型的休閒活動），對於城市及鄉村土地規劃具有重要的影響，因此，必須確保某些休閒類型是要被嚴格限制的，特別是含有噪音的休閒活動。

　　固然當代政府並不像十九世紀早期一般實行嚴格政策，然而其透過對休閒活動的控制以確保公共秩序的必要卻仍顯而易見。雖然現今或許不必再擔憂因暴動而導致政府被推翻（縱然暴動本身仍為議題之一），但是出於為人民維護街道安全的目的，仍有控制公共場所的必要。然而，這種作法因凸顯著重在保衛公共場所治安的表面價值，而成為值得讚賞的目標，但卻對某些團體的休閒活動造成影響，也因此近來招致了不少爭議。根據Clark和Critcher（1985: 126）對於1970至1980年代的評論：

　　　　當報紙頭條充斥著街道搶劫新聞時，在現實世界中的公共治安維護則是關注在違反公共秩序的罪行，例如從事當地法令禁止的遊戲；非法侵入；意圖街頭滯留；酒醉失序；妨害治安，以及形跡可疑。雖不同於搶劫與竊盜，但上述這些違反公共秩序的罪行，主要是由警察自行根據其社會行為來斟酌裁決。在1980年代，英國內地城市的公共場所治安維護，已成為最嚴重的爆炸性「休閒」衝突之一。

　　當Clark和Critcher進一步談論到，「由於在我們社會中私有場所使用的不平等（富人較窮人有權，年長者較年幼者有權），造成這些必須依賴公共場所從事休閒活動的團體，自然而然地容易受到治安執法的責難。而這種傾向中最嚴重的，無疑主要為勞工階級（特別是黑人）的青年，警察與這些團體之間的對抗一直以來發生頻繁。雖然"sus" laws（suspicion laws，嫌疑犯拘捕法）已經廢除，並且這個權力也隨後逐漸縮減，但許多根本上的問題仍然存在。例如，1990年代和千禧年的來臨，全新的公共秩序問題也相繼出現——當市中心吸引了大批帶著酒醉及反社會行為表現，從俱樂部或酒吧蜂擁至街道上的青年，因此，部分當地有關當局已禁止在街道上飲酒，並且在許多運動場所實施禁酒。

　　關於對休閒的控制及規範，已不僅止於在產生一個戒律的勞動力及確保公共秩序等方面，其他方面也同樣受其影響。十九世紀企圖禁止大眾休閒娛樂，例如飲酒及血腥的運動，這也是在中產及上層階級試圖強加他們所認為正當的休閒形態及行為模式於勞工階級的價值觀念下所產生的（Bull, Hoose, & Weed, 2003）。但是，關於什麼才是合適的休閒形態的爭論，至今仍在持續中。舉例來說，用藥及色情刊物皆不合法或受到嚴格限制，還有1998年禁止持有槍械的法令實施，也在某種程度上阻礙了射擊休閒娛樂的追求。同樣的，我們所稱的「極限運動」在某些國家也是遭到禁止的（例如：定點跳傘——從固定標的處自飛機上的跳傘）。今日在歐洲對於利用獵犬打獵也是一個持續爭議的問題，倘若在未來是被立法禁止的，此與先前的法律便成了有趣的對照——大眾的意見和觀點vs.上層階級的興趣及愛好。

　　這些特殊的休閒形態，引起了一些道德及思想意識的相關問題，雖然這些被視為休閒活動，但它對個人、他人，或者是對動物（以打獵來說）而言，都具有受傷甚至是死亡的風險。因此，在許多方面這些休閒活動的追求，將明顯會對他人造成傷害而引起許多爭議，特別是對孩童或其他受人們關切的弱勢團體，例如，影片的分級、酒精飲料的販售與

幼童色情刊物等等。雖然，不只有對風險程度及潛在傷害評估的思考爭論，同時亦有對具有多大受傷機率的情況做考量，但堅信自由主義者將認為全然取決於個人對風險的承擔，而非政府的責任。

　　休閒的發展也伴隨著城市及鄉村的土地規劃法規，法規的重點在土地資源的有效利用，以及確保不同土地運用之間的協調性。會吸引大批人潮及製造噪音的休閒設施，便不適宜設置在住宅區，不過，它必須設置在容易到達的地點。因此，土地規劃師在做土地規劃的草稿擬定及決策制定時，必須謹慎考慮其可能隱含的各種問題。另外要強調的是，雖然許多法規的關注重點，是在減少或控制可能因休閒而產生的問題，但政府也同樣會為了改善休閒品質而訂定法規。在許可執照的前提下，堅持人們所消費的產品及服務達到一定審核標準，藉由政府的力量把關，可以確保人們能在更安全更舒適的環境下享受休閒，以及避免某些休閒活動彼此間的衝突。休閒消費者想要瞭解他們所採用的前提，能使其免於火災或其他危險的威脅，以及確保餐廳的衛生。在鄉間散步的人們並不希望遇上騎著馬的騎士，因此後者的通行路線必須被限制於特定的騎馬專用道中。除此之外，我們也不能忘記，當在維持公共秩序或控制群眾時，可能會因此約束或抑制了某些人的休閒，同時也可能提升或促進了某些人的休閒。市中心吸引了許多休閒尋求者，除了部分時常出入於酒吧或俱樂部的族群外，另外還有許多人並不希望受到酒醉青少年族群的威脅。另外，當這些法律規範被用來保護休閒消費者的同時，也能保護商家合法的商業利益，使其免於受到「牛仔」或「海盜」的威脅。

 第六節　結語

　　本章的要旨在探究休閒的政治重要性。從本章可以清楚瞭解到，休閒具有廣泛且強大的經濟重要性。消費者投入在休閒產品或服務上的花費，在其收入中所占比例越來越高，休閒也成為國家經濟、就業市場和國際貿易的主要貢獻來源之一。因此不意外的，休閒亦具有其政治方面的重要性，也往往被政策制定者視為推動經濟發展的主要媒介，特別是經濟的復興。然而，休閒的政治重要性遠遠超過如此，而本章也探討了關於政府在影響和促使人民接觸休閒中所扮演的角色，人們能依其所好自由追求休閒的程度，以及政府為達成各種社會目標而促進休閒的程度之根本問題。

問題討論

一、檢視休閒被用來達到社會上各種目的工具的範疇為何？

二、請針對施以大量控制休閒或採取放任發展的議題做討論。

參考文獻

一、中文部分

林琪雯（1995）。《運動與政權維繫──解讀戰後台灣棒球發展史》。台灣大學
　社會學研究所碩士論文。

梁淑玲（1993）。《社會發展、權力與運動文化的形構：台灣棒球的社會、歷
　史、文化分析（1895-1945）》。政治大學社會學研究所碩士論文。

二、英文部分

Bull, C., Hoose, J., & Weed, M. (2003). *An Introduction to Leisure Studies*. London:
　Pearson Education Ltd.

Clark, J. & Critcher, C. (1985). *The Devil Makes Work: Leisure in Capitalist Britain*.
　Basingstoke: Macmillan Eduation.

Coalter, F. (1989). Leisure politics: An unresolvable dualism? In C. Rojek (Ed.), *Leisure
　for Leisure: Critical Essays*. Basingstoke: The Macmillan Press Ltd.

Deem, R. (1986). The politics of women's leisure. In F. Coalter (Ed.), *The Politics of
　Leisure*. London: Leisure Studies Association.

Gratton, C. & Taylor, P. (1991). *Government and the Economics of Sport*. Harlow:
　Longman.

Hall, S. (1982). *Conformity, Consensus and Conflict*. Open University Units 21 and 22 of
　Social Sciences Foundation Course, Milton Keynes: Open University.

Haywood, L., Kew, F., Bramham, P., Spink, J., Capenerhurst, J., & Henry, I. (1995).
　Understanding Leisure. Cheltenham: Stanley Thornes.

Henry, I. P. (1993). *The Politics of Leisure Policy*. Basingstoke: Macmillan Press.

Horne, J., Tomlinson, A., & Whannel, G. (1999). *Understanding Sport: An Introduction
　to the Sociological and Cultural Analysis of Sport*. London: Spon.

Houlihan, B. (1994). *Sport and International Politics*. Hemel Hempstead: Harvester
　Wheatsheaf.

Lin, C.Y. (2006). *Government Policy and Mega-Sports Events in Taiwan*. Nicosia, Cyprus: 14th EASM European Sport Management Congress.

Mandell, R. (1971). *The Nazi Olympics*. New York: Macmillan.

Sugden, J., Tomlinson, A., & McCartner, E. (1990). The making of white lightning in Cuba: Politics, sport and physical education 30 years after the revolution. *Arena Review,* 14c 1: 101-9.

Tribe, J. (1995). *The Economics of Leisure and Tourism*. Oxford: Butterworth-Heinemann.

Wilson, J. (1988). *Politics and Leisure*. London: Unwin Hyman.

Wilson, N. (1988). *The Sports Business*. London: Piatkus.

第四章

休閒與經濟

林皆興　義守大學公共政策與管理系副教授兼系主任

第一節　休閒的經濟觀

　　休閒、休閒消費、休閒產業、休閒經濟，受到越來越多的關注。兩千多年前，孔子所謂「游於藝」即是指娛樂活動。而他所提倡的六藝之中的「禮、樂、射、御」，則是娛樂與遊戲之範疇，與休閒是有關係的。在傳統思維上，人們對於休閒的觀念是消極而有所扭曲，對「休」與「閒」，認為休閒就是無所事事、遊手好閒，或打發時間等等，不僅是無益於個人知識增長與身心的發展，更是有礙整體社會國家的發展與進步，因而導致人們對休閒活動的壓抑性。在希臘早期時代，認為勞動工作是不幸的必需品，而休閒則提供了追求真理與個人滿足的機會。他們視工作是一種悲哀、「奴役」的活動，阻礙了真理與美感的思想（Tilgher, 1930）。這種對於休閒的崇高評價，在古希臘時期以後逐漸消褪。隨著現代工業主義的興起，休閒甚至被視為是一種重要程度較低的活動，或甚至有害個人發展。因此，一般人對於有形的、物質性的生產性活動，採取比較積極而正面的態度與行為；而將消費、無形的或精神層面的活動視為一種浪費或罪惡，其行為態度是消極而負面。在經濟生活上重生產而輕消費、重物質生產與消費而輕精神生產與消費的觀念，成為普遍的意識形態。

　　在經濟發展下，所得提升，正所謂的「飽暖思淫欲」，從正面的思考方式來看，則是人們在滿足了基本生活的物質條件後，開始思考「游於藝」等其他娛樂活動，休閒則進入到人們的視野之中。從經濟的思維層面來看，所得的提升，並不真正反應了人們休閒時間的增加，也並不真正代表生活水準的提高和生活品質的提升等等。一般而言，所得的提升很可能只簡單地反應出工作時間的增加。從勞動的角度上來看，個人勞動時間可以簡單地看作是休閒時間的一種抵換，也就是勞動時間增加，休閒時間必定減少。休閒與工作是一體兩面的事情。這可從Becker

（1965）有關休閒與工作時間配置的經濟理論獲得理解。經濟學的勞動供給曲線可以提供簡單但有用的觀點，來分析休閒時間的需求以及勞動時間的供給。因此，在滿足基本生活所需後，人們開始注重非生產性以外的活動，從而思考休閒時間，就進入到了生活水準的提升，也就是人們願意花多少時間在非工作的事物上。休閒時間的選擇問題，也就是說，人們比較願意去犧牲部分的所得（自工作而來）來換取休閒時間，從事各種所謂「游於藝」的休閒活動，來提升自己的生活水準。另一方面，當有許多工作無法提供太多個人滿足（self-fulfillment）的機會，且這些工作並未提供人們充分運用專業技術的時候，人們可以從休閒中獲得某種程度的滿足。至於，從事哪些休閒活動，則是個人喜好的問題，也就是個人偏好的問題。人們偏好有所不同，所願意從事的休閒活動則有所差異。每個人基於自我偏好的理性選擇下，進行休閒的消費，來滿足個人最大的愉悅或效用。因此，這就涉及到所謂生活品質的問題。

　　從整體國家社會來看，個人休閒或勞動時間，以及休閒活動或從事各種休閒消費的選擇，是一個複雜（complexity）問題。它影響了各種資源的分配，進而影響了經濟活動、產業結構和整體社會的發展與福祉。在這過程中，這些選擇或配置並非靜態及相互獨立的，而是動態且彼此互動的。短期而言，造成資源的重新配置，長期來說，亦是資源分配的重要因素，環環相扣彼此互為因果。

　　因此，在休閒與經濟的範疇中，一個關切的核心問題在於休閒時間：人們有多少或更多的時間可以分配於休閒的消費上，或人們願意減少工作而增加休閒的消費。不管是哪一種，這是一個經濟理性選擇的問題。人們總是認為遠古時代的獵人及採集者的生活非常辛苦，他們的收入僅供餬口，卻得付出大量心力、長時間勞動和極少的休閒。不過，許多研究發現，獵人及採集者的平均每天工作時間為四至五小時，而且男性與女性之間差異不大。事實上，他們的工作並不十分費體力，尋找食物是間歇性發生的工作，休閒充足，而且每人白天的睡眠時間多過於現

代社會任何其他職業。觀察休閒時間的趨勢，發現在狩獵與採集經濟時代，休閒時間處於歷史高點，但隨著農業的引進，休閒時間開始下滑，到了工業革命時更進一步降低，但是隨著十九世紀末期的到來，高所得國家的休閒時間也跟著增加。接著休閒時間繼續增加至最近數十年，但增加速率逐漸遞減。部分證據顯示，休閒時間在接近1940年代晚期為最少，一直到1970年左右仍舊維持不變（Sahlins, 1974）。**圖4-1**顯示了休閒時間的趨勢。

然而，即使獵人與採集者擁有很多「休閒時間」，但事實上他們並未擁有非常滿意的休閒經驗，因為他們的休閒時間僅僅只是被迫停止工作而已（Just, 1980; Chick, 1984）。所謂的「原始休閒」（raw leisure）可能是從休閒獲得滿意程度的粗略指標。一般而言，休閒時間所消費的商品可增加休閒時間的享受程度。不過，對於加強休閒品質而言，該商品如果處於過剩狀態，或如果缺乏適當品質，則可能使休閒帶來的效用

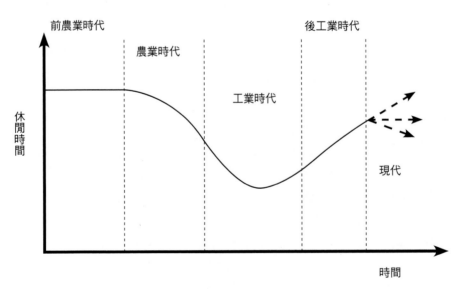

圖4-1　休閒時間的初略趨勢

資料來源：作者自行整理。

產生負面意涵（Linder, 1970）。

　　休閒是一種品味的生活模式（life model）。如此的生活模式或形態，可能將改變我們過去比較利益法則思維中以生產條件為主要參考，取而代之的將是生活條件或模式的比較利益。休閒是人類在工作之餘，自由選擇某些活動，並且親自參與，從中體驗到愉悅與樂趣，更進一步完成自我實現。休閒是生命中的一種重要元素，在社會變遷的過程中，無論在工作場所、家庭或社區，休閒都扮演著平衡槓桿的支點。根據這種生活模式的比較利益法則，反映在經濟上的即是休閒經濟的表現形態。它側重人的體驗、欣賞、情感表達等方式，及由此傳遞出的消費需求資訊，產生各類服務、市場、行銷、企業、產品生產、組織形態。經濟因休閒而創造了價值，使得休閒變成一種新的經濟形式（高俊雄，1996、2004）。它帶動生產與消費的配置與再分配，展現新的合理性，各種休閒產業的出現和服務業的發展，以及新興產業應運而生，也創造了就業機會。這種創造性的經濟生活方式，強化了人與企業的社會責任及永續發展的觀念。在面對休閒所衍生創造出的價值，個人與企業的經濟觀也必須產生變革。

　　Linda（2007）認為，休閒經濟可以從人口學與世代的觀點來觀察其內涵。首先，休閒經濟與人口有關，這也是我們之所以成為休閒不足社會的原因。所謂嬰兒潮世代的人們參與休閒活動，如運動或躺在陽光下做日光浴的時間有限。他們總是為他們所想要的進行最有效率的競爭，然後盡他們所能努力工作支付帳單。惡性循環的結果使他們成為厭惡休假的特殊一代。具體的觀察包括他們經常在高度壓力下工作，而且通常屬於雙薪家庭。他們進入成年歲月、開始建立家庭，進入他們生命中最缺乏休閒的時期，因此造成了整個經濟體的時間壓縮（time-crunch）。嬰兒潮世代的工作和休閒，因此形塑了我們所處的社會，也定義了休閒經濟的內涵。

　　此外，休閒時間也隨著年齡而波動。在人生開始與結束時，是擁有

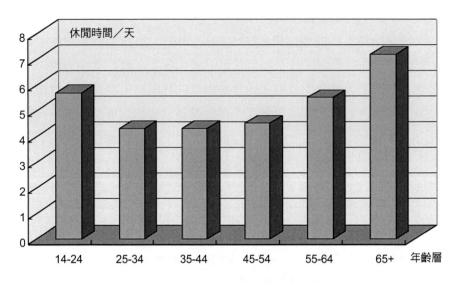

圖4-2　不同年齡層之休閒時間

資料來源：《美國人時間運用調查》（2005）。

最多休閒時間的年齡階段。**圖4-2**顯示美國不同年齡層與休閒時間的配置。十五至二十四歲以及六十五歲以上的人比其他年齡的人擁有較多的休閒時間。年齡介於十五至二十四歲的人們有相當程度的休閒時間，大約是五小時。六十五歲以上的人一天擁有最多休閒時間，大約將近七小時。而年齡介於二十五至四十四歲的人是最缺乏休閒的年齡族群，大約是四小時左右。此階段的族群休閒時間隨年齡增加而減少，從二十五歲開始，休閒時間開始不斷急遽減少。對大多數人而言，這段期間是生命中開始全職工作的階段。

　　世代對於休閒時間的影響重大。我們對休閒或其他事物的態度，受到我們出生的時代以及所處的經濟、社會環境之影響。Solmon於1995年提出，所謂「世代」係指生活在同一年代具有相似的購買行為的一群人，由於處於相同的生命階段，彼此分享經驗與生活，又因生活在相同的流行文化、經濟狀況、天災人禍、國家政策與科技發展等環境之下，

因而創造出緊密連結在一起的世代。世代的共同經驗創造出某種特定的感受，同一世代內有同質性的特性，而各世代之間的特性彼此差異大。同質性源自於成長階段並同經歷了重大事件及社會轉型之故。台灣與美國的世代劃分標準，固然跟雙方的歷史、文化和社會等因素不同而有所差異，但大體上仍相去不遠（謝杏慧，1999）。**表4-1**與**表4-2**為美國與台灣不同世代間的劃分。

根據William Strauss與Neil Howe（1991）的理論，美國每一世代都屬於四種原型之一，依序以先知（prophets）、流浪者（nomads）、英雄（heroes）或藝術家（artists）形態重複。每一個世代週期持續約二十年，每一個世代因為轉捩點的事件不同而顯示出不同特徵。各個不同時期發生的事件塑造了各個世代的特性。以美國為例，對於那些在二

表4-1 美國世代之劃分

美國	X世代		嬰兒潮世代	傳統世代
西元／年	1965-		1946-1964	1945之前
年齡	現年0-41歲		現年42-60歲	現年61歲
台灣	Y世代 （新新人類）	X世代 （新人類）	嬰兒潮世代	傳統世代
西元／年	1976之後	1966-1976	1950-1965	1949之前
民國	65年	55-65年	39-54年	38年-
年齡	現年0-30歲	現年31-40歲	現年41-56歲	現年57歲-

資料來源：謝杏慧（1999）。

表4-2 台灣世代之劃分

台灣	7年級 （70-79年）	6年級 （60-69年）	5年級 （50-59年）	4年級 （40-49年）	3年級 （30-39年）
西元／年	1981-1989	1971-1980	1961-1970	1951-1960	1950-1941
年齡	現年16-25歲	現年25-35歲	現年36-45歲	現年46-55歲	現年56-65歲
E-ICP台灣	約7年級	約6年級	約5年級	約4年級	約3年級
年齡	現年13-19歲	現年20-29歲	現年30-39歲	現年40-49歲	現年50-64歲

資料來源：謝杏慧（1999）。

次世界大戰長大的人們，珍珠港事件或二次大戰結束就是轉捩點的事件。對於嬰兒潮世代而言，轉捩點事件就是阿波羅號太空人登陸月球、J. Kennedy暗殺事件或電視機進入家庭。對於Y世代來說，關鍵時刻就是911事件。在台灣，「傳統世代」出生於西元1949年之前，為國民黨政府退守台灣的關鍵時期；「嬰兒潮世代」出生於西元1950至1965年，當時正值台灣社會由政治領導人發動轉化且經濟成長及人口成長快速增加的蓬勃發展期；「新人類世代」出生於西元1966至1976年，身處台灣本土化、反對勢力萌芽且經濟富裕等多元化因素衝擊時期。身處不同世代，對於擁有多少休閒時間扮演重要角色。在所有其他條件不變之下，人數較多的世代可能比人數較少的世代擁有較少的休閒時間，因為他們面臨了時間、資源和就業市場的競爭。

時間壓力在面臨休閒時是個人與家庭的重大問題之一，我們生活在時間壓縮的經濟社會環境之中，人們的工作時間越來越長，在社會階級層面來看，時間壓縮代表著地位象徵的程度。工作並非忙得不可開交，可能顯示出你在組織或工作環境中的低階地位。而在時間壓縮的經濟社會裡，產生了許多消費商品，以配合消費者卸下所有其他活動以及有效利用時間（將一整天的繁忙拋在腦後）的需求，如杯架到三小時的按摩療程等。將時間用於在家吃飯或出外用餐是一種價值判斷。一般人同意只要少花點時間待在廚房就是一件好事，而選擇出外用餐。不過，當人們擁有更多時間或想要更多時間時，消費的考量可能不依據可以快速消費，或使他們能更快速完成工作的消費選擇作為基礎，而是基於其他價值，消費商品因此改變。在時間壓縮的概念下，人們因為時間太過緊迫而無法盡情打高爾夫球時，就會造成選擇打九洞而非十八洞，然而在休閒經濟下，必須考慮滿足那些不只是想要打十八洞，而且在球賽後還想多留一會兒的人。因此，提供休閒經濟商品或服務的方法和提供時間壓縮商品或服務的方法截然不同。休閒經濟下影響每一個人，不管是勞工階級、投資人、企業或政府所提供的商品或服務。

　　因此，休閒經濟是關於活動後多留一會兒時間、離開工作場所的時間、彈性安排等。總而言之，休閒經濟是關於願意犧牲一些東西或商品（例如：所得）來得到休閒。對於個人而言，休閒時間通常不是閒散的時間，而是消費與休閒有關商品的時間。不過，如Becker（1965）所指，這些商品必須花時間消費或享受，而且可能要求付出心力。因為時間有限，而且花心力消費是一種成本，消費的過程與休閒時間的使用涉及經濟面的選擇。當休閒經濟已經在進展當中，而且未來數十年將成為主流，這是最大規模的經濟轉型，從休閒旅遊、休閒住宅，到各種休閒商品和服務的消費時尚，休閒作為一種新的消費形式，帶動了公民社會居民生活結構、社會結構、產業結構以及行為方式和社會制度的變化，也因此催生了一個新的經濟產業和經濟現象。

　　文獻上存在許多專書論文探討休閒經濟，本章已經限制討論範圍從經濟的觀點來探討休閒與經濟有關的領域。以下我們首先著重在可能影響個人選擇休閒時間多寡以及休閒活動性質的因素。其次，我們將討論時間分配的議題。然後，我們討論為什麼隨著經濟的成長，越來越多人開始思索休閒時間或降低勞動時間（例如：週休二日），人們開始注重休閒時間，也就是生活水準的提升。經濟選擇理論可以提供我們一個分析。值得注意的是，在這過程中，勞動供給和休閒時間是同時決定而相互影響的，在市場經濟中則是供給與需求是個人或家計單位最適選擇的一體兩面。此外，我們舉例說明休閒需求，並延伸探討福利與休閒之間的關係。我們也討論政府的角色，強調稅負對休閒與工作選擇的影響。最後提供一些特殊休閒活動的觀察。

 ## 第二節　休閒選擇的要素

　　休閒之所以複雜，部分是因為一些概念的定義必須仰賴主觀的評

估。休閒（leisure）一詞源於古法語leisir，意指人們擺脫生產勞動後的自由時間和自由活動，而該法語又出自拉丁語licere，意為合法的或被允許的（Delbridge, 1981）。十九及二十世紀的作者強調休閒是一種補償不滿意工作的工具，但「休閒」一詞的精確意涵依特定經濟與歷史環境而決定（Hunnicutt, 1980）。Cunningham（1980）指出，似乎有許多人利用他們的空閒時間作為個人發展以及塑造勞工階級文化的工具。在部分情況下，區分工作與休閒活動十分困難。不僅如此，是否能將正式工作以外的所有時間均視為休閒時間，也令人疑惑，例如利用「自由」時間照顧父母或小孩的社會義務，以及參與社區活動（如：宗教儀式）的社會壓力。

　　Aristotle被認為是第一個對休閒進行系統研究的學者。他說：「人惟獨在休閒時才有幸福可言，恰當的利用休閒是一生做自由人的基礎。」隨著現代產業化文明的高度發展，人們開始重新思考休閒的含義。一般廣為接受的休閒概念，是「閒暇時間」或是「休閒活動」，是人們在常規從事工作事務以外的時段所進行的個人偏好性活動。從個人偏好的觀點而言，每個人對各種事物或物品的喜好程度，會有相當差異，像是從事野外探險、深山休閒、溫泉度假、文化健身、參與藝文活動等五花八門的休閒方式。從經濟對休閒的分析而言，人的偏好決定了其個人對於休閒的選擇。

　　Veblen（1899）的經典著作《有閒階級論》（*The Theory of the Leisure Class*）是最早致力於休閒概念的相關研究。關於休閒（或閒暇），Veblen是指非生產性的時間消費。人們在休閒時間中進行生活消費，參與社會與經濟活動和娛樂休息，這是從事勞動之後身心調劑的過程與勞動力再生產和必要勞動時間的補償。而這非生產性的時間消費顯示出生產性工作的無價值，以及負擔閒散生活的金錢能力。Veblen的有閒階級理論是建立在富裕和引人注目的閒暇與消費，和分析了閒暇時間消費的各種形態和消費行為方式，並創造了「炫耀性休閒」（conspicuous leisure）

一詞。不同於傳統將休閒視為人類威嚴與尊嚴的標誌，在現代的文明中，休閒則是一種炫耀性消費，如將貴重禮物送人、駕駛豪華遊艇與房車、舉辦奢侈的宴會等等。這些行為證明了一個人財富的重要性。即使在較低階經濟的家庭中，也能透過某些行為來證明炫耀性消費，例如男主外、女主內的家庭經濟形態，女性在家中提供無償性的勞動供給（打掃、燒飯、洗衣服等），而不在僕傭市場中提供勞動而換取所得（他們不需要額外的工作來貼補家用）❶。

　　在經濟學的觀點中，有關貨幣或金錢的支出是因為它給個體消費者提供了效用——因滿足某種需求而產生效用。而炫耀性消費則透過個體消費者貨幣或金錢的支出，而使他們的朋友及鄰居嫉妒，或跟上朋友或鄰居的消費水準（一種消費能力的展現），而獲得某種滿足程度。此外，這種炫耀性消費的特性，其支出占所得或財富的比重較大，因此屬於一種奢侈財，是隨著所得或財富的增加，而消費支出也跟著增加。Veblen（1934）強調社會影響對於休閒與工作選擇的重要性，以及利用休閒作為取得或維持社會地位（尤其是富人）的工具，例如時尚與標新立異（snob effect）以及Veblene式的價格效果（Leibenstein, 1950）。因此，統治階級對於炫耀性消費及炫耀性休閒的沈溺，被視為維持其地位的必需品，他們被視為想要躲避工作、炫耀財富和炫耀可取得的休閒時間。然而，Rojek（2000）發現富人通常不拒絕工作，反而有許多富有者的工作時間比一般人來得長。不過，富有者大相逕庭，其中部分可能也展現類似於Veblen所描述的屬性。Veblen的觀點與Weber對工作休閒選擇的觀點有所不同。Max Weber強調社會道德對個人工作與休閒態度，以及一般經濟行為的影響。他將資本主義的興起歸因於提倡辛勤工作與自我紀

❶Veblen (1934) 指出，為了獲得以及維持人們的尊重，僅僅持有財富或權力並不夠。財富或權力必須透過某種方式展現才能獲得尊重。另外，財富的展現不僅強調一個人對其他人的重要性，同時也維持重要性感受的存在，但並非是建立及保有一個人的自我滿足。

律，作為經濟繁榮與個人實現的工作倫理。Tawney（1930）指出在經濟生活中勞工只是經濟工具，在社會道德支持下，對工作的嚮往以及認為閒散的不可取，有助於塑造個人工作與休閒態度。

O'Brien（1988）認為，社會與個人因素影響休閒需求及休閒時間的運用，而工作的性質會影響休閒活動的內容與選擇，對休閒滿足具有重要影響。不僅如此，個人享受時間的能力通常與工作性質具有相關性。Porter、Lawler與Hackman（1975）認為，休閒活動的主要功能是達到自主與個人成就。由此觀點來看，休閒活動的內容在某種程度描繪了工作的面向。就某種意義上來說，工作可以轉變為遊玩或休閒（Dunnette, 1993）。Engels（1892）指出，工作對休閒屬性的影響，可藉由所謂的補償性行為觀察而得。例如：飲酒是一種提供某種程度自我表現的休閒活動，用以補償單調且受到外部控制的工作。不過，Marx（1844）認為，人們選擇的休閒活動與其工作時所進行的活動相似，亦即所謂的概括化假設。一些研究結果顯示，工作與休閒模式是由許多變數所決定，包括所得、性別、教育、婚姻狀態、控制場所、信仰與工作屬性等。這些變數產生不同形式的補償與概括化。不僅如此，退休者與失業者社會地位的角色，也對如何運用休閒時間帶來的滿足感產生重大影響。而個人也傾向於將自主權、放鬆與家庭活動視為最重要的休閒功能。休閒滿意度較高的休閒活動內容包括技術運用、促進健康以及允許合理的高度人際關係的接觸與自主。總括而言，個人休閒需求的差異部分受到工作經驗影響，部分受到諸如人格、社會環境及人口統計變數（例如：年齡、性別、婚姻狀態及社經地位）等其他因素影響（Kabanoff, 1982; Gentry & Doering, 1979; Kelly, 1978）。

O'Brien（1988）認為，工作屬性、工作時間及所得是休閒屬性的決定因素，而對休閒與工作之間的關係採取互補觀點。他假設個人分配時間以使得消費活動獲得最大的滿意度。而將消費活動的時間看作是休閒時間。個人在工作、休閒與家庭時間之間做選擇，依賴所得與活動品質

而定。休閒與家庭活動的品質可能依個人所認知的技術利用、影響、互動、變化性及壓力程度而推定。

依圖4-3個人的時間分配，據此我們可以推估休閒時間（L）與工作時間（W）之間的變動。O'Brien的模型預估因工作時間減少導致休閒時間增加，將依賴工作品質、所得以及個人賦予工作、家庭與休閒的權重，作為生活滿意度的重要決定因素。在評估工作與休閒選擇時，O'Brien採用全面性的整體觀與強調生活週期法的重要性。事實上，他的工作與休閒時間配置理論來自於Becker（1965）。Becker（1965）延伸新古典主義對工作與休閒的選擇，而修正選擇理論，包括涉及消費商品（休閒時使用的商品及購買的成本）的成本考量。他也考慮了生產性消費與生產性休閒活動，亦即貢獻至工作生產力的休閒活動。

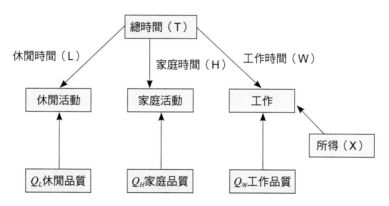

T為可取得之總時間，L、H、W分別為休閒、家庭與工作的時間。X＝rW，r＝每小時時薪；X＝所得。假設個人欲使生活滿足最大化，L_s，則$L_s = L_s (a\ S_w, b\ S_H, c\ S_L)$，其中$S_w$、$S_H$與$S_L$分別代表工作、家庭與休閒活動的滿意度，a、b、c為個人對於工作、家庭與休閒活動分別賦予的權重，而且$S_w = S_w (Q_w, X)$，$S_H = S_H (Q_H, X, H)$和$S_L = S_L (Q_L, L)$。

圖4-3 個人的時間分配

資料來源：O'Brien (1988).

 第三節　休閒時間的配置

經濟發展已經使得每週工時減少。即使一週工作五天、一天工作八小時，仍然留有許多可供睡眠、飲食及其他活動的時間。因此非工作時間的配置與利用效率越來越重要。本節我們將介紹Becker對非工作活動的時間配置理論。請參考 Becker (1965)。根據傳統經濟理論，家計單位效用函數如下：

受限於資源限制：
$$U = U\,(y_1, y_2,, y_n) \quad (1)$$
$$\sum p_i{}'y_i = I = W + V \quad (2)$$

其中y_i是指在市場購買的商品，P是它們的價格，I代表金錢所得，W是獲利而V是其他收入。如前言所述，此處的差異點在於系統性整合非工作時間。假設家庭將整合時間與市場商品以生產更多直接進入效用函數的商品。商品可以是觀賞戲劇，依演員、腳本、劇院及觀眾時間等因子而定；或者商品為睡眠，依床鋪、住家及時間等因子而定。這些商品稱為Z_i，其表達方式如下：

$$Z_i = f_i\,(x_i, T_i) \qquad (3)$$

其中x_i，是市場商品向量，而T_i是引進第 i 種商品所使用的時間向量。注意當使用冰箱或汽車之類的資本財時，x係指從商品得到的服務。同時也要注意T_i是向量，例如在白天所使用的時間，可能與夜間所使用的時間有所差別。家庭既是生產單位也是效用極大化者。他們透過「生產函數」f_i結合時間與市場商品，以生產基本商品Z_i，以傳統方式，透過效用函數的極大化，選擇這些商品的最佳組合：

$$U = U\ (Z_i,... Z_m) \equiv U\ (f_1,... f_m) \equiv U\ (x_1,... x_m; T_1,... T_m) \quad (4)$$

受限於預算限制：

$$g\ (Z_i,... Z_m) = Z \quad (5)$$

其中g是Z_i的支出函數，而Z受限於資源。直接找出g與Z數值的方法為假設方程式（4）的效用函數分別在市場商品與時間支出，以及方程式（3）生產函數的限制下為最大化。不過，時間可透過減少消費時間及增加工作時間轉換為商品。因此，整合生產與消費限制之後的方程式如下所示：

$$\sum\ (p_i b_i + t_i \overline{w})\ Z_i = V + T \overline{w} \quad (6)$$

且

$$\left.\begin{array}{l} \pi_i \equiv p_i b_i + t_i \overline{w} \\ S' \equiv V + T \overline{w} \end{array}\right\} (7)$$

一單位Z_i（π_i）的全部價格為商品價格與每單位Z_i所使用時間的總和。消費的全部價格是直接與間接價格的總和，亦即投資在人力資源的全部成本等於直接與間接成本的總和。如果將所有可取得的時間挹注在工作，將可達到 S' 的金錢所得。可達成的所得是花費在商品Z_i的「支出」，不論是透過商品$\sum p_i b_i Z_i$直接支出，或透過放棄所得$\sum t_i \overline{w} Z_i$的間接達成，亦即將時間用在消費而非工作上。所以使（4）極大化，並受限於（6）的均衡條件如下所示：

$$U_i = \frac{\partial U}{\partial Z_i} = \lambda \pi_i \qquad i = 1,... m \quad (8)$$

代表總資源限制的「全部所得」必須等於可達成的最大金錢所得。此均衡式提供商品與時間可合併成單一的限制（因為時間可透過金錢所

得轉換成商品）。所得通常可藉由挹注家庭所有時間與其他資源而賺取所得，與消費無關。當然，通常不會將所有時間花在工作。睡眠、飲食，甚至休閒都要求效率，而且部分時間（及其他資源）必須投注在這些活動以使金錢所得極大化。例如：較富裕國家的家庭確實以金錢所得來換取額外的效用，亦即他們以金錢所得交換更大量的心靈所得。他們可能增加休閒時間、偏好舒適的工作而非待遇較佳但卻令人不愉快的工作、雇用缺乏生產力的姪子或吃下比創造生產力所需更多的食物。如果全部時間以S表示，而且因為效用而放棄或「喪失」的全部報酬由L表示，則L與S及I的關係如下所示：

$$L\left(Z_1, \ldots Z_m\right) \equiv S - I\left(Z_1, \ldots Z_m\right) \quad (9)$$

I與L為Z_i的函數，賺得或放棄的金額依選取的消費組合而定。例如選取較少休閒時間意味著金錢所得較高，放棄的所得金額較少。方程式（9）如下所示：

$$\sum p_i b_i Z_i + L\left(Z_1, \ldots Z_m\right) \equiv S \quad (10)$$

換言之，此資本資源限制指出全部所得不是直接花費在市場商品，就是間接透過金錢所得放棄。在方程式（10）的限制下，使效用函數極大化的均衡條件為：

$$U_i = T\left(p_i b_i + L_i\right), \quad i = 1, \ldots m \quad (11)$$

在區分直接與間接成本的背後，是工作導向與消費導向活動之間的時間與商品配置。這意味著以另一種方式來區分成本，亦即來自商品配置以及時間配置的成本。

圖4-4顯示在兩種商品的世界中，方程式（1）達成的均衡。均衡時，全部所得的機會曲線斜率（等於邊際價格率）等於無異曲線斜率，亦即等於邊際效用率。機會曲線S與S'的均衡分別發生在p與p'。

圖4-4　休閒時間配置的理性選擇

資料來源：Becker (1965).

 ## 第四節　休閒時間的成長

　　隨著經濟的成長，越來越多的勞動階級和白領階級等，開始思索休閒時間或勞動時間的降低，例如週休二日，人們開始注重休閒時間，也就是生活水準的提升。消費者理性選擇模型可以用來幫助我們分析這個問題。

　　個人或家庭須做許許多多的選擇，除了選擇如何運用可支配所得來購買何種財貨和服務外，尚須決定想獲得何種勞務。我們可以將問題簡化降低到來探討一個關鍵的選擇：供給多少勞動供給，換言之有多少休閒時間。每個人一天有二十四小時，在每一週我們會分配一百六十八個小時於工作稱為「勞動」，與所有其他的活動稱為「休閒」。我們如

何來分配勞動和休閒的時間呢？在分析中，我們將考慮兩種正效用的物品：休閒與所得。勞動供給即是總時數減去休閒時數。為了應用選擇理論來做分析，我們將休閒視為有正效用的物品，不直接考慮勞動供給。另外，我們也將反映消費者商品需求的消費商品，以所得來代表，消費商品的總價值，即是勞動供給所能獲得的總所得。值得注意的是，在消費者對休閒與工作時間的決策過程中，勞動供給及商品需求，也就是休閒與所得是同時決定而且互相影響，因為供給與需求都是個人或家庭理性選擇的一體兩面。

圖4-5說明了理查對休閒的配置選擇。對理查而言，花費更多的時間在休閒，則所得減少；休閒和所得之間的關係可由所得──時間預算線來說明。圖4-5的直線表示理查的所得──時間預算線，假設理查將一星期一百六十八小時用於休閒，則他將無任何所得，如圖4-5的Z點。理查可以提供勞動以換取工資及所得，則理查可以沿著所得──時間預算線上來決定所要付出勞動的時間。假設理查的時薪是每小時150元，則理查的所得──時間預算線最平坦。在A點，理查每星期有一百四十八小時的休閒和每星期工作二十小時；若時薪從150元增加至300元時，則在B點他減少他的休閒時間至一百三十三小時而增加每星期的工作至三十五小時。假設理查的時薪是每小時450元，則他面對的所得──時間預算線是最陡峭的。時薪從300元增加至450元時，在C點，理查增加他的休閒時間至一百三十八小時而減少每星期的工作至三十小時。所得──時間預算的斜率決定於工資率，以假設工資以每小時計之。另外，工資率也代表了理查的休閒的機會成本。換句話說，理查若選擇休閒不提供勞動與放棄所得，則每小時休閒的機會成本等於放棄每小時的工資率。圖4-5也說明理查對所得和休閒的偏好，以無異曲線（indifference curve）來表示。無異曲線上任何一點反應出理查對所得與休閒的配置組合，不同點有不同的所得與休閒的配置組合，但在同一條無異曲線上的任何點都有相同的滿足程度。

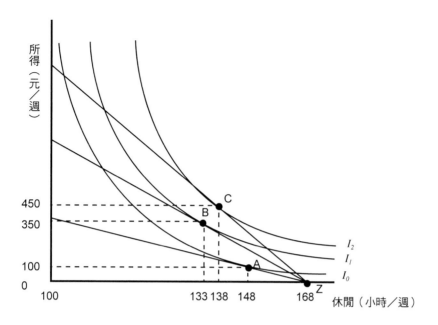

圖4-5　休閒選擇的配置

　　理查的最適配置組合選擇，即對所得和時間分配的選擇恰好類似他
對兩物品之間的選擇，如漢堡和電影的選擇。當他的所得和休閒時間的
邊際替代率等於工資率時，將可達到無異曲線最高點，理查的選擇視他
所賺取的工資率而定。當時薪150元時，理查選擇A點每個星期工作二十
小時，每星期獲得3,000元的所得；當時薪300元時，他選擇B點每星期工
作三十五小時，每星期獲得10,500元的所得：當時薪450元時，他選擇C
點工作三十小時，每星期獲得13,500元的所得。

　　從圖4-5的分析，我們可以很容易的描繪出勞動供給曲線。圖4-6說
明理查的勞動供給曲線，這曲線表示當時薪從150元增加至300元時，理
查增加每星期的勞動供給量從二十小時到三十五小時，但當時薪增至450
元時，則他減少每星期的勞動供給量至三十小時。

　　透過以上休閒與所得及勞動供給的分析，當工資增加時，則工作的

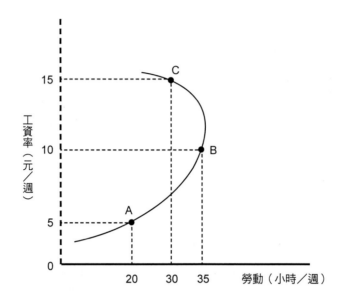

A、B和C點在供給曲線上符合圖（a）麗莎的所得──時間預算線上的選擇。

圖4-6　麗莎的勞動供給曲線

時數減少。最初這趨勢會使人感到迷惑，我們已知工資率等於休閒的機會成本，因此高工資率表示高的休閒機會成本。若根據上述描述，則休閒減少而工作時數增加，但相反地，卻削減我們的工作時數。其理由在於我們的所得增加。當工資率增加時，所得增加，人們需要更多的正常財；當我們假設休閒屬正常財，因此當所得增加時，人們對休閒時間的需求增加。這是因為高工資率同時產生替代效果和所得效果。高工資率增加了休閒的機會成本，使得休閒變得比較昂貴。因此，人們比較不願意去犧牲工作（或所得）來替換休閒。因而導致休閒的替代效果消失。但另一方面，高工資率增加所得，使得休閒的成本相對降低，人們比較有能力去消費休閒，因而使所得效果朝向更多的休閒。理性選擇的結果說明了為什麼當工資率增加時，平均每星期工作時數卻平穩的減少，這

是替代效果。當工資率越高時，消費者決定運用高所得去從事更多的休閒，這是所得效果。此外，個人休閒與工作的選擇問題，也決定了個人的效用或滿足水準。休閒與工作選擇的結果，則反應了個人的滿足程度或福祉狀態。在理查的例子中，我們可以把效用或滿足水準表達成I=I（所得、休閒）。在**圖**4-5中，理查的滿足水準$I_2 > I_1 > I_0$，各種不同的滿足水準有著不同的所得與休閒配置，其配置視給定的偏好、所得——時間預算線與機會成本而定。

在只考慮經濟物質消費與生產性活動來測量個人福祉或國家福祉時，GDP是一種廣泛的衡量指標。以傳統方式來衡量所得僅考量市場項目，排除影響福利的一些非市場項目。所得僅衡量特定經濟活動組合對福利的貢獻。個人與社會福利的決定因素超越了經濟資源的生產與消費。不過，個人與家庭的福利不僅依賴GDP，也包括其他因素，諸如休閒時間、環境品質、適任能力與壽命增加以及分配問題。當休閒已經加入經濟活動的價值，福利的衡量應有不同之考量。傳統衡量基礎並未賦予休閒任何價值，個人所享受的休閒時間對於任何福利評估具有顯而易見的重要性，而且勞工如何分配時間的選擇對於整體經濟的跨國比較存在直接關係。不過，因為如何衡量休閒價格與數量存在一些方法上的問題，例如休閒時間的「生產力」是否應假設隨技術進步及消費者耐久財取得能力的增加而提高。如何計算整個國家的休閒時間尚未存在可接受的標準。以特定假設為基礎的列舉計算，強調休閒時間對每人每年「休閒調整後」GDP的潛在影響，但該結果受到假設的重大影響。總括而言，儘管經濟成長的衡量對於任何福利的評估至為重要，但仍需要衡量其他福利項目加以補充（Boarini et al., 2006）。

 ## 第五節　休閒經濟中政府的角色

　　政府部門以各式各樣的方式影響休閒活動，例如立法、公共支出及稅負政策，諸如有關標準工時及假日的立法。就稅的政策而言，它的影響是潛移默化的，由於稅負的改變反映了實質所得的變化。因此，一方面改變了人們的工作意願，另一方面改變了人們對休閒的選擇。就經濟而言，它實質的改變了資源的配置，進而影響了休閒經濟的形態。

　　關於累進課稅、負所得稅、等比例所得稅或針對窮人的所得補助計畫，是否會對工作與休閒造成影響仍存在爭論。傳統認為負所得稅或針對窮人的所得補助計畫將減少工作供給。Scitovsky（1951）的古典分析認為，等比例所得稅加上政府支出將降低工資率，因此使得分配給休閒的時間越多，分配給工作的時間越少。不過，Winston（1965）指出，課稅對工作與休閒的影響，必須考量休閒商品或服務的供給如何獲得政府的資助。當政府的公共支出是用於一般商品或服務時，造成休閒的減少。然而，當政府的公共支出是用於休閒的商品或服務時如教育或休憩設施，則造成休閒的增加。

　　此外，一般認為所得稅累計稅率越高，將導致工作減少。研究發現，累進稅率將提高高所得族群的邊際與平均稅率，但降低低所得族群的邊際與平均稅率。對中產階級而言，則是高的邊際與低的平均稅率。不過，在存在各種不同偏好與機會的情況下，累進稅率對工作與休閒供給的淨影響可能是複雜而難以論斷的（Head, 1966）。儘管家庭中個人從時間配置獲得的效用十分複雜，但特定休閒活動的選擇，例如高品質時間與家庭生產，在不同稅負以及福利的影響方面扮演重要角色（Stokey & Rebelo, 1995; Milesi-Ferretti & Roubini, 1998）。Gomez（X）考量各種不同的稅基，提出內生成長模型，指出經濟成長與福利將對休閒選擇造成影響。總之，稅負對工作、休閒與福利造成的影響值得更進一步思考

與研究。部分商品或服務由政府供給或補貼是相當普遍，例如公共圖書館、美術館、藝廊、運動設施及休憩場所等。然而，休閒商品與服務的供給涉及資源配置的問題，亦即存在有排擠效果（crowd-out effect）的問題。例如，給定中央政府的年度總預算支出的定額，當政府想要增加支出於休閒財貨和服務等相關資源的配置上時，它必須縮減其他部門如國防與外交等支出，因而排擠掉這些資源的配置使用。此外，對於政府所提供的休憩設施也存在著使用上的問題。More（2000）指出，休憩設施的提供經常忽略低所得階級。所以，在使用者付費原則下，將歧視所得階級和因此排擠低所得階級的使用。因此，政策失靈通常出現在當低所得階級被排除於公有休憩設施的使用。特別是當這些公有休憩設施進行委外時，使用使用者付費原則，排擠現象特別明顯。

第六節　休閒活動的觀察

　　一般廣為人知的休閒活動，如運動與觀光，已存在許多文獻書籍、專篇論文等。本章最後在有限篇幅內，提供一些特殊性休閒活動如收集物品、博弈及寵物飼養等相關休閒活動的觀察。

一、收集物品

　　收集物品的嗜好是一種靜態的休閒活動，例如收集郵票組或初版書籍等。新奇性在收集物品的活動中扮演重要的角色。Bianchi（1997）認為，心理因素會對嗜好造成影響，而收集物品的欲望受到來自一種有系統組織的新奇性所產生的樂趣所驅使。這種樂趣持續性地不斷被實現，以保持新奇性的要素存在。不僅如此，對收集所帶來的經濟利得也是重要的影響力之一。這代表稀少性的享受以某種方式結合炫耀之類的效

果。收集物品可以個人的方式來進行，亦可透過俱樂部以同伴的方式來進行，進而培養出一種特定嗜好。不過，從事這類的休閒活動和培養嗜好依賴其參與成本以及個人所得水準而影響選擇。對於個人而言，專注於一種嗜好而非涉獵多種嗜好的情況相當常見。

Thaler（1999）指出，如果有兩種嗜好（如圖4-7）可供選擇，\overline{AB}代表以個人所得配置為基礎的預算線，且標示為I_1I_1的曲線為相關的無異曲線，則消費者的最適選擇為嗜好A，表示僅從事嗜好A之休閒活動。如果從事嗜好B的價格相較於A出現下滑，則消費者可能改變休閒選擇變為嗜好B。如果價格線為\overline{AC}，則不管選擇何種嗜好均無差異，但倘若價格降低的比率不夠大，則C點將成為新的均衡點，專注於嗜好B將成為該個人的最適選擇。這是指個人從事某種嗜好的需求曲線為其相關價格的函數，顯示出高相對價格時的零需求，以及以相對低價從事該嗜好的固定需求。

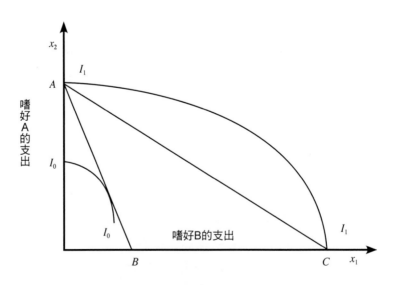

圖4-7　休閒嗜好的選擇

資料來源：Thaler（1999）.

　　不過，假設嗜好A相較於嗜好B是次級品。當分配給嗜好的預算較低時，消費者將選擇從事嗜好A隨著相對價格降低而增加。但在較高的預算配置之下，對休閒活動的改變將從嗜好A變為B。因此，預算金額較少的嗜好（通常是所得較低者）將僅從事嗜好A，而那些嗜好預算較高的人（通常是所得較高者）將從事嗜好B。所以，個人所追求的嗜好可作為其相對財富的指標，同時可能成為不同社會滿意度的指標。

二、時尚性戶外活動

　　當Leibenstein（1950）的時尚與炫耀商品概念已經用來處理休閒娛樂問題時，Anderson（1983）指出，從事釣魚的休閒活動需求將隨著捕獲魚的平均大小以及數量而增加，而捕獲魚的大小及數量與投入的心力是有所相關的。不過，休閒娛樂的價值對於休閒選擇存在顯著影響，不僅如此，從事休閒活動存在不同的動機與行為。Wheeler與Damania（2001）發現，參與釣魚的休閒活動需求受到釣魚者的動機影響比較大，例如吃自己釣到的魚所產生的效益，或者作為運動目的。尤其是以運動為目的的釣客樂於支出釣魚的費用及成本，不需要產生額外的效用，來促使他從事釣魚活動。Curtis 和Berry（2003）發現，垂釣、划船及其他水上休閒活動的需求較缺乏價格彈性，但倘若價格出現大幅上揚，則需求可能變得具有相當彈性。因此，當政府挹注資金以加強水上觀光及其他休閒活動的基礎建設，這些投資也將對經濟與社會福祉產生助益。不過，政府也應該考量這些公共資源的排除性效果，特別是如同More及Stevens（2000）所指出對政府採用使用者付費制度所產生的排除低所得者使用的情況。

三、博弈

　　一般人常將賭博或博弈相較於其他休閒活動，視為不同形態的活

動,因為從事這類活動必須有不同的經濟法律來管轄(Christiansen,1998)。儘管世界各國對博弈事業活動多所限制,但博弈活動存在有相當大的需求。資料顯示,世界上一百二十六個國家擁有三千五百座賭場,而來自博弈產業相關的賭金,總計高達4000億至5000億美元之間,其中40%來自賭場。圖4-8顯示賭場在世界各地的分布狀況。

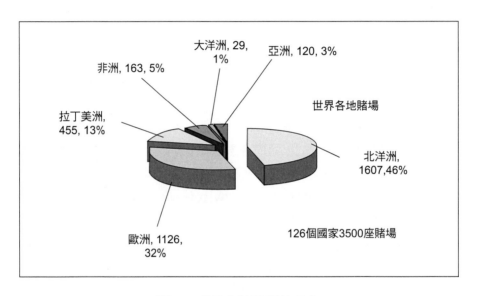

圖4-8 世界各地賭場的分布

資料來源:作者自行整理。

在美國,博弈產業是發展最快速的產業,約占休閒支出的10%,金額約500億美元,此數據將於2011年增加至800億美元左右。在英國及澳門分別為410億美元及104億美元。而澳門政府來自博弈產業稅的收入超過總稅收的70%。在新加坡,自從移除四十年前的賭博禁令之後,已經建造兩座大型賭場度假區。在台灣,博弈事業仍然處於非常初步發展階段。當許可經營之優先權可能提供給外島地區,其他地區諸如台北及苗

栗等也積極尋求經營賭場的許可。如果獲准，執照預期將有二十年期
限。獲利課稅將為40％，外資上限為60％。根據美林顧問公司（Merrill
Lynch）所述，預期未來四年間業者將投資710億美元左右在亞洲的博弈
市場。

　　不過，除了經濟效益之外，博弈也存在負面的外部性，例如犯罪、
毒品、洗錢及賭博上癮之後所引發的一系列問題。基本上，賭癮可分為
三種類型。第一種類型為娛樂型的賭徒，僅將賭博視為一項社會性活
動。他們通常不會成為上癮者。第二種類型為職業賭徒，透過博弈賽局
規劃他們的生活，並從這些賽局產生獲利。第三種類型為病態或成癮的
賭徒，將賭局視為最重要的事，而且他與賭博所建立的關係經常超乎他
所能控制之外。賭癮於1975年被認定為公共衛生問題，而世界衛生組織
（WHO）於1992年已將賭癮視為一種疾病。1980年代初期，美國精神病
協會（APA）的《診斷與統計手冊》（DSM III）已經提出部分定義及若
干診斷標準。根據WHO的統計數據，全球有三分之二的成年人以任何方
式參與博弈活動。估計全球有3.5％的人口產生賭癮相關的問題，但僅1％
至1.5％的人被視為病態賭徒，亦即約三億人口。然而，如果考量每個病
態賭徒身邊有五至十個人受他們影響，則社會成本甚至變得更高。

　　新古典福利經濟學在理性選擇的基礎上，考慮經濟人基於自利
（self-interest）原則，判斷本身的利益來從事各種活動，和假設他們有
可能犯錯。不過，有幾個清楚個案指出，消費者並非本身利益的最佳判
斷者。而且錯誤不僅可能造成個人成本，還可能影響社會其他人，例如
家庭成員或朋友。因此，儘管博弈可以產生經濟利益，但應注意到賭癮
所造成的社會成本。在北美地區估計約有1.7％至7.1％的人為成癮的賭徒
（Volberg, 1996），而在美國，博弈一年的直接與間接成本約為540億美
元，占總體經濟利得的16％。

四、寵物飼養

寵物的飼養如養狗，與嗜好相同，一般也視為休閒活動。Stebbins（1992）指出此類休閒的六項特徵：經常性的需求、個人職業的生涯、專業知識、技術與訓練、長久的利益、獨一無二的特徵以及強烈的認同。因此，寵物飼養的人將寵物飼養視為一種休閒活動和生活的重要利益。對於許多寵物飼養人而言，他們參與的程度接近著迷的境界，如同收集物品的嗜好。典型行為為具有高度的生活承諾。Baldwin和Norris（1999）發現，寵物飼養所產生的滿足似乎超越了活動本身的滿足，還包括與寵物建立的關係所獲得的滿足。此外，寵物飼養的休閒存在強烈的個人認同，可拓展自我的學習或藉此結交朋友的社會利益，以及滿足與該休閒活動有關的多重角色（Kahneman et al., 1991)。人們有時也傾向於為了特定目的而飼養另一隻寵物。例如：養狗人購買其他狗，希望這些小狗更符合炫耀的目的。

問題討論

一、請從經濟理性上的觀點，來探討人們對於休閒時間的選擇，在於有多少或更多的時間可以分配於休閒的消費上，或人們願意減少工作而增加休閒的消費。

二、請討論，社會經濟的變遷是如何影響人們對休閒時間與方式的配置改變。

三、請討論，政府部門如何透過公共政策的方式來影響休閒活動與休閒型態。

四、在理性選擇下，探討現代各項休閒活動中，因偏好、誘因和成本等問題，是如何影響休閒活動。

 參考文獻

一、中文部分

馬克思（2002）。〈1844經濟學哲學手稿〉，《馬克思恩格斯全集》，第三卷。北京：人民。

高俊雄（1996）。〈跨世紀運動休閒之舞台與經營〉，《運動休閒管理論文集（一）》，頁3-8。

高俊雄（2004）。〈休閒事業相關概念與內涵之探討〉，《運動休閒管理學報》，第1卷，第2期，頁18-32。

謝杏慧（1999）。《公務人員世代差異對政府再造計畫之認知研究：以台北市及高雄市政府為例》。國立中興大學公共政策研究所碩士論文。

二、英文部分

Anderson, D. H. (1983). *Compartmental Modeling and Tracer Kinetics*. Vol.50 of Lecture Notes in Biomathematics (Ed. by S. Levin). Berlin: Springer-Verlag.

Baldwin, C. K. & Norris, P. A. (1999). Exploring the dimensions of serious leisure: Love me love my dog. *Journal of Leisure Research, 31*(1): 1-17.

Becker, G. S. (1965). A theory of the allocation of time. *Economic Journal,* 75: 493-517.

Bianchi, S. M. (1997). Whither the 1950s? The Family and Macroeconomic Context of Immigration and Welfare Reform in the 1990s. In Alan Booth, Ann C. Crouter, & Nancy Landale (Eds.), *Immigration and the Family: Research and Policy on U.S. Immigrants*. NJ: Lawrence Earlbaum.

Boarini, R., Johansson, Å., & d'Ercole, M. M. (2006). *Alternative Measures of Well-Being*. OECD Economics Department Working Papers, No. 476.

Chick ,G. E. (1984). Leisure and the development of culture, *Annals of Tourism Research*, 11, 623-8.

Christiansen, P. M. (1998). A Prescription Rejected: Market Solutions to Problems of Public Sector Governance. *Governance, 11*(3): 273-295.

Cunningham, H. (1980). *Leisure in the Industrial Revolution*. London: Croom Helm.

Curtis, A. & Berry, C. (2003). Functionalisation of magnetic nanoparticles for applications in biomedicine. *Journal of Applied Physics, 36*: 198-206.

Delbridge, A. (1981). *Macquarie Dictionary*. Macquarie Library, NSW: St. Leonards.

Dunnette, M. (1993). My hammer or your hammer? *Human Resource Management, 32*: 373-384.

Engels, F., (1892). The Condition of the Working Class in England (1844). London: Allen and Unwin.

Gary S. Becker (1965). A theory of the allocation of time, *Economic Journal*, LXXV(299), September, 493-517.

Gentry, J. W., M. Doering, (1979). Sex role orientation and leisure, *Journal of Leisure Research*, 11, 102-111.

Gomez, M. A., (2000). Welfare-maximizing tax structure in a model with human capital. *Economics Letters*, 98, 95-99.

Gordon E. O'Brien (1988). Work and Leisure ,in W. Fred van Raaij, Gery M. van Veldhoven and Karl-Erik Wäneryd (eds), Handbook of Economic Psychology, Chapter15, Dordrecht: Kluwer Academic Publisher, 539-68.

Gordon Winston, (1965). Taxes, Leisure and Public Goods, *Economica*, 32(125), February, 65-9.

Head, G. C. (1966). Estimating seasonal changes in the quantity of white unsuberized root on fruit trees. *Journal of Horticultural Science, 41*: 197-206.

Hunnicutt, B. (1980). Historical attitudes toward the increase of free time in the twentieth century: Time for work, for leisure or as unemployment. *Society and Leisure, 3*(2): 193-215.

Hunnicutt, B. K. (1990). Leisure and play in Plato's teaching and philosophy. *Leisure Sciences, 12*: 211-227.

Just, P. (1980), Time and leisure in the elaboration of culture , *Journal of Anthropological Research*, 36, 105-15.

Kabanoff, B, (1982). Occupational and sex differences in leisure needs and leisure satisfaction, *Journal of Occupational Behaviour*, 3, 233-245.

Kahneman, D., Knetsch, J. L., & Thaler, R. H. (1991). Anomalies: The endowment effect, loss aversion, and status quo bias. *The Journal of Economic Perspectives, 5:* 193-206.

Kelly, E. F. (1978). Curriculum criticism and literacy criticism; Commentson the analogy. *Curriculum theory network, 5*(2): 98-105.

Kelley, J. R., (1978). Situational and social factor in leisure decision, *Pacific Sociological Review*, 14, 310-327.

Leibenstein, H. (1950). Bandwagon, Snob, and Veblen effects in the theory of consumers' demand. *Quarterly Journal of Economics, 64*(5): 183-207.

Linda, N. (2007). *The Leisure Economy: How Changing Demographics, Economics, and Generational Attitudes Will Reshape Our Lives and Our Industries.* Canada: John Wiley & Sons, Inc.

Linder, S. (1970). *The harried leisure class.* New York: Columbia University Press.

Marx, K., (1844). *Economic and Philosophic Manuscripts of 1844*, Moscow: Progress Publishers.

Milesi-Ferretti, G. M. & Roubini, N. (1998). Growth effects of income and consumption taxes. *Journal of Money, Credit, and Banking, 30:* 721-744.

More, T. (2000). Reconceiving recreation policy in an era of growing social inequality, In GKyle (Ed.)., Proceedings of the 1999 Northeast Recreation Research Symposium (pp.415-419). Gen. Tech. Rep. NE-269. Newtown Square, PA: U.S. Department of Agriculture, Forest Service, Northeastern Research Station.

O'Brien, P. (1988). Analysts' forecasts as earnings expectations. *Journal of Accounting and Economics, 10:* 53-83.

Porter, L.W., Lawler, E., & Hackman, R. (1975). *Behavior in Organizations.* New York, McGraw Hill Book Co.

Rojek, C. (2000). Leisure and the rich today: Veblen's thesis after a century. *Leisure Studies, 19*: 1-15.

Sahlins, M. (1974). *Stone Age Economics.* New York: Aldien de Gruyter.

Scitovsky, T. (1951). The state of welfare economics. *American Economic Review, 41*(6): 303-315.

Solmon, M. R. (1995). *Consumption Values and Market Choices: Theory and Applications*. USA: South-Western.

Solmon, P. & Draine, J. (1995). Subjective burden among family members of mentally ill adults: Relation to stress, coping skill and adaption. *America Journal of Orthopsychiatry, 65*(3): 419-427.

Stebbins, R. A. (1992). *Amateurs, Professionals, and Serious Leisure*. Montreal: Mchill-Queens University Press.

Stokey, N. L. & S. Rebelo (1995). Growth-effects of flat-rate taxes. *Journal of Political Economy, 103*: 519-550.

Strauss, W. & Howe, N. (1991). *Generations: The History of America's Future, 1584 to 2069*. New York: Morrow.

Tawney, R. h. (1930). Foreword, in Max Weber(Ed), The Protest Ethic and the Spirit of Capitalism, *translated by Talcott Parsons*, London: George Allen and Unwin, 1(a)-11.

Thaler, R. H. (1999). Mental accounting matters. *Journal of Behavioral Decision Making, 12* (3): 183-206.

Thomas More & Thomas Stevens (2000). Do user fee exclude low-income people from resource-based recreation? *Journal of Leisure Research*, 32(3), 341-57.

Tilgher, A. (1930). *Work: What It Has Meant to Men through the Ages*. New York: Harcourt, Brace and Company, Inc.

Veblen, T. B. (1899). *The Theory of the Leisure Class*. Boston: Houghton Mifflin.

Veblen, T. B. (1934). *The Theory of the Leisure Class*. New York: Random House.

Veblen, T. B. (1899). *The Theory of the Leisure Class: An Economic Study of Institutions*. New York: Macmillan.

Volberg, R. A. (1996). *Gambling and Problem Gambling in New York: A 10-year Replication Survey, 1986 to 1996*. Report to the New York Council on Problem Gambling.

Wheeler, S. & Damania, R. (2001). Valuing New Zealand Recreational Fishing and an Assessment of the Validity of the Contingent Valuation Estimates. *Australian Journal of Agricultural and Resource Economics, 45*: 599-621.

第五章

休閒與教育

蘇維杉　國立雲林科技大學休閒運動研究所助理教授

第一節　前言

　　休閒並不是二十世紀的新產品，從古到今，它一直是很重要的社會現象，休閒的社會模式可以發生在不同年齡的社會階層，對人類生活產生極大的影響，同時它也是許多學者努力探索的議題，而許多休閒活動的參與和學習，往往是透過教育來完成，因此休閒與教育的關係密不可分，同時休閒教育也是影響社會大眾休閒參與和發展的重要因素，過去國內大部分的休閒研究都偏重於個人及其心理特質，藉由量化的資料來說明個人休閒的種類、動機或滿意度，這樣的分析過程往往容易忽略了整體的社會與教育結構，因此無法從這些數據來理解人們如何在他們每天的生活環境中學習與建構休閒行為，以及社會結構和教育如何影響個人選擇的休閒經驗，本章探討的主題是休閒與教育的關係，著重教育與休閒的社會形態和意義之類等較廣的結構性問題，一個完整的休閒社會學必須包含教育等結構性影響，才能提供個人和社會休閒行為研究的基礎。因此本章將分別說明休閒教育的意義與內涵，並分析教育和休閒參與動機與阻礙的關係，來瞭解教育是如何影響社會大眾的休閒參與，人們是如何透過教育完成進入休閒的社會化，以及在參與休閒的過程中，如何透過教育而達到休閒之中的學習與社會化，進而探討休閒教育在社會大眾中所扮演的角色，以及從整體社會角度來看，二十一世紀休閒與教育發展的趨勢與方向，來釐清休閒與教育的互動關係。

第二節　社會中休閒教育的意義與內涵

　　在現代社會，當人們物質生活日漸富裕之後，便會進一步追求精神生活。人們所要追求的是個人的成長與生活品質的提升。因此，工作、

休閒和教育學習的交替進行，已經逐漸取代了過去傳統教育，休閒成為一項重要的教育和學習工具。休閒對於個體和社會的影響，休閒確實可以對個人、社會產生正面積極的效益。許多研究都發現，休閒參與可以增進個人身心健康、促進家庭關係、改善社會秩序等，從另外一個角度來看，也有人可能因為可支配自由時間增加，卻沒有充分的能力安排休閒生活，因而產生偏差行為，由此可知，休閒教育對於個體或社會整體的重要性，以下則分別探討休閒教育的定義、目標和內涵。

一、休閒教育的定義

休閒是指任何人們在自由時間裡選擇從事的活動，個人選擇如何去消磨自己的自由時光，覺察自己有自由去選擇參與有意義的、有樂趣的和令其滿足的經驗。而所謂休閒教育（leisure education），簡單的說就是為休閒而實施的教育（education for leisure）。透過休閒教育可以協助人們認識休閒的意義，善用休閒的時間，並學習從事休閒活動的技巧。因此休閒教育不僅是「為休閒而實施的教育」，亦是「在休閒中接受的教育」，藉由實際的體驗，印證所學或建構知識，從而達到教育的目標與內涵。事實上許多學者對休閒教育一詞，並無一致的界定，根據美國國家遊憩及公園協會（National Recreation and Park Association in America）所定義：「休閒教育為一種過程，以協助人們體認休閒活動是達到個人滿足與充實的途徑，並熟悉休閒時機的安排，瞭解休閒對社會的衝擊，以及能夠為自我的休閒行為做適當的決定」（Zeyen, Odum, & Lancaster, 1977）。Mundy和Odum（1979）則認為，休閒教育著重在休閒過程而非休閒內容，是一種個人整體發展的過程，透過這種過程，以瞭解自我、休閒、休閒和自己生活形態的關係，以及休閒和社會結構的關係。根據Bender、Brannan和Verhoven（1984）的說法，休閒教育是指系統性地指導個體正確地使用休閒時間，發展更獨立、更有結構地使用休閒時間的

知識、技巧和價值觀，強調持續地自我發展和自我實現，幫助人們達到在休閒時間感到自由和喜悅，瞭解和發展自我的休閒價值和態度，企求發展一個正向的休閒生活形態，透過創造性地使用個人的休閒時間來提高生活品質，提供個體發展終身休閒興趣、休閒判斷、休閒態度和休閒技巧的機會。Kelly（1990）則認為，休閒教育在協助個體透過教育學習與準備休閒，並在休閒中，進一步利用教育教導自己對休閒的自主及自決。Bullock和Mahon（1997）認為，休閒教育包含休閒覺知、做決定、自我覺察、技巧的發展等能力的組成，其過程必須是以個人的需求和渴望為基礎，可能是廣泛性的活動，也可能是以某一特定目標為中心，同樣的休閒活動對不同的人會有不同的意義，因此也就產生不同的體驗，休閒教育不只影響了身心障礙者的休閒生活形態，更影響了他們整體的生活形態。

國內學者顏妙桂（1994）認為休閒教育是指在教育過程中，提供個人休閒活動或課外活動的機會，使學習者在活動的過程中，培養休閒的價值觀和有效利用休閒的能力。呂建政（1999）則是從教育的角度，將休閒教育界定為「在休閒中接受教育」或「將教育當作休閒」。此一界定有三個重要含義：第一是人們應建立終身教育的概念，善用休閒時間不斷接受教育，以充實提升自我；第二是以自願的心情、內發的動機去接受教育，學習不再是被迫的工作；第三是教育是最好的休閒，休閒不是休息、娛樂，有意義的學習才是休閒的重心。

余嬪（2000）歸納了休閒學者與組織對休閒教育的看法，認為休閒教育具有以下特質：

1. 休閒教育不只是活動技能的學習：休閒教育不僅重視休閒技能上的學習，同時也重視情意、認知與行為的全面休閒素養的提升，使學習範圍有廣度，個人發展更有整體性。
2. 休閒教育是充滿各種選擇性的：休閒教育的過程應遵循休閒的精

神，不但在課程內容、活動設計、教學方法與策略上要能創新及多樣化，教師在教學的態度上強調自我指引、自由選擇、健康、內在動機及愉悅的休閒參與形態之發展。

3. 休閒教育是不斷進行、持續發展的動態過程：休閒教育是讓學習者透過不斷的澄清及體認自己的休閒方式，增進休閒知識與技能、培養休閒倫理、滿足愉悅的經驗；在過程中，個人的休閒是可改變的、可增進的、不斷要調適與有新發現，它是終身的學習。

4. 休閒教育是每個人的權利：人人都需要休閒時間，人人都有權利享受休閒教育來提高生活品質，無論種族、社經地位、性別、膚色、宗教，或能力，每個人都有權利經驗豐富有意義的休閒；若是缺少休閒教育或訓練，會使得個人在休閒參與時，難以發展一種控制、掌握，或勝任的感覺。

5. 休閒教育是全面整合的：休閒教育是與其他的休閒專業目標、方案與服務同步的，同時能促使這些專業擴充、轉向，及重新結構，使人類休閒有更好的促進與發展。休閒教育的責任不僅只仰賴某一專業團體或機構，凡任何一個提供與人相關的服務或與休閒教育有關的體制與機構，都應將此視為是重要任務之一，而有長期的承諾。

根據上述學者對於休閒教育的定義與看法，可以得知所謂休閒教育是指個體持續不斷的終生學習歷程，透過休閒教育來獲得休閒技能、增進休閒認知、確認休閒需求、善用休閒的時間與資源、滿足個人愉悅的經驗，以達到提高生活品質的目的。

二、休閒教育的目標

在台灣週休二日實施之後，休閒時間越多，卻有很多人不知如何選擇與進行休閒活動，反映了現代人因為擁有較多休閒時間，但卻不知道該如何好好的規劃，而無法達到休閒的意義與目標。事實上，觀察台灣

社會的發展與國人生活的需求,「休閒」早已成為社會的重要議題。然而大多數民眾還都無法瞭解休閒的真正意義和休閒的方法,而休閒需求如果沒有透過適當的引導,人們一旦縱情於感官刺激的休閒活動,則將帶來另一波的社會問題,尤其是青少年,在缺乏正確的休閒觀念下,導致許多青少年參與不當的休閒活動,由於無法瞭解參與休閒活動的動機以及缺乏抗拒參與高風險活動的能力,使得網路成癮、飆車、嗑藥等失當行為不斷浮出檯面,因此許多家長對於休閒均抱持著負面的印象。然而這背後所隱藏的問題,卻是學生缺乏正確的休閒價值觀,及不知該如何安排自己的休閒生活所導致(江玉卉,2003)。因此如何提升國人的休閒生活品質,學習休閒來達到休閒教育的目標,應有其必要性。

C. K. Brightbill強烈倡導休閒對教育的重要性,他認為教育與休閒是一種循環關係,休閒引導教育,而教育支持休閒(Brightbill & Mobley, 1977)。休閒行為是個人依其主觀價值的判斷、態度的堅持與生活方式的選擇,所採取的具體行動,因此休閒教育的目標,就是培養學生具備休閒的能力,使其提早建立正確的「休閒認知」、培養積極的「休閒態度」、訓練適切的「休閒技能」及學會「休閒資源」的取用,以幫助經營美好的人生。Dattilo(1991)指出,休閒教育方案的目標應包括:發展做選擇/決定的能力,選擇的活動應考慮喜好的問題;認識適齡的及社區本位的休閒活動,以促進社區統合;學習社會互動的技巧,發展與同儕互動的機會;瞭解可獲得的休閒資源,積極地參與社區生活;學習參與休閒的技巧等。林千惠(1992)則認為,休閒教育的最終目的,是鼓勵學習者在休閒活動中選擇自己有興趣、益於身心發展的活動,以改善生活品質。因此,休閒教育的目標應包含:(1)培養學生正確的休閒態度;(2)增進學生對休閒的認識;(3)加強學生對休閒資源的認知;(4)建立學生參與休閒的基本技能;(5)協助學生參與各項休閒活動。

根據上述學者的看法,休閒教育是一種價值教育、生活教育、行動教育和統整教育,同時休閒教育也是一種終身學習教育。而休閒教育的

目標是在教育的歷程中，增進個體對自我的認知，認識休閒的價值，察覺休閒與生活的密切關係，培養休閒的態度與技能，追求更具深度與廣度的美好休閒生活，並與社會保持良好的互動，以提升生活品質。

三、休閒教育的內涵

根據上述可以得知休閒教育的目標在使學習者認識休閒活動的意義和價值、發展與學習其參與休閒活動的技能、養成善用休閒的習慣及情操，學會安排休閒活動和休閒生活，以發展良好的社會互動關係，進而促進身心健康，培育健全人格與社會安樂。因此休閒教育的內涵，不應僅限於正式的教育體系，而是包括學校教育、家庭教育，或是社會教育，都有提供休閒教育的任務，以下則進一步探討休閒教育的內涵及功能，才能明確瞭解休閒與教育之間的關聯。

有關休閒教育的內涵在個人休閒發展上最常被引用的，大致可歸納以下六項（Mundy & Odum, 1979）：

1. 自我認知（self awareness）：包括對個人興趣、價值、態度、能力、需求探索及認識，瞭解人際互動的關係，知道其他人如何影響自己的休閒經驗等。

2. 休閒認知（leisure awareness）：包括對休閒意義的瞭解；認知休閒樂趣的重要；瞭解休閒與生活品質的關係。

3. 態度（attitude）：包括瞭解生活中價值觀扮演的角色；肯定休閒對生活的價值。

4. 休閒技能（leisure skill）：包括參加休閒活動的能力；運用現有的休閒技能並擴展新的休閒經驗；透過休閒技能以滿足自我實現。

5. 休閒決定（decision making）：包括會蒐集相關休閒資訊；選擇與決定休閒資源；預估選擇之結果；彈性選擇休閒的行為；處理妨礙休閒因素；評估休閒經驗。

6.社會互動（social interaction）：包括運用語言或非語言的溝通方式以促成休閒行為；瞭解休閒的社會意義與價值；維持與他人或團體的社會互動關係；透過休閒提升社區互動關係。

周鳳琪（2001）整理國內外學者的意見，認為學校休閒教育應該教授下列內容：

1.休閒覺知：包括瞭解休閒參與的益處；瞭解自己的休閒偏好；具備積極正面的休閒態度；能分析自我休閒參與的能力與限制；做休閒決定的能力；擬定休閒計畫的技巧；體驗休閒的真諦。

2.休閒資源：取得活動資訊、活動設備、交通的能力；瞭解可能參與的活動機會；可能影響休閒參與的障礙，並能試著排除休閒障礙的能力。如：善用活動中心的視聽設備、圖書設備、運動設施等，與文化中心或社教館所舉辦的展覽、社區服務活動等。

3.休閒活動技巧：培養各種休閒活動技能，如：網球、羽球、籃球、游泳等運動項目；縫紉、木工等藝術與工藝類；拼圖、下棋等心智遊戲類。照顧動植物、參觀展覽活動、社區服務等其他類型。學會的技巧越多，參與的選擇性越多，休閒生活越豐富。

4.人際互動技巧：包括兩人雙向互動技巧、小團體人際互動技巧、大團體人際互動技巧，從休閒參與中，培養群育的美德，遵守團體的規範，建立生活常規，落實「寓教於樂」。

5.休閒倫理：從倫理學的角度來看，當我們從事休閒活動時，受到某種程度的限制，意即應遵守休閒的禁忌。

而有關休閒教育對個體與社會的功能部分，也可以理解休閒教育的內涵，不僅僅是著重個體層面，根據劉子利（2001）指出休閒教育應具有以下功能：

1.社會性功能：引導正確休閒價值觀，減少社會亂象；提倡全民休

閒，營造祥和社會。

2.經濟性功能：創造源源不絕的能量，提升企業組織競爭力；加強休閒產業的規劃與開發，增進整體經濟繁榮。

3.家庭性功能：緊密家庭成員關係，凝聚彼此向心力；促進親子溝通與夫妻情感，營造美滿和諧家庭。

4.個人性功能：引介大量休閒資訊，協助個人瞭解自我休閒需求；參與多樣化休閒活動，增加個人休閒滿意度；培養適當休閒認知，充實個人休閒生活內容；學習特殊休閒技能，豐富個人休閒經驗；培養積極休閒態度，促進個人高度自我實現；聯絡群己關係，活絡個體與社會互動。

根據上述學者對於休閒教育內涵與功能的說明，可以得知休閒教育對於個體與社會整體的重要性，更可以瞭解休閒並不僅僅是個人自由的選擇，而是受到教育及社會等更廣泛的結構因素所影響。

 第三節　教育與休閒參與動機和阻礙

在休閒的研究領域中，許多研究者常把休閒定義為人們在自由時間內所參與的一種活動，並藉由這項活動來獲得滿足的感覺，然而這樣的定義事實上只是基於個人的知覺，而無法捕捉到休閒行為的社會特質與其所代表的意義。事實上，人們對於休閒活動的參與並不單單是個人的因素，而是必須從整體社會結構的角度來觀察，因此休閒社會學對於休閒參與動機和阻礙的分析，並不同於心理學，休閒並不只是個人的活動或經歷，它也存在整個社會的結構、文化和變遷中，而在本章重點將著重在休閒與教育，因此以下分別探討教育與休閒參與的動機，以及教育與休閒阻礙的關聯性。

一、教育與休閒參與的動機

　　過去一般人的認知中，常認為休閒生活是工作之餘的附屬品，並非所有人都相當重視休閒生活的安排，然而現代生活的變遷，人們開始思考與重視休閒生活的安排，和過去相比，現代人的休閒生活是多元豐富的，因此他們在休閒的參與動機上，不僅僅出自個人的心理動機，而是常常受到許多社會化的媒介所影響，例如：人們會在生活環境中吸收許多休閒參與的資訊，包括報章雜誌的介紹、旅遊雜誌、專書、電視或網路媒體的資訊，都會影響休閒參與的動機，而這些社會媒介的影響，形成了個人價值觀和生活形態的差異，使得休閒活動的形態更加多元化，也增加了休閒參與動機的複雜性。

　　一般而言，要理解人們的休閒參與，休閒的社會學研究經常使用兩種基本方法，一種是休閒的社會模式，認為社會力量決定個人行為，尤其是透過社會階層的研究，認為不同的階級與地位擁有不同的資源、權力與財富，也對休閒參與的動機與取向產生影響。第二種方法則是存在模式，認為個體決定自己的行為，雖然這種個人決定會受社會力量或其他因素的影響，但是這種模式的基礎是個人行動，而非社會結構，而在這兩種取向的結果下，使得現代人的休閒會變得更加個人化與多元化。

　　許多有關休閒參與動機的研究其關注的焦點都在於目的或結果，但是事實上休閒參與並不是一個單一的態度、行為或認同，尤其當休閒發生於社會結構的社會關係時，互動與象徵的特性便會被彰顯出來，畢竟休閒不僅是個人的感覺或經歷，而是存在於整個社會中制度化社會關係、結構和意義的領域，許多研究的觀點卻常忽略了互動和關係的進行過程，因為大部分的休閒活動都是有他人在場，儘管有些休閒活動是單獨進行的、追求自我的體驗，但不可否認的是有更多的休閒活動，與他人的互動更具有重要的意義，因為人們在休閒活動的過程中，不同的人來自不同的地方、具有不同的背景，在休閒活動的參與過程中，他們會

與他人會面、從事相同性質的休閒活動、分享與交流，傳統的休閒研究常常忽略了這個過程。因此當我們觀察學生的遊戲或是運動的參與，與同儕和隊友的互動，可能才是他們參與的最主要動機，當一群人一起在酒吧觀賞世界盃足球賽時，或許他們關心的是球賽的精采程度或所支持球隊的輸贏，但是常為人所忽略的是，他們正在與酒吧內的人們進行交流與分享，透過那樣的環境、透過共同觀賞球賽，可以得到群體的認同以及互動的過程。一群年輕人到公園的球場打籃球，其真正的用意可能並不是要分出球技的高下或是比賽的輸贏，而是享受打籃球的過程以及和同伴打球的樂趣，從而建立彼此深厚的感情。當我們從這個角度來看休閒時，就很容易理解為什麼許多家庭會重視休閒活動的共同參與？因為透過休閒活動的交流與分享，可以建立全家親密的聯繫感；為什麼青少年會喜歡和同儕或朋友一起從事某項活動？因為在活動的過程中，透過彼此的互動可以得到許多個體或群體的認同；為什麼許多老年人特別喜歡從事休閒活動，儘管他們從事的活動並不一定有益身心健康，但是他們真正珍惜的是與他人交往的過程，以及情感的慰藉。而從休閒社會學角度來探討休閒參與動機時，就會不同於傳統的研究觀點，而進行休閒教育的規劃與設計，就不能忽視與他人或社會結構互動的安排。

二、教育與休閒阻礙

現代人的生活是一種多元的生活形態，人們有更多的經濟能力與自主空間來選擇適合自己的休閒生活形態，然而在多元生活中，經常遇到的休閒阻礙，則是容易遇到不知如何選擇的困難，人們往往不清楚自己是屬於哪一種休閒生活的形態與族群，也從來沒有思考過為什麼自己會選擇參與某項休閒活動，因為對於一般民眾而言，外在的社會與意義世界，是朝向多元的趨勢發展，另一方面行動者的內在自我認同，也展現出多元的生活形式，雖然休閒活動已然融入日常的生活，但是不同的個

體和族群，卻存在著許多休閒生活形態上的差異，這些差異也會形成不同的阻礙，根據許多研究和文獻的分析，休閒阻礙的因素相當複雜和多元，它可以是宏觀的社會結構因素，也可以受到微觀的人際關係與互動所影響，而人們就是在整個日常生活的環境中不斷的改變下，做不同的休閒參與決策。

事實上，從休閒社會學的角度來分析休閒阻礙，在過去的研究，研究者大都把焦點集中在有關休閒參與的基本描述與分析，分析在不同的社會環境下，參與休閒和遊憩活動人數逐漸增加的潛在因果關係，希望根據休閒參與者的個人和社會特質，例如：年齡、性別、教育、職業等社會變項，來預測可能的休閒參與形態與造成的阻礙（吳英偉等，1996）。而這些研究也發現不同的變項會有不同的休閒參與形態與休閒阻礙，例如：收入較低的人不會參與高消費的休閒活動，教育程度較低者參與藝文活動的比率較低等等。甚至更早期的研究就已經指出，休閒是一種確定社會階層及維持人和群體間層級區別的方法（Veblen，1899）。研究發現富有的人占有休閒，並以大量消費的方式來參與休閒，同時利用休閒將較低階層的社會成員排除在外，而這就是不同變項的族群休閒阻礙的社會性因素。

根據上述的說明，不同的族群自然會產生不同形態的休閒阻礙，Dattilo（1991）從文獻探討美國身心障礙者休閒服務的現況，得出三點結論：(1)身心障礙者有過多的休閒時間，但缺乏技巧去參與休閒活動，且他們的休閒材料和活動也都不是適齡的；(2)缺乏與社區統合的休閒活動，重度障礙者多從事被動的、單獨的休閒活動，休閒時間通常是花在家裡，很少統合於社區休閒活動中，可能原因在於他們缺乏休閒資源的資訊、缺乏參與休閒活動所需要的技巧、缺乏參與休閒活動的同伴、家長對障礙孩子的過度保護等；(3)社區本位休閒服務的不足，休閒教育方案沒有達到類化與維持的功能、機構教材資源與專業知識不足，以及休閒教育方案仍屬於「隔離式」的。Sherrill（1986）等人的研究發現：對

視障運動員最具影響力的社會化媒介是體育教師；對可走動的腦性麻痺運動員而言，則是他們的家人；對坐輪椅的腦性麻痺運動員，則是他們的同儕。

　　許多的休閒阻礙往往是人們退出休閒的原因，然而從休閒社會學的角度來探討休閒阻礙，或是人們為何退出休閒，可以從以下兩個例子發現，休閒參與動機和阻礙是有其不同的面向，例如：一個父親突然愛上打棒球，或許只是為了扮演好父親的角色，為了陪小孩練習，而參與和接觸這項運動，並不是為了個人興趣或是過去的習慣；另一個喪偶的老婦人突然停止每天到公園散步的這個習慣，並不是因為年紀大了體力無法負荷，而是因為沒人陪她去了，這時候個體的年齡或體能已經不是一個決定性的因素，而是結構性的社會因素所造成的。由上述兩個例子就可以發現，其他的休閒活動參與也都有類似的情況，影響因素並不只是我們表面上看到的那些，更包括許多社會因素，然而教育還是改變人們觀念和行為模式的重要因素。

　　事實上，過去許多社會學家常常使用社會階層的角度來看待阻礙因素，社會階層是社會不平等現象的因素之一，因為就整體社會而言，總是有些個人或族群，擁有更多的資源，例如：教育、財富、聲望、權力，而依據這些資源的多寡，給予人們分層，就構成了許多層級高低的社會階層。這樣的過程，自然形成一種不平等的現象，也影響到人們的生活。換言之，社會上總會有一些人比別人擁有更多的金錢、權力、聲望及人類所重視的各種東西，而不同的階級與地位所擁有不同的資源、權力與財富，也對休閒參與的能力與取向產生影響，例如：高爾夫球運動在一般人的觀念中，早已被形塑為有錢人或上流社會的菁英分子所參與的休閒運動，同時此項運動參與的動機往往以社交性為目的，因此許多人在參與此項休閒活動時，就受到許多的限制。在現代社會中，許多休閒活動以及休閒設備，都要支付一些金錢與費用，因此無論在休閒參與或者休閒生活的資源與機會，就會藉著經濟地位或是社會階層的不

同，產生極大的差距，而造成休閒的阻礙。雖然社會的變遷，如經濟的發展和教育的普及，使得休閒普及化，有更多的中產與勞工階級投入過去只有菁英分子才能參與的休閒活動，也使得社會階層化對休閒活動參與的影響性已大為降低，降低休閒的阻礙，然而在社會不平等的研究上，社會階層化仍然是社會學家探討休閒阻礙時的重要原因之一。

不過隨著社會的多元與變遷，休閒社會學在描述個人休閒參與和阻礙的本質上，標準的社經變數，雖然是一個重要的觀察指標，但是未來取而代之的可能是日常生活組成的分析，透過休閒生活形態和生活風格，所形成的不同群體，則是現代休閒社會學在休閒參與和阻礙研究逐漸重視的議題。「生活風格」是一個較晚才為階層研究者所注意到的面向，其先驅者是法國的學者Bourdieu，其認為生活風格和社會階級是相關的，因為在某一社會階級內，相同的生活條件會導致該階級成員擁有近似的慣習（Habitus），而慣習又決定了該階級的生活風格，因此人之所以呈現某種休閒生活形態，除了他們本身有一些特殊的喜好和能力外，同時也因為他們出生於不同的經濟、社會和歷史環境中，因而有不同的品味和參與機會。這是未來休閒參與和阻礙研究必須觀察的重要面向。

 ## 第四節　教育是如何影響休閒

休閒與教育的關係，必須先從結構性的休閒社會學來理解，結構性休閒社會學的一個基本假設是：休閒並不只產生於自由時間參與特定的活動，它是出現在每天的生活中，事實上，休閒並非與生活分隔開來，而對人們產生不同的心理狀態，而是來自複雜的社會關係和互動，其中一個休閒參與的重要關鍵則是來自於教育，教育作為社會的一種重要結構，使我們必須理解教育是如何在正式或非正式的組織中來影響個人的休閒行為。結構性休閒社會學所探索的教育結構與休閒之關係，即假定

休閒教育會影響人類的休閒行為，目前休閒的研究，在個體行為的休閒形態的分析已經有相當的發展，而對休閒教育是如何影響休閒行為卻很少注意，因此從社會學的角度來探討教育與休閒的關係的一個主要目標，便是尋求解釋整體的互動模式，因此以下便分別探討社會化與休閒參與決策、在教育的影響下，人們是如何藉由教育進入休閒的社會化，以及在休閒參與的過程中，所獲得的社會化學習。

一、社會化與休閒參與決策

在探討教育與休閒參與的理論基礎時，社會化是第一個被許多研究者想到的理論基礎，認為一個人的休閒生活形態是一個持續一生的成長過程。而這個過程則包含了進入休閒的社會化（socialization into leisure）和休閒之中的社會化（socialization in leisure）。而什麼是社會化？許多社會學家都曾明確的說明社會化的概念，彭懷恩（1996）指出，社會化是指一個人從生物體個人轉變成社會體個人的過程，即是人們學習與自己有關角色行為和文化之學習過程。謝高橋（1997）提出社會化是社會學的一個中心概念。人類經由社會化，發展了人格與自我，成為社會人，因而能夠在社會裡擔任工作。兒童的養育、正式學校教育、文化價值及角色的學習，都是社會化的過程；這些過程塑造個人成為符合社會與文化所期望的形式。從社會的觀點來看，社會化是使個人適合於有組織之生活方式及既存之文化傳統的過程。陳奎憙（2001）認為所謂社會化，就是個人學習社會價值與規範的歷程，個人由此而接受社會上各種知識、技能、行為與觀念，從而參與社會生活，克盡社會一分子的職責。綜合上述之定義，社會化係指個人為適應現在及未來的社會生活，在家庭、學校等社會環境中，經由教育活動或人際互動，學習社會價值體系、社會規範，以及行為模式，並將之內化成個人的價值觀與行為的準繩，此一過程謂之「社會化」。而釐清社會化的基本概念，將有助於

進一步探討教育與休閒社會化。

　　一般休閒社會化可以區分為進入休閒的社會化和休閒之中的社會化兩種，而人們對於休閒及休閒興趣的態度多為社會學習的結果。休閒行為之所以會有差異，在於人們參與休閒運動及培養興趣時，他們與社會團體互動及影響。因此人們培養態度、價值及技巧的過程會影響休閒的選擇與行為，稱之為「進入休閒的社會化」。在社會化的過程中有很多媒介，如父母、兄弟姐妹、師長及教練。另外也包括可利用的社會服務、社區的課程、當地可用的資源及可接受的行為規範，皆會影響不同活動類型及興趣的發展及持續性。至於「透過休閒而社會化」的觀念則指出，休閒影響個人的未來角色。

　　一般而言，人生的歷程包括三個階段，即準備階段、建立階段和完成階段（Kelly, 1990）。雖然這樣的分類並不是嚴格的分類模式，但是卻可以提供我們理解教育與休閒社會化的一個管道。在準備階段是一般人學習與成長的過程，在這個時期中，是一個人學習社會化的重要階段與過程，小孩在遊戲和休閒的過程中，為以後所需扮演的角色做學習，並尋求身分與角色的認同，休閒活動或遊戲的參與和發展的結果，就是他們生活經驗的一部分，因為對他們而言，休閒就是一種教育，有休閒就有學習。第二階段則是建立階段，在這個階段中則是已經完成大部分的學習工作，此時人生最重要的目標是如何在社會系統中尋找一個固定的定位，將各式各樣的角色扮演加以整合，因此這個階段生命的重心主要有兩個，一個是工作與家庭，另一個則是社會地位與角色，但這並不是說休閒在此階段中就變得不重要了，而是轉換了休閒在日常生活中一個新的位置和目標，休閒活動的類型與休閒生活形態也可能同時在這個階段做改變，不同休閒生活風格的呈現，其實是工作、家庭、休閒、價值觀、資源與期望所共同作用的結果。在這個階段和準備階段相同，也可以細分許多不同時期，同時也有許多學者探討這個階段不同時期所發生的休閒困境與阻礙（Gordon, 1980）。到了完成階段則是最後的階段，一

一般指的是成家立業的晚期，孩子離開校園，而年齡接近退休或已經退休的這段時期，此時人們重視的是生命意義的傳承與延續，在休閒的研究範疇中，有越來越多的研究者，將研究的焦點關注在這個階段的休閒探討，畢竟在現代社會逐漸轉變成高齡化的社會趨勢時，這個族群的休閒就會受到更多人的關心。

二、教育與進入休閒的社會化

從教育與學習的觀點來看休閒，認為人生的歷程是一個不斷的變化與連續過程所發展形成的，每個人的發展都是既有延續又有變化的，而休閒被視為是一種學習的行為，在休閒活動的參與過程中，我們不僅要學習如何從事活動、與他人互動，同時也要學習在社會結構中的角色扮演，同時社會化並不只和兒童學習有關，當個人進入一個新的社會情境或角色，甚至接觸不同的環境，都會發生社會化的過程，換言之，在不同階段的發展過程中，每個個體在從事休閒活動時，都會受到許多社會化媒介的影響。而此時休閒教育制度的規劃就會影響人們的休閒生活形態與模式。

然而人們究竟是如何學習參與休閒活動的？影響休閒活動參與的因素又是什麼？這些都是社會學家所關心的休閒議題，總體而言，進入休閒的社會化和教育學習有相當大的關聯性，無論是家庭教育、學校教育或是社會教育，都有可能影響到一個人的休閒活動參與，一般人在成年時所參與之休閒活動有可能開始於童年時代，也有可能是開始於童年以後，並沒有絕對的階段，不過以孩童而言，對於遊戲、運動或是休閒活動參與的第一次接觸，都會受到各種社會與心理因素的影響，例如：機會的多寡、同儕或家人的影響……而這些因素也大都和教育相關，也有研究顯示，大部分的活動是開始於與家人，其次則是開始於與朋友或參與有組織的活動，唯一比較明顯的是，只有音樂和戲劇等文化活動大

部分是開始於校園。由此可知並沒有哪個階段的教育與學習具有顯著性的差異。事實上，人生的歷程是一個不斷的變化與連續過程所發展形成的，因此對於休閒活動的興趣與機會在人生各個階段中都會產生變化，例如：在學生階段，運動性的休閒活動的參與機會，自然比離開學校進入社會後，來得容易多了，因為無論是參與機會、運動設施與資源和同儕的互動，都比其他階段來得容易。而在人生歷程的每個階段中，其所接觸的教育環境不同，也會影響到不同休閒活動的參與和互動機會，在準備時期，休閒活動的參與，可能與家庭教育和學校教育比較相關，但是到了建立時期，大部分是和配偶或小孩共同參與，此時休閒活動的參與則和社會上所接收的資訊和教育相關。除了參與機會和互動過程的差異外，人們也會隨著年齡的增長，而改變其對休閒的價值觀，不同的階段會培養出不同的休閒興趣，甚至相同的休閒活動也會培養出不同的休閒品味，而這些改變的過程，所接觸的群體又會反過來影響我們的價值觀，因此這就是我們需要休閒教育的重要原因。

我們可以發現，進入休閒的社會化也是一個貫穿不同生命週期的過程，而生命也會因為對休閒的參與和學習，而有所成長，而這樣的過程既包括了過去、現在與未來，同時為不同階段所做的一種調適過程。許多的休閒體驗都是在這個不斷變化的連續過程中所發展出來，透過參與來學習到更多新的休閒知識、態度與技能，在從事旅遊活動的休閒過程中，一個人可能會發現自己對於攝影有極大的興趣，進而培養出專業的攝影技能，旅遊活動的參與便產生另一種層次的學習、成長與體驗。透過進入休閒的社會化，可以得知休閒行為與休閒生活形態是一種後天所學習到的行為、態度和意義，人們在生活中體驗和學習如何從事休閒行為以及休閒參與的決策，因此進入休閒的社會化指的是獲取知識、技能和態度，從而有效扮演社會角色的過程，其首要工作便是學習如何從事休閒活動。此時休閒與教育的關係就更加明顯了。

三、教育與休閒之中的社會化

　　從另外一個角度來探討社會化與休閒則是休閒之中的社會化，強調的是休閒活動是一個成長的過程，人們在休閒參與的過程中學習、發展和行動，此時休閒則是一種重要的教育方式與工具，而從研究的議題上來看，社會學家對於進入休閒的社會化，有較多的研究，同時比較關注社會中的不平等現象所產生的差異性，教育學家和心理學家則是比較關心休閒之中的社會化這個議題，許多人都強調參與休閒的社會化影響，尤其是休閒教育的工作者，特別鼓勵青少年從事休閒活動，透過休閒活動的參與和學習，可以將其運用到生活的其他層面，因為無論是休閒或是我們的日常生活，都是一個內化的過程，而且可以互相的轉移許多的經驗，例如：在表演性的休閒活動參與，對於表演完美的要求，就有可能轉移到日常生活中，轉變成對工作標準的要求，參與運動性的活動時，可能透過競賽的過程，對於獲勝的追求，轉移到對自我要求或成績的追求，甚至是在日常生活組成的因素中做相互的調整，把嚴謹的工作，轉變成多一點的休閒因素，這些都是從休閒體驗中所發展出來的休閒之中的社會化。

　　此外，從休閒之中的社會化和休閒教育的角度來研究休閒活動的功能時，可以發現休閒參與的教育和學習過程比一時的享受或樂趣來得重要，兒童在遊戲的過程中，不僅僅是為了樂趣，也包含了從遊戲中獲得成就感與自我肯定，成人對於休閒活動的參與和決策，一個重要的關鍵是在參與過程中是否得到成長與成就，同時也是決定這項休閒活動是否能夠持續的重要因素，因此教育和學習就變成了一個重要的關鍵。從另一個角度來看，人們在從事休閒活動時，大都是抱著輕鬆的心態，因此會呈現出另外一種不同的角度和面向來看待學習這件事，此時學習是在一種自然且沒有壓力的情況下所產生的，因此休閒中的學習與社會化是最有潛力的，包括了人際互動與人際關係的建立，這也就是為什麼有許

多人喜歡在打高爾夫球時建立關係，和客戶談生意，因為在休閒中適用的行動方式、自我表現或人際互動大都能轉換到其他的角色。

 ## 第五節　二十一世紀的休閒和教育

　　休閒對人們的功能可以從不同角度來探討，從社會的角度，休閒教育可以引導正確休閒價值觀，減少社會亂象及營造祥和社會；從經濟的角度可以提升個人和企業組織競爭力，而休閒對家庭的功能則是可以緊密家庭成員關係，凝聚親人向心力，由上可知，休閒與休閒教育的重要性。隨著現代人休閒意識的抬頭，工作不再是所有人的生活重心，對休閒的觀點也不再是沒有建設性的，工作與休閒同樣重要，雖然如此，仍然有許多人忽視休閒與休閒教育的重要性，余嬪（1997）指出，國人休閒素養普遍低落的原因有四點：(1)不重視休閒，過分強調工作，重視生產力，也使得休閒長期被排擠在學校教育之外；(2)不瞭解休閒，因為不重視，所以不去瞭解；因為不瞭解使得更不重視，不瞭解休閒的意義與重要性；(3)缺乏休閒技能，使得無法獲得許多相關的休閒經驗，同時亦使得休閒選擇受到限制；(4)缺乏休閒參與的機會，休閒機會的不足與不均，一直是長期以來的問題，雖然近年來略有改善，但問題仍然嚴重存在。除此之外，在生命的不同週期，休閒活動的參與意義是不同的，同一個人在不同的生命過程中，對於休閒參與的內容也會產生許多轉變，休閒參與也會因應新的機會、外在社會的變遷，例如個人價值觀、社會價值觀、社會階層甚至外在政治、經濟的影響而產生變化，我們可以思考幾個簡單的問題，在我們生活中影響休閒參與的因素是這麼的多，包括從事休閒的環境是動態或靜態、都市或郊外；休閒的社會背景是個體或群體、單獨或是互動；加上休閒活動本身的多樣性，從跑步到閱讀、逛街、看電視、旅遊觀光等等。這一切都代表著影響休閒參與的可能因

素，遠比我們所觀察到的還要多，因為有成千上萬的活動可以歸納成休閒，每個休閒參與的個體有著不同的價值觀，參與的過程也受到不同因素的影響，因此面對二十一世紀的新時代，休閒教育的規劃讓我們不得不從鉅觀的角度來思考，需要考量哪些社會變遷的因素呢？以下就現代化與休閒、全球化與休閒以及消費與休閒這三種一般人最容易感受與體會到的社會改變，來探討社會變遷與休閒的關聯性。

一、現代化與休閒

許多研究社會變遷的社會學家，大都會注意到現代化過程中，對社會產生的影響，現代化所涉及的是一個社會之經濟、政治、教育、傳統和宗教的持續變革，各個層面都會受到影響（陳光宗等，1996），當然休閒活動的形態也必然會受到現代化的影響，例如，工業化所造成的經濟，使得人們有更多的時間和資源參與休閒活動，科技的發展，交通工具使得相對距離縮短，促進了休閒觀光旅遊形態的轉變，而資訊傳播媒體的發展，更主導了許多人的休閒價值觀與休閒形態，甚至醫療進步改變了人口結構，許多科技與技術的發展，更創造出新的休閒形態，網際網路的興起，讓人們更容易獲取休閒旅遊和遊憩的相關資訊，這些改變的影響力不僅可以促使休閒活動的參與，甚至改變了舊有的休閒形態，因此現代化是二十一世紀休閒第一個必須考量的改變。

二、全球化與休閒

現代人的生活無可避免的受到全球化的影響，從政治經濟的社會結構到個人的日常生活互動，全球化的影響使得人們比過去更能跨越國界、縮小了空間的鄰近感，這樣緊密的關聯性，對人們的休閒生活產生重大影響，以觀光旅遊為例，跨國旅遊往往是一般人常安排的休閒活

動，而這樣的休閒形態，全球化的影響扮演著一個重要角色，因為資訊媒體科技的發展，使人們更容易接收到旅遊的資訊和個人的參與感，例如：觀賞深度旅遊的節目報導，可以接收到旅遊當地的影像，交通運輸的發展，使得時間上的落差減少，空間差異的距離感也因而大幅縮小。而全球化對於休閒生活的影響，並不僅僅是休閒行為的改變，更重要的是對休閒價值觀和休閒文化產生重大的影響，而全球化也是一個不可避免的趨勢，全球化其實就存在我們的日常生活中，每天都在我們的生活中上演，因此全球化是每位休閒教育工作者不可忽視的重要改變課題。

三、消費與休閒

消費這個符號與象徵，在現代社會中具有相當的影響與意義，因此在研究休閒參與行為時，消費意識是不可忽視的重要議題，消費是現代社會的一個核心概念，尤其在資本主義社會，消費可以說是一種涉及文化符號與象徵的社會文化過程，而不僅是一種經濟的、實用的過程（張君玫等，1995）。因為在現代社會，消費並不只是以需要為基礎，同時也逐漸建立在欲望上，換言之，現代人的休閒參與和休閒生活風格，有一群人並不是從需要的角度來從事休閒，而是想藉由某種風格的消費，來顯示出不同的休閒生活形態與區隔，毫無疑問的，休閒與消費的關聯會越來越密切，在許多現代休閒活動中，消費的形態就會自動區隔出不同的群體，而這種不同的休閒生活形態與族群，會呈現出其特有的生活、飲食、穿著、娛樂的品味與模式，這就是一種消費的模式。在這樣的休閒形態族群中，會維持相同的文化價值、定義他們的成員，以及維持他們的文化及社會自尊，因此在社會上總有許多的休閒形態族群，他們的休閒形態和消費模式，常常容易被大眾傳播媒體報導，成為一般民眾學習與模仿的對象。這也是現代休閒生活呈現多元化與個人化的重要因素之一。

在面對上述許多二十一世紀重要的社會變遷，休閒教育應該如何來因應？根據世界休閒與遊憩學會對休閒教育提出以下的看法：

1. 休閒的先決條件及情況不是靠個人就能決定的，休閒的發展需要政府、非政府、志願組織、教育機構及媒體合作行動。
2. 休閒教育應配合地方、國家及區域的需求，考慮不同的社會、文化及經濟系統。
3. 休閒教育是終生學習的過程，包括休閒態度、價值、知能、技術及資源的發展。
4. 正式與非正式教育系統在實施休閒教育、鼓勵與促進個人在參與過程中的投入，扮演十分重要的角色。
5. 休閒教育長期以來被認為是教育的一部分，但卻未廣泛的被實施。它被認為是社會化的重要過程，因此學校與社區的責任尤其重大。
6. 二十一世紀休閒服務的提供需要極具創意的科技整合。今日休閒服務系統的專業工作者需要發展與未來配合的課程及訓練模式，以發展出創新與整合的休閒服務。

除此之外，在知識經濟的現代社會中，越來越多的休閒學者及專業組織肯定與關心休閒對個人、社區及生活品質的影響，因此休閒教育並非只侷限在學校教育，而是包含更廣泛的發展過程，休閒是需要被教育的，休閒教育是為休閒而實施的教育，同時休閒教育也可以界定在休閒中接受教育，因此休閒教育在概念上和「繼續教育」、「終生教育」是相通的，而此一觀念對於二十一世紀休閒教育的發展和實施具有相當重要的影響。

第六節　結語

　　影響現代人的休閒參與因素，和過去相比變得更加複雜與多元化，包含了個體本身的心理因素，與他人、群體和社會的因素，也包括了社會結構因素。而過去的研究偏向從個人心理學的角度來探討人們休閒參與的決策與阻礙，但是在社會結構與個體存在的自我創造間，是存在某種動態的交互作用，此時教育與社會化則是影響休閒參與的重要因素。

　　雖然休閒研究的焦點和議題在近年來隨著社會的變遷而有很大的轉變，使得休閒的概念和理論隨之改變，另一方面其他學科領域的發展，也間接影響到休閒研究的方向和研究方法的轉變，然而休閒與教育依然是人們生活中最關注的焦點，教育也是影響人們參與休閒的重要因素，但是休閒與教育的探討和其他學科領域相比，無論是理論基礎或是文獻探討，仍顯得相當少，因此本文嘗試就教育與休閒的角度來探討休閒這個社會議題，從休閒社會學的角度切入，以個體的休閒參與動機與阻礙為基礎，來瞭解休閒教育的定義與模式，進而從結構性的社會學面向探討休閒社會化過程中，教育在進入休閒社會化以及休閒之中的社會化所扮演的角色，來探討二十一世紀休閒教育應該如何妥善規劃，從而有效推廣休閒活動。

專欄——網路線上遊戲是休閒嗎？

「休閒」的英文為leisure，意指一種解放、自由自在的情境。因此休閒也蘊含著能使個人在課業或工作壓力之餘，獲得短暫的休息與自我之充實，而對許多青少年而言，在面對升學壓力、生理心理的變化與同儕的影響之下，網路線上遊戲便成為紓解壓力的最好途徑，然而線上遊戲是休閒嗎？相信許多老師與家長一定都不認同。

事實上從休閒社會學的角度來看，網路線上遊戲對青少年而言，往往比其他休閒活動更能反映自我意識需求，並發展社會化關係的活動，因為在遊戲中可以打發閒暇時間，並且提供與同伴相處的題材及活動機會，因此線上遊戲不僅可以提供青少年資訊與娛樂，同時也身兼社會化之多功能。甚至在世界電玩大賽「世紀帝國2」總決賽中，國內電玩選手擊敗南韓對手躍升成為世界第一高手。線上遊戲給青少年一個夢想，並且創造一種屬於e世代年輕族群的流行文化。

除此之外，在遊戲世界角色扮演過程中，藉著網路的化名，讓許多青少年自由地扮演各式各樣的角色，玩家在遊戲世界中可以表達當下的自我，並且呈現理想中的自我形態，體驗不同的自我，在網路世界中，提供玩家角色扮演的機會，促進認知發展，他們彼此不但可以交換訊息，也能獲得「社會支持」與「歸屬感」，這些都是學習認同的重要方式。

網路線上遊戲其實是具有許多正面積極的功能，只可惜休閒教育並未提供對網路遊戲正確的價值觀與認知，導致許多青少年沉迷網路，甚至產生許多偏差文化與行為，你認為休閒教育應如何引導青少年從事正確的線上遊戲休閒活動？

問題討論

一、在現代社會中，休閒成為一種重要的社會行為，然而何謂休閒教育？休閒教育的實施有哪些功能？可以教導人們學習和體認哪些休閒的內涵？

二、從教育的角度來觀察，人們參與休閒不單單是個人的因素，也和社會環境有相關，您認為影響人們參與休閒的社會化因素有哪些？不同生命週期是否也有不同的影響因素？

三、休閒教育的工作者會鼓勵人們參與休閒，主要的原因是人們可以在休閒的參與過程中學習、成長和活動，你認為休閒的參與可以得到哪些內化的學習和成長？

四、二十一世紀的休閒教育規劃必須考慮許多社會變遷的因素，你認為必須考量哪些因素？而未來休閒教育規劃的方向為何？

 參考文獻

一、中文部分

江玉卉（2003）。《實施休閒教育影響國中學生自我效能感之研究》。國立台灣師範大學未出版碩士論文。

余嬪（1997）。〈提高全民休閒素養，由加強休閒教育開始〉，《教育研究雙月刊》，第55期，頁6-9。

余嬪（2000）。〈休閒教育的實施與發展，《大葉學報》，第9期，第2卷，頁1-13。

吳英偉、陳慧玲譯（1996），Patricia A. Stokowski原著。《休閒社會學》，台北：五南。

呂建政（1999）。〈休閒教育的課程內涵與實施〉，《公民訓育學報》。第8輯，頁181-196。

周鳳琪（2001）。〈淺談國小休閒教育之實施〉，《台灣教育》，第602期，頁17-20。

林千惠（1992）。〈從社區統合觀點談重度殘障者休閒娛樂技能之教學〉，《特教園丁》，第8期，第2卷，頁1-7。

陳奎憙（2001）。《教育社會學導論》。台北：師大書苑。

陳光宗等譯（1996），Neil J. Smelser原著。《社會學》。台北：桂冠。

張君玫、黃鵬仁譯（1995），Robert Bocock原著。《消費》。台北：巨流。

彭懷恩（1996）。《社會學概論》。台北：風雲論壇。

劉子利（2001）。〈休閒教育的意義、內涵、功能及其實施〉，《戶外遊憩研究》，第14期，第1卷，頁33-53。

謝高橋（1997）。《社會學》。台北：巨流。

顏妙桂（1994）。〈休閒與教育〉，《台灣教育》第523期，頁15-18。

二、英文部分

Bender, M., Brannan, S. A., & Verhoven, P. J. (1984). *Leisure Education for the*

Handicapped: Curriculum Goals, Activities, and Resources. CA: College-Hill Press, Inc.

Brightbill, C. K. & Mobley, T. A. (1977). *Education for Leisure-centered Living*. New York: John Wiley.

Bullock, C. C. & Mahon, M. J. (1997). *Introduction to Recreation Services for People with Disablilties: A Person-centered Approach*. Champaign, IL: Sagamore Publishing.

Dattilo, J. (1991). Recreation and leisure: A review of the literature and recommendations for future directions. In L. Meryer, C. Peck, & L. Brown (Eds.), *Critical Issues in the Lives of People with Severe Disabilities*. Baltimore, MD: Paul H. Brookes Publishing Co.

Gordon, Chad (1980). Development of evaluated role identities. *Annual Review of Sociology*. USA: California Annual Reviews, Inc.

Kelly, J. R. (1990). *Freedom to Be–A New Sociology of Leisure*. NY: Macmillan Publishing Co.

Mundy, J. & Odum, L. (1979). *Leisure Education–Theory and Practice*. New York, NY: John Wiley & Sons.

Sherrill, C., Rainbolt, W., Montelione, T., & Pope, C. (1986). Sport socialization of blind and of cerebral palsied elite athletes. In C. Sherrill (Ed.). *Sport and Disabled Athletes*. Champaign, IL: Human Kinetics.

Veblen, T. (1899). *The Theory of the Leisure Class: An Economic Study of Institutions*. New York: Macmillan.

Zeyen, D., Odum, L., & Lancaster, R. (1977). *Kangaroo Kit: Leisure Education Curriculum, Vol. 1, grades K-6; Vol. 11, grades K-12*. National Recreation and Park Association.

第六章

休閒與性別

陳永祥　實踐大學觀光學系助理教授

 第一節　前言

　　一個星期日的中午，我在餐廳目睹以下的場景。一家三口坐下來之後，先生開始看報紙，太太說：「氣死了！連尿布都沒有帶，玩得一點也不痛快，匆匆忙忙就得趕回家。」然後一面點菜，一面安撫好動的小孩，並轉頭對先生說：「你一天到晚就知道看報紙！」先生不耐煩地應答：「我在等上菜的時間看報紙難道也不行嗎？」然後繼續看他的報紙。太太抱怨：「你不是現在才看報紙，你一個早上都在看報紙。我忙這忙那的，你不但沒有幫忙，還在旁邊一直催。我趕，才會忘記帶尿布的。」**❶**

　　從上述所引述自畢恆達於1995年登載在《聯合報》「繽紛版」的內容可得知，文中所描述的對象乃是一對夫妻和還在襁褓階段的小孩，利用假日的時間一家三口外出從事休閒遊憩的活動。或許對先生來說，這應該是一個可以盡情享受無拘無束的休閒體驗日子，因此即便是看個報紙，也應是不該受其他因素（例如：幫助太太在餐廳中照顧小孩，或者在準備攜帶尚在襁褓中的小孩外出時，主動地整理出必備的尿布和奶瓶）干擾的休閒活動。然而，對太太而言，名目上看似可以利用此例假日的時間，盡情地拋開必須處理「家事」的繁雜束縛，以擁有一個難得「純粹的」休閒活動，但實際的情況並非如此，因為在所謂的「休閒活動」中，仍背負著社會主流制度賦予「母親」這一社會角色，對養兒育女等相關家庭照顧事務所應承擔的「天生職責」。也因為如此，上述文章中所報導的太太才會說出：「氣死了！連尿布都沒有帶，玩得一點也

❶ 畢恆達（1995／5／12），〈環境觀察：她真的不上進嗎？〉，《聯合報》，第36版。

不痛快，匆匆忙忙就得趕回家」這樣的看法，以強烈口吻表述著本應在例假日出外「玩得痛快」的休閒活動，卻明顯地受到需要隨時看顧小孩等職責影響，而無形地束縛了休閒遊憩活動的自由度和主權感，進而降低了休閒遊憩活動的「純度」。顯而易見的，這種情況反應出不同的社會機制透過社會化的過程，對男性和女性在「家庭家務分工」及「性別角色」上所建構出的社會預期心態和行為方針，進而影響對休閒遊憩活動的道德價值觀和社會意義。

　　McLean、Hurd和Rogers運用六個不同的觀點來說明休閒在現代社會中的意義，那即是：休閒如同一種社會階級的象徵（leisure as a symbol of social class）、休閒如同一種無負擔的時間（leisure as unobligated time）、休閒如同一種活動（leisure as activity）、休閒如同一種無拘無束的存有狀態（leisure as a state of being marked by freedom）、休閒如同一種心靈上的表述（leisure as spiritual expression），以及休閒被視同一種相對於工作的關係（leisure as in relationship to work）（McLean, Hurd, & Rogers, 2005: 33-37）。也就是說，休閒本身所涉及的意義不僅關係到個人在休閒行動上的自主權和自由意識，也牽涉到社會文化的結構脈絡及組織制度對時間的運用、工作的意義和社會關係，及道德價值觀所建構出的結構性拘束。舉例來說，Bammel和Burrus-Bammel把「時間」分成四類：自然時間、機械時間、心理時間，及社會時間（Bammel & Burrus-Bammel, 1996: 72-76），而在這四種時間的分類當中，社會時間的認定及評斷對人類日常生活的作息習慣，有著非常強大的影響力量。如同Bammel和Burrus-Bammel指出：「每個社會環境，不論是醫院、學校、工廠，還是報社，都有其特定例行時間可循」（1996：74），所以工廠這一個工作環境所規定的上下班時間，密切地關係到工廠內機械設備開啟及關閉的運轉時間，更關係到工廠職員對工作及休息時間所賦予不同活動意義的心理時間。一天畢竟只有二十四小時可資運用，而每日的二十四小時是如何被「自然時間」、「機械時間」、「心理時間」和

「社會時間」所影響或瓜分，其實可能會依每個社會成員對時間的價值觀、社會地位與身分、性別、職業屬性、社會經濟體制、婚姻狀況等心理、生理和社會屬性的差異，而產生不同且複雜的生活作息表和活動偏好。然而，不管這份生活作息的分配表是如何呈現獨特的個人屬性，「時間」這一個概念實實在在地脫離不了「能動者」所處社會文化結構的影響力和束縛力量，所以受社會文化結構性概念化的「性別」這一社會關係屬性，也當然被牽連到「時間」這一個社會概念網絡的關係中。

　　「時間就是金錢」，但一天二十四小時，男人、女人的安排卻各有巧妙。兩相比較，二十一世紀的台灣女性，情願多點睡眠，講究飲食，追求生理上的高品質生活；男性則每天比女性多了四十六分鐘「自由時間」，少了三十分鐘「約束時間」，精神生活令人羨慕。

　　而女性約束時間明顯較男性多了三十分鐘，主要是女性需要照料家裡與育兒；男性每天做家事僅二十八分鐘，女性花在家事、育兒的時間卻長達二小時十九分鐘，比男性高出一小時五十一分鐘，家事及育兒工作主要仍由女性負責，男性僅居於幫忙的角色。❷

　　從以上針對行政院主計處在2001年所做的「時間使用」調查報導之新聞內容來看，男女兩性在「自由時間」和「約束時間」上的差距，乃是源自於「家事」和「育兒」等受社會大眾對某些「社會職責」賦予性別化意涵的效果。畢竟，人類自從一出生下來（或者尚未出生下來，即受「胎教」的影響），就跟社會（最直接的則是「家庭」這一個社會制度）產生了密切的關係，因此其行為準則和思維模式，也或多或少必須

❷蘇秀慧（2001／5／22），〈看看台灣男人、女人時間紀事〉，《民生報》，A3版。

承受社會文化脈絡所加諸身上的社會束縛。簡而言之，人類經常在日常生活中，透過與其他社會成員在不同的社會制度環境和社會化媒介（家庭、大眾傳播媒體、同儕、宗教和學校），進行不同層次的互動關係，進而學習及內化主流意識形態的道德價值觀和合宜的行為準則，這也是社會結構所強化出來的社會控制合理性和合法性。既然是牽涉到社會控制，就脫離不了「掌控者」和「受控者」之間權力爭奪的對立關係。因此，「誰享有正當性且自由選擇休閒活動的權力」這一議題，就必須深入性地去剖析「休閒」在社會結構和社會控制的機制下，是被賦予什麼樣社會的意義和價值；以及，「誰」（社會主體）在主流的社會體制下，享有較自主性的合理性與合法性權力去享受休閒活動。

　　Karla Henderson（1993：30）在一篇探討關於女性主義者如何對「休閒束縛」（leisure constraints）[3]這一議題提出不同理念觀點的文章中指出，對女性休閒活動的相關討論已可等同於在討論「束縛」的本質，因為最後都是在探討休閒活動如何正反面地衝擊著女性的日常生活。然而，在討論「休閒活動本身是如何被社會大眾所看待」這一議題時，社會的影響力（或「社會意涵建構」）也就變成深入性瞭解「休閒活動本身是如何被社會大眾所看待」這一議題中非常重要的關鍵因素（Henderson & Hickerson, 2007: 604）。因此，本篇文章即意圖將Karla

[3]回顧國內在探討有關"leisure constraints"這一議題的文章，大多數作者都把"constraints"這一英文名詞翻成「阻礙」（例如，許義忠，2004：7；葉源鎰，2007；顏建賢、黃慧齡，2007），或者是「限制」（例如：周錦宏、程士航、張正霖，2007：260-267）。但依據語源學的分析觀點來看，constrain這一動詞是由"com-"（乃具有「聚集，together」或「一起，with」的意思）這一字首和"stringere"（為「去綑綁，to bind」）這一拉丁文所組合而成（New American Library, 1980: 163-164），因此可解釋為「藉由某種外力去把某物／某事綑綁起來」的意思，而本文的重點乃著重於探討社會結構和體制對「性別」這一議題在休閒活動中所賦予的束縛力量及衝擊性，故特意把"constraints"翻成「束縛」，以強調社會化對日常生活行為準則及思維的影響力。

Henderson所提出「討論女性休閒＝討論束縛」的觀點，擴展成「討論性別與休閒的關係＝討論社會結構對性別所附加的束縛力量」上著手，以便深入性地剖析性別、休閒和社會結構束縛力量之間密切的互動關係。

 ## 第二節　休閒束縛、性別，與社會建構

休閒束縛的概念其實是擴展自「休閒阻礙」，因為休閒阻礙所探討的概念層次，僅著重於探討妨礙或阻止參與某類休閒活動的實質因素，然而休閒束縛所探討的層面，不僅是在於探討妨礙或阻止參與某類休閒活動及降低其參與頻率的實質因素而已，更擴展探討的層次到任何可能降低或減弱休閒體驗品質及滿意度的影響因子（Henderson, Bialeschki, Shaw, & Freysinger, 1996: 195）。也就是說，休閒阻礙所分析探討的重點在於全然性地妨礙或阻止參與休閒活動的原因，而休閒束縛則是更深入性地去探討：即使有機會和權力去從事休閒活動，但在其活動期間，仍有其他影響因素去約束其活動經驗的「自由純度」和「盡情感受程度」。

在探討「休閒束縛」的研究中，大都以Duane Crawford、Edgar Jackson和Geoffrey Godbey在1991年所提出的理論架構為瞭解及概念化「休閒束縛」的基礎模型。Crawford、Jackson和Godbey（1991）認為，休閒的束縛可從「社會內化的個人束縛」（intrapersonal constraints）、「人際關係間的束縛」（interpersonal constraints），及「結構上的束縛」（structural constraints）這三類的束縛來檢視。「社會內化的個人束縛」是指，影響個人休閒喜好或引導個人對某種特定休閒活動產生興趣缺乏的因素。這些影響因素可能來自於家庭、朋友、同儕，或社會主流意識長期以來所灌輸的價值觀，以至於透過社會化的過程，將其價值觀內化在個人心中，而刻畫出「性別合宜的」或「社會認同的」休閒活動之刻

板印象。舉例來說，因為自認為其身材不符合社會大眾所認定的「標準身材」，而內心產生自卑感或不滿意的女性，就可能會因為羞於在公眾場合展示身體，而對參與需穿上緊身衣的游泳課程、舞蹈活動，和上台走秀等休閒活動敬謝不敏。也就是說，個人內心對某些休閒活動所產生的束縛感受，其實和外在的「主流社會意識形態」有著密切的關係。「人際關係間的束縛」則是從微觀社會學的符號互動論觀點，去檢視人們是否有透過共同參與休閒活動的機會，主動地或被動地維繫著人際間的社會關係。當人們想主動地尋找「志同道合」的同伴去共同地參與某種休閒活動，但缺乏合適的人選時，即為一種因人際關係的缺乏所形成的休閒束縛，而這種情況往往發生在「喪偶」、「離婚」，和「搬至新環境」等生涯過渡或環境轉變的階段。另一方面，與其他人一起從事休閒活動的原因，其實是源自於有著被動地維繫著人際間社會關係的必需性（Henderson, Bialeschki, Shaw, & Freysinger, 1996: 200-201）。譬如，對一些男性而言，雖然陪同妻子逛街購物不是件令人「樂在其中」的休閒活動，但為了「取悅」妻子，只好伴隨左右。最後，「結構上的束縛」意指，存在於「想去從事休閒活動」和「實際地參與休閒活動」之間的結構性干擾因素，而其主要的結構性干擾因素為：時間、金錢、和設備或課程的缺乏。因此，「結構上的束縛」所牽涉到的領域，包括了處於不同社會階層結構中可自由處置經濟資源的侷限性、家庭和職場（性別）勞務分工下不同社會角色可自由運用休閒時間的壓力，和社會組織機構賦予不同社會身分成員享受休閒設施及課程的權限。簡而言之，「結構上的束縛」所關聯到的社會層面，脫離不了「社會階層化」、「社會地位和角色」、「社會機構」、「（性別）勞務分工」等社會經濟結構和社會組織機構的深層影響力和束縛壓力。

　　從上述分析Duane Crawford、Edgar Jackson和Geoffrey Godbey（1991）所提出的「休閒束縛」內涵及社會意義來看，就不難看出休閒活動的本質和社會意涵，乃是長期地建基於社會組織機構和社會結構所

「建構」出來的活動性質和價值觀，因此密切地反應出「社會化」、「意識形態」、「社會互動」，和「階層化結構」對休閒活動的影響力和束縛力。因此，當本章節所要討論的主軸議題乃在於「性別」、「休閒束縛」，和「社會建構」之相關性時，理所當然地應對「性別的社會建構」及「性別社會化」予以深入性地探討，才能進一步地去論證性別和休閒束縛在社會環境建構下的緊密關係性。

一、性別的社會建構

普遍來說，社會科學在針對「性別」議題所做的研究策略中，皆會從兩個表面上看似不相關，但實際上相互影響的分析面向，來鑑別生物學上的性別身分和後天社會化過程中所習得的性別角色：身體生物結構下的性器官和性腺特徵〔即簡稱為「性徵」（sex）〕，和從社會互動過程中所學習獲得的社會期待、社會經驗和行為準則（即簡稱為「性別」）（Andersen & Taylor, 2007: 266；亦見McLean, Hurd, & Rogers, 2005: 148）。或者，如同朱元鴻（1996：114-115）把英文sex和gender翻譯成「生物性別」與「文化性別」，以此概念性地區別自然科學與社會科學對性別建構所抱持的不同切入點。從生物基因科學來看，男女兩性生殖器官的性別特徵，乃是由父母親性徵有關的基因染色體所決定的，因此在客觀性統計常態的模式下，一個X基因染色體及一個Y基因染色體形構成一位「正常的」男性，而兩個X基因染色體的組合形構成一位「正常的」女性。在這種客觀性正常運行的「自然」世界中，存有異常於男女生物性別特徵的人（如：出生時同時存有卵巢和睪丸的「陰陽人」），即須立即接受包括重建生殖器官及荷爾蒙治療的性別重定醫療工程，以符合自然界萬物正常運作的「常態性」和「正規性」（Andersen & Taylor, 2007: 267-269）。然而，從社會科學的角度來看，雖然生物性別的正常性徵在人類的世界中普遍皆同，但不同的社會文化

環境會對不同的性別取向在其社會文化中的角色和身分，建構出本身社會文化獨有的預期心態和行為準則。例如，在台灣早期農業社會和「重男輕女」的文化背景中，以下這些世俗化的觀念：「男主外，女主內」、「女織男耕」、「男兒當自強」、「女子無才便是德」、「男兒有淚不輕彈」、已婚婦女應遵守「三從四德」的婦道原則，及年長的男性應扮演好「一家之主」的角色，皆是當時台灣社會文化對兩性間各自應該扮演的社會角色、身分職責和行為準則，予以共同建構出來的主流意識形態和可被認同的行為規範依據。

　　而相對於這種將身體的生成歸諸社會與文化力量的行使，自然論者則比較傾向以生物差異的角度來評述身體的發展。這個以1970年代興起的社會生物學（sociobiology）為主要角色的理論發展，它的最早根源可以追溯到十八世紀後自然科學，特別是生物學與達爾文進化論等的興起。在「優勝劣敗」成為普世接受的生存法則下，身體基因的優劣和男女荷爾蒙的差別也開始被援用來解釋種族的差別以及殖民的必要。這種以生物差異作為人支配人的「道德」基礎，也在男女的社會分工與性別角色的期待上產生過支持性的作用。這種看似客觀、科學的論證，其實對已經存在的種族、性別，和階級支配有著莫大的支撐作用，而這也是它被統治階層所接受，並且為反對者所排擠，指稱為一種保守主義的護符的主要原因。❹

　　從「生物性別」的觀點來看，男性和女性的身體性器官和性腺的生物性結構，是長期自然演化過程的結晶，其主要的生物性功能即是負有「傳宗接代」的生物繁殖要責，因此男性在生物繁殖的過程中屬於「付

❹黃金麟（2001），《歷史、身體、國家：近代中國的身體形成，1895-1937》，台北：聯經，頁16。

予」（付予精子以讓卵子「受精」）的主導角色，而女性就屬於「承受」（承受付予新生命的精子進入卵子）和「醞釀」（在子宮中懷胎十個月的醞釀新生命）的附屬地位。然而，當此「自然運行」所演化出「生物性別」的功能機制被拿來與父權體系社會價值觀相結合時，便理所當然地被塑造成一套合理且有力的價值體系和社會法則，而廣泛地落實到各個社會機制（如，家庭、教育、大眾傳播媒體及工作職場）的範疇內，結構性地制約著社會成員的互動模式和社會關係。因此，Judith Butler即認為，「文化性別是被建構出來的」這一概念，暗示著某種把性別意涵刻畫在機能上有差異性的身體上之決定論論述，而這種刻畫行為能夠順利產生的原因，乃是社會大眾大都瞭解身體本身，常被視為一種被動性地彰顯文化法則作用的接收器，最終就自然地視此文化法則對身體所賦予性別意涵為「命中注定，所以理所當然」的社會通則（Butler, 1990: 8）。Simone de Beauvoir在其書《第二性》（*The Second Sex*）中更指出，女性生下來即擁有卵巢、子宮，和其他屬於女性生物性別特徵的生理結構，而這些女性性徵的生理結構也因此監囚了女性本身的主體性，把女性侷限在她自己自然本性的束縛當中（Bordo, 2000: 19）。就如同Firestone認為，女性由於身體生理器官的自然構造〔如懷胎孕育子女的「子宮」、具有比男性較為寬闊的「骨盤」（pelvis），及會分泌乳汁的「乳房結構」〕，因此負有生殖的重大職責，以致造成了女性對男性的依賴，因而結構性地制約了包括家庭和工作等社會關係的「自然」安排，這就是造成女性的角色在社會脈絡中被歸屬於從屬位置的主因。Firestone因此認為：兩性之間天生身體結構下可被客觀性判斷及區隔的生殖功能差異性，造成了社會勞動和階級分工的初始發展（吳嘉苓，2002：5-6）。在工作性質的概念分析上，因為傳統「男主外，女主內」勞務分工價值觀的影響力，致使社會賦予男性外出賺取薪資獎賞的工作性質為「技術性的」意涵，而將女性在家中所從事的工作性質視為「無技術的」和「無升遷獎勵價值的」，因此在女性主義者所提出的

批判性觀點中，即認為「技術」本身是一種被文化性別所束縛的概念，
也是父權體制社會和資本主義的權力霸權下，所建構形成的勞務分工價
值觀（Baron, 1991: 14）。即使在現代的社會環境中，女性群體已「走
出」家門，投入有「薪資制度」的勞動市場，但社會仍是會依據女性身
體上某些「天生」的特質、屬性和能力取向，而劃分出社會所認同的
「屬於女性的勞動市場」（如，酒吧的女侍、醫療體系中的護士、祕書
和空服員），以和屬於男性勞務性質的「具剛毅身體之工作」有所區隔
（Hancock & Tyler, 2000: 95），進而強化「女性：柔弱、照護、輔助 vs.
男性：剛毅、堅強、競爭」這類的性別化刻板印象。

> 當家人倒下，立即接手照顧重任的，幾乎是家中女性，不
> 論有沒有血緣。研究指出，全台灣的家庭照顧者中，女性照顧
> 者就占了七到八成；「照顧者女性化」現象十分普遍……照顧
> 是如此勞心、勞力又不被社會重視，女性何以成為家庭照顧主
> 力軍？學者認為，社會的「性別角色分工」意識形態已根深柢
> 固，當女性無法善盡照顧職責時，自己會有罪惡感，也會遭親
> 友、鄰居議論。[5]

如果「文化性別」是被社會文化法則所建構出來的，且在建構性
別意涵的過程中，其實隱含著不同政治意識形態在相關的權力場域中爭
取「建構力量」的掌控權。如同Hartsock在1987年所著的文章中指出，
男女之間在家庭勞務分工的議題上，不應將女性在生殖養育小孩的過程
中所需負擔的勞動分工，視為「自然化」的勞務歸屬，反而應看成是一
個與男女兩性「存在的身體面向」（the bodily aspect of existence）有關

[5] 梁玉芳（2009／5／30），〈愛的勞務誰扛？八成名字叫「女人」〉，《聯合
報》（資料來源之網址為：http://udn.com/NEWS/NATIONAL/NATS2/4933628.
shtml），上網搜尋日期：2009／5／30。

的政治性的權謀課題。也就是說，雖然女性在懷孕與生育小孩這一事實上，並非是源自於社會選擇的過程，但養育及照護小孩的職權卻是可以協商及互助的社會性選擇，只是在傳統的父權社會中，主流意識形態所形塑出來的「理想女性」，即是必須成為母親和天命性的承擔母職，因此居家盡好「賢妻良母」之社會期待及角色預期，就比外出工作來得重要多了（王孝勇，2007：99-100）。因此，在不同的時代背景下，社會大眾對「性別」的認定標準和論述方式，即可能因不同政治立場的論證和主張，而對性別勞務分工及性別社會化的合理性，提出及展演出差異性或批判論述性的社會意涵。Judith Butler就指出，從傳統哲學本體論（ontology）的立場來分析，「成為一個女人或男人」這一概念的意涵其實是一種「現象學」（phenomenology）的表徵，因為它是一種依據政治權力不斷爭奪存在場域的過程中，持續不斷地被形塑和挑戰的社會現象，而不是一種完全被固定化的普遍社會法則（Butler, 1990: 32-33）。

二、性別與休閒束縛

傳統上有關於休閒時間和休閒活動的概念，即廣泛地被立基於男性生活價值中「工作／休閒」的二元對立模式上，以表達出「休閒」本身的意涵即是免除工作職責所需承受的束縛感和顧慮。然而，長久以來，「家務」這一項活動經常不被社會大眾視為一種「工作」，因為它與「薪資」毫不相關，且依照家庭性別勞務分工及傳統「男主外，女主內」的理念下，被認為是女性（尤其是「家庭主婦」）的天職。如同Ken Roberts對此現象所陳述出的觀察：不少針對「男性意識潮流」（malestream）所抱持的爭論點乃在於，測量女性休閒時間的多寡這一件事，總是比測量男性休閒時間的多寡要更來得艱難，其原因乃在於女性的休閒活動時間經常與其他「屬於女性天職」的事務混雜交織在一起，而令人難以明確地分辨是女性正在自由地追求滿足自我興趣的休閒經驗

時間，或者只是盡其天職地陪伴著其他家庭成員滿足其休閒活動的看顧時間（Roberts, 2006: 100）。舉例來說，「逛街」（shopping）這一項戶外活動通常被視為女性群體主要的休閒活動之一，但Scraton Sheila和Beccy Watson在針對英國里茲這個後現代城市的市民，所做的休閒行為調查中發現，不少女性的受訪者認為「逛街」這件事，在日常生活作息中占有非常重要的地位，但對這些受訪的女性而言，這個重要性並不是因為「逛街」對她們而言是件愉快的休閒活動，卻是一件「必須完成的家務責任」（Sheila & Watson, 1998: 132）。在這種情況下，對一天二十四小時需要隨時待命於家庭成員需求呼喚的女性而言，用來區分「工作」屬性和「休閒」屬性關係的分隔界線，根本就是已被拉扯成十分模糊的狀態，難以去確定何時才是屬於完成家務這一「天職」之餘的自由休閒時間。因此，女性經常會從事一些眾人所謂的「休閒活動」（例如，坐在家中的沙發上看電視），但實際上部分的心思及注意力仍被一些家庭照護的職責所干擾（例如，小心翼翼地關注在沙發旁玩耍的小孩），而呈現「不夠純粹」（意指並非完全地無束縛和社會負擔）的休閒活動品質（Henderson, 1993: 31-35）。

　　在主流社會所持續建構「女性—生物性別—家務及照護—天生職責」如此文化性別概念模式的結構性關聯式中，休閒活動和時間常被視為是隸屬於男性群體的概念，是被社會大眾用來瞭解和分析男性在工作時間與非工作期間之行為取向和時間運用的關係性，因此對被主流社會冠上負有育兒及顧家等社會責任的女性，其休閒活動的權益和品質在男性權力的支配下，是位居於邊際化或從屬性的地位。因此，休閒對大部分女性而言，從不是一種「自由」的活動屬性面向，而是一種「合法性系統的作用」，亦即，社會是否賦予女性享受休閒活動所帶來的自由感和自我成長的合法權力與機會，常常是影響女性會不會帶著「罪惡感」或「良心不安」的心情去從事休閒活動之主因（Deem, 1987; Henderson, 1993: 35；亦見周錦宏、程士航、張正霖，2007：252）。或者，從另

一個分析的角度來看，這種把「工作」和「休閒」二分法的概念模式，已經把很多「非正式性的」休閒活動放在邊陲性的角色地位，不值得把它們列為「具有重要性質的」休閒研究議題，而這些所謂的「非正式性的」或「隱藏性的」休閒活動，乃關聯到與小孩、家務、每日消費慣習等有關的「住所」這一個活動場所上（Aitchison, 2000: 141）。

依照Ken Roberts的分析，造成女性的休閒活動與時間較男性能享有的休閒活動與時間要來得「不純」（less pure）和「更多限制」（more restricted）之原因有下列四項：(1)女性普遍性的較低收入，(2)女性群體被賦予更大的社會職責在處理家務和照顧小孩上面，(3)規定及教化何種行為舉止才是社會「理想的」和「合宜的」男性及女性應該遵守的文化道德規範（cultural norms），及(4)女性群體在休閒產業中被認為是「低度代表性的」消費能力和支配權力（Roberts, 2006: 104）。以上Ken Roberts所提出這四項休閒束縛乃是針對女性群體為主軸，但此文章希望透過這四項女性休閒束縛的觀點，擴展其論述的範疇至廣義的「文化性別」議題上，以進一步探究和瞭解社會文化結構對不同性別在從事休閒活動上的影響力。

(一)經濟收入、家庭勞力分工與休閒束縛

Margaret Andersen和Howard Taylor指出，「工作（work）必須置於『經濟』這個更廣泛的社會結構下來理解。所有的社會都圍繞著一個經濟基礎而建立。經濟（economy）是一個社會內的體系，商品與服務在此體系內被生產、分配、消費；而經濟結構的組織方式，也塑造了一個社會的工作方式」（Andersen & Taylor, 2007: 436）。這個概念的論述明確地表示出工作形態和經濟體系是緊密相關的，而經濟體系的發展又和社會組織架構交織成複雜的社會成員互動關係。在傳統的農業社會中，主要的工作形態乃是以農作物的生產、分配、銷售和消費為核心，而休閒形態與類型也圍繞著特定且重要的農事季節的轉換及豐收祭典為中心，

因此在工作勞力分配的方式上，便立基於「男主外，女主內」或「女織男耕」的性別勞務分工上。在此種經濟形態和工作組織形態的社會氛圍中，男性因所從事的工作形態傾向可獲得支撐家庭生計的經濟收入，故有權掌握著可資運用的財源去自由地從事休閒活動的消費行為；而女性在傳統農業社會中，其工作形態乃是偏於無經濟收益的家務勞動，或僅賺取微薄收入「以貼補家用」的女工活動，因此根本沒有足夠可資運用的費用去享受休閒活動和時間。

　　從經濟發展史來看，世界經濟體系的核心及半邊陲國家大多數已經歷過經濟及產業結構的改變：從早期的農業社會轉型到工業社會，再演變成現今的後工業社會（或後現代化社會）。在經濟及產業結構不斷改變的過程中，女性群體的工作形態也因教育程度的普及化、女權運動的興起，及家庭價值觀的改變，逐漸走出「專職家務」的刻板工作屬性印象，而爭取更多元化及更平等的工作機會與報酬，這也多少改善女性群體在從事休閒活動所需的發言權及自主性。Ken Roberts就指出，休閒的平等性最可能在經濟能力平等的情況下產生，所以當先生和太太各自擁有全職的工作和相同的薪資收入時，照常理來說，兩人平等分擔家庭勞務的機會和條件就會比較高，且各自可合理且有權地運用所賺取的經濟收入去從事自己感興趣的休閒活動。然而，如果再深入地去瞭解和觀察男女兩性在現今工作職場上的結構關係，即可發現現今社會結構中，仍有不少的工作形態乃自傳統「家庭勞務分工」這一不平等的性別化分工所延伸出來的，所以「擁有全職的工作和相同的薪資收入 = 平等分擔家庭勞務」這一均等方程式，仍然僅是理想化、但可努力追求的女權運動目標。從英國這一國家來看，即使自第二次世界大戰以來，英國女性勞動市場的參與程度已平穩地提升，但女性的工作人口仍集中在兼職、低階社會身分和低薪的工作類型（Roberts, 2006: 104-105）。因此，若要達到「擁有全職的工作和相同的薪資收入 = 平等分擔家庭勞務」之境界，則須極力地改變「性別化勞務分工」的社會常態性結構。而即使

現今社會在娛樂性質的科技遊戲活動和客製化的休閒服務產業普及下，各式的休閒活動有越來越呈現「以住所為活動基地」和「個人化」的發展趨勢，致使「住所」這一原被社會大眾歸屬於女性群體的「私人休閒空間」，也逐漸成為男性度過休閒遊憩時間的場所，但這一種轉變並不代表性別化的家庭勞務／休閒活動就會被改變。舉例來說，在英國勞工階級的家庭中，家中的「園藝活動」（除草、挖土、種植和栽培等）經常被視為男性休閒活動的領域，且更重要的是，家中的「園藝活動」乃是讓男性群體展示與家居生活有關的娛樂和放鬆性男子氣概之重要休閒活動來源，以便讓他們一方面可以遠離每日工作所累積出來的壓力和單調感，另一方面則免於「屬於女性天職的」家務活動。而且，「園藝活動」也是提供男性在籬笆旁與隔壁的鄰居「閒聊」的休閒機會（Bhatti & Church, 2000: 186-191）。所以即使「園藝」和其他如煮飯、洗衣服、照顧小孩等活動，同樣都是屬於「家庭性的」勞務活動，但其間仍蘊含著「性別分工」的社會結構性意義和作用存在。

雖然社會大眾普遍認為，當女性群體「外出」工作且賺取更多的薪資時，女性群體即可享有更自主地、更合理地，及更有選擇性地運用工作所賺取之資金，去追求自己感興趣的休閒活動和參與更多元化的休閒體驗，然而，也有不少實證研究提出另類的觀察見解：當女性加入付有薪資的工作職場後，因傳統父權制下所長期根柢固地建構出的「家務性別分工」意識形態和性別角色預期心態，這些具有「雙涯」（dual-career，意指付有薪資的工作職場生涯和家庭照顧生涯）的女性，反而必須兼顧工作和家庭事務，比起「專職的家庭主婦」，則是必須承擔更多的工作量（Deem, 1986; Roberts, 2006: 105-106）。尤其，當先生和太太都「外出」從事於付有薪資工作時，往往都是太太須在下班後急忙地趕回家，盡力做好「母親」、「太太」和「媳婦」這三個社會角色所被預期完成的家務，因此這現象也被稱為「第二班」（second shift）（Andersen & Taylor, 2007: 287）。在這種「雙涯」工作量的負荷下，領

有工作薪資的婦女雖然擁有較多的經濟資源去合理性地和自主性地參與休閒活動和課題，但也必須面臨在工作和家務時間的雙重夾擊下，很難找出可資以從事「純粹和無干擾的」休閒時間。對很多已婚女性而言，「休閒」這一件事在日常生活作息中的重要性，其實遠不及「領薪的工作」或「家庭勞務」，因此造成已婚婦女無暇或無心享受休閒活動，更進而易於忽略自身休閒需求和動機的存在（謝淑芬，2001：65）。

　　從另一個觀點來看，依據Crawford、Jackson和Godbey（1991）所認為的三種「休閒束縛」類型，其中之一的類型：「志同道合休閒夥伴的缺乏」，部分所牽涉到的範圍乃在於當女性結婚生子之後，其原本所建立的人際關係網絡，皆可能因為該女性將每日生活重心擺在處理家庭事務上，而切斷其社會網絡的連結關係，或減少網絡間的社會互動頻率，導致女性休閒活動的夥伴僅能依賴於家庭成員身上。所以，「外出」工作不僅能夠提供女性群體更有自主的經濟能力去從事休閒活動的消費行為，更可以跳脫親屬和鄰居關係網絡的侷限，透過與工作職場上所認識的夥伴互動過程中，擴充其志同道合的休閒夥伴社會網絡圈，以擺脫「缺乏志同道合休閒夥伴」之束縛（Roberts, 2006: 104）。如同後結構女性主義者極力鼓吹的「自我性別認同」、「主體性」和「能動性」概念，強調女性如同一個主動性和積極性的主體，應該經常反思性及批判性地去檢視自身在社會結構中的定位和權力關係，以便有主體性地去建構自己的生活環境和休閒活動形態，而不是被動地成為受制於「他者」所架構出來的社會定位和休閒束縛的承受者（Green, 1998: 174）。

　　　簡小姐則是每房起跳價一萬多元的涵碧樓常住客，也是飯店三百名終身會員之一（入會費兩百萬元）。簡小姐自稱最討厭貴婦人一身名牌出席名品發表會、比行頭，她每隔兩個月總要逃離紛擾的台北到涵碧樓度假，從幽幽的湖水找回平靜。每趟度假至少三至七天，這筆費用對每年使用無限卡消費一兩千

萬的她,只是全年花費的二、三十分之一,她說,「根本不算花錢」。[6]

(二)社會規範和休閒束縛

從社會學的觀點來看,社會規範(social norms)乃是四個組成某一特定「文化」的主要元素之一(其他三個主要元素為:語言、信仰和價值觀)。而社會規範可謂是,在特定的社會環境下,引導人們該如何去展演出符合所屬文化環境氛圍中眾人所期待的行為模式和處世之道。也就是說,一個文化環境中,如果沒有社會大眾所集體共識的行為規範標準和認知典範,那此社會就可能陷入混亂的互動關係及偏差行為,所以社會規範的運作過程,也蘊藏著社會機構和制度潛移默化地灌輸和指示社會成員對道德行為價值觀的合理性和正當性(Andersen & Taylor, 2007: 59-62)。因此,Ken Roberts從相關的研究文獻中敏銳性地觀察出:對「男性意識潮流」(malestream)提出批判性看法的評論者,已把注意力擺在「社會規範」的面向上,因為它具有廣泛地凝聚社會大眾對何種休閒活動形態乃是合適或不合宜於男性群體或女性群體去參與體驗的影響力量,而且也認為女性群體的生命歷程最易受社會規範所束縛(Roberts, 2006: 107),尤其是從男性主流意識下所形塑出的民間風俗習慣〔簡稱為「民俗」(folkways)〕和道德行為標準〔簡稱為「民德」(mores)〕的分析角度,來進行觀察與瞭解。因此,在不同的社會文化的環境背景中,根據其文化和社會本身所形塑成的「民俗」、「民德」,或甚至「法律」的明文規範,都在在地蘊含著差異性層次的「知識」和「權力」關係網絡,以鞏固和強化其社會規範的合法性和特定性別化價值觀知識的再製性(Aitchison, 2001: 2)。

[6] 蕭敏慧(2004╱8╱2),〈飯店常客度假是必需品〉,《聯合報》,A9版。

　　婦女救援基金會針對被收容的援交少女金錢觀調查，近七成認為夠炫的名牌和手機是生活必需品，有人更是安眠藥、避孕藥和安非他命樣樣來……少女對名牌的看法更呈現出新世代價值觀的轉變，婦援會指出，調查中有五成九認為，收入全花在購買昂貴名牌衣物不值得大驚小怪，四成四認同辛苦存錢沒意義，不如盡情購買喜歡的東西。❼

　　從以上婦女救援基金會所做的調查中可知，不少經歷過「偏差行為」的少女，對金錢的價值觀、消費形態的正當性，和「負面的」休閒活動方式，都在在地顯示出新世代年輕人異於老一輩所結構出的社會價值觀和休閒活動需求模式。這是一個「只要我喜歡，有什麼不可以」或「勇於秀出自己想法」的世代，所以舊有的「社會規範」之影響力，也就較沒有束縛行為的效果：「受訪者都曾以身體交換金錢，她們對以身體進行交易的看法和傳統觀念截然不同。三成六支持若能獲取大筆金錢，在沒人知道的情況下，不在乎用身體去換……五成一直言，『這是一個以金錢衡量地位的社會，只有錢才能讓人尊重』。」❽然而，在主流的道德規範的意識形態下，少女們這種「不當地」使用金錢交易方式的消費行為和休閒品味，仍是會被社會大眾視為是一種「偏差於主流社會價值觀」的行為模式，需要被實際的「救援」，以導正合乎社會普遍認同的規範性行為和價值觀。

　　當然，社會規範對不同文化性別在參與「合宜的」休閒活動上，會引導出差異性的社會角色期待值、價值觀，和應該承擔的社會道德行為標準。也就是說，社會規範對休閒活動的束縛力，不僅僅結構性地框架

❼ 林幸妃（2004／9／8），〈援交少女內心拜金與罪惡感掙扎〉，《中國時報》，A10版。

❽ 林幸妃（2004／9／8），〈援交少女內心拜金與罪惡感掙扎〉，《中國時報》，A10版。

在女性群體身上,其實男性群體在參與休閒遊憩的活動上,也脫離不了社會規範的影響力。舉例來說,阻礙男性從事自助旅行的因素,通常來自於社會大眾長期以來對男性群體所賦予的社會角色期待和行為限制:真正負責且成熟的男性必須盡好「養家活口」、「成家立業」、「服其孝道」與「服兵役」這四個家庭與國家的社會義務及社會責任,所以男性旅者經常面臨於「想去旅行」和「不能旅行」的痛苦掙扎之中(田哲榮,2007:64-65)。這種在父權制社會結構下,男性群體所須面臨的社會角色期待和被冠上「真正男人」價值觀的影響力,對男性群體是否有機會和正當理由參與休閒遊憩活動,其實具有相當有力的社會規範性力量。如同下述探討日本男性所承受的「成田機場症狀群」一樣的狀況,都密切地顯示出「社會規範」、「文化性別」,和「休閒遊憩機會與賦權性」間的關聯性存在。

> 日本曾經流行過的一個名詞:「成田機場症狀群」。顧名思義,這種症狀群是和成田機場息息相關的一種東西,具體說明的話,就是日本的新婚夫婦出國度蜜月發生的一種奇怪現象。日本人喜歡到處旅行,女生又比男生愛得多,因此女生從高中畢業開始就拼命出國,但是日本的男生被社會傳統價值壓得喘不過氣,他們要讀一流大學,進一流商社,沒有時間也沒有心情去旅行。等到結婚度蜜月的時候,一個在日本境內值得信賴的男人一出成田機場就變成了一個白癡,女生於是發現原來自己嫁的竟是這麼一個男人,度完蜜月所有婚前的夢幻就此破滅。❾

❾黃威融(2000),《旅行是一種生理需求》,台北:皇冠,頁6。

(三)休閒供應與休閒束縛

　　簡略地追溯語源學上的（etymological）意義，"leisure"（休閒）這一個英文字似乎根源於拉丁文"licere"，以表示「被允許的」（to be permitted）或「呈現自由自在的」（to be free）意涵。就如同法文的"loisir"和英文的"license"及"liberty"，這些在語源學上有著類似拉丁文"licere"根源的字彙，皆有共同地指示著「自由選擇」（free choice）和「無強制」（the absence of compulsion）的含義（McLean, Hurd, & Rogers, 2005: 32）。因此，就此語源學簡略意義上的詮釋來看，只要有自由的閒暇時間和無拘無束的休閒活動空間，每個人都有機會和能力去參與休閒活動和體驗休閒經驗。如同John Kelly所指出的，「談到休閒時，必須牽涉到時間以及場所，若無兩者，則『休閒』不可能存在」（Kelly, 2001: 3），時間和場所在休閒活動和機會中占有重要的影響力。所以只要有無拘無束的自由時間、想有機會感受提升個人心靈成長的欲望，和掌握有自由選擇休閒活動的能力與權力（Bammel & Burrus-Bammel, 1996: 7），那每個人在任何時間點、任何社會場合，和任何心理狀態下，都可以進行他想要的休閒活動。例如，人們可以隨時地播放著「限制級的成人電影」，但其前提可能是：(1)所播放的地點乃是私人緊閉且內鎖的個人房間；(2)在實際播放此類電影時，先確保四周沒有其他會令人感到羞愧不安的人存在，不然就必須戴上耳機，以防止「不堪入耳」的聲音外洩；及(3)其播放時間則可能盡量地安排在「午夜」及「午夜以後」的時刻，以符合社會大眾對此類電影較合適播放時段的預期標準。也就是說，雖然人們有自由的意志和掌握自己行為舉止的權力，但人也是群居的動物，所以其行為準則和社會文化價值觀當然無法完全脫離社會文化環境的影響，而人們的休閒活動和時間也就跳脫不了社會文化結構、社會制度，和組織機構的約束力量和制約作用。

　　以上述「播放限制級的成人電影」的例子來看，如果人們有能力

和權力同時扮演著「休閒活動的供給者」和「休閒活動的消費者」這兩種社會角色，那他就可能有更大的活動空間和更自由的時間，隨時隨地去體驗休閒活動的過程中所需要使用到的設備、活動空間，和相關的輔助性服務。這種「休閒活動的供給者」和「休閒活動的消費者」之間的供需平衡關係，在資本主義社會的經濟結構體系中，更可以顯示出它對休閒活動的重大影響力，因為它不僅可以反應出不同社會階層的社會群體，藉由差異性的休閒消費形態，去建構出屬於其階層等級的休閒活動品味和風格（見Veblen，2007）；在另一方面，這種注重休閒市場供需平衡關係的主要原因，乃是在深入性地探討社會權力不平等的議題：尤其是在性別權力不平等的社會面向上。Ken Roberts就曾指出，「大部分休閒的供給者都是屬於男性群體，而他們也站在較強勢的權力位置，持續地占據著提供休閒機會、設施和空間的政府機關、志工組織、私人休閒產業之決策位置和重要角色」（Roberts, 2006: 108）。在這種以「男性休閒供給者」為產業核心，再加以傳統性別化勞務分工為「男性意識潮流」（malestream）的社會結構中，所被塑造出來的休閒形態、休閒設施與服務及休閒活動空間，即是策略性的鎖定以「為家庭經濟基礎」盡心盡力「外出」工作，且被主流意識形態認同「藉由合理地消費休閒設施與服務，而從辛勞的工作勞累中得到互補作用」的男性消費群體為目標消費市場客群，因此長期結構性地忽略或忽視女性休閒消費市場存在的可能性。舉例來說，Rita Mazurkiewicz（1983）指出，在工業化社會發展的時期，英國早期的飯店主要是被設定為「替在公眾場合努力貢獻勞務」的男性消費主體所設立的，以供「有經濟貢獻和實質生產力」的男性在洽商的路程中，有一個可以放鬆心情和取得「半日偷閒」的休閒遊憩場所，而女性則被當時社會背景定位在負責家庭私人勞務空間和活動項目，因此，除非是男性關係人的帶領而進入飯店此一社會公眾空間，否則就只能通則性地被侷限在「住所」這一私人的領域中。直到現今的英國社會中，因為越來越多有自主消費能力的女性群體會休閒式地運用

飯店內的服務和設施來度過假期,所以產生越來越多專為女性群體打造的包裝行程、女性化內部裝潢,和專業休閒服務的促銷方案,目標性地鎖定此消費客群的休閒旅遊市場。

　　工作形態、經濟體系、休閒供給模式、休閒消費形態、性別化休閒市場,和整體社會文化結構間的關係網絡,乃是密切地交織成一個相互牽引的實存結構關係。如同Cene Bammel和Lei Burrus-Bammel所指出的,「都市化或許是工業化社會的副產品,它對休閒有驚人衝擊,因為它引發了休閒的最大需求,並創造了休閒機會的廣大市場」(Bammel & Burrus-Bammel, 1996: 21)。工業化社會下的經濟結構,乃發展出依隨著自動化機械運轉的勞力分工生產模式、「機械時間」的制度化生活規律、聚集於都市核心地帶從事消費行為的商業服務方式、高科技及高度娛樂性質產品的創新發展,和強度競爭的消費市場等社會因素相互作用,而延伸出更多元化、客製化、商業化、計時化的新興休閒形態和產品(如:電影院、百貨公司、健身俱樂部、三溫暖休閒度假中心、網咖、KTV╱卡拉OK,和主題遊樂園)。「商品化」(commodification)是資本主義社會的主要經濟表徵,以明確地論述著生產者和消費者之間的互動關係:只要能在相互各自獲取想要的利益社會條件下,任何社會資源都可以轉化成互惠的商業交易模式來進行,「由於社會的變遷造成休閒不僅更商業化,也更『私人化』」(Kelly, 2001: 182;亦見Deem, 1999: 164-165)。從經濟歷史發展的軌跡來看,從早期工業化社會所強調的「生產取向」行銷模式,到現今後工業社會(或後現代化社會)所推崇的「消費者取向」行銷方針,明顯地彰顯出現今「消費者社會」對滿足消費者休閒需求的重視度,這也是有能力從事休閒活動的女性消費者越來越受到休閒市場投以關照目光的主要原因,實質地增加「某類」女性消費群體在休閒市場的「能見度」和「社會認同度」。

　　　　由女性所主導的消費浪潮不容小覷,最近電影廣告的理財

訴求鎖定女性，3C電子產品越來越「卡娃伊」，包括車輛、房屋、3C商品等以往以男性為尊的商品，也轉向爭取女性顧客……消費市場的「夏娃革命」開始在台灣生根發芽，如何使商品熱賣的「粉領經濟」成為新顯學。

東方線上調查顯示，越來越多女性注重身材、外貌更甚以往。邱高生說，越來越多女性認為「賺錢是為了享受」，打扮是為了取悅自己更勝於取悅別人，因此健身、減重產業才會如此商機無限。[10]

如同Karla Henderson指出，在考量女性必須照顧小孩的社會責任及考慮到安全的議題時，女性群體若想要改變她們在參與休閒活動上的社會地位，除了透過爭取和男性一樣「同工同酬」的工作機會、工作屬性，和薪資體系外，還必須積極地向社會制度和體制批判性地提出法律和態度上的改變，以提升女性在從事休閒活動的「能見度」（visibility），而這也是自由女性主義者（liberal feminists，其學派所關注的焦點乃在於性別平等及證實阻礙性別平等的社會束縛之存在原委）和左派女性主義者（leftist feminists，其學派乃集中焦距於體制內所進行的社會變遷及消除任何可能會創造出社會束縛的壓制形式）所強調的觀念（Henderson, 1993: 30-31, 38）。然而，後結構主義的（post-structuralist）和後殖民主義的（post-colonialist）女性主義者更認為，自由女性主義者和左派女性主義者所著重的議題焦點，仍一直侷限在「生物性別」根基下所形構出的「男女兩性」對立的二元論觀點上，去分析及探討社會權力和文化規範束縛如何在這二元對立的對象之休閒活動方面發展出不公平待遇，而忽略了即使同樣生物性徵的「女性」或「男性」群體，也會因為不同的社會權力結構運轉在種族、社會階級、年齡，和性相（sexuality）取向

[10] 許玉君、吳雯雯、羅兩莎、蔡靚萱、丁萬鳴、王鴻薇（2004／8／2），〈粉領經濟，引爆消費革命〉，《聯合報》，A3版。

等社會文化結構關係，而形構出差異性的休閒束縛和社會規範關係結構（王孝勇，2007；亦見Sheila & Watson, 1998: 126）。

> 在「國際勞工移動論與女性主義」接合的領域中，主
> 要研究成果已有：全球資本主義制與父權制的連接、跨國
> 的性產業、第三世界加工出口區的年輕女性勞工、接待社會
> 中非正式部門或移民企業裡的女性移民勞動力、女性勞動
> 力國際分工（transnational division of female labor）中的外籍
> 女傭等（Raghuram, 2000: 429-457）。國際性別勞動力分工
> （international sexual division of labor）被強調是一個「階層化交
> 織」的體系，所謂階層化交織的體系是指：除了女性主義學者
> 所關心的性別壓迫外，還有其他，也就是性別壓迫通常會伴隨
> 著階級、族群、宗教、職業等不同壓迫。因此，同時解構父權
> 制、資本主義世界體系、種族主義、國家機器等壓迫來源，以
> 及不同來源之間的相互關係至為重要。[11]

除了可以透過掌握更多經濟自主的能力和政治權力，以便在現今這個「消費者社會」或「後現代的經濟結構社會」中，得到休閒供應者的青睞之外，在政治和經濟地位屬於較弱勢的消費者客群，若要享有正當的休閒活動，則須依靠相關的政府政策的制定和嚴格執行，讓每個社會成員享有參與公共休閒設施、開放性的休閒空間，和平等從事休閒活動的機會。如同Tess Kay對社會相關的政策所做出的建議：與家庭相關的政策站在支持或不鼓勵「身為人母」的勞動市場活動，皆可能對此社會角色的群體在參與休閒活動的形態和時間上，產生差異性的影響力，因為社會政策本身乃是一種非常有影響力的媒介，去傳遞目前全國對某項社會議題所達成某種程度共識感的意識形態訊息。從婦女運動和女權主義

[11] 邱琡雯（2005），《性別與移動：日本與台灣的亞洲新娘》，台北：巨流，頁30。

休閒社會學——議題與挑戰

154

的發展歷程來看,母親和女性的社會地位已經歷過不少爭取平權和獨立自主的主婦、家庭,和就業相關政策的成立與修正,而對女性群體在休閒活動和時間的影響力也有明顯的改善成效。例如,在歐洲許多國家對「身為人母」的婦女提供國家性的兒童照顧輔助政策,對女性的就業與休閒福利的影響力遠遠大於男性群體(Kay, 2000)。而這種普遍施行於歐洲不少社會福利國家的「與家庭相關的」政策,也是台灣相關的利益團體、社會運動團體,和學術界的學者極力推崇的社會福利政策,希望帶給較為社會弱勢的女性群體更多的經濟、生活、甚至休閒品質的保障和相對地提升效果。

> 面對長期單獨伺候重病公婆、照顧癱瘓配偶或是獨立撫養弱智兒女的偉大母親,社會與其透過楷模表揚儀式給予感佩的掌聲,不如更深刻的省思及行動,實際推動相關的法案及措施,讓所有的母親(包括單親及特殊境遇的婦女)都能得到經濟與生活的保障。具體的作法包括廣設公共托兒、課後安親及老人與身心障礙者照顧支持方案,讓家庭照顧者有專業人力的支援得到喘息。[12]

第三節　休閒與性別化的空間

從事休閒活動的地點常常隱含著社會所賦予地點的空間結構性意義和價值觀的安排,因此當從事休閒活動的地點屬性在與性別論述的議題牽涉到交錯的關係時,「性別化的空間」便成為一個值得深入探究的

[12] 林慧芬(2001／5／12),《「讓媽媽鬆綁」——新世紀應賦予母職角色新的詮釋與支持》,財團法人國家政策研究基金會國政評論(資料來源之網址為:http://www.npf.org.tw/copy/449),上網搜尋日期:2009／5／31。

課題，以進而瞭解社會的權力結構與休閒束縛之間的錯綜關係。如果把人類的生活空間概念性地略分為「公共空間」和「私人空間」這兩種空間形態，那依據傳統「男主外，女主內」或「男耕女織」的性別化空間屬性概念，「公共空間」就歸屬於男性從事職場工作、社交活動和休閒遊憩的「社會認許空間」，而「私人空間」則隸屬於女性「在家中」每日生活作息的核心活動空間：整理家事、養兒育女、照顧公婆和款待來訪的親朋好友等「應盡的」社會職責。因此，公共休閒空間才會普遍地被視為高度性別化屬性和父權化意涵的空間特性，並經常以對「乖女孩」或「正派的女性」來說，經常地出入這些歸屬於男性群體的「公共休閒空間」是極為「不安全性」和「不適宜性」的負面標籤，來規範其性別化空間的合理性和正當性。「網咖」這一被歸類為「公共休閒場所」，即是一個非常典型的性別化休閒活動空間：「女性電腦遊戲玩家往往描述公共電腦遊戲空間的男性本質，使其感到不受歡迎或威脅。由於二十四小時不打烊，區域網路可能成為色情展示與交換的場所，此現象進一步強化女性前往公共電腦遊戲空間的阻礙」（許義忠，2006a：27）。因此，到網咖這一個主要由男性主宰的「公共休閒空間」從事消費行為之女性，也經常會被貼上較「負面」或「不被社會認同」的標籤：

> 　　高開銷的「援交」少女中，五成六曾購買避孕藥、安眠藥或安非他命等危險藥物，其中有相當比例全部使用。如果錢不夠，少女們除跟父母、家人商借，朋友成為最大目標。金錢花用在買衣服、鞋子和包包，以及到網咖玩線上遊戲、購買手機都是大宗。[13]

而關於「私人空間」和「女性群體」的連結關係，乃因為在傳統父

[13] 林幸妃（2004／9／8），〈援交少女內心拜金與罪惡感掙扎〉。《中國時報》，A10版。

權體制的社會環境中,「家中」通常被視為女性從事休閒活動的主要地點,所以「家」是女性每日生活起居的核心活動基地。許義忠針對台灣青少女在夜間外出休閒遊憩場所的一個調查中發現,受訪的四百三十七位青少女中,有約80%的人回應了「臥室對你的意義為何」這一個問題,而大多數的女生對此問題的回應,皆對「臥室」這一家庭中的空間顯示出正面和濃郁情感的感覺:「隱私」、「休閒空間」、「解放的地方」、「自我空間」、「避風港」和「城堡」等心理感受,這些回應表現出受訪的台灣青少女對自身的臥室這一空間所賦予的意涵,多多少少可以讓自己不受父母的社會束縛,而自由自在地在此屬於個人的空間中,從事著自己想要的休閒活動(如:睡覺、聽音樂、讀書、聊天、看漫畫、玩電腦和看電視),不被他人所干擾或騷擾(許義忠,2006b:234)。

這些社會化空間結構意涵的觀點,乃是將人視為社會結構影響力下的承受者,被動地接受主流社會賦予空間性別化的價值觀和社會意義。然而,後結構主義者或後現代主義者卻企圖打破或推翻集體社會結構論述者所秉持的理論信念:人類是被動地承受社會結構性機制所施加在思維模式和行為準則的客體,而積極地主張人類乃是具有主體性的能力和權力,去主動地建構出新社會結構形態和性別意涵認同的能動者。這就是結構主義和後結構主義對社會現象的瞭解與論述焦點產生差異性切入點所在的原因:前者著重在社會結構(structure)的影響力和複雜關係網絡,後者強調透過能動者(agency)自覺和自省的自我反思力量,社會文化結構是可以不斷地被挑戰,以盼建構出更平等和更合理的社會文化結構。例如,依照結構主義的觀點,女性的休閒活動地點和空間總是脫離不了「家庭」這一個關係到婚姻和親屬結構的社會制度,因此女性主義者常批判父權制社會和資本主義下所建構出性別意識形態和家庭性別勞務的分工,乃是造成結構性束縛著女性在「住所空間之外」,從事休閒活動與休閒時間合理性和合法性的主要因素。然而,Green在1998年所

發表的文章中指出，女性懂得利用住所裡的私人空間，藉著聊天的方式去獲得獨特的休閒體驗，以形構出屬於自己風格的休閒空間（許義忠，2004：4）；若從後結構主義的觀點來剖析，這種強調女性自我形塑休閒空間的論點，乃是把女性看成是主控自己休閒時間和風格的社會能動者（雖然其休閒活動空間仍未脫離「住所裡」這一結構性的空間框架，但明顯地強調出女性自我掌控休閒活動空間的權力和意識，而非從結構性束縛的角度去論述）。例如，許義忠針對台灣青少女在夜間外出休閒遊憩場所所做的一個研究調查，發展其結果可以正面地呼應Harris在2001年所做的類似研究結果：「由於社會對青少女的監控，使得她們選擇邊緣化或虛擬空間來避開社會的審視而尋求自我表達，因此與其將青少女撤回臥室私領域視為她們在公眾場所中的挫敗，或被男性驅離，不如視為青少女主動選擇私領域作為形塑自我的根據地」（許義忠，2006b：234）。

　　依據傳統對「休閒空間」的性別化分析，有關「公共休閒空間」和「私人休閒空間」的性別化的領域分類，乃是主流的社會規範對「特定物質空間」所賦予的結構性社會意涵和社會控制，以「合理性」、「合宜性」和「正當性」的社會通則性觀點，來約束和管束任何超乎社會預期的偏差行為產生。然而，這種實際性別化取向的物理空間分界線，逐漸地因為新形態科技的進展及普及化，已為「舊有的」性別化休閒空間之區隔線帶來相當震撼性的衝擊效應，使得原本可明確分辨「公共」與「私人」休閒空間的可靠性，變成模糊難以區隔的「新形態休閒空間」：虛擬的網際網路線上空間。如同Jo Bryce和Jason Butter指出，現今的電腦（線上）遊戲不僅從家中的電視機登入，也可以從手掌型遊樂器、手機、個人電腦和數位手錶登入，所以電子線上遊戲活動的參與可以發生在任何地方：被設立的公共空間（如：拱廊、酒吧和網咖）、居家空間，或者是線上的虛擬空間。這種因為新型科技的進展而改變舊有嚴格性別化休閒空間的束縛，讓居家和線上的遊戲活動在女性群體間

大受歡迎，因而逐漸增加女性群體擴展共同參與休閒活動的人際關係網絡，和提供女性群體一個可以集結反抗「不合理」的性別化休閒活動歸類的共同論述空間（Bryce & Butter, 2003）。

從另一種「文化性別」分析的觀點來看，如果人們要對「社會結構」與「能動者」之間，在休閒活動空間上的相互牽連性社會關係，有更進一步的瞭解，除了可從上述關於男女兩性在休閒空間使用權力上的主客體關係，來加以深入性的探究之外，也可從在休閒空間使用權力上被主流「異性戀霸權」政體邊緣化的「同性戀」性別群體上著手。如同之前對於「生物性別」和「文化性別」間所牽連出「常態性」關係所做的概念性探討，社會大眾照常理來說皆會認同：依照長期性自然運作的常態性發展結果，「正常的」人類出生時，即應具有可讓社會大眾明辨男女兩性性別取向的生物性徵，正常地發展出異性戀形態的性慾行為模式，以達成常態性的生物性生育繁殖功能，而離異於這種「自然的」、「常態性的」和「正常的」異性戀情／慾取向者，則會被社會大眾視為必須被「醫療矯治」或「社會管制」的對象。這種嚴格監督管制或結構性地排擠「非常態性及正規性異性戀發展取向者」，在休閒活動空間使用權的例子，乃明顯地散居於不同層面的社會領域中，以鞏固異性戀文化霸權在休閒活動空間上的主宰性和合理性。「情／慾的運作必須服膺資本主義市場允許的異性戀常態模式，其他動搖資本社會根基的非常態情／慾模態，諸如召妓陪酒、陪浴或同性戀情／慾活動，皆會被嚴格監管與禁忌」（何書豪，2002：21）。上述這一個論述意指，唯有以建立或維繫「正規性」家庭結構而發展出的異性戀婚姻關係下的情／慾活動，才可被社會大眾視為可接受和支持的社會常態行為，而任何可能破壞或危及此異性戀家庭結構穩定性的情／慾活動發展，就可能會被政策性地和制度性地監管、禁忌，或徹底地排除。舉例來說，北投溫泉區從日據時期到1979年為止，曾因其溫熱的溫泉與豔名遠播的色情產業發展，吸引無數國際觀光客前來從事休閒遊憩性的消費活動，但後來因

為新的國家政權為了向國際社會展示台灣社會已朝「現代化產業經濟結構形態」升級，擺脫原本以負面的「色情服務產業」為國家主要的經濟發展形態之負面形象，而廢除了北投公娼制度，讓整個與情色有關的溫泉業和其他周邊產業逐漸衰微。然而，整個溫泉產業在現今的台灣社會中，因人們對正當性休閒活動的高度重視，已被轉型成富有自然特性及有益於健康功能的熱門休閒產業形象。這種把溫泉產業建構成一種有益於身心健康和體驗自然資源的休閒事業，乃是結構性地反應出，現今台灣社會大眾在高度競爭的資本主義經濟形態環境下，對休閒性消費形態的接受度和使用偏好度。為了防止如同早期台灣社會把溫泉業和色情產業掛鉤的現象死灰復燃，以及為求防阻男女兩性在溫泉區這種「公共空間」裡產生令人困窘的異性戀情／慾活動，所以大都會將大眾池分成男女分池的休閒空間設計。這是社會結構對「不法的」或「不合宜的」異性戀情／慾活動，盡量排除於溫泉大眾池這一公共休閒空間，但這種維持正規異性戀家庭結構穩定性的休閒空間區隔性安排，和裸裎共浴、露天自然，和自由解放等相關溫泉文化法則，反而合理性地造就了同性戀者情／慾操演的絕佳休閒活動空間：「雖然同志獵豔（gay cruising）活動可發生在任何場所，但一處穩定、頻繁的同性戀群活動地點，絕對是同性戀情／慾得以開展的首要據點」（何書豪，2002：19）。值得注意的是，這種將溫泉大眾池依男女兩性區隔開來的休閒空間，雖然間接地提供了同性戀者操演其情／慾發展的絕佳休閒場所，但並不表示他們可以肆無忌憚地展現出「同志獵豔」的行為舉止，因為會去溫泉區大眾池泡湯的人並非全然是相同「性慾取向」者，而且「異性戀」仍然是站在社會性慾取向的主流架構，所以位居「非主流社會性慾取向」的同性戀者，必須策略性地透過觀察、試探和練習等，學習相關「自身族群文化」的情慾符碼的過程和經驗，也可以在「異性戀社會結構」下的休閒活動空間中，找到屬於自身休閒活動的主體性和能動性。

第四節　休閒與酷兒理論

　　Monique Wittig批判性地認為，Simone de Beauvoir在其書《第二性》中所提出，「一個人不是天生下來就是女性的身分，而是逐漸形成的結果」（One is not born a woman, but, rather, becomes one）這一論述，雖然旨在強調女性這一類別是個可隨著社會文化環境的差異而變動的結構性產物，但這論述也形塑出「生物性別」是先驗於「文化性別」的實在事實，亦即「身體的性別屬性」是天生注定，無法改變的生物事實，因此一切不合理或不平等的性別議題，唯有靠後天對「文化性別」的政治性建構及批判性論證，才可能有得到平反的機會和權利。問題是，Simone de Beauvoir這種分析性類別的觀點，其實無形中也鞏固了異性戀文化霸權的社會地位，而把其他「性類別」（如：同性戀和變性欲）的主體視為「沒有生物性別」（have no sex），所以就不被社會認為可以「成為人」的屬性，更沒有合法的公民立場去參與社會的權利分配，乃是被主流異性戀社群所排擠及社會邊緣化的群體（王孝勇，2007：102-103；亦見Butler, 1990: 8-26）。所以對主流社會中的異性戀者而言，「變性手術」乃是一種透過「跨性別手術」，將有性別認同障礙問題者轉變成符合「男性／女性」這一個二元分際的生物本質架構。如同C. R. Darwin所提出的「天擇論」（natural selection）概念，這一個性別二元論的生物本質架構乃是物種透過兩性的交配繁殖過程，選擇出最適合於物種永續生存的自然法則和內在特質，而任何違背此二元分際的自然法則者，就會被視為一種「變態／病態」的表徵，須透過「醫療化」的手段來矯正和調整，以符合主流異性戀社會中的行為規範和正常性慾取向（何春蕤，2002：3-5）。因此，從「性學社會學」（the sociology of sexualities）的觀點來看，早期投入到這一研究領域的學者，大都把興趣的焦點集中在性慾取向被主流社會認定為「不名譽」（discredited）或「偏差」

（deviant）的個體（尤其是同性戀者）身上，然後在1970和1980年代所興起的「性解放運動」後，才將這些被社會邊緣化或排斥的主體當作一個性學社群和政治性生命共同體，一直到1990年代左右，才有更多的學者積極地為在主流社會中，被排擠到隱祕的生存空間和在公眾注視下隱含著曖昧身分的「非異性戀取向」社群，爭取勇於在公眾環境中「出櫃」的合法性，和提升在休閒活動中「能見度」的政治性權力（Gamson & Moon, 2004: 47-52）。

　　台灣在1980年代晚期就已有女同性戀酒吧的存在，且此時間點更早之前，女同性戀者已經常出入於男同性戀的酒吧中。另外，在一些北部的大學校園內外開始有純女性所組成的女性主義研究社團，凝聚了不少以學生為主要核心的女同性戀者加入其社團活動，但因當時社會大眾對同性戀者懷有「異樣」的眼光，而且「同性戀」這一名詞，乃是當時有此性慾特質的當事人「不能說出口」的性別認同用語（趙彥寧，2000：210），以至於這些社團活動都是不主動公開或不想讓社會大眾看見的祕密社群（簡家欣，1998：69）。如同在白先勇1983年所出版的小說《孽子》中，同性戀酒吧被其「同類人」視同畏懼躲藏「外人」（即為當時主流社會中的異性戀者）所投予異樣眼光和排拒行為的「最後淨土」或「安樂鄉」，且將這類酒吧隱蔽成為一個提供休閒飲食空間的場所屬性，但仍逃離不了「外界媒體」將當時的同性戀酒吧賦予「妖窟」的負面封號，而將經常出入此「妖窟」的人冠上「人妖」與「變態」的污名（王志弘，1996：204-205）。這情況說明了，對同性戀者而言，因為主流異性戀霸權的社會大眾對同性戀者的身分所賦予的污名化效果，常讓「同志」間的休閒活動和場所刻意地隱身於夜間的公園角落暗處、不起眼的巷道內或私密的酒吧空間，以致同志們傾向建構出一個具有「性別身分認同」的私密聚集場所，有利於共同地把此類場所創造出富有「族群認同」這社會意義的休閒遊憩中心（鍾兆佳，2003：10）。當然，這些非異性戀者畏懼於公開地向世人宣告「出櫃」（come out）、自我「性

相」（sexuality）的認同，和異於社會主流（異性戀）的情感生活，其最主要的原因乃是源自於「家庭壓力」：(1)漢人社會對傳宗接代的文化價值觀所賦予的婚姻壓力，以及(2)漢人社會普遍存有對「顧及家族面子」的情感束縛壓力，因此絕大多數的「非異性戀者」最終都會妥協地與異性婚配（趙彥寧，2005：47）。

　　然而，隨著歐美社會對於「性別研究」相關議題和概念論述所提出的批判性探討，以及台灣社會越來越朝多元文化發展的趨勢，台灣社會大眾及大眾傳播媒體對有關「非異性戀」這一論述客體的態度和接受度，也進而發展出不同的結構論述取向：從早期對「非異性戀者」所採取的歧視和排拒的心態和作為（例如：以「人妖」、「玻璃圈」、「同性戀」或「變態」等帶有負面社會價值的性別取向「稱謂」，來標籤性地歸類為具有某種需要社會或醫療矯正的「非異性戀」性別群體），逐漸地被轉化為現今較為中性立場的性別概念論述（例如：用「同志」、「蕾絲邊」或「酷兒」等稱謂，來取代早期較性別歧視性的用語）（陳佩甄，2006：9-10）。而在台灣社會中，這種對「非異性戀者」態度轉換的發展趨勢，對這類性別取向者的休閒活動機會和能見度，也就呈現出更為開放的效果。正如同「『酷兒』在台灣早就存在了，那就是七、八○年代即在酒吧混跡的『鬼兒』」（陳佩甄，2006：10）這一概念性的說明，反映出同樣是將混跡於酒吧視為從事休閒活動的場所，但社會大眾對其這類「非異性戀」性慾取向群體的心態，即從早期被主流社會視為令人見而生畏的「鬼兒」身分，演變成被現今社會接受為「另類生活風格」的「酷兒」稱謂和概念論述。

　　　　隨著國人對同性戀的接受，台中市同性戀PUB也逐漸改變過去封閉作法，成為不少異性戀者的休閒場所，而不同性別角色的交流，讓PUB的氣氛更融洽、更好玩，不同性別角色者甚至會一起飆舞、飆歌，吸引不少夜貓族前往。

　　台中市的同性戀PUB約十家，因同性戀文化過去常遭主流文化排斥，使得同性戀PUB也常封閉自我，隱藏在社會的角落，部分「誤闖」同性戀PUB的異性戀者，只要一踏進去，就會感受到異樣、甚至排斥的眼光，而識相的離去。不過隨著國人對同性戀者的接受與尊重，同性戀PUB也逐漸開放。❶

　　從另一個觀點來看，在一個仍以「異性戀霸權」為性別主流群體的社會環境中，要讓「非異性戀群體」走出夜間陰暗、邊緣化，和社會污名化的空間場域，除了以聚集群體的力量向主流社會發出「反抗」的聲音之外，也必須結合「正當性」、「健康化」和「可攤在陽光下」的休閒遊憩活動，來改變社會大眾對同性戀者的休閒遊憩活動畫上「負面」、「不健康」或「見不得人」等污名化的聯繫性。例如，以對某種球類運動的喜好，聚集相關的球類運動愛好者，共同參加在陽光下所舉辦的「雷斯盃」運動競賽，因為「運動」經常被社會大眾賦予「健康且正面」的社會意義（鍾兆佳，2003：63）。

第五節　結語

　　Karla Henderson認為，女性主義如果要為促進女性在休閒活動品質、機會和能見度上的正向轉型，就必須更深入地去瞭解不同社會取向的生活風格，會對女性的休閒偏好、休閒機會、休閒束縛，和休閒行為產生差異性的影響力和約束力（Henderson, 1993: 39）。也就是說，在探討「性別」和「休閒束縛」之間的關係時，研究者不應僅針對純粹和「性別」有關的社會議題上：「社會如何建構出生物性別和文化性別的社會

❶ 何永輝（2000／8／24），〈同性戀PUB顧客不限同志：打破性別角色，學習尊重次文化〉，《聯合報》，第19版。

意涵，以及此性別建構的意涵如何衝擊著不同性別取向的社會主體，在從事休閒活動上的自由度和主體性」，也須周全地考量其他社會結構性的因素（如：年齡、婚姻狀態、小孩的數量和年紀、種族背景、社會經濟條件、宗教、文化屬性及職業類別等社會屬性），對性別認定和休閒束縛的作用力，因為這中間不僅牽涉到不同生活風格對休閒意涵所產生的差異性評價，也緊密地關聯到不同層次的社會權力競爭和政治謀略。如同Ken Roberts對於造成女性的休閒活動與時間，較男性能享有的休閒活動與時間要來得「不純」和「更多限制」之原因，提出了社會經濟條件、社會職責的文化價值觀、社會道德規範、婚姻狀況，及消費能力等相關「結構性的休閒束縛」（Roberts, 2006: 104），而不是單獨性歸因於「文化性別」和「生物性別」的爭議上，所以如果人們可以打破這些結構性休閒束縛的限制和阻礙，則休閒活動的能動者就可以爭得更為「主體性」、「自主性」、「合理性」的休閒體驗機會和權力。

獨立的生活、自主的金錢運用、不盲從的自我主張，全台灣五十三萬熟齡單身女性，在不景氣中成為消費新亮點。台灣第一份針對這群四十歲上下的單身熟女所做的調查發現，她們具有高度自我意識、自信、對自己的品味和興趣，最捨得花錢、花時間投入。

根據《天下雜誌》與Yahoo！奇摩新聞所進行，台灣首次針對這群黃金單身熟女所做的調查，三十五至四十四歲未婚女性，認同「花錢愛自己，一點也不為過」價值觀的比率，高達45.71%，比同齡已婚女性高出將近五個百分點。

「現在滿好，沒家庭的負擔。」她（嬌蘭產品經理）說，同年紀已婚的朋友花錢，常要考量先生的看法、小孩的教育費，而她「現在的花費只要為你一個人著想就可以了」。

「二十到三十出頭的女性的消費比較由大眾資訊告訴你

『哪些東西好』」她（達聯行銷研究顧問研究部研究總監）說，「但四十上下的女性要展現的不僅是可以擁有，更多是憑自我選擇。」

各方面穩定的她們自足、自得，生活有餘裕，努力跳脫傳統對女性角色的期待，不羨慕年輕的女孩，也不強求走入婚姻。[15]

問題與討論

一、請討論，在現今的「消費者社會」的氛圍中，個人主義盛行於各種不同型態的消費行為，以致於諸如「只要我喜歡，有何不可以」、「有錢就是老大」及「顧客至上」等說法，時有耳聞，這種強調個人主體性的概念風潮，是否可以全盤地解放社會價值體系所纏繞在不同性別取向上的休閒束縛？

二、何謂「生物性別」及「文化性別」？這二種「性別」的概念有何相關性存在？而這些相關性的存在會如何影響社會化媒介，去形塑不同性別在休閒活動上的合理性及正當性？試舉例並加以說明之。

三、在「社會內化的個人束縛」、「人際關係間的束縛」以及「結構上的束縛」等三種休閒束縛的模式中，「結構性的束縛」所涉及的社會層面，實與公共休閒設施的提供和建構，息息相關。請試討論，目前在台灣的社會中，有哪些「結構上的束縛」是有需要

[15] 謝明玲（2009／6／3-2009／6／16），〈五十三萬個「她」，最捨得愛自己：黃金單身女，打敗不景氣〉，《天下雜誌》，423：78-83。

立即改善之惡，以利增加不同性別取向的休閒設施使用者，在從事休閒活動上的參與機會及權力。

四、何謂「異性戀霸權」？何以主流社會所存在的「異性戀霸權」文化，通常會緊密地壓縮其他「非異性戀者」族群的休閒空間與形態？試舉例並加以說明之。

五、在台灣社會中，教育的普及化、折衷家庭的盛行、不婚族或晚婚族的社會趨勢、漸增的少子化傾向，以及女性經濟自主化等種種社會發展趨勢，已促成整體社會結構的迅速變動，這些社會結構性的變動結果對不同的性別取向者在休閒束縛上，會產生何種程度上的解放效果？請試申論之。

 參考文獻

一、中文部分

王志弘（1996）。〈台北新公園的情慾地理學：空間再現與男同性戀認同〉，《台灣社會研究季刊》，第22期，頁195-220。

王孝勇（2007）。〈女性主義立場論的主體與權力問題〉，《政治與社會哲學評論》，第21期，頁89-146。

王昭正譯（2001），J. R. Kelly原著。《休閒導論》。台北：品度。

田哲榮（2007）。《帶著男身去旅行——男性自助旅行體驗及其性別意涵》。世新大學性別研究所碩士學位論文。

朱元鴻（1996）。〈從病理到政略：搞歪一個社會學典範〉，《台灣社會研究季刊》，第24期，頁109-141。

何書豪（2002）。〈溫泉空間，體熱邊緣——同性戀「私密」情／慾繚繞溫泉「公共」空間之操演及其晚期現代意義〉，《戶外遊憩研究》，第15期，第1卷，頁17-42。

何春蕤（2002）。〈認同的「體」現：打造跨性別〉，《台灣社會研究季刊》，第46期，頁1-43。

周錦宏、程士航、張正霖（2007）。《休閒社會學》。台北：華立。

吳嘉苓（2002）。〈台灣的新生殖科技與性別政治，1950-2000〉，《台灣社會研究季刊》，第45期，頁1-64。

李華夏譯（2007），T. Veblen原著。《有閒階級論：一種制度的經濟研究》。台北：左岸。

林冷、洪瑞璘、劉怡昀、劉承賢、顏涵銳譯（2007），Margaret L. Andersen, & Howard F. Taylor原著。《社會學》。台北：雙葉。

邱琡雯（2005）。《性別與移動：日本與台灣的亞洲新娘》。台北：巨流。

涂叔芬譯（1996），Cene Bammel & Lei Lane Burrus-Bammel原著。《休閒與人類行為》。台北：桂冠。

許義忠（2004）。〈女性休閒研究近況分析：1997-2003〉，《戶外遊憩研究》，

第17期，第4卷，頁1-21。

許義忠（2006a）。〈高中生上網咖意圖與行為的性別差異〉，《觀光研究學報》，第12期，第1卷，頁23-42。

許義忠（2006b）。〈青少女夜間外出遊憩場所選擇之概念架構雛形〉，《觀光研究學報》，第12期，第3卷，頁225-245。

陳佩甄（2006）。《台灣同志論述中的文化翻譯與酷兒生成》。交通大學社會與文化研究所碩士論文。

黃金麟（2001）。《歷史、身體、國家：近代中國的身體形成，1895-1937》。台北：聯經。

黃威融（2000）。《旅行是一種生理需求》。台北：皇冠。

葉源鎰（2007）。〈具心流體驗之高爾夫運動參與者之心流體驗、休閒阻礙與遊憩精熟度之相關性研究〉，《戶外遊憩研究》，第20期，第1卷，頁69-94。

趙彥寧（2000）。〈台灣同志研究的回顧與展望：一個關於文化生產的分析〉，《台灣社會研究季刊》，第38期，頁207-244。

趙彥寧（2005）。〈老T搬家：全球化狀態下的酷兒文化公民身分初探〉，《台灣社會研究季刊》，第57期，頁41-85。

顏建賢、黃慧齡（2007）。〈空巢期婦女休閒行為轉變因素之城鄉比較研究〉，《台灣鄉村研究》，第7期，頁53-122。

鍾兆佳（2003）。《運動場上的彩虹足跡：以女同志球聚與「雷斯盃」為例》。世新大學社會發展研究所碩士論文。

謝淑芬（2001）。〈已婚職業婦女與全職家庭主婦對休閒活動參與阻礙與阻礙協商策略差異之研究〉，《戶外遊憩研究》，第14期，第2卷，頁63-84。

簡家欣（1998）。〈九○年代台灣女同志的認同建構與運動集結：在刊物網絡上形成的女同志新社群〉，《台灣社會研究季刊》，第30期，頁63-115。

二、英文部分

Aitchison, Cara (2000). Poststructural feminist theories of representing others: A response to the 'crisis' in leisure studies' discourse. *Leisure Studies,* 19: 127-144.

Aitchison, Cara (2001). Gender and leisure research: The "codification of knowledge". *Leisure Sciences,* 23(1): 1-19.

Baron, Ava (1991). Gender and labor history: Learning from the past, looking to the future. In Ava Baron (Ed.), *Work Engendered: Toward a New History of American Labor*. Ithaca, NY: Cornell University Press.

Bhatti, Mark & Church, Andrew (2000). I never promised you a rose garden: Gender, leisure and home-making. *Leisure Studies,* 19: 183-197.

Bordo, Susan (2000). *The Male Body: A New Look at Men in Public and in Private*. New York: Farrar, Straus, and Giroux.

Bryce, Jo & Butter, Jason (2003). Gender dynamics and the social and spatial organization of computer gaming. *Leisure Studies,* 22: 1-15.

Butler, Judith (1990). *Gender Trouble: Feminism and the Subversion of Identity*. New York: Routledge.

Crawford, Duane W., Jackson, Edgar Lionel, Godbey, Geoffrey (1991). A hierarchal model of leisure constraints. *Leisure Sciences*, 9: 119-127.

Deem, Rosemary (1986). *All Work and No Play? The Sociology of Women and Leisure*. Milton Keynes, England: Open University Press.

Deem, Rosemary (1987). Unleisured lives: Sport in the context of women's leisure. *Women's Studies International Forum,* 10(4): 423-432.

Deem, Rosemary (1999). How do we get out of the ghetto? Strategies for research on gender and leisure for the twenty-first century. *Leisure Studies,* 18: 161-177.

Gamson, Joshua & Moon, Dawne (2004). The sociology of sexualities: Queer and beyond. *Annual Review of Sociology,* 30: 47-64.

Green, Eileen (1998). Women doing friendship: An analysis of women's leisure as a site of identity construction, empowerment and resistance. *Leisure Studies,* 17: 171-185.

Hancock, Philip & Tyler, Melissa (2000). Working Bodies. In Philip Hancock, Bill Hughes, Elizabeth Jagger, Kevin Paterson, Rachel Russel, Emmanuelle Tulle-Winton, & Mellissa Tyler (Eds.), *The Body, Culture, and Society: An Introduction*. Philadelphia, PA: Open University Press.

Henderson, Karla (1993). Feminist perspectives on leisure constraints. *Recreation and Leisure*, 17: 29-40.

Henderson, Karla A. & Hickerson, Benjamin (2007). Women and leisure: premises and

performances uncovered in an integrative review. *Journal of Leisure Research,* 39(4): 591-610.

Henderson, Karla A., Bialeschki, M. Deborah, Shaw, Susan M. & Freysinger, Valeria J. (1996). *Both Gain and Gaps: Feminist Perspectives on Women's Leisure.* State College, PA: Venture Publishing, Inc.

Kay, Tess (2000). Leisure, gender and family: The influence of social policy. *Leisure Studies,* 19: 247-265.

Mazurkiewicz, Rita (1983). Gender and social consumption. *The Service Industries Journal,* 3: 49-62.

McLean, Daniel D., Hurd, Amy R., & Rogers, Nancy Brattain (2005). *Kraus' Recreation and Leisure in Modern Society* (7th ed.). Boston: Jones and Bartlett Publishers.

New American Library (1980). *Funk & Wagnalls Standard Dictionary.* New York: A Signet Book.

Roberts, Ken (2006). *Leisure in Contemporary Society* (2nd ed.). Cambridge, MA: CABI.

Sheila, Scraton & Watson, Beccy (1998). Gendered cities: Women and public leisure space in the 'postmodern city'. *Leisure Studies,* 17: 123-137.

第七章

休閒與宗教

李明宗　輔仁大學景觀設計學系　　兼任助理教授
　　　　開南大學休閒事業管理學系

 第一節　前言

一、宗教的本質：「聖」與「俗」

　　「宗教」所涉及的層面既深且廣，惟我們若著眼於諸多宗教派別間的「共通性」，而暫忽略各宗教派別間的「差異性」，則可將「聖」與「俗」的辯證視為宗教的本質。本章將就「聖」與「俗」的辯證，分由「空間」與「時間」向度探討其與「休閒」某些層面的相關性。

二、空間向度的「聖俗」辯證：觀光與朝聖

　　「觀光」與「朝聖」的關係為何？相異的學者常有不同的觀點。本節除由各種角度探討此議題外，主要以人類學家Victor Turner（1969、1982）之理念，詮釋社會與人生「結構」與「反結構」交替變化的過程。並以Nelson H. H. Graburn（1989）的「時間之流的形態」圖，表示人的一生往往有兩種時間（生命）狀態交替發生，即神聖／非尋常／觀光／朝聖及凡俗／尋常／工作／居家狀態。

三、時間向度的「聖俗」辯證：歲時節慶與生命禮俗

　　有關「聖」與「俗」在「時間」向度的展現，本節由社會性的「歲時節慶」與個人性的「生命禮俗」為案例探討。主要以Arnold van Gennep（1909）所提之「通過儀式」（rite of passage）為核心之詮釋概念，經考量當代社會「歲時節慶」與「生命禮俗」之變遷，以Turner以「類中介」（liminoid）觀點描述其特質，雖仍以「時間之流的形態」之架構呈現歲時節慶之發生過程，但將其酌予修正，期能具有更周延之詮釋性。

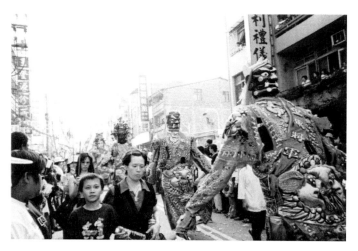

宗教節慶神明出巡時之陣頭

圖片提供：作者提供。

第二節　宗教的本質：聖與俗

　　「宗教」所涉及的層面既深且廣，而其內涵又至為玄奧多義，有心研究者可由不同學門的角度探索之（如宗教人類學、宗教社會學、宗教心理學、宗教語言學、宗教哲學等），也可由個別宗教派別探討之（如天主教、基督教、佛教、道教、伊斯蘭教等），或由宗教與各領域的相關性研究之（如宗教與歷史、政治、法律、科學、藝術等之關係），既然「宗教」如此的錯綜複雜，因此如何掌握住「宗教」的核心議題，俾能在有限的篇幅中聚焦論述之，便成為最重要的挑戰。順此思考進路，我們須著眼於諸多宗教派別間的「共通性」，而暫忽略各宗教派別間的「差異性」，俾尋找出「宗教學」最核心的議題。準此，宗教學大師Mircea Eliade的洞見可給我們很重要的啟發，他認為世界上存在著兩種經驗模式：即「聖」與「俗」的辯證，而這正是宗教的本質。其經典之

作《聖與俗——宗教的本質》（*The Sacred and The Profane: The Nature of Religion*）的書名，即已明確地點明此核心概念。Eliade在該書的緒論即指出：「……區分成兩種經驗模式——神聖與凡俗——的鴻溝，將會在我們以下的描述中顯得更為明顯：當我們描述神聖空間及儀式性的建構人類住所；或時間的各種宗教經驗形式；或宗教人對大自然和世上各種必需品的關係；或祝聖人類生命本身，即聖化人所能承擔的生命功能（如食物、性、工作等）時，則此鴻溝將更為顯而易見。讀者將很快地認知到：神聖與凡俗是世界上存有的兩種模式、被人類在歷史過程中所呈現的兩種存在性情境。」（楊素娥譯，2001：64-66）

此外，觀光社會學家Kelly（1982）於《休閒導論》（*Leisure*）一書論〈休閒與宗教〉的專章，其標題也為「神聖與世俗」（The Sacred and the Secular），由此更可印證「聖」與「俗」的辯證確為宗教學的核心觀念。

至於「休閒」，其意涵涉及的層面也廣泛到難以全盤觀照，準此，筆者不擬於本章詳論「宗教」與「休閒」之每個層面的相關性，本章將僅就「聖」與「俗」的辯證，分由「空間」與「時間」向度探討其與「休閒」某些層面的相關性，「空間」向度以觀光及朝聖為案例，而「時間」向度則以歲時節慶及生命禮俗為案例。當然，世間萬事萬物總是存在於「空間」與「時間」中，並在「空間」與「時間」中展現，並無僅屬「空間」或「時間」向度者，本章刻意做此區分係為了強調「觀光」與「朝聖」具有遠離居家環境的「空間性」，而「歲時節慶」及「生命禮俗」係於一年之中或人的一生之中發生的「時間性」。

 第三節　空間向度的聖俗辯證

「觀光」與「朝聖」現象一直受到宗教學者、觀光學者、歷史學者，及人類學者等的關注，學者們經常會思索「觀光」是否為現代化形

式的「朝聖」？「觀光」與「朝聖」的關係為何？二者的本質相同嗎？

　　「朝聖」意指參訪聖地以達到淨化、贖罪、還願、治療等目的，有學者將「朝聖」定義為「旅行至神聖的地方以獲致精神上的德業、治療、贖罪或感恩」（Hoggart, 1992: 236），或定義為「具有宗教性的動機、有組織的參訪旅程，俾前往特定地點履行宗教儀式」（Vukonic, 1996: 117-118）。

　　許多宗教學者認為「現代性的觀光並不是一種朝聖」，因為「朝聖者的腳步輕柔地行履於聖土，觀光客則是胡亂踩踏聖地到處拍攝聖蹟；朝聖者之旅是謙卑而堅忍的，觀光客之旅則是傲慢而匆忙的」，但是觀光人類學家Nelson Graburn卻主張，「往昔的朝聖乃是現代性觀光之先驅」（Vukonic, 1996: 135）；Turner和Turner（1978: 20）則很簡要地指出，「如果朝聖者是半個觀光客，那麼觀光客則是半個朝聖者」；由此可知，相異的學者其觀點不只是不同，簡直可說是南轅北轍。

　　Cohen（1979）極具洞察性地指出學界一般頗能接受此一看法，即「現代社會是令人充滿疏離感的，而這便是人們渴望觀光的最主要動

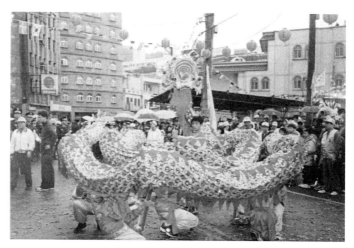

民俗祭儀中常見之舞龍表演

圖片提供：作者提供。

鄒族一年一度的mayasvi戰祭

圖片提供：作者提供。

機」，然而由此一共同前提卻發展出完全相異的思考方向，一派以歷史學家Daniel Boorstin為代表，他很悲觀地認為，「觀光客都是在追求目眩神迷的、輕浮的、膚淺的、替代性的『假事件』（pseudo-event），不像以往的旅行家係以追尋探究事物的本質和意義為職志的」，但是社會學家Dean MacCannell卻認為，「觀光客正如以往的朝聖者般，也是在追尋『真實性』（authenticity），然而，很可歎的是，在目前的觀光體制下，觀光客不論如何努力，仍然只能追求到『舞台化的真實』（staged authenticity），換言之，觀光客以為看到了真實的事物，其實那仍然是虛假的」。Cohen認為這兩派的看法都把「觀光客」視為單一類別，事實上，觀光客的組成是極多樣性的，不能如此化約。準此，他採用宗教社會學家對人類「精神中心」（spiritual center）的嚮往作為分類基礎，所謂「精神中心」，不論其為宗教性的、文化性的、乃至於政治性的，係為人們追尋終極意義的象徵，它可能位於人們生活的地方，也可能位於海角天涯。依據人們的世界觀和對「精神中心」的不同觀感，將觀光

體驗分為五種類型：(1)「遊憩類型」（the recreational mode）；(2)「轉向類型」（the diversionary mode）；(3)「體驗類型」（the experiential mode）；(4)「實驗類型」（the experimental mode）；(5)「存在類型」（existential mode）。以上觀光體驗的類型係分別列出，事實上，即使是單一的觀光客在某一次的旅程中，仍然可能混合數種體驗類型。整體而言，抱持不同世界觀的觀光客，其體驗類別的「連續」（continuum），可由「愉悅」、「休閒」進而到追尋「意義」、「真實」，乃至趨於「宗教情操」都有，因而學者不論由「休閒社會學」或「宗教社會學」的角度切入，都有助於探究此課題。

Cohen之觀點甚為重要且具開創性，極有助於嗣後此領域之學者將「觀光」與「朝聖」納入涵蓋面更廣的詮釋架構，例如Smith（1992）指出，現今人們經常將"pilgrim"（朝聖者）等同於"religious traveler"（宗教旅行者），而將"tourist"（觀光客）視為"vacationer"（度假者），這種文化建構之兩極觀反而掩蔽了旅行者所追尋的諸多動機。事實上，個人的信仰與世界觀是區分「朝聖者」或「觀光客」最主要的判準。又例如Adler（1989）便將「觀光」與「朝聖」視為旅遊連續體的兩端（如圖7-1），(a)端是神聖的，(e)端是凡俗的，而在這兩端之間則為神聖／凡俗組合的無限可能，我們可將其視為「宗教觀光」。這種觀點反映出旅行者動機的多樣性與可變性，意指觀光客之興趣或活動可轉換為

朝聖	宗教觀光			觀光
a	b	c	d	e

神聖　　信仰／基於世俗的知識　　　　　　　　　　　　　　凡俗
a.虔誠的朝聖者　　　　　　　b.朝聖者＞觀光客　　　　c.朝聖者＝觀光客
d.朝聖者＜觀光客　　　　　　e.凡俗的觀光客

圖7-1　朝聖者—觀光客連續體

資料來源：Smith(1992).

像朝聖者一般，反之亦然，這種微妙的心境變化，甚至於連當事者本身都不一定意識得到。

Rinschede（1992）則認為所謂「宗教觀光」（religious tourism），係指某種觀光形態，其參與者的主要動機或部分動機係以宗教為理由者。然而在此現代化的社會，宗教觀光已經與其他觀光類型雜混，特別是「假日觀光」（holiday tourism）與「文化觀光」（cultural tourism）。至於現今「宗教觀光」的類型，我們可依停留時間之長短區分為「短程宗教觀光」（short-term religious tourism）與「長程宗教觀光」（long-term religious tourism）。前者係在短距離內做有限的空間移動，觀光者前往地方性、區域性，或跨區域之宗教中心參與宗教慶典或宗教會議等。後者係指前往宗教中心須費時數日或數星期，或參訪全國性或國際性之朝聖地點，或參訪其他國家的全國性或國際性之宗教中心。

Cohen（1992）將朝聖者趨赴信仰中心的取向區分為「正式中心」（formal centers）及「通俗中心」（popular centers），前者甚為強調宗教活動的嚴肅性與超脫性，儀式依據「大傳統」的正典，極為正式而繁複，其遊戲性與嬉樂性則相對薄弱，到「正式中心」朝聖之主要動機，係為恪盡根本性的宗教義務，俾獲致性靈上之德業獲得救贖，例如前往耶路撒冷的哭牆、羅馬聖彼得大教堂、麥加大清真寺等「正式中心」朝聖。至於「通俗中心」則業已具有相當程度的遊戲性與嬉樂性，有時甚至超越其嚴肅性與超脫性，其儀式係依據地方性的「小傳統」，比較非正式而不繁複。參與者的動機較為簡單而具體，例如祈求事業成功、生活幸福、身體健康等。

Burns（1999: 95-98）則認為「朝聖」經歷旅程的開始、旅程本身、在聖蹟停留並與聖靈相遇，以及歸程等階段，此一過程在某些方面與「觀光」頗為類似，諸如(1)離開日常生活的社會與規範；(2)有限的期程；(3)獨特的社會關係（例如：角色變換、階級間的混合、快速地結交「朋友」）；(4)強烈的感受（愉悅的或感官的）。

　　Vukonic（1996: 63-64）認為在「宗教觀光」方面，莊嚴神聖的宗教性建築固然能吸引非常多的朝聖者或觀光客，然而特殊的節慶饗宴或宗教紀念日甚至更能吸引信眾前往，因為前往該地「朝聖」揉合了宗教性與世俗性，兼具情感性與實用性的功能，拓寬吸引觀光客興趣的幅度，進而擴展傳統宗教觀光客的客層。

　　就文化現象的本源觀之，「觀光客」或「朝聖者」皆脫逸日常性之尋常／凡俗／工作的時空，進入非日常性之不尋常／神聖／遊戲的時空，許多觀光社會學家採借人類學家之觀點用於詮釋觀光現象，例如Jafar Jafari（1986）回顧了許多觀光文獻，整理出五種可用於詮釋觀光動機的架構：

1. 神聖／世俗架構（sacred-secular frame）：此架構主要係採擷自人類學的觀點，基本上認為當今社會的宗教較式微，而觀光則具有如宗教或儀式般的功能；例如有學者認為「迪士尼世界」已成為現代人的「朝聖中心」，觀光這種充滿遊戲性的朝聖特別適於當前變遷快速的世俗化科技社會；此外真正的朝聖或進香也具有觀光的功能。

2. 尋常／不尋常架構（ordinary-nonordinary frame）：日常生活整體而言乃是「尋常的」，而由日常生活脫離則是「不尋常的」，尋常的世界受到社會文化規範之控制，在不尋常的領域中規範暫時「消失」，而為觀光文化和更生動的世界所取代，觀光客易於體驗到突然由日常生活的禁制和壓力中解脫，逃逸入生機洋溢、「反結構」的不尋常領域；特別是當觀光客意識到其可躲在「觀光客的面具」下時，作風將更為大膽，在這種解放和昂揚的心理狀態下，觀光客自我決定事物該如何發生，這是個完全異樣的世界。

3. 遊戲架構（play frame）：「遊戲」概念與觀光特別有關者，係指觀光客之「遊戲場」的時空皆遠離日常生活，由於空間的區隔不但

強化了「面具」更深化其「遊戲性」，觀光客的嬉遊浪蕩特質可以如此詮釋。

4.逆轉架構（inversion frame）：另一種人類學的觀點「逆轉儀式」亦可用於詮釋觀光動機；觀光客追尋的世界乃是將其日常世界做個大翻轉，例如藍領階級的觀光客扮演「一日國王（皇后）」，或者經理階層者扮演「一日農夫」，此時觀光客感到「如同」變成他人，然而有的觀光客卻又喜歡扮演成「匿名者」；此外「逆轉」這個概念亦可引伸為回歸往昔「美好的時光」，充滿了鄉愁的況味，或跌入時光隧道進入另一時空。

5.推／拉架構（push-pull frame）：日常生活的無趣、異化和壓力將人往外「推」，期能逃避日常工作，俾獲得休息和紓解；而「遠方美好的異國」的召喚，則是強烈的「拉力」，二者皆影響觀光的構成和需求的流向。

Nelson H. H. Graburn（1989）認為，觀光客到異地異國旅遊乃是一種「時間空間斷裂」的經驗，並採用人類學家Victor Turner（1969、1982）的「社會結構與反結構交替」的概念，非常簡潔地呈現出社會與人生「結構」與「反結構」交替變化的過程。他將人的一生「聖」與「俗」狀態交替發生的概念，以「時間之流的形態」圖表示（如圖7-2），此圖非常簡潔地呈現出國際觀光客心境變化的過程，也很能適切地反映上述Jafar Jafari所提之詮釋觀光動機的架構。

此圖基本上顯示人的一生往往有兩種時間（生命）狀態間交替發生，即神聖／非尋常／觀光／朝聖及凡俗／尋常／工作／居家的狀態。人們的居家生活雖然也是「真實的生活」，然而觀光／朝聖時，人可以體會到「更為真實的生活」、「達到生命的高峰狀態」，而日常生活則是「煩悶的」、「猥瑣的」、「不太有價值的生命狀態」。而由於對一般人而言，前往遠方觀光／朝聖確實是其生命中相當特殊之經驗，因此

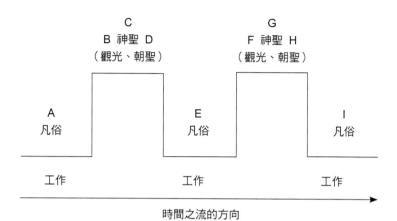

圖7-2　時間之流的形態

資料來源：李明宗（2002）。

上圖以垂直線表達觀光客／朝聖者在出發時及回鄉時心緒急遽超拔與陡落的體驗。

案例一

　　筆者曾參與內門觀音佛祖遶境進香，當天上午七時觀音佛祖由紫竹寺起駕，諸多陣頭則在前導開道，遶境的路線為內門鄉郊區，沿途所經之處主要為崎嶇的惡劣地形景觀，由於天氣炎熱，路程又頗漫長，數量眾多的進香客在山區泥土路跋涉，致使某些路段塵土飛揚，一路走來汗流浹背，但是由於沿途的居民非常熱情，提供各種各樣豐富的食物及飲料，而在進入與離開每一村落時鞭炮聲也不絕於耳，令人渾然忘卻身心的疲勞。進香隊伍到達每一村落，皆由道士作法祈福，而隨團的以及當地的宋江陣等諸多陣頭則依序表演，以饗神明。大隊人馬中午在九龍宮休息，並享用該廟烹煮的大鍋菜，菜餚非常豐富，道地的鄉土口味。飯後筆者到近旁芒果園內小睡片刻後繼續隨駕啟程。當天傍晚六點多在此起彼落的鞭炮聲中

回到紫竹寺，各個陣頭依次在廟前廣場賣力表演，俟觀音佛祖鑾轎行三進三出儀式，入寺安座完竣後，當天整個遶境進香過程才算告一段落。這一段路程走起來是頗為辛苦，但所獲得的體驗卻非常豐盈而美好，迄今回想起當天與庶民信眾走在鄉土大地，在烈日與煙塵中近身感受宋江陣虎虎生風的展演，那種體驗之強烈與真實，似乎仍然鮮明地刻印在記憶之版上。

案例二

每年農曆三月，來自各地的十餘萬信徒組成聲勢浩大的進香隊伍，以鎮瀾宮為出發點，在八天七夜中徒步來回鎮瀾宮與新港奉天宮。遶境隊伍跨越中部沿海四縣市（台中、彰化、雲林、嘉義），經過二十一個鄉鎮，八十餘座廟宇，跋涉三百三十公里路，熱鬧的場景令人歎為觀止。在整個八天七夜的遶境活動中，依照傳統舉行獻敬禮儀，分別有祈安、上轎、起駕、駐駕、祈福、祝壽、回駕、安座等八個主要的典禮，每一項典禮都按照既定的程序、地點及時間虔誠行禮。（鎮瀾宮，2007：32）

筆者曾數次親臨大甲媽祖起駕現場。鎮瀾宮內外的人群擁擠得幾乎快喘不過氣來，然而信徒還是奮力湧向緩慢前行的媽祖鑾轎，湊熱鬧者固然有之，但大多數為面容嚴肅虔敬的信徒，這是一種超乎凡俗之境的人神交融情境。而當大甲媽祖遶境八天七夜後回駕時，上午十時左右就有信徒耐心地於大甲鎮等候，當下午兩、三點左右，一隊一隊前導的陣頭陸續經過，媽祖鑾駕快要到臨時，久候於路旁的信徒突然間數百人如潮水般湧上前跪拜，而一瞬間又如潮水般趕緊退向道路兩旁讓路給媽祖鑾轎，在這種不假思索的敬拜過程中，人們似乎也因此獲致神明的恩寵與心靈的昇華。（李明宗，2002：156-157）

案例三

　　信仰伊斯蘭教的穆斯林，只要身體及經濟能力許可，一生中務必要到麥加朝聖（Hajj），朝聖期間為每年伊斯蘭年曆第十二月的第十日至第十五日，主要的儀式有換著白袍（Ihram）、遵守戒律、到大清真寺廣場以逆時針方向繞聖黑石（Kaaba）七圈、在沙法小丘與瑪瓦小丘間來回奔走七次、赴阿拉法特山（Mount Arafat）冥想穆罕默德最後的訓示、在米那（Mina）向惡魔石投擲石塊、宰殺羊或牛做犧牲獻神等。由於短短數日的麥加朝聖期間全球朝聖者大量湧入，例如2007年約有兩百萬個朝聖者，為了控制人群之行進動線以保障安全（事實上歷年來業已發生多起人群推擠傷亡之意外），前述諸多儀式的細節有修改得較為簡化之趨勢，但其原本的內涵與精神仍保持。（Hajj-Wikipedia, the free encyclopedia）

案例四

　　西班牙西北部聖地牙哥的大教堂（Cathedral of Santiago de Compostela）是全世界基督教徒的聖地，許多朝聖者不遠千里跋涉前往朝聖。據傳該大教堂埋有St. James的遺骸，因此這條朝聖道又被稱為聖詹姆斯道（Way of St. James）。該朝聖道大致上是由法國西南部經庇里牛斯山再橫跨西班牙北部，路徑固然不只一條，行進之難易程度或許有別，但既曰「朝聖」，旅程之艱辛也是身體、精神與心靈的試煉，自不宜以太現代化的工具代步，朝聖者以徒步與騎腳踏車的居多，也有少數人效法中古風習騎馬朝聖者。朝聖者若希望被聖地牙哥當局認可完成「朝聖之旅」並予授證，那麼徒步者至少要走一百公里以上，而騎腳踏車者至少須達二百公里以上。現今這條朝聖道上也有很多非屬宗教性之旅人或背包客，對他們而言，在此長途步行不啻是種精神性冒險的體驗，遠離熱鬧的現代化生活，在此接受數星期踽踽獨行於異國荒野的挑戰，這豈不也轉型成現代性的「朝聖」嗎？（Way of St. James-Wikipedia, the free encyclopedia）

 第四節 時間向度的聖俗辯證

　　有關「聖」與「俗」在「時間」向度的展現，本節由社會性的「歲時節慶」與個人性的「生命禮俗」為案例探討。「歲時節慶」常於每年（或數年）定期性發生，而「生命禮俗」則於個人特殊之紀念日或重要的「生命關口」發生。

　　Edmund Leach（1961）於《時間與錯誤嗅覺》（*Time and False Noses*）一文中，指出「神聖／世俗之交替標識出社會生活的重要過程，甚至可作為時間本身進展的衡量。每年生活得以順利度過，往往須有定期之節慶假期（如聖誕節），如果在這方面出了差錯，人們甚至會感到被時間所欺騙」。「將時間視為『重複的差異性之不連續呈現』，可能是對時間最基本且最原始性的觀念……年序之進展意涵著一系列的節慶，而每個節慶表現為暫時性地由正常／世俗之秩序轉移，進入非常／神聖之秩序，嗣後再行回復。」（引自Graburn, 1989，1977：24-27）

　　一般而言，歲時節慶具有週期性、公共性、參與性、傳承性、紀念性、儀式性、多元性等。人們對於時間與季節推移的感受，有很大的部分是由歲時節慶（特別是全民性的民俗節慶）而來的，過年、元宵節、清明節、端午節、中元節、中秋節、重陽節、尾牙等年年地反覆發生，反映著社會的律動與人生的節奏。清明節前後，人們可以感受到春日的細雨，林木草叢之濕潤翠綠，此時一家（族）人前往祭掃祖墳，乃是家族成員一年一度藉以聚首並與源遠流長的祖先對話的過程。端午節雖以賽龍舟為活動的高潮，但在民間的日常生活上，現今多數的人是由電視節目的播報、報紙刊登各社區與百貨公司慶端午的消息，以及端午節前數日粽香處處的氣氛，而感受到端午節即將到臨，人們除可安排休閒活動，並可依歲時節令之習俗將秋冬的衣物整理收藏。而在中元節前後人們不見得參與什麼活動，但心中總會感覺到在時空中似乎到處飄蕩

著「好兄弟」（孤魂野鬼），因此會有諸多行事之禁忌，而祭拜「老大公」以及分食祭品以「保平安」，也幾乎成了家家戶戶、各行各業的人們不敢怠慢的事情。中秋時節，人們真正意識到炎熱的夏日確實過去了；月餅或柚子不一定喜歡吃，但總要嘗一嘗感受一下節慶之氣氛；不論天氣狀況如何，或交通狀況多麼惡劣，在此時節家人或好友總要設法團聚；不論是否看得到皓皓明月，也不論平常是否大魚大肉，中秋夜最好能邀集親朋好友於庭院聚會烤肉（中秋夜烤肉似乎已成為近年來形成的「新傳統」），珍惜月明人團圓的美好時刻。由上可知，由古時候流傳至今的民俗節慶，雖然不一定仍能保持其節慶特質與活動，就像許多人所感慨的「現在的春節連一點過年的氣氛都沒有」，但只要這些特定節慶日子仍然存在，都會提醒人們歲時與人生過程的推移，我們千萬不能忽略其對社會集體人心的巨大影響力。而更重要的是，參與節慶時人們係處於「時間外的時間」，與日常生活之凡俗時間結構完全不同，因而節慶係於「聖」與「俗」的時空中交替發生，故具有逆轉性與超越性。

至於「生命禮俗」為「一個人在其生命歷程中，各個重要人生階段所舉行的各種儀禮，這些儀禮雖以個人為對象，卻是社群中每一成員共有的傾向，且具有文化的普同性，從原始部落到現代社會，生命禮俗都是普遍存在的文化現象」（黃有志，1991：64）。而在繁複多樣的生命禮俗中，特別以出生、成年、結婚、死亡這些「生命關口」最為重要。

簡而言之，社會生活或人的一生往往有兩種時間狀態交替發生，即神聖／非尋常／節慶的／紀念日的狀態及凡俗／尋常／工作的／平常日的狀態。相對於日常生活的「常」，歲時節慶及生命禮俗即可說是「非常」。

許多學者將這種現象以「通過儀式」（rite of passage）詮釋之，這個概念主要源於Arnold van Gennep（1909）之經典著作《通過儀式》（*Rites de Passage*，英譯*The Rites of Passage*, 1960），該書指出伴隨著人們所

處之地方、狀態、社會位置、年齡等的改變，經常會運用「通過儀式」（rites de passage）以度過這些「生命關口」（life crisis）。雖然儀式之形貌極多樣，但一般而言皆可區分為三個階段：「分隔」（separation, separation）、「轉變」（transition, marge）、「整合」（incorporation, agregation），此即「通過儀式之樣態」（scheme of rites de passage）。

人類學家Victor Turner（1969, 1982）認為，van Gennep所提之通過儀式三階段：「分隔」、「轉變」及「整合」中，「轉變」是最歧義的，其既非尚未「分隔」之前的結構，亦非「整合」之後的結構，我們或許可以「反結構」（anti-structure）形容此階段的狀態。在此「中介」（liminality）狀態，指涉「處於日常生活之外或邊緣之任何情況」，不關心每日生存之基本事件及過程的任何情況，亦即「非此非彼」（neither here nor there）、「模稜兩可」（betwixt and between）的不明狀態，因此，我們亦可將「中介」視為如同死亡、存在子宮內、不可見的、黑暗的、雙性的、荒野、日蝕或月蝕。

一般而言，「中介」多半指涉傳統社會或社區參與之儀式或節慶活動，只要是適當年齡及性別者皆須參加。然而在工業化社會的節慶活動，自願性或遊戲性已凌駕義務性或儀式性，人們對於是否參加較具選擇性，故幾乎可將其定位為休閒或觀光，Turner以「類中介」（liminoid）一詞指涉這些仍具中介特質，但又與真正儀式缺乏關係者。「類中介」之體驗多與休閒活動而非年曆上的儀式相關，它們著重的活動，主要為個人性的參與及特殊癖性的象徵，而非集體性之參與和集體性的意義。在工業革命前的農業社會，許多逆轉儀式皆與每年的節慶緊密連結，正因為其皆定期舉辦、為社會所認可、事先就被期待，故其「中介性」超越「類中介性」。但在現今的社會，「類中介性」往往超越「中介性」。然而不論是「中介」或「類中介」往往具有變易、同質、平等、無地位之別、匿名性、同樣的穿著、性的節制（或性的放縱）等「交融」（communitas）特質。

　　至於「交融」意指「融合之人際關係是無區別性的、平等的、直接的、（及）非理性的」。雖然交融狀態也可能自發性地產生，或以某些規範建立之，然而最常見的還是在「中介」或「類中介」之情境下產生，在此階段，人們體驗到「內在於時間之外的片刻」（moment in and out of time），此時人與人的關係平等化、神聖化，洋溢著同質性與至友情感，因此我們可將「交融」視為相對於結構性、區隔性、階層性之社會。

　　Turner將所有的社會皆視為「反結構」與「結構」間持續辯證的過程產物。他強調節慶的「反結構」過程，其傾向於變形與踰越日常情境的結構安排、行為要求、規範準則等。「結構」係指涉一套制度化的政治經濟位置、辦公室、角色、地位等構成社會組織者，而「反結構」指涉那些「超越平凡」之體驗的品類，它與交融之概念結合，亦即人們互動之體驗是基於平等共享的和諧性。「交融」與「中介」乃是「反結構」的衍生物，而「類中介」活動，簡而言之，係指那些為社會所接受及認同的活動，又似乎否認或忽略「平凡」人生日常生活之制度化的地位、角色、規範、價值、律法等之合法性。

　　在當代台灣的社會文化背景方面，整體以觀，雖然農村社會的傳統並未消失，但當今社會卻早已進入現代化階段，而在某些文化現象方面，有些學者甚至於認為已具有「後現代性」之特質，在這種傳統文化、現代文化、乃至後現代文化雜然並存的台灣社會，節慶活動之世俗化、觀光化、商業化、資訊化等幾不可免，準此，當代台灣的節慶活動屬於「中介性」或「狂歡節性」者固然仍有，但整體而言，似乎以「類中介」者更為常見，因此人們往往可經常性地參與各式各樣的節慶活動，並得到多樣化的休閒體驗，但恐怕所謂「反結構」、「狂歡節性」等強烈的體驗已頗少見，但是屬流俗淺浮之「遊戲性」與「休閒性」卻似乎更為風行。

　　例如大甲媽祖進香團現今也有「風火輪進香團」，由兩百多人的直

排輪大隊組成，在媽祖回駕大甲鎮時，風火輪隊並以舞龍迎迓；而陣頭中又有充滿喜感蹦蹦跳跳的神童、三太子等，以及狀似喝得醺醺然的濟公，沿街表演其酣喜醉態；此外尚有整齊列隊行進的女子樂團，頗具姿色的少女們有身著開高衩紅旗袍、足登高跟鞋、手持花洋傘者，也有頭戴樂隊高帽、身著短裙、吹奏喇叭者，這一群身著花俏制服的女子樂隊團員，既莊重又婀娜地在滿地炮屑的道路上踩走花步，似乎為嚴肅性與遊戲性的融合做出民俗性的實踐。

雲林褒忠花鼓節陣頭除花鼓隊以外，也有由小孩子裝扮極具喜感逗趣的狀元娶妻行列。神聖性的鄒族Mayasvi祭典一結束，立即邀集在座的觀眾們下場跳舞同樂，一掃先前嚴肅的氣氛。內門宋江陣則不論於遶境進香時享用大鍋菜，或於回到紫竹寺時共食總鋪師的辦桌，皆具有人際交融與祭祀宴飲之狂放意味，也正是遊戲性的展現。保安宮保生大帝聖誕，最受攝影者或記者注意者莫過於穿著滑稽突梯的報馬仔，他是一個最遊戲性顛覆世俗規範的角色，卻要行走於隊伍的最前方，帶領著最神聖的遶境進香隊伍，這個現象本身即反映出遊戲性與神聖性之間的弔詭。此外，又如中元神鬼祭祀照說應該是極為嚴肅的節令，然而雞籠中元祭，其每年的節目也都令人一新耳目，似乎充滿了「人鬼同歡」的遊戲性。

大致而言，傳統社會以民俗節慶為主，每年固定舉辦之次數雖然不多，但比較隆重而盛大。人們在生命的時間之流的過程中，經由參與這些「中介性」之民俗節慶活動，獲得非常強烈而深刻體驗，其「最佳經驗」往往能臻於「高峰經驗」。然而在當代的台灣社會，民俗節慶以及類節慶已融會成新形態的節慶活動，次數頻繁，故較為稀鬆平常，幾乎與休閒活動無異，而參與者之體驗以「類中介性」為主，相形之下，其感受較為薄弱及淺浮，因此情緒的波動相當平緩，即使是最佳經驗也並無太高的波峰。同樣的，其籌備或結束的過程以及參與者的體驗，也是逐漸提升與逐漸消退的過程，而非陡升或陡降的。因此我們如果引用

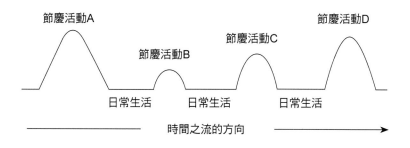

圖7-3　類中介之現代節慶活動體驗之形態

資料來源：李明宗（2002）。

Nelson H. H. Graburn（1989）所提之「時間之流的形態」之架構，呈現歲時節慶之發生過程，應修正如**圖7-3**所示：

　　Arnold van Gennep所提出的「通過儀式」（Rites de Passage）確實是個很具有詮釋力的理念架構，然而也不宜將其全盤套用在任何一種生命禮儀上，誠如龔鵬程指出：「但這些（生命）禮俗並不能稱為過關儀式，因為佛教或天主教均不認為人接受宗教生命獲得新生代表什麼危機。依我們看法，生命禮俗並非為安度個人生命之關卡而設，毋寧說它具有濃厚的團體意識。因此，各種生命禮儀其實即是各族群建構的一套象徵系統。透過這套象徵系統，個人的遭遇便成為公眾所關心的事。成人長大，大家替他祝賀；死亡，社群也共同致哀。這樣做，一方面可以使公眾因關心某一社群成員之個人遭遇，而重新獲得生命普遍的意義，重新體驗自我之生命；二方面則可使個人覺得不孤單，活在群體的關懷之中，感到生命是有歸屬有溫暖的。另一方面，藉由儀式這種公開且屬於公眾性的活動，加強了社會人際關係的維繫，進一步凝整了團體的內聚性質。」（龔鵬程，1994：1.11-1.13）李豐楙也認為：「……所以通過儀式所強調的個體在結構上的身分地位的轉變，到了Chapple和Coon（1942）又提出另一『加強儀式』（rite of intensification）加以補充，強調群體的日常關係可經由儀式加以強化、再肯定，以使群體更能維持其

原有的關係。這一理論的加強確是有利於解說中國人重視團體的社會特質。」（李豐楙，1994：6.3）。

案例一

　　復活節英文名稱 "Easter"，據說與日爾曼的一位女神 "Estre" 有關，她是日光和春天之神，換言之，"Easter" 源自古代一種迎接春天之慶祝活動的名稱……復活節和春天的到來都是新生活的象徵，古埃及人和波斯人吃染了色的雞蛋以慶祝他們的春節，因為他們認為雞蛋是生育力和新生命的象徵。基督教接受了這種傳統，把雞蛋當作新生命的象徵、耶穌復活的象徵。如今西方人在復活節吃雞蛋，並把它們當禮物送給朋友或孩子們……按照傳統習俗，人們把雞蛋煮熟後塗上紅色，代表耶穌受難後流出的血，也代表復活後的快樂。許多家庭要在花園裡草地上放些彩蛋，讓孩子們玩找彩蛋的遊戲。還有一種古老的習俗就是滾彩蛋，大人們將小孩聚在一起，將彩蛋放在地上或土坡上滾，誰的蛋最後破，誰就贏得了勝利，勝利者可將所有參加遊戲者的彩蛋占為己有。（朱子儀，2005：64-67）

案例二

　　每年農曆正月十五日為元宵節或稱上元節、燈節、小過年等，度過此節日之後，生活就完全回復凡俗／日常狀態。元宵是個古老的節日，早在漢朝時正月十五已是個全國歡慶的日子，但一直要到唐朝以後，才逐漸演變成今日的元宵佳節。早年農業社會中鬧元宵活動有聽香、穿燈腳、偷蔥等，至於吃元宵、花燈會、燈謎會則更是歷久未衰的庶民風習了（黃有志，1991：141-146）。及至現今的中華民國，當天台灣各地熱烈舉辦許多極具特色的慶典活動，如元宵燈會、台北燈節、野柳神明淨港過火、平溪天燈、鹽水蜂炮、客家六堆攻炮城、台東炸邯鄲等，元宵節可說是個慶典活動最多樣化

的歲時節慶。

例如台北燈節的主燈雖源於傳統但造型已具遊戲性、後現代風格，但更重要的是，主燈在安置之前，千萬不能遺漏恭請道士跳鍾馗祭煞的儀式，以辟邪趨吉。而來此賞燈的遊客們雖然抱持著遊戲性的心態到「福」、「祿」、「壽」、「喜」的四寶燈樓「躦燈腳」，然而一想到這個行為可能攸關本身之往後福分，心境也會嚴肅起來，不敢太輕佻以對。

案例三

王古山（2001：11-12）對東港王船祭之描述摘略如下：

「每三年一科的東港王船祭，全台規模最大，筆者曾多次恭逢盛會，每逢牛、龍、羊、狗年舉辦，每科王船祭從請王到送王八天七夜的時間，約在國曆十月下旬於東港歷史最悠久的宮廟東隆宮盛大舉行……王船祭選在氣候溫和的入秋時節，主因是東港漁獲量在三、四月最豐收，九月之後則逐漸減少，入冬之後天候較差，且有海難的發生，東港信徒就選在此送瘟王，以祈求海陸平安。

「燒王船是王船祭的壓軸好戲，第六天中午過後的王船遶境，罕見的陸上大行舟，午後一點由東隆宮出發遠行市內街道一周，接受東港信徒設香案膜拜，也向各大寺廟辭行，傍晚再折回東隆宮廟前，整晚進行祭船儀式……祭船儀式結束，凌晨二點道士開水路之後，時辰一到，王船在神轎與信徒簇擁之下出發到鎮海里海邊，更是另一祭拜高潮，眾神轎齊至海邊朝拜歡送，所有祭祀人員均在王船前叩拜辭別，向王爺敬酒餞行祝福一帆風順，最後以沖天炮引燃滿載的金、銀紙，強烈海風助長了王船快速燃燒，熊熊火焰照亮了整個海邊，也帶著信徒無限的心靈寄託和希望，當天際露出第一道曙光，火光與晨光相互輝映在無數人的臉上，隨著王船的出航，不僅帶走了人間一切災厄和疾苦，王船隨著濃煙化為灰燼『遊天河』去也。」

　　而李豐楙（1999：160）所形容的東港迎王祭典之情境摘略如下：「……如此神轎、陣頭遊行的熱鬧氣氛形成儀式性劇場，使所有想演出的都自然地、自由地登場下場：或進入恍惚、暈眩的狂迷，或專注、投入表演其沈默，兩種表現同時並存，有鬧有靜，就成為典型的台灣慶典中民俗治療的圖像。」

問題討論

一、一般而言「宗教」似乎較為超凡而嚴肅，而「休閒」則較為世俗而輕鬆，然而這兩個概念之間完全相互逆反嗎？還是有任何相關性呢？

二、你認為「觀光」與「朝聖」的相互關係為何？其分別對現代人具有什麼意涵呢？

三、你曾參與過國內外任何「歲時節慶」的活動嗎？你的體驗及感受為何？你對台灣「歲時節慶」的現況有何看法？

四、請就你親身經歷過（或參與過）的出生儀式、成年禮、婚禮或葬禮，談談你的感受及看法。

參考文獻

一、中文部分

王古山（2001）。《王船祭典》。台北：旗品。

黃蘴譯（1991），皮柏著。《節慶、休閒與文化》。北京：三聯。

楊素娥譯（2001），伊利亞德著。《聖與俗——宗教的本質》。台北：桂冠。

朱子儀（2005）。《西方的節日》。上海：人民。

何翠萍（1992）。〈比較象徵學大師：特納〉，輯於黃應貴主編《見證與詮釋：
　　當代人類學家》。台北：正中。

李明宗（2002）。《當代台灣節慶活動的形貌——休閒社會學詮釋觀點的提
　　擬》。台灣師範大學體育學系博士學位論文。

李豐楙（1994）。〈道教與中國人的生命禮俗〉，輯於《第四屆宗教與文化學術
　　研討會文集》。內政部、靈鷲山般若文教基金會、國際佛學研究中心合辦。

李豐楙（1999）。〈嚴肅與遊戲：從蜡祭到迎王祭的「非常」觀察〉，《中央研
　　究院民族所集刊》，第88期，頁135-172。

鎮瀾宮（2007）。《大甲媽ㄟ厝：文化導覽手冊》。財團法人大甲鎮瀾宮董事
　　會。

黃有志（1991）。《社會變遷與傳統禮俗》。台北：幼獅。

龔鵬程（1994）。〈宗教與生命禮俗〉，序於《第四屆宗教與文化學術研討會文
　　集》。內政部、靈鷲山般若文教基金會、國際佛學研究中心合辦。

二、英文部分

Adler, J. (1989). Origins of sightseeing. *Annals of Tourism Research, 16*: 7-29.

Burns, P. M. (1999). *An Introduction to Tourism and Anthropology*. New York:
　　Routledge.

Cohen, E. (1979). A phenomenology of tourist experiences. *Sociology, 13*: 179-201.

Cohen, E. (1992). Pilgrimage centers: Concentric and excentric. *Annals of Tourism
　　Research, 19*: 33-50.

Deflem, M. (1991). Ritual, anti-structure, and religion: A discussion of Victor Turner's processual symbolic analysis. *Journal for the Scientific Study of Religion, 30*(1): 1-25.

Falassi, A. (Ed.) (1967). *Time Out of Time: Essays on the Festival*. Albuquerque: University of New Mexico Press.

Graburn, N. H. H. (1989) (1977). Tourism: The sacred journey. In Valene L. Smith (Ed.), *Hosts and Guests: The Anthropology of Tourism*. Philadelphia: University of Pennsylvania Press.

Hoggart, R. (Ed). (1992). *The Oxford Illustrated Encyclopedia of Peoples and Cultures*. Oxford: Oxford University Press.

Jafari J. (1986). A systemic view of sociocultural dimensions of tourism. *A Literature Review: The President's Commission on American Outdoors: Tourism,* pp. 33-50.

Kelly, J. R. (1982). *Leisure*. N. J.: Prentice-Hall.

Rinschede, G. (1992). Forms of religious tourism. *Annals of Tourism Research, 19*: 51-67.

Smith, V. L. (1992). Introduction: The quest in guest. *Annals of Tourism Research, 19*: 1-17.

Turner, V. (1969). *The Ritual Process: Structure and Anti-Structure*. Chicago: Aldine.

Turner, V., & Turner, E. (1978). *Image and Pilgrimage in Christian Culture: Anthropological Perspectives*. New York: Columbia University Press.

Turner, V. (1982). *From Ritual to Theatre: The Human Serious of Play*. New York: PAJ.

Van Gennep, A. (1909)(1960). *The Rites of Passage*. Chicago: University of Chicago Press.

Vukonic, B. (1996). *Tourism and Religion*. U. K.: Elsevier Science Ltd.

Hajj-Wikipedia, the free encyclopedia.

Way of St. James-Wikipedia, the free encyclopedia.

第八章

休閒與大眾媒體

邱建章　國立東華大學體育與運動科學系助理教授

 第一節　前言

　　大眾媒體是人類五官感知的延伸，是各種能夠加速、並深化人類溝通的現代科技。McLuhan（1964）嘗言，收音機就擴大了人們的聽覺範圍，報紙、書籍、雜誌拓展了人們的視野一樣，電視則是這兩者的綜合體，提高人類知覺神經系統接收訊息的數量，並成為最主要的大眾媒介——一個可以無止境接受並釋放資訊的中繼站。各種媒體科技擴展了人類的文化疆界，引發生活模式的劇烈變遷，如電燈的發明就徹底改變了人類生活、工作與休閒的方式，讓人可以一天二十四小時都在「不夜城」裡工作、社交、購物、乃至尋歡作樂，而電視這項科技也同樣重新塑造了世界運行的面貌。

　　然而，電視成為當代最主要的大眾媒體，是因為人類是一種以「視

運動的視覺觀賞與感官體驗

圖片提供：時事通信社。

覺[1]」作為主要生存方式的生物。視覺感官，是人們同時獲得教育學習以及愉悅快感的生活體驗。電視能夠進行各種娛樂活動，從聽戲到看電影、觀賞運動競賽等，幾乎所有的娛樂形式差不多都能通過電視進行放送、轉播，使人們得以享受一切娛樂形式，並為家庭成員帶來前所未有的滿足，進一步將私密的居家空間打造成一處媒體娛樂世界。尤其電視的隨意、方便是以往一切娛樂形式無法比擬的。大眾傳播中的文化內容和五花八門的娛樂節目、材料，其所具備的特點是快速、大量、通俗、廉價。因此，才能透過媒體進行大眾文化與通俗文化的廣泛傳播（張小爭，2005：18）。基於這樣的理由，傳播媒體成為休閒娛樂的主要工具，並與休閒娛樂形成一對關係緊密的愛侶，讓華麗的媒體娛樂成為一種時代精神。

 第二節　大眾媒體作為一種休閒活動

在日常生活中，我們最常接觸並使用的大眾傳播媒介，依技術可分為下列幾種：(1)印刷傳播工具：包括報紙、雜誌及圖書出版等；(2)廣播傳播工具：包括無線電廣播及電視廣播等；(3)放映傳播工具：包括電影；(4)錄放傳播工具：包括錄音帶、錄影帶、光碟等。到了1990年代，個人電腦與網際網路等新興媒體科技才開始和電視一樣，同時滿足印刷、廣播、放映、錄放、下載、數位複製等媒介視聽功能，創造出更多樣的媒體使用模式，且對年輕族群的影響尤烈。不同的大眾媒體也擔負著以下五項功能：(1)報導；(2)解釋；(3)忠告；(4)娛樂；(5)廣告（王洪鈞，1987：121-162）。這些功能與休閒最有關聯的是「娛樂」與「廣

[1] Mirzoeff認為由於媒體科技的蓬勃發展，各種消費者藉由視覺科技介面來尋求資訊、意義，或愉悅的視覺事件，已形塑成一股與後現代有關的視覺文化，而理解特定社會內的視覺文化脈絡幾乎成為理解該文化或社會的同義詞了（陳芸芸譯，2004）。

告」，但近來為了創造更大的商業效應，各種新聞式報導與置入性行銷，不斷透過引導、解釋與忠告的教育過程，推銷各種有關消費商品與休閒活動的內容。所以，才有人說，媒體產業越來越像是純粹的「娛樂事業」，透過各種訊息和廣告建構一個「寓教於樂」的享樂世界。

媒體作為一項娛樂事業，已將所有人都捲進它的勢力範圍。而且不分東西方、性別、年齡，媒體已是「自由時間」（free time）內最重要的休閒娛樂活動。諸如看電視，播放影集，閱讀報紙、雜誌、書籍，聽音樂，收聽廣播以及上網或電玩遊戲等媒體消費活動，上述各項媒體娛樂產業更是當代經濟持續成長的主要部門。在這個過程中，電視雖已占據主要地位，但諸如報紙、廣播等媒體並不會就此消失，只能說不同的媒介會逐漸找到自身的價值，即便某些媒介會因電視的出現與普及而淪為配角。所以為了進一步理解媒體對於休閒生活的影響，以下的章節裡，我們要進一步釐清媒體是如何強而有力地構成當代社會的休閒時空。

一、大眾媒體作為一種「休閒時間」的消費

人類在1930年才第一次播出聲畫俱全的電視節目。1948年美國電視機的年生產量就已達百萬部以上，看電視的時間節節上升，到現在據估計，美國高中畢業生平均花在電視媒體的時間竟僅次於睡覺（張錦華，1991：58）。台灣對於電視媒體的依賴也是如此。打開台灣電視史，從1962年台視開播進入電視媒體時代，直至1971年華視開台之際，台灣已擁有一百三十萬台黑白電視、八萬台彩色電視，如以平均每架五人收看，粗略估計觀眾已達六百九十萬人。因此，就物質科技而言，1970年代便是台灣視覺影像傳播普及的關鍵十年（柯裕棻，2005）。到了1986年，台灣電視媒介的擁有率已急速增加為98.31%（參見**表8-1**），並居所有媒介之冠。1987年台灣宣布解除戒嚴，更為1993年開放「有線電視系統」奠定基礎。現在打開電視機，不僅有日劇、韓劇、港劇，甚至連美

表8-1　台灣地區民眾媒介擁有率　　　　　　　　　　　單位：%

年度別 ＼ 媒體別	電視	收音機	報紙	雜誌
1974	79.74	70.78	55.32	9.13
1986	98.31	85.07	79.20	35.30

資料來源：潘家慶、王石番、謝瀛春（1988）。

國的影集和HBO電影頻道都充斥在我們的日常生活中。基於媒體商業化與全球化的趨勢，導致電視同時和不同媒體（報紙、廣播、電影……）競爭，更和其他休閒活動（親友社交、運動、踏青……）爭奪時間的消費。以目前的結果來看，電視的地位仍然遙遙領先。因此之故，張錦華才會宣稱（1991：58）：電視媒體的高度擁有率以及高接觸頻率，不得不讓社會各界深深意識到，電視可能在人類思想意識、認知態度、行為表現、娛樂滿足、經濟社會以及文化生活等各種層面造成深遠的影響。就像大眾文化研究學者所說的，電視是一種「超級媒體」（super media），具有無所不在的滲透能力。

　　由於電視媒體的「可及性」（available），讓每個家庭幾乎都

琳瑯滿目的電視世界

圖片提供：作者自行拍攝。

能擁有電視機，並能用遙控器輕鬆開機、選台；電視的「廉價性」
（inexpensive）表現為，只要每月花費近600元就有超過一百台有線電視
頻道任君挑選，電視因而成為最窮困社會階層所選擇的主要休閒活動；
以及電視所提供的「娛樂」（entertainment）放鬆功能。因為上述這些
優勢，才讓電視成為休閒時間內最受歡迎（或者說最容易進行）的活
動。《遠見》雜誌曾在2007年的調查中指出一個值得深思的社會現象：
台灣民眾平均每週花在看電視的時間為十六‧九四小時，上網時間達
七‧四一小時，而閱讀時間二‧七二小時，只占看電視加上網時間的九
分之一。這樣的現象，讓台灣社會開始焦慮電視休閒的壓倒性勝利，是
否會讓大眾失去接觸其他更有價值的休閒活動（例如：官方統計目前有
規律參與運動的人口約只占18.8%）。畢竟，一個人如何分配休閒時間，
與他是什麼樣的人（或能夠變成什麼樣的人）密切相關。尤其電視是多
數人每天規律進行的休閒，而這種日復一日不斷從事的例行事務，正是
最具影響力的文化活動。因此如依照統計數據的概估，一位活到七十五
歲的人，將會擁有五十年的清醒時間，其中將近有八年的時間是不眠不
休地看著電視螢幕（這還未加入上網瀏覽的時間），真可說是一種「電
視螢幕前的人生」。

　　除了《遠見》雜誌的調查外，教育部也曾統計台灣大學生假日的
主要休閒活動（參見**表8-2**），結果顯示，不分男女都以看電視或聽

表8-2　大學生假日之主要休閒活動

	閱讀報章雜誌小說	看電影	唱歌（含KTV）	看電視或聽音樂	上網（含電玩）	逛街	運動健身	約會聊天	參加志工	其他
女（%）	47.38	21.29	9.22	62.52	46.66	42.18	13.78	22.88	6.03	8.68
男（%）	36.39	24.75	9.40	56.74	64.92	17.35	41.15	19.15	4.64	5.85
平均（%）	41.56	23.12	9.32	59.45	56.33	29.03	28.27	20.91	5.29	7.19

資料來源：教育部統計處（2002）。

音樂（59.45％）為最常從事的休閒活動，其他諸如上網（含電玩）
（56.33％）、閱讀報章雜誌小說（41.56％）、看電影（23.12）、唱KTV
（9.32％）等媒體休閒，更占據最多自由閒暇時間。不只大學生如此分
配休閒時間，根據調查，台灣十五歲以上的人口在自家內所從事的最
主要休閒活動是：「看電視或錄影帶」占78.5％，「運動、健身」只占
1.89％，「美術」僅占0.41％，由此可知台灣人在運動及藝文活動方面的
普及率偏低，多數人在休閒時間寧願待在家中看電視消磨時間，似乎不
太注重休閒的意義與品質（行政院主計處，1994），這當然是因為電視
容易取得，看電視也不需要其他人陪伴、毋需舟車勞頓、沒有金錢消費
壓力、不需要配合他人的計畫或準備，其結果是，需要消耗更多金錢、
體力、情感和社會互動的活動，很容易因為電視而被延後（王昭正譯，
2001：275）或取消。這樣的趨勢發展讓部分人開始擔憂，電視的成功必
須建立在「社會資本」（social capital）的流失上。因為已有研究顯示，
美國（也是世界上媒體科技最發達的國家）的社會資本正在下降（例
如：人與人之間的不信任感增加），而「電視機」可說是社會資本下降
的主要疑凶，與1950年相比，觀看電視的時間多了50％，所以電視機不
僅剝奪了參與運動和其他活動的時間，也摧毀了支撐社會資本和追求共
同目標的社會網絡和價值（Maguire et al., 2002: 111），媒體組織甚至為
了創造收視率而大量播放有關暴力❷與色情的畫面，雖藉此獲得曝光與獲
利的機會，卻引發各種負面的社會爭議。

　　所以，不論是統計數據還是現實發展，電視皆以壓倒性的比例占據
著休閒時間的消費，幾乎占有三分之一的自由時間。而且看電視的時間
也大量取代以往收聽廣播、看電影的時間，甚至放棄與親朋好友社交、

❷ 文化研究學者關注，超級媒體用以創造收視率的暴力情境，是否構成當前文化的一
　部分。男人打女人、父母打孩子、上司打部屬、有力者打無力者，是否已經司空見
　慣，成為我們社會解決人際問題的「正常」方式（張錦華，1991：60）。

到運動場上運動的時間，不斷引發大眾（尤其是有孩子的雙親）產生對電視的消極看法。基於這樣的原因，我們實在有必要思考一下，每天與我們相伴的電視媒體到底為我們帶來了什麼樣的正、負面效應。各項研究與趨勢也顯示，「網際網路」的使用正在大幅增加，逐漸成為媒體休閒時間內的第二項主要活動，所以年輕族群漸漸減少看電視的時間而增加上網的機會；年長的族群則因未諳網際網路的使用，而逐漸增加電視的消費。但電視仍因整合不同的媒體功能（更不用說它的可及性與廉價性），而比其他媒體更有力量觸及不同社會階層、收入水平、教育、宗教、種族、生活風格（王昭正譯，2001：267）與社會群體。也就是說，透過電視，各種大眾流行文化紛紛崛起。其中印刷、視覺、音樂媒體，便成為橫跨全球的流行文化與休閒娛樂內容。

二、大眾媒體作為一種「休閒空間」的消費

大眾媒體的使用不僅消耗了大量的自由時間，同時也以商業化的休閒／消費商品交織在我們的日常生活裡。首先是家庭內最重要的媒體空間——電視。觀看電視除了是休閒時間的主要活動外，事實上也包含了各種科技、節目與廣告，以及由大量電視訊息所延伸、組織與暗示的社會想像和世界觀。就科技而言，電視機的出現與普及象徵電視文化的侵略性。一開始電視機屬於客廳的角落，然後逐漸成為客廳陳設的中心，慢慢地，電視從客廳延伸，開始進入臥房、浴室甚至是廚房；在「家庭電影院」興起以後，電視更有了專屬的殿堂。電視接著又脫離家庭的限制，入侵公共場所，車站、等候室乃至街頭（如電視牆），都成為電視文化的勢力範圍。更有甚者，電視機的尺寸也產生戲劇化的演變，一方面越來越大，占領越來越多的人造空間（百貨公司、火車站、酒吧、捷運站、街頭）；另一方面越來越小，不放過任何小角落、死角，像是攤販及汽車內（鄭明椿，1991：35-6）。

　　除了電視空間的擴張外，還有像是收聽廣播（散布在交通工具上、工作場所或床頭）、音樂欣賞（如：隨身攜帶的iPod或MP3音樂播放器、隨身聽等）、家庭式卡拉OK伴唱系統、個人電腦與網際網路（進行各種資訊搜尋、分享與傳遞）、個人行動電話、數位相機（旅行時的美景、自拍風潮）、電玩設備、有線電視系統乃至個人專屬的網頁與部落格，再到各種錄影（音）帶、VCD／DVD播放系統，以及各種音響設備所組成的「家庭劇院」。總而言之，以電視為軸心的大眾媒體逐漸形成一個私密化的媒體休閒空間。

　　然而，在電視尚未席捲整個台灣社會之前，台灣曾經有過一段電影蓬勃發展的歷史。翻開台灣戲院史，即能見證二十世紀台灣大眾休閒娛樂空間的興衰過程。台灣戲院從無到有（電影是於十九世紀末在歐洲誕生的新媒體），在顛峰時期（1970年代），台灣曾經擁有高達八百二十六家戲院，電影娛樂事業如此發達是世界僅見的現象。但是，隨著1980年代經濟的繁榮、娛樂事業的多元化，戲院才開始急遽地沒落。至二十世紀末，台灣僅剩二百餘家戲院（葉龍彥，2006：192）。因此可以說，大眾傳播與媒體科技的創新演進過程，不斷改變大眾的休

街頭林立的DVD／VCD出租店

圖片提供：作者自行拍攝。

閒空間。譬如說,電視的普及就深刻影響電影產業的發展,尤其,隨著國人普遍擁有錄放影機(或VCD／DVD播放器)以及網際網路所提供的多媒體下載服務,使得院線影片下片後的影帶租借市場已和電影院的收入相匹敵,畢竟,上電影院所要花費的時間和金錢成本,遠比租借DVD或待在家中觀賞HBO電影頻道還要高,並降低人們走進電影院的意願,各種電影和影集也在街頭販售或出租,街頭巷尾因此充斥影視出租系統(如:百視達、亞藝⋯⋯),讓更多人願意待在家中享受舒適的媒體視聽空間。因此,所謂休閒的「私密化」,往往與家庭內的媒體視聽休閒相關,事實上,由於消費者選擇權的多樣化,也讓休閒朝「個人化」的趨勢發展。毫無疑問,這種以家庭為中心所建立起來的「媒體化」、「商業化」、「娛樂化」模式,幾乎影響所有的人。基於這樣的發展趨勢,家庭外以小眾需求與品味為導向的各種媒體空間也急速增生、散布、交織在大眾的生活裡。諸如此類的空間生產與消逝,也訴說著台灣媒體休閒文化的記憶與變遷。

有關家庭外的媒體空間,如以印刷媒體而言,則有各式各樣的書店、雜誌(*Taipei Walker*、旅行書)、漫畫屋;以視覺媒體而言,有MTV、電影影城、DVD／VCD租售系統(如:亞藝或百事達)、網咖、運動酒吧、戶外的看板、公共運輸系統內的廣告、建築物上的牆面、甚至是公園或校園內籃球板上的運動品牌廣告。尤其各種可以透過數位複

網咖休閒空間

圖片提供:作者自行拍攝。

製的媒體產品（網際網路中的圖像複製、音樂、影集、軟體），成為一門龐大的文化產業（cultural industry），讓各種影音盜版、盜拷與非法版權的現象，衍生出「智慧財產權」的倫理爭議與法律問題；以聽覺媒體而言，為滿足音樂發燒友的熱情需求，各式唱片行、附設卡拉OK的餐廳、KTV與演唱會裡，充斥著流行樂、爵士樂、古典樂、搖滾樂，以及各式各樣的音樂類型，簡而言之，當前的社會生活已經無法抽離各種大眾媒介的影響了。

三、媒體使用與生命週期的關係

從孩童時代開始，民俗遊戲曾是孩童培養技能、認識世界的主要方式，現在則由「電視節目」與「電腦遊戲」、「網際網路」所取代。而且年紀越輕越能熟悉、親近新興科技，同時也造成「網路成癮」的社會問題，進而創造出新時代的「宅童」，以及龐大的宅男與宅女，甚至形成所謂的「宅經濟」。這些新時代的御宅族[3]就與媒體的發達密切相關。青少年時期，則是收聽流行音樂與廣播的重要族群，這個年齡正處於建立自我認同的重要時點，廣播裡的流行音樂除了用樂音表達青春期的愛戀情緒外，談話節目也是青少年創造個人私密想像與休閒放鬆的空間。尤其網路以及「部落格」這些新興媒體也為青少年創造一個具有隱私的小天地。全世界都一樣，年紀越輕接觸網路的比例越高，這與新世代接受網路教育和使用媒體的習慣有關。「電影」的主要觀眾也吸引著青少年朋友。而常看電影的人中，70%是三十歲以下的人，50%是二十歲以下

[3] 御宅族原是指熱中於次文化，並對該文化有極深入瞭解的人，但現在一般多指熱中、精通於動畫、漫畫和電腦遊戲的人。許多人出於無知而誤解「御宅族」，目前日本社會已普遍使用這個詞語，並有許多人以身為御宅族為榮，成為一種身分認同與社會族群的象徵。這個詞語類似於台灣的「台客」，都泛指某部分人所表現出來的日常生活與休閒風格。

的人，二十歲以下的年輕族群是四十至六十歲族群的兩倍（王昭正譯，
2001：268），而且，電影院也為青少年提供一個廉價、隱祕的約會空
間。

　　成人們則常在開車通勤到公司的路途上收聽「廣播」。尤有進者，
台灣進入後工業的產業形態，電腦與網路打破工作與休閒之間的明確關
係，許多人一面上班一面連上網路，並與朋友同事透過MSN進行訊息的
流通與交往。然而「報紙」則逐漸被網路所取代，過往歷史也為我們留
下見證，任何媒體都有自己的功能，可以預見的是，有越來越多的人將
會透過網路觀看免費的電子報與「網路版雜誌」，尤其是年輕族群。當
老年人退休在家，使得這個族群觀看電視的時間變得更多。也可以說，
越長時間待在家中的人，看電視的機會與時間也成比例增加。這個族群
對於新式媒體（例如：電腦及網路）的使用頻率也是最低的。

第三節　　大眾媒體對休閒意象的再現

　　休閒是經由許多方式「再現[4]」於大眾媒體上，並從人們的休閒價值
和實踐中反映出來（Rowe, 2006: 325）。可以說，商業化的大眾媒體已
經創造一個屬於休閒的異想世界，吸引大眾觀賞、消費甚至是模仿其所
再現的世界觀及其行為模式。然而，目前台灣休閒娛樂資訊的主要來源
中，以網路、電視、雜誌為最常使用的資訊管道，其中隨著上網人口日
增，有八成六以上的年輕族群都會運用「網路」來蒐集休閒娛樂資訊，

[4] Random House Dictionary將再現定義為：「以文字或視覺的形式，將物件或概念呈
　現出來的動作」。方孝謙則將再現這個概念進一步界定為：符號語句等象徵的集合
　體。它透過內外指涉對應使用它的人及其世界之外鑠意義，並以象徵本身的相似
　性與接近性創造其內涵意義，或云另類的實在（方孝謙，1999），藉此捕捉更為精
　確、且可運作的再現概念。

成為休閒娛樂資訊來源的首位。造就現代版的「秀才不出門、能知天下休閒事」。因此,媒體也從早期重視教育學習和新聞報導,轉變為強調娛樂活動和休閒資訊,具體表現出強烈的商業及流行文化取向。

現在,每天有上千則商品「廣告❺」在電視上不斷輪番放送,更不用說,網路、報紙、雜誌、廣告牌、公共運輸工具內外,以及大街上的各式傳單,我們身處在這些訊息中長大成人,然後學著如何消費、休閒乃至過生活。尤其,電視除了是一項休閒外,電視同時更再現各種與「吃、喝、玩、樂、消費」有關的休閒內容,企圖用充滿美感的圖像和浪漫的文字說服所有的人。如果再記錄一下目前普及率高居世界第一的台灣有線電視系統,就會發現裡面充斥著綜藝節目、旅遊指南、料理世界、商品廣告、運動頻道、電影頻道、音樂頻道、購物頻道,及種種以休閒為取向的節目,更遑論報紙、雜誌、廣播與網路等其他媒介的內容。可以說,人們從出生的那一刻起,就被休閒有關的商品和意象溫柔而緊密地包圍了。但在這個資訊爆炸的時代,我們更該重視知識和訊息在品質上的啟發性,而不僅僅是數量上的無限度積累,因為龐大的資訊流動只會帶來更大的壓力,而無助於現實問題的解決及個人智慧的成長。

有學者也認為,一部大眾休閒遊憩的歷史就像是各種流行文化的歷史。過去專屬貴族或上層社會所擁有的休閒活動,原本只是少數人之間彼此流傳的「身體享樂」文化。現在經由媒體再現,我們才打開自己的

❺Lears認為廣告是「某種幸福生活的象徵」,同時推廣某種生活方式,也可以簡單地定義為「工業社會的神話」。而在資本主義西方以及越來越多的地區中,廣告凸顯強大的圖像意義。在商業廣告中,文字與圖片有機地結合起來,使得絢爛奪目而又富有教育意義的動人故事激發出無窮盡的幻想,傳達出一種「欲望的教育學」。在二十世紀末,由跨國企業出資贊助的廣告已經成為最有活力、最刺激感官的文化價值觀,形成一種「豐裕的寓言」。華麗修辭的廣告不僅激發人們的欲望,它同樣也企圖控制這種欲望,試圖將個人的夢想維持在一個操控的修辭裡(rhetoric of control),從而穩定市場的不確定性(任海龍譯,2005:1-10)。

眼界，知道在什麼地方、有什麼東西可以讓人滿足吃喝玩樂的欲望，不管它是奢華的宮廷享樂，還是低調的平民風格。譬如說，有線電視上某個專屬旅行生活（Living & Traveling）的頻道，二十四小時放送有關休閒娛樂的節目。在這個小方盒裡，我們可以看到什麼是當季最新的髮型、要如何營造自己的DIY園藝世界、享受各種稀奇古怪的美食、學習料理食物的方法、如何舉辦party、學習打扮成一位型男美女、參與最刺激的戶外活動、沈浸各色藝術欣賞、動手裝潢自己的居家生活、如何保養自己的愛車，以及最重要的，坐在電視機前造訪世界上最美麗的城市。似乎不須遠道出門，就能贏得全世界。在媒體發達的當刻，電視為我們帶來最值得禮讚的饗宴；同樣是這個媒體發達的時代，告訴吾人要以批判性的眼光解讀由媒體導引而出的欲望教育學。

第四節　大眾媒體與社會批判

大多數人的休閒心態與行為技術都不是與生俱來的天賦，而是透過一連串的「自我學習」才能逐漸養成的生活慣習。可以說，要在這個時代培養一位「休閒達人」（不管是上街購物，還是瑜伽養生），任何人都無法跳過媒體的中介來學習一切，只有經由媒體再現，多數人才能透過影像的呈現和論述的內容，來學習各種與休閒有關的「生活風格」（lifestyle）。就如同許多人皆未親身造訪法國，卻因媒體再現，而對巴黎鐵塔熟悉不已，希望有朝一日可以浪漫地逛遊巴黎的街道，享受一頓悠閒的下午茶，將生命恣意地揮霍在美好的事物上。與此同時，當人們愉快地在異國旅行時，更是想方設法利用照相機（或手機、DV），為所到之處留下圖像記錄，希望剎那變成永恆，用鏡頭替代眼睛永遠地占有／擁有自己曾經造訪過的地點，證明曾經在這一刻，捕捉過令自己感動的畫面，這些畫面早在尚未造訪前，已藉由大眾媒體的再現而刻畫在腦

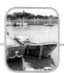

海裡。

　　經由媒體再現，人們被包裹在各式休閒意象、價值、論述與行為模式當中，並且改變我們對於日常生活細節的想像與作法，告訴我們什麼才是休閒，閒暇時間應當勇於嘗試什麼，而什麼又是當前最時尚、最風行的休閒風格。因此透過媒體進行休閒的教育，是無法迴避且功效卓越的。但休閒生活的學習應當致力於個人修養與身體美學的體悟，並藉此創造個體的價值，以此形成具有個人風格的「品味」（taste）。但現實似乎事與願違，因為大眾媒體雖為我們呈現了無數的生活意象，豐富了許多人的休閒想像，但是支撐電視（其他大眾媒介亦然）機構運轉的基礎，是「經濟獲利」的市場邏輯，是徹頭徹尾的營利事業，這也是大眾媒體最受批評的地方。電視上所出現的任何東西都是為了收視率（或閱聽率、點閱率），以及因為收視行為所帶來的廣告效益，導致其他事物（如：媒體的公共價值與倫理守則）都變成是次要的事項與要求。這也是電視媒體總是不斷推出羶、腥、色等刺激人性底層欲望的節目內容來吸引觀眾的真正原因。因此，電視運作的邏輯並不是為了閱聽大眾追求知識性與真實性而存在，電視是為了廣告、推廣和行銷商品獲取廣告利益而存在，正因為如此，才導致「公益」向「私利」發生嚴重的傾斜，並讓大眾媒體成為現代社會的亂源，創造出各種光怪陸離的現象。

　　由於「經濟邏輯」支配電視媒體的運轉，因此它才會不斷建構並再現「富人的」生活方式來促銷高價的商品，推銷超越一般人消費習慣與工作收入的欲望，並且以保守的價值觀來放送社會既定的性別／年齡／階級意識形態，甚至還會創造許多新形態的消費欲望，並用各種美幻虛假的事物來替代真實的情況，進而產生再現的「本真性」（authenticity）問題。就如同媒體不斷放送紙片人（年輕模特兒）的身體形象，而讓許多年輕女孩從小建立「瘦就是美」的錯誤身體觀、生活模式或意識形態。為了達成這樣的目標，就必須大量消費由市場提供的各種從頭到腳的保養品、化妝品、美容藥妝，以及時尚有型的衣裳，甚至為了這些虛

幻的形象,而傷害身體健康與心理平衡（如：減肥風潮與厭食症）,讓原本應當是增加滿足感的休閒生活,變成各種不得不做的生活義務。

尤其弔詭的是,媒體身肩如此重要的社會功能,現在卻被視為社會亂象的主要來源。就像國際組織評比台灣新聞自由度為「亞洲第一」,但是「卻只有1%的人信賴媒體所提供的訊息」。為什麼擁有廣泛影響力的媒體機構會有如此負面的社會評價？部分原因是大眾媒體的商業化發展（當然也包括媒體老闆與媒體工作者本身的意識形態）,同時破壞了休閒本身所應擔負的嚴肅功能與深刻責任,助長了自由時間內盲目且被動地追求娛樂所帶來的社會問題。李力昌也觀察到,諸如電視（電腦）遊樂器的發明與精緻化,不斷普及化擬人且生動的遊戲內容,讓青少年沈浸於虛無飄渺之中；網路的發明也發揮同樣的效果,一方面帶來無比的便利,另一方面也導致上癮的負面後果（李力昌,2005：13-4）,因是之故,當我們體察到媒體科技為人類社會帶來各項助益時,應同時持批判性的觀點探討媒體的問題,以更為整全的視野理解生活周遭的文化現象。

因此,媒體與流行文化也被視為一種「文化帝國主義」（Tomlinson,1991）或是另一種「文化霸權」（hegemony）的展現。讓電視文化成為台灣各種美國化商品或生活方式（或日本化、韓劇化）的進攻基地。這些全球化的文化商品,被認為是宣揚一種「同質化」的生活,更讓其他在地的特殊文化逐漸消散。舉例來說,好萊塢的電影在台灣是主流,影響所及,台灣國片不成比例地蕭條沒落,最後只能依靠電影補助金繼續生存下去,而優秀的台灣導演只能到好萊塢綻放光芒,台灣則留不住真正好的人才。這些社會現象背後所呈現出來的邏輯是,文化開始成為經濟獲利的主要因素之一,而且不同的社會彼此之間競爭著屬於自己的優勢和「軟實力❻」（soft power）,期望透過文化的發展來擴大經濟的基

❻第一個提出軟實力這一概念的,是曾在柯林頓政府擔任過國防部副部長的哈佛大學
　教授Joseph Nye。Nye將軟實力定義為：在國際事務中運用魅惑替代脅迫實現所渴望

運動消費與炫耀的有閒階級

圖片提供：作者提供。

盤。但遺憾的是，諸如可口可樂、麥當勞、Levis牛仔褲、Nike球鞋以及NBA現場直播……都穿透國之疆界，成為遠方社會的主要商品。故此，衛星電視與各種通訊科技，讓美式（或日式、歐式……）的生活方式傳播到世界各地，甚至創造出「哈日族」這樣的新興次文化群體。這些現象都是透過媒體為核心運作機構所形成的一種現代版的「文化帝國」，是不得不深刻反省的文化議題。

　　尤有甚者，電視節目為抓住閱聽眾的注意力，以獲取收視率與廣

結果的能力。Nye特別指出，美國的全球影響不能僅靠經濟實力、軍事武力，和威懾能力。硬實力作為一種含蓄的威脅是必需的，而且應該在必要的時候使用——就像在阿富汗和伊拉克所展示的那樣。然而，美國在世界的領導地位必須要依靠軟實力來維護，也就是說，要靠美國的生活方式、文化、娛樂方式（如：電影、流行音樂、速食、時裝、主題樂園）、規範，和價值觀對全球的吸引力來維護，即流行文化進行潛移默化式的滲透。簡言之，美國的領導地位只有建立在道德基礎上，才是更有效的領導地位（劉滿貴等譯，2005：3）。如用M. Fraser的話來說，就是硬實力能發揮威懾功能，軟實力則起誘惑作用；硬實力發揮勸戒功能，軟實力則起說服作用。

告商業利潤，才使得現在的電視媒體充斥著低俗搞笑、虛假、暴力血腥以及色情的節目。也因為電視休閒的被動消極性，而成為人們體重過重的元凶之一。電視透過廣告商（大型企業）的支持才能存活甚至壯大下去，可以說沒有廣告與大量消費就不會有目前的大眾媒體。換句話說，只有觀眾不斷地消費，電視王國才能運轉下去。這也就是為什麼消費電視是如此廉價，原因在於電視的主要目的就是要推廣商品再由消費者買回，由此也就找出電視的生存邏輯——不斷創製消費文化與意識形態，同時讓消費行為更為蓬勃發展。從這裡也能夠明白，電視製作節目的最終目的不會是為了節目本身的品質，而是為了吸引人去購買廣告時間所展示的商品。可以說，電視不僅是電視，還是全世界最大的商品展示場，一架強力指導、刺激人們不斷消費的文化機器。

故此，我們就不會意外，為什麼電視節目中有這麼多的「置入性行銷」，因為許多電視節目都是由各種大型廠商所贊助，期望藉著表面上是戲劇或教育性節目，來達成商品的推廣與促銷。現在讓我們回想一下電視節目裡的平凡畫面，那些由明星演員駕著汽車贊助商所供應的豪華房車；知名品牌經常出現在連續劇中的華麗場景和演員們的親密對話；航空公司的招牌、連鎖經營的世界級旅店和度假中心則交織在電視劇裡，並以直接或間接方式促銷這些琳瑯滿目的商品。甚至有些電視節目與報章雜誌也開始利用報導形式的廣告內容來推銷商品，混淆了新聞報導（求真實性）與商品推銷（求大量銷售）之間的界線。也就是說，戲劇節目通常不是為了提高藝術文化的發展，而是為了擴大消費與商品市場。所以那些浪漫且深具美學感受的休閒資訊，常是媒體對大眾進行的「慾望教育學」，不斷為我們展演著「好野人」的生活風格，就像T. Veblen在《有閒階級論》（*The Theory of the Leisure Class: An Economic Study of Institutions*）中所描述的「炫耀性消費」（conspicuous consumption）。由此灌輸大眾一種逐漸扭曲的價值觀，好像只要不斷地「消費」，就能獲得各種快樂、愛情、美好的家庭、成功的人生和夢

寐以求的社會地位（李力昌，2005：154），讓人開始以自己所擁有的
物品來定義自己（或社會位置），並創造出一大群財務狀況百出的「卡
奴」。殊不知，真正的幸福只能不假外求地訴諸己身。

再將視野拉回前文我們曾經說明過的概念，即便媒介的商業化早
已帶來諸多社會爭議，但不可否認的，全世界也因為媒介使用的「民主
化」而享受前所未有的益處。以音樂為例，從前，接受宮廷贊助的作曲
家只為宮廷貴族創作音樂，現在，我們只要花費250元，就可以買到J. S.
Bach的無伴奏大提琴，再加上一台音樂播放器，就可以凝神傾聽飽滿而
流暢的音符，並用很低的代價體驗巴洛克時代的古典樂。說起來，媒體
科技讓過去專屬上層社會的菁英文化落到平凡百姓家，造成文化消費的
普及化，並讓諸多寶貴的文化遺產獲得社會大眾近用的機會，這無疑是
媒介商品化與民主化的主要貢獻。

即便媒體的商業化能夠帶來民主化與普及化的正面價值，但Kubey和
Csikszentmihalyi（1990）在研究觀看電視與日常生活之間的關係時，仍
然做出以下五點批判性的總結：(1)看電視是被動而輕鬆的活動，只需投
入較低程度的注意力。反過來說，看電視較無挑戰性且不易產生焦慮；
(2)電視可以增加家族之間團聚的時間，但家庭成員間的關注與交流則顯
得低落；(3)電視可以提供逃避壓力與負面情緒的娛樂；(4)看電視更容易
產生消極而不思改變的情緒；(5)看電視的時間越長的人，從中獲得的快
樂越少，生活滿意度也越低。因此，上述從媒體的政治經濟影響力到電
視對日常生活的消極性影響，皆是值得深刻反省的問題，因此，我們應
當以媒體素養來面對未來，並形成共同的力量，解決已然發生的問題。

第五節　結語

在這一章的內容中，我們已經說明了媒體科技作為人類知覺的延
伸，是如何極大地拓展人類的文化疆界。而且，強有力地構成各種以感

官享樂為目的的休閒時間與空間。有了這項不斷推陳出新的科技，媒體成為創製並再現休閒意象、價值，與行為模式的文化空間。就如同Rowe所言，所謂的數位時代（digital age）的發展，已讓互動式的、個人化導向的溝通模式，取代之前以單向度傳播訊息為主要特色的媒體世界，並且是各種大眾媒體（如：電視）和小眾媒體（如：網際網路）共存的時代。與此同時，媒體會繼續成為創製、傳播各種休閒意象、價值與行為的機構，目的是為了能給消費者建議；行銷商品；由媒體間接再現各種快感的體驗；從事教育活動；給予道德指導；以及進行意識形態的競爭（Rowe, 2006: 329-330）。

但總結本文對於電視（或大眾傳播媒體）這項科技文明的討論，我們明白它所擁有的便利性與廉價性並非沒有任何風險。就像當前媒體不斷建構並再現富人的生活方式；讓閱聽大眾本身變成一項商品；引發媒體文化帝國主義的爭議；導致有關再現與真實性的問題；乃至因此形成消極的生活態度等等，都促使閱聽大眾必須秉持批判性的態度深入理解問題。因是之故，許多學者認為可以透過媒體素養❼來完成有價值的休閒教育，建立當代的生活品味。如美國學者D. Kellner就宣稱，全世界有越來越多的國家，個體從搖籃到墳墓都沈浸在媒體與消費的社會裡，因而

❼ 早期「素養」（iteracy）二字用以描繪人們閱讀書報雜誌的能力高低，同時也專指某種技能，或是知識的累積（accumulation for knowledge），甚至是一種世界觀的統稱。對於媒介素養的定義，多位學者曾提出說明，如日本媒體教育專家鈴木教授就認為（張宏源、蔡念中，2005：89-90）：「所謂的媒體素養，乃是公民對媒體加以社會性、批判性的分析、評論，並接觸、使用媒體，更以多樣的形態創造互動、溝通的力量。而為了獲得這種力量所做的努力，便可稱為媒體素養」。也就是說，閱聽人「有能力」近用（access）、分析（analysis）、評估（evaluate）各種媒介訊息，並達到溝通（communication）的目的，形成一種「在行動中認識」的過程。媒介素養的重點在於對訊息內容做出合理的詮釋，並在建立媒體素養的過程中，最重要的一點則是培養積極批判、主動存疑、思考媒體訊息的能力，讓自由思想不斷養成才是媒介素養的基礎。

學會如何理解、闡釋和批評其中的意義與訊息是非常重要的。各種媒體均是一種「教育學的形式」，告訴人們怎樣成為男人和女人。它向人們展示著如何著裝、打扮和消費等；怎樣回應不同社會群體的成員；怎樣才能受人歡迎；以及怎樣與主流的規範、價值、實踐和體制的系統保持一致（Kellner, 1995）。因而，「批判性的媒體解讀能力的獲得」，乃是個人與公民在學習如何應付具有誘惑力的文化環境時的一種重要資源。學會如何解讀、批判和抵制社會—文化方面的操弄，可以幫助人們在涉及主流的媒體與文化形式時獲得力量。它可以提升個人在面對媒體文化時的獨立性，同時賦予人們更多的權力管理自身的文化環境。

　　如果讓我們仔細觀看下圖所呈現的社會片段，就能瞭解，觀看世界不應只有一種方法，世界上不該只有單向度的主流意見。也就是說，要時刻挑戰自己身上既有的刻板印象，告訴自己女性的身體除了「瘦就是美」的性感路線外，其實還擁有各種可能性以及隨之而來的多元價值與生活風格。也只有產生這樣的體認，才能學會批判大眾媒體與日俱增的「文化欺瞞」行為。

　　批判性的媒體教育學，有助於讀者和公民理解自身的文化與社會；幫助個人避免媒體的操縱，形成自身的認同感和抵制力；同時它可以激

SBL的性感啦啦隊　　　　世界健美大賽她最肌情

圖片提供：作者提供。

發媒體的能動性，為文化和社會的轉型創造可供選擇的形式。因此，我們應當體認媒體科技為人類帶來了各種進步繁榮與休閒享樂，但相對地也創造諸多的爭議與困境，然而，科技要發揮人文作用還是得依賴人們如何使用它，因此，身為閱聽大眾的我們雖然無法決定生產什麼樣品質的媒體內容，但是身為消費者，每個人絕對有權力拒絕自己不想要的東西，而要達成這樣的目標，端賴個人如何進行自我教育並增益媒體識讀能力。永遠記得我們並不只是被動接受的「文化呆子」，而是具有反思能力的消費者。最後想以一句廣告文案來面對這個日益媒體化的世界，那就是：「科技始終來自於人性」。

台灣的案例

一、2001年4月11日高檢署因接獲匿名信的檢舉，指稱成大校園宿舍中可能有侵害著作權的不法情事，遂指示台南地檢署加以偵辦。台南地檢署先由刑警進入「瞭解情形」，發現有學生正在下載MP3檔案，旋即通知檢察官大舉搜索，計查扣十四位學生的電腦。此一案件引起社會矚目，更引發了相當多的討論。該事件就著作權法層面而言，請各位評析成大學生就MP3檔案的下載是否違法進行討論。

二、近年來，台灣衍生許多卡債問題，許多人淪為卡奴，請大家討論一下，卡債與休閒（消費）之間的關係為何？

三、近年來，由於政府大力推動網路基礎建設、寬頻上網的風行以及線上遊戲的興起，使得網咖在台灣如雨後春筍般快速蔓延開來。網咖成為繼MTV、KTV之後，青少年最熱門的休閒場所。網咖的出現有利有弊，舒適且快速的上網環境是最大的優點，但是卻

也產生了一些社會問題。並有法律明定台北市網咖應設於學校兩百公尺以外,並區分限制、普遍等二級。請和同學們討論一下,網咖休閒空間所產生的利弊以及明文規範網咖設置的原因何在。

四、台灣兩大視聽歌唱服務業者好樂迪和錢櫃近三年來積極尋求合作,並向公平會申請合併,且遭否決。請討論一下為什麼這兩家業者要合併,公平會又基於什麼理由否決這項合併案。

問題討論

一、請討論觀賞電視對你而言,是一項健康的休閒活動嗎?並仔細計算一下自己每天花在電視上的時間大約是多少?而你會為了在家收看電視節目而減少閱讀、運動,或是和親朋好友聚會的機會?

二、「媒體成癮」的人,應該從這種狀態中轉移到其他形式的休閒活動嗎?如果必須如此,應該如何達成?又有哪些替代性的休閒活動值得選擇?

三、你覺得是否應該限制暴力、血腥以及色情的節目,在上媒體播出?這些節目是否會增加人們的暴力衝動或行為?

四、你有沒有勇氣將電視關掉一個禮拜(這不包括不小心在街頭看到電視螢幕,當然你也不能駐足觀看),並在下個星期的課堂上,由任課教師作一個簡單的調查,看看有誰能完成這項任務?然後,再問問自己,沒有電視的日子裡,你的生活會產生何種變化?

 參考文獻

一、中文部分

王昭正譯（2001），J. R. Kelly原著。《休閒導論》。台北：品度。

王洪鈞（1987）。《大眾傳播與現代社會》。台北：正中。

方孝謙（1999）。〈什麼是再現？跨學門觀點初探〉，《新聞學研究》，第60期，頁115-148。

任海龍譯（2005），J. Lears原著（1994）。《豐裕的寓言：美國廣告文化史》。上海：人民。

行政院主計處（1994）。《民國83年台灣地區國民休閒生活調查報告》。行政院主計處。

行政院主計處（2001）。《台灣地區青少年工作與生活狀況之研析》。行政院主計處。

李力昌（2005）。《休閒社會學》。台北：偉華。

柯裕棻（2005）。《電視與現代性：1970年代台灣的電視文化論述》。行政院國家科學委員會專題研究成果報告，計畫編號NSC93-2412-H-004-013。

高宣揚（2002）。《流行文化社會學》。台北：揚智。

陳芸芸譯（2004），N. Mirzoeff原著（1999）。《視覺文化導論》。台北：韋伯。

張小爭（2005）。《明星引爆——傳媒娛樂經濟》。北京：華夏。

張宏源、蔡念中（2005）。《媒體識讀——從認識媒體產業、媒體教育到解讀媒體文本》。台北：亞太。

張錦華（1991）。〈電視與大眾文化〉，《新聞學研究》，第44期，頁57-71。

教育部統計處（2002）。《大學生時間運用調查結果摘要分析報告》。教育部。

葉龍彥（2006）。《台灣的老戲院》。台北：遠足。

劉滿貴、宋金品、尤舒、楊雋譯（2005），M. Fraser原著（2004）。《軟實力：美國電影、流行樂、電視和快餐的全球統治》。北京：新華。

潘家慶、王石番、謝瀛春（1988）。〈台灣地區民眾傳播行為研究（1986）〉，《新聞學研究》，第40期，頁49-110。

鄭明椿（1991）。〈電視文化的本質與批判〉，《當代》，第67期，頁30-41。

二、英文部分

Baudrillard, J. (Ed.)(1998). *The Consumer Society: Myths and Structures*. London: Sage.

Bourdieu, P. (1984). *Distinction: A Social Critique of the Judgment of Taste* (R. Nice ed.). Cambridge: Harvard University Press.

Cowen, T. (2000). *In Praise of Commercial Culture*. USA: Harvard University Press.

Debord, G. (1994). *The Society of the Spectacle*. New York: Zone Books.

Featherstone, M. (1991). *Consumer Culture and Postmodernism*. London: Sage.

Golding, P. & Murdock, G. (1991). Culture, communications and political economy. In C. James & M. Gurevitch (Eds.), *Mass Media & Society* (pp.15-32). London: Arnold.

Hall, S. (1997). *Representation-Cultural Representations and Signifying Practices*. London: Sage.

Horkheimer, M. & Adorno, T.W. (1973). *Dialectic of Enlightenment*. London: Allen Lane.

Kellner, D. (1995). *Media Culture*. London: Routledge.

Kelly, J. & Godbey, G. (1992). *The Sociology of Leisure*. State College, PA.: Venture Publishing, Inc.

Klein, N. (2000). *No Logo*. Toronto: Knopf Canada.

Kubey, R. & Csikszentmihalyi, M. (1990). *Television and the Quality of Life: How Viewing Shapes Everyday Experience*. Hillsdale, NJ: Lawrence Erlbaum.

Maguire, J., Jarvie, G., Mansfield, L., & Bradley, J. (2002). *Sport Worlds*. USA：Human Kinetics.

McLuhan, M. (1964). *Understanding Media: The Extension of Man*. New York: McGraw.

Mosco, V. (1996). *The Political Economy of Communication*. London: Sage.

Rowe, D. (2006). Leisure, mass communication and media. In C. Rojek, S.M. Shaw, & A. J. Veal, (Eds.), *A Handbook of Leisure Studies* (pp.317-334). New York: Palgrave macmillan.

Tomlinson, J. (1991). *Cultural Imperialism: A Critical Introduction*. Baltimore, MD.: Johns Hopkins University Press.

第九章

休閒與現代科技

吳崇旗　國立屏東科技大學休閒運動保健學系副教授

第一節　前言

隨著工業化而來的科技進步，電視、電腦、飛機等日新月異的科技產品，在人類日常生活中扮演越來越重要的角色，工業化時代也因此成為發明的時代。1839年的攝影技術、1876年的電話、1902年的收音機、1934年的電視、1953年的電晶體以及1961年的積體電路，都是劃時代的創新發明，不但對人類社會與生活形式產生巨大的影響，這些科技產品的出現也對休閒帶來顯著性的衝擊（Kelly & Godbey, 1992）。

此外，自1991年底，英國牛津大學物理學家Tim Berners-Lee發明全球資訊網（World Wide Web, WWW）以及自1993年與各種瀏覽器相結合後，建構一個能穿梭時空阻隔的資訊空間，各種網站與網路使用者便如雨後春筍般開始繁衍產生（夏鑄九，1998）。隨著電視、電腦與網際網路的發達，上網聊天、線上遊戲及觀看電視，成為現代人重要的休閒活動（蔡宏進，2004）。

而在交通科技方面的發展，飛機與國際航線的建構，除了縮短人們在國際間旅行的時間，塑造出地球村的榮景外，更直接促進休閒觀光事業的發展（Poon, 1993）。近年在台灣，隨著高速鐵路的鋪設完成，進而建構出「北高一日」的生活圈，因而讓下述「生活案例」中的阿海，可以在悠閒地吃著午餐的同時，從高雄出發到台北，在三個小時後，「親身」出現在離家三百多公里外的球場，為支持的球隊加油吶喊。

坊間有一句廣告詞曾說：「科技始終來自於人性」。透過現代科技的發展與普及，確實讓人們可以完成許多過去「不可能的任務」，讓休閒生活更加便利與豐富。然而，「水能載舟，亦能覆舟」，就在人們享受現代科技所帶來好處的同時，也為人類的生活形態與環境帶來衝擊與破壞。因此在本章中，以探討現代科技的進步與休閒的關係出發，一方面探討現代科技發展對休閒所產生的助益，另一方面也探究現代科技發

展對休閒時間運用與活動形式的衝擊。讓讀者瞭解在發展科技的同時，也能夠清楚認知科技對人類生活形態的衝擊，進一步瞭解科技為人類休閒活動所帶來的轉變。

生活案例

「各位旅客請注意，搭乘由左營開往台北的北上一二二班次，高鐵列車乘客，請儘速前往第一月台搭車，謝謝，並祝您旅途愉快。」

現在是星期六下午一點二十五分，聽到廣播的阿海，一手拿著剛在高鐵左營站7-ELEVEN結完帳的午餐，一手拿著車票，快步通過感應閘門，搭著往下的手扶梯來到第一月台，準備搭車前往台北。找到畫好的乘車位置，放下身上的背包，高鐵列車也在此時開動離站。

今天的旅程對阿海來說，是個相當重要且全新的體驗。從小在高雄長大的阿海，除了國中與高中的畢業旅行之外，很少離家出遠門，今年剛考上高雄某大學的阿海，從小到大的生活範圍就是在濁水溪以南的區域。台北，這個台灣最繁榮的城市，一直以來阿海都是在網路與電視上「看著她」。最近，阿海在網路上認識同是職棒兄弟象迷，家住台北的阿星。在阿星的部落格裡，除了有許多台北美食跟旅遊景點的介紹，像是：士林夜市、101大樓外，最讓阿海羨慕的，就是阿星常常可以去天母與新莊棒球場，現場欣賞兄弟隊主場比賽的照片。這對家住高雄，偶爾因為兄弟跟La new對戰的客場比賽，才能親自到澄清湖棒球場為支持球星吶喊加油的阿海來說，真是非常羨慕。只好每次在遙遠的南台灣，當著「宅男」，抱著電視，為心愛的球隊加油，過過乾癮。

直到最近的一則體育新聞報導，改變了阿海的「悲慘命運」。這則報導是，兄弟球團為了體恤球員舟車勞頓後，又要上場比賽的辛苦，因此包下高鐵一節列車車廂，讓球員可以穿著休閒服裝，輕鬆搭高鐵南下到澄清湖比賽。在這則報導中，隨行的記者剛好訪問

到阿海最喜歡的球星「恰恰」,對於球團這項新政策的看法時,恰恰帶著招牌笑容說道:「不用一大早起來趕車,真是太棒了!」看完這則報導後,「對喔!那我也可以坐高鐵去台北為兄弟加油啊!」阿海腦海中閃過這個念頭。

坐在高鐵上,看一下手錶,現在時間是下午三點,再過幾分鐘就要到達台北車站。今天的賽事對阿海跟其他兄弟象迷來說,意義非常重大,預定下午五點在新莊棒球場上演的是兄弟象對統一獅七戰四勝冠軍賽的最後一場戲碼,也就是說,今晚獲勝的隊伍除了獲得年度總冠軍的頭銜外,也將獲得前往東京巨蛋參加「亞洲職棒大賽」的機會。「這麼重要的比賽,怎麼可以缺席!」身為象迷,阿海前六戰的激烈比賽,都是在高雄家中觀看體育台的實況轉播。可是今天阿海決定以實際行動,花錢買高鐵票北上,親自到球場為心愛的球隊加油,希望體驗主場封王拋彩帶的快感。

終點站台北站到了,阿海背上背包,在排隊準備走出列車門時,手機鈴聲響了。

「阿海,我是阿星啦!你到了沒有啊?我在車站大廳北二門等你,等一下比賽的門票我已經買好了。加油的道具有沒有帶齊啊?快點上來,我已經等不及要去看比賽了!」

 ## 第二節　休閒與現代科技的關係

現代科技的進步對於休閒所帶來的影響,除了電視和電腦外,其他如攝影技術、網際網路、飛機、信用卡等發明,都是科技影響休閒形式的例子。此外,科技的進步也可能造成人們生活中休閒時間的增長或縮減。不可否認的,科技的進展對於休閒生活有著巨大的衝擊,以下將進一步探討科技與休閒之間密不可分的關係。

一、自由時間的增長與運用趨勢

根據行政院主計處在國人的時間運用方面的調查發現，台灣地區人民的自由時間，呈逐年延長之趨勢，在2000年4月台灣地區十五歲以上人口自由時間的調查中，必要及約束時間以外之自由時間，占六小時五分，較1987年及1994年時增加十五分鐘及十七分鐘，顯示國人對休閒與生活品質越趨重視（行政院主計處，2004）。而1998年美國自由時間運用的調查結果亦顯示，美國人的休閒時間有增長的趨勢，平均一週有三十五至四十小時的自由時間。由上述關於自由時間的相關調查發現，人們所能運用的自由時間，確實有逐漸增長的趨勢。同時，也有學者抱持休閒會因為時代變遷而有所增長的觀點，其中Godbey（2004）認為科技進步、工時縮短、退休年齡提早等原因，也會使人們的自由時間增加，從事休閒的比例也會有所增長。其中，由於科技發展而增進的自由時間與休閒參與，便是本節所要探討的核心議題。

二、現代科技促進休閒時間的增長

由上述關於自由時間的調查發現，人們所能運用的自由時間，確實有逐漸增長的趨勢。同時，也有學者抱持休閒會因為科技有所增長的觀點，其中Godbey（2004）認為，科技造成休閒增長包括以下幾個重要的原因：

(一)科技應用帶來生產技術進步

由於科技的應用帶來生產技術的進步，進而不斷製造出更多的物質產品。近半個世紀以來，物質產品增長率通常保持每年成長二到三個百分點，這意味著，如果物質生活水準保持不變，那麼工人就有更高的休閒潛力。例如：機器生產線的採用，使得生產所需的人力與工時減少。

(二)減輕家庭勞動強度的家用設備發明

為了維持家庭生計與生理需求，家用設備的發明，減輕了人們的家庭勞動強度，使人們獲得更多的生活空閒，這表示要達到同樣的生活水平所需要的時間縮短之後，人們可以擁有更多的時間從事休閒活動。例如：各種用於協助處理家事的電器用品，使得人們花在掃除的時間縮短。也因此，有時人們會渴望更高的生活水準。

(三)各行業的疲勞性工作減少

在從前的社會裡，工作常會使人精疲力竭。那時的遊憩或休閒只是休息、放鬆的代名詞，而無其他含義。疲憊不堪的工作使人們不再有心情去體會生活，享受生活。而今天，由於機械與電腦取代了疲勞性的粗重工作，許多工作對人的體力支出要求已經達到最小。於是，個人得以滿懷充沛的精力，去盡情享受各類豐富多姿的休閒活動。

三、科技對休閒活動形式的影響

在從前的社會中，休閒的形式不外乎休息、社交、運動等項目，然而自近代科技的發明以來，幾項重大的發明改變了人們的生活，也大大改變了人們休閒活動的形式，包括收音機、電視、電腦的發明與交通工具的改良等。尤其看電視與使用電腦，幾乎成為近年來人們主要的休閒活動，因此，本文將就電視、電腦與網路、交通工具等三項重大發明對於休閒活動形式的影響，進行探討分析。

(一)電視

由行政院主計處所做的國民自由時間運用調查中發現，看電視已經成為國人參與頻率最高、且時間最久的一項休閒活動，每日平均花費二小時十九分，占國人自由時間的五分之二。曾利用休閒時間從事各項視

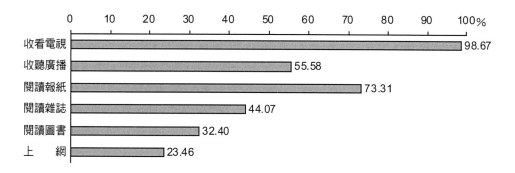

圖9-1 2000年我國十五歲以上人口最近一個月休閒時間從事各項視聽活動比率
資料來源：行政院主計處（2004）。

聽活動之情形，以收看電視者最多，計一千六百六十九萬四千人，或占
十五歲以上人口之98.7%，顯示電視仍為國人最普遍之休閒活動（詳如
圖9-1）。就從事頻率觀察，收看電視者中幾乎每天收看之比率仍高達七
成，其次為每週收看四、五天者亦占14.6%（行政院主計處，2004）。此
外，蔡蜜西（2003）在有關台灣新竹地區居家老人時間運用與生活品質
之研究的結果也發現，老人自由時間所共同的休閒活動是看電視，每週
看電視的時間超過三小時。陳郁雯（2004）對於台南社區之訪談與調查
結果發現，社區居民週間每日之自由時間為七小時六分鐘，週末每日之
自由時間為九小時五十五分鐘，其中看電視及錄影帶之時間分別占9%及
10%。

在美國，也有類似的相關調查結果。根據1998年美國自由時間運用
的調查結果顯示，美國人的休閒時間有增長的趨勢，平均一週有三十五
至四十小時的自由時間。由**圖9-2**可看出，美國人平均一週花在看電視的
時間有十八‧一個小時，平均每日花費在看電視的時間就占了二‧六個
小時（Godbey, 2004）。

而日本在2001年的時間運用調查研究結果發現，其每日之自由時
間平均為六小時五十三分鐘，其中看電視、錄影帶、報紙、雜誌、聽廣

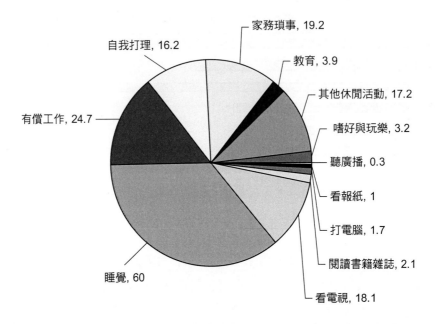

圖9-2　一週花費在自由與非自由時間活動的時數（美國1993-1996年間六歲以上人口）

資料來源：Godbey (2004).

播及上網之時間平均花費有二小時三十四分鐘（日本總務省統計局，2001）。

因此，無論美、日或是我國休閒時間運用的調查皆發現，「看電視」已是大部分人類休閒時間所從事的休閒活動。學者Kelly和Godbey（1992）認為電視對休閒產生重大的影響，包括：

1.電視將休閒帶回家，使人們在家即有簡單、方便、廉價且多元的娛樂。多元的電視節目內容，使人們可以有更多的選擇，例如新聞報導、旅遊頻道、購物頻道、歌唱頻道、運動賽會轉播等，皆可以在家輕鬆的透過電視的播出而獲取資訊。

2.特殊場景、設備、服裝、關係與活動，這些可以經由市場價格機制
獲取的東西，電視透過描述與播放的過程將影像轉至收看者，例如
透過電視購物頻道，人們可以不用出門選購，即可以購買到所需物
品。

3.電視將藝術、運動及旅遊等一切事物轉播至家中，而且是老少咸
宜。然而，就那些無法付費獲得此種轉播服務的人們而言，也使得
貧富之間差距增大，例如ESPN頻道轉播的運動賽事以及旅遊探險
頻道帶來各國的風俗民情。

4.由於黃金時段的節目播出，以及特殊事件的轉播，電視重新塑造了
休閒時間的行程表，也使得原本用在家庭交流、宗教、個人成長甚
至學生念書的時間因此減少。

(二)電腦與網際網路

近來電腦相關產品以極快的速度推陳出新，而網際網路的使用，除
了加速商業間聯繫之外，也成為個人聯絡情感、傳遞，與獲取資訊重要
的工具之一，電腦帶來資訊傳播方式的改變，使得人們可以利用電腦收
發電子郵件、利用網頁的瀏覽尋找旅遊相關資訊、甚至利用電腦進行線
上遊戲與娛樂，電腦與網際網路的應用，大大減低了人們尋找資訊的麻
煩與等待的時間，結果使得人們在自由時間使用電腦的時間日漸增長。

再者，電視遊樂器的發展，從過去藉由遊戲機連結電視機的形式，
到現在結合電腦與網際網路而成的線上遊戲，都成為許多人在休閒時間
的重要選擇。遊戲的內容千變萬化，無論是射擊、戰爭、角色扮演、益
智、麻將或是各種運動賽事，都能提供遊戲者一個充滿想像與樂趣的虛
擬空間。近年Wii遊戲機的流行，讓許多玩家可以透過手上的遙控器，模
擬真實運動時的各種技巧，例如網球揮拍、棒球揮棒等，提供參與者在
室內享受運動的機會。

此外，由電腦輔助而成的科技進步與資訊傳播方式，也會逐漸影響

人們的休閒生活。隨著網際網路的發達，許多過去必須借助旅行社或相關單位代辦的業務，現在人們在家中可以透過網路，自行辦理，例如：網路訂車票或電子機票。另一方面，網頁與「部落格」的發明，除了使得事先旅遊搜尋以及休閒與旅遊相關資訊交流，變得更為容易外，對於旅遊的體驗與評價，也可以透過網際網路進行分享。

　　許多原本需要以手動方式一步步操縱的科技產品，在加裝微電腦之後，變得更方便也更通達人性，許多用來減輕家庭勞務的設備，如洗衣機、微波爐等，節省了不少原本用於家庭瑣事的時間，也使得人們有時間從事其他活動（Robinson & Godbey, 1999）。同時，電腦在交通工具上的應用更值得一提，由於汽車、火車的改良與飛機的發明縮短了實際距離，使人們更容易從事旅遊這項休閒活動。

(三)交通工具

　　承續以上所述，交通工具的改良也對休閒產生巨大的改變。以往必須透過簡略交通工具長途跋涉才能抵達的地點，在今日地球村的世界，實際距離的長短已經不是問題，交通工具的改良使實際的空間縮短，人們有更多機會可以從事離家較遠的休閒活動，如出國觀光旅遊。根據交通部觀光局（2004）有關出國人數的統計資料顯示，國人出國人數有逐年成長的趨勢，2003年出國人數已達五百九十多萬人次，雖然經濟成長、收入增加皆是造成出國人數增長的因素，但不可忽略的原因仍是飛機等交通工具的發明，使得出國旅遊更為方便。

　　再者，日漸風靡的「休旅車」（Recreational Vehicle，俗稱RV），由於其特殊設計，也逐漸取代傳統汽車的地位，不但有更多的空間可以容納露營設備、行李的放置，同時可以上山下海，使得人們可以克服原本汽車到達不了的艱難地形。而日新月異的科技產品也不斷提升休旅車的設備與性能，在車上也能夠欣賞電影、唱歌，甚至睡覺，即使在荒野的露營地，也幾乎可以像在旅館般便利。

　　此外，2006年正式開始營運的台灣高速鐵路（簡稱高鐵），在現代科技的協助下，使得強調「速度快、舒適度提升、安全與降低票價」的高鐵，成為許多人往來台灣西部地區的重要交通工具。高鐵營運對人們休閒活動的影響，除了當日可及範圍擴大，形成北高一日生活圈外，也將過去需要年度假期（長天數）的旅遊行程，變成週休二日的旅遊套裝行程。影響所致，促使人們走出戶外，增加休閒遊憩的意願與選擇。

 ## 第三節　現代科技對休閒的衝擊

一、現代科技對休閒的衝擊

　　雖然，近幾世紀來科技的迅速進展對於休閒產生的正面影響，如上述所提，包括使人們休閒時間有所增長，替代原本由勞力付出的工作，使休閒資訊的獲得更為方便，縮短實際距離等。然而，「水能載舟，亦能覆舟」。隨著無止境的科技研發，也對休閒產生一些負面的衝擊。例如：在網際網路科技發達之下，上網聊天、線上遊戲及觀看電視節目，使得許多大學生成為生活中光是電腦與電視的「光電族」，或是成為整日與電視或電腦為伍的「沙發馬鈴薯」與「滑鼠馬鈴薯」（王偉琴、吳崇旗，2005）。因此，當人們在享受上述電視、網際網路與交通科技所帶來的便利時，也可能產生以下的負面影響：

(一)電視對休閒所帶來的衝擊

　　現代人雖然擁有更多的自由時間，卻時常感到匆忙，沒有時間休閒。有些人以工作填補所有的自由時間，直到精疲力竭才赫然想起休閒的重要；有些人則是在增多的自由時間中迷失，以看電視填滿所有的自由時間，卻又覺得似乎沒有什麼休閒可言。因為科技的進步，電視在結

構與功能上，將可能不斷有更新改進，節目內容也可能有更多變化。但令人擔心的是，電視節目的製作，可能會因為生產速度過快，而變得粗糙（蔡宏進，2004），而電視也充斥著大量未經過濾的暴力或色情節目。因此，電視在現代社會的風靡程度令許多人憂心忡忡，過度收看電視對身心造成的負面影響不斷被提出，包括：身體健康方面，看電視屬於坐式靜態活動，容易造成肥胖，並且危害兒童的感官、創造力與社交能力，過度收看電視者對現實生活的感知會受到扭曲，越會覺得現實社會是卑鄙險惡的（洪嘉菱，2003）。甚至，在電視台購物頻道的推波助瀾下，只要一通電話，無須走出戶外，便可完成購物。人們在休閒時間因為依賴電視，而逐漸減少「身體力行」走出戶外的時間與機會。

(二)電腦與網際網路對休閒所帶來的衝擊

資訊爆炸的時代，雖然使人們獲得資訊的管道更為多元且便利，然而太多的資訊缺乏過濾，使人們的社會更加複雜化，生活更加匆忙。因此過多的資訊負荷下，反而有可能扼殺人們的休閒潛能，使得人們參與的休閒活動變成「多元而不深入」。例如：在現在社會中，常常可以發現青少年在網咖、電腦桌及電視遊樂器前，流連忘返，成為時下戲稱的「宅男宅女」。同時，太多資訊或活動可供選擇，若人們無法妥善安排或運用自由時間，休閒的品質反而因為「時間深化」（time deepening）的問題，有可能降低。時間深化是假設人們在廣泛的興趣與義務所產生的壓力中，有能力同時完成更多的事情。也就是說，有許多人已經建立起一種同時做兩件事情的能力（Godbey, 2004）。例如：一邊吃飯一邊看電視，或是在一個晚上的時間內安排二至三個活動等。

又如Wii電視遊戲機的發明，雖然提供人們在室內享受運動的機會，然而，在遙控器的設計上，強調的是手腕活動的頻率，而非正式運動時正確的技術使用，除了誤導遊戲者正確的運動姿勢與技術外，更可能因為長期的不當用力而造成傷害。另一方面，科技所帶來的便利讓人們減

少了身體活動的需要，靜態的休閒形式更為增加，產生「久坐式生活形態」（sedentary lifestyle），進而帶來各種文明病，例如：心血管疾病、體重過重及糖尿病等（Albrechtsen, 2001）。

(三)交通科技對休閒所帶來的衝擊

隨著科技的發達，飛機內的設備日新月異及載客量也越來越多，因而使得國際間旅行更為便利，出國旅行的人數也與日俱增。但是，在美國911事件和許多其他國家接連發生的爆炸挾持事件後，全球各地飽受恐怖主義的威脅。這些恐怖分子的行動，可能造成某些形式的休閒活動更為困難，例如現在國際機場長時間的安全檢查，常招來遊客的抱怨與無奈。並且因為人們害怕爆炸、綁架事件或是其他恐怖行動的發生（Godbey, 2004），因而使得某些休閒活動失去原有的平靜與安全感。

另一方面，近日注意國內電視廣告的人會發現，在汽車走向休旅車時代，各家廠商無不卯足全力推陳出新，將休旅結合吉普的強大功能，強調的就是在任何路況下皆能「如履平地」。於是繼某家打出「RV人生」，描述將車停在幾乎沒有車路的溪流邊，全家人在溪流裡玩耍的情景之後，國內另一家以環保公益形象著稱的車廠進一步推出一支廣告，強調當開著那台休旅吉普車溯溪的時候，溪流只是「一個小水坑」而已。隨著休旅車的裝備與性能的精進，甚至有某家知名車商大打「路是車走出來的」，結果隨著休旅車大舉進入山林，人們在舒適的乘車空間裡，忘了要下車走路親近大自然，並且對生態造成一定程度的迫害。試想如果車子不斷開進原本因為道路狹小難行而僥倖保存下來的山林裡，人們在大自然裡活動的時候，呼吸到的，豈不是越來越多的汽車廢氣？（徐銘謙，2002）當人們享受現代科技所帶來的便利時，卻間接造成環境生態的污染、破壞與浩劫。

雖說台灣高鐵的營運促成一日生活圈的形成，帶來許多北高一日遊或是高鐵沿線車站延伸套裝旅程，但是在高鐵的影響下，擔負國內西

部班機營運的航空公司,除傳統的台北高雄航線外,已將大部分航線停駛,間接也造成許多原本搭乘飛機的乘客的不便,更減少旅行者的選擇。另一方面,在高鐵所帶來的快速便利之下,卻也可能帶來「旅遊速食化」的隱憂,在一天來回的時間壓力下,使得越來越多的人們安排「走馬看花」式的景點瀏覽行程,一個接一個景點的安排,拍照留念後,匆忙地離開,因而縮短旅遊體驗與減少「深度旅遊」的機會。

二、現代科技對休閒衝擊的省思

科技改善了人類的生活,並使休閒活動更為便利而多元化,但過度暴露於科技的休閒形式,也可能對人們造成負面的生理、心理或情緒上的衝擊,甚至對於環境的一大傷害。因此,人們不應該全盤的接受科技所帶來的便利,而應該善用科技給予人們的機會,清楚地為個人休閒活動與時間分配做一個規劃。

如此看來,若無法適當的運用自由時間,那麼日漸增多的自由時間,對人們未必是件好事,反而形成越來越多被動式的休閒,以及長時間的坐式生活形態。對此科技給休閒形態所帶來的衝擊,筆者有以下兩點之省思:

(一)自由時間的管理與規劃

透過個人對自由時間的期許及安排,妥當規劃自由時間的運用方式,將有助於個人在更多的自由時間當中,不再僅受到科技的操控,從事被動式的休閒,而應該利用增多的自由時間,從事運動以及戶外活動,促進自我的身心健康,採取主動的生活形態。

(二)以使用者導向方式來利用科技

雖然科技在人們的生活當中幾乎是無所不在,更潛移默化的影響人

們的休閒與生活形態。因此，人們應該將科技轉化為使用者導向的運用方式，讓科技成為生活中的助手，而非讓生活由科技所掌控。

第四節　結語

工業化時代之後迅速發展的科技產品，為人們的休閒生活帶來許多改變。人們擁有更多的自由時間，有更為便利的交通工具，也有更多更容易取得資訊的管道。在休閒活動的形式方面，科技也引發許多改變，看電視、使用電腦及網際網路成為熱門的休閒活動。當然，科技所帶來的改變還不只上述所提，數以萬計的科技產品，充滿人們生活的每一個角落。因此，可以說人們的一舉一動，皆受到科技的牽引。

有一句廣告詞曾說：「科技始終來自於人性」。隨著科技的進步與發展，其原意是希望能夠為人們帶來便利，增加人們的自由時間。然而，科技的發明與進步，雖為人們帶來更多的自由時間，卻也使人們更加匆忙；雖為人們提供更多的資訊，卻也使人們更難做抉擇；雖提供人們更多的娛樂與休閒方式，卻也使人們陷入過於便利的危機，雖然電視與電腦的發明幫助人們更迅速廣泛的獲取訊息，卻也使許多人開始選擇被動式的休閒活動，成為整天看電視的「光電族」、「沙發與滑鼠馬鈴薯」。

在科技發展過於迅速的時代，新產品的發明往往忽略了人類基本的需求，而人們在追求進步的同時，也會忽略最基本的考量。因此，對於活在現今科技世界的人們，實在必須有所覺醒，千萬「不要讓科技掌握了你我的人性」！

問題討論

一、想一想，在您所生活的環境中，有哪些新科技的使用，會對您的休閒參與方式產生影響？

二、在您過去的生活中，有沒有什麼休閒生活的案例，是受到本章節中所提出的現代科技（如：電視、電腦、網際網路或交通科技）的影響？請與同學們分享。

三、現代科技可能會對人類的休閒參與產生什麼樣的影響？有哪些助益？又有哪些衝擊呢？

四、再次回到本章開頭「阿海的生活」案例中，想一想這個故事和本章的主題「休閒與現代科技」有什麼關聯呢？您個人對這個故事的解讀又是如何？請與同學們分享。

五、請想一想以下這些現代科技，對人類休閒參與所可能帶來的影響，並與同學們討論。(1)行動電話；(2)全球定位系統（Global Positioning System, GPS）；(3)奈米科技。

 參考文獻

一、中文部分

王偉琴、吳崇旗（2005）。〈科技掌控你的休閒生活嗎？從時間運用方式談科技
　　與休閒的關係〉，《大專體育》，第79期，頁96-103。

洪嘉菱（2003）。〈從休閒利益看電視收視行為〉，《運動管理季刊》，第4期，
　　頁114-123。

陳郁雯（2004）。《從健康體適能的推動探討生活健康化之研究──以台南市文
　　平、東寧社區為例》。國立成功大學建築研究所碩士論文。

夏鑄九（1998）。《網路社會之崛起》。台北：唐山。

蔡宏進（2004）。《休閒社會學》。台北：三民。

蔡蜜西（2003）。《新竹地區居家老人時間運用與生活品質之研究》。國立體育
　　學院體育研究所碩士論文。

二、英文部分

Albrechtsen, S. J. (2001). Technology and lifestyle: Challenge for leisure education in the
　　new millennium. *World Leisure Journal,* 1: 11-19.

Godbey, G. (1999). *Leisure and Leisure Services in the 21ˢᵗ Century.* State College, PA:
　　Venture Publishing, Inc.

Godbey, G. (2004). *Leisure in Your Life: An Exploration.* PA: Venture Publishing, Inc.

Kelly, J. & Godbey G. (1992). *The Sociology of Leisure.* PA: Venture Publishing, Inc.

Poon, A. (1993). *Tourism, Technology and Competitive Strategies.* Wallingford, UK:
　　CAB International.

Robinson, J. P. & Godbey, G. (1999). *Time for Life: The Surprising Ways Americans Use
　　Their Time.* PA: The Pennsylvania State University Press.

三、網址部分

徐銘謙（2002）。《穿林跨溪 靠我雙腿──評RV車廣告》。資料引自： http://

www.tysh.tyc.edu.tw/tasso/article/%C2%F9%BBL%AC%EF%B7%CB.htm。

日本總務省統計局（2001）。《社會生活基本調查》。資料引自：http://www.stat.
go.jp/data/shakai/index.htm。

行政院主計處（2004）。《國人時間運用調查》。資料引自：http://www.dgbas.
gov.tw/census~n/three/ analysis89.htm。

交通部觀光局（2004）。《國人出國人數統計》。資料引自：http://202.39.225.
136/indexc.asp。

第十章

休閒與團體生活

沈易利　國立台灣體育學院休閒運動管理研究所教授

 第一節　前言

　　自古以來人類一直都處於群居的狀態，從社會學家的研究亦證實人類具有依賴群體生活的特性；我國體育先驅江良規博士在其所著《體育原理新論》中引述：Aristotle曾經說過：「能不在社會裡生存的人，不是禽獸就是神明。」中國古聖賢荀子也曾說過：「人生不能無群」。都在於說明人類是群居的動物，在人類群居的過程中，由於不同種族與風俗習慣、信仰和生活環境的相異，慢慢的發展出不同的語言、習俗、文化，使得人類的生活方式更具多樣化，而這些多樣化的結果除了豐富人類的生命與色彩，同時也產生了許許多多規模不等的衝突，這些衝突小至口角與部落戰爭，地區性的如十字軍東征，大規模全球性的集團世界大戰。從正面而言，這些都肇因於生活壓力與利益衝突和隸屬感而來，暫且不去探討戰爭發動的背後因素與過程，但其最顯著的結果是消耗掉許多珍貴的資源與犧牲無以數計的生命，這種生命瞬間殞落絕非家庭所樂見，更不是人類追求幸福所不可或缺的過程。

　　休閒運動的歷史雖然無法明確的獲得科學證據，但從考古中發現的許多文明遺跡與壁畫中，可以推論遠在幾千、幾萬、幾十萬甚至百萬年前，人類已經存在著群居形態，這些考古證據更說明了人類自古以來即有休閒的雛形與群居的特性，過團體生活可視為人類行為的基本方式，團體生活也並非現代人所專有的情形，在團體生活中發展出行為規約、相互學習與經驗傳承，這也成為人類在漫長的進化過程中，逐漸優勢於其他物種的主要原因。

　　休閒活動範圍極為廣泛，涵蓋了動靜態、室內外、個人與團體，在眾多休閒活動中，運動類型的休閒活動，於休閒活動中占有極高的比例與受到廣大群眾的喜愛，甚至發展成各種比賽活動與職業運動，在商業與資訊極為發達的現代，休閒活動由於具備了商業價值，隨著時代發展

也成為一項產業，從學者的研究更印證休閒活動具有多重教育的高度價值，並早在古希臘時代就成為訓練公民的課程，尤其以團體活動為主的休閒活動，更能從活動中培養參與者在社會行為、生理與心理方面的發展與健康提升、激發團隊榮譽感與歸屬感、養成高尚的情操與人格、建立其責任感與運動家精神，因此本章以休閒活動中之團體活動為主軸，探討休閒活動與團體之關係。

　　本章主要目的在探討休閒運動與團體生活的關係，並以生活中隨手可以印證的生活經驗，以貼近生活的方式，從中導出休閒與團體生活的關係。

 ## 第二節　休閒藉由團體得到發展

　　休閒的意義與價值在本書前面章節中已經做了許多陳述，而休閒和團體間存在著什麼微妙的關係，則是值得玩味的課程，也是本章中所欲探討的內涵。

　　絕大部分的人於生活中所產生的各種行為，常是受到經驗與學習而來，對於從沒有看過、聽過、想過的事物，也僅會在極為偶然的情境下產出，當這些偶然中出現的舉止，被記憶下來或重複出現，如果其結果是有趣的、具有效益或可以使人達到某種程度的目的，當然也就會被一再地施行而成為一種新的行為模式，當這種新的行為模式被所隸屬的團體認同，也就很容易形成一種新的且被接受的行為，最後成為該團體一種特別的文化與經驗，並透過生活與教育等各種方式，傳承給團體中的新成員或流傳到不同的團體，許多休閒活動就是在這種情境下被開發、改良、組織與被推展。

　　當我們以一個生命體去看待任何一種休閒活動時，我們將會更容易瞭解休閒到底是什麼，就如同地球自有生命出現以後，休閒的種類與模

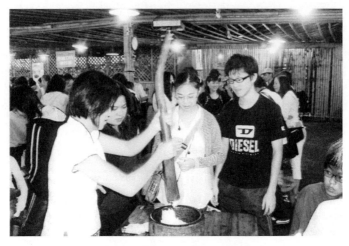

文化可透過休閒活動承傳

圖片提供：作者提供。

式從古到今，一直不斷的進行發現、傳承、消失、復現、進化、推展。因此在現代的社會中，已經出現過猶如星空中的星星一般，多得數不清的休閒方式與種類，其中也有許多曾經廣為流行的休閒活動，因為時空與環境變化，逐漸被其他新的休閒取代，使該項活動如同滅絕的物種或瀕臨滅絕的物種一樣消失或需要保護，例如中國古代的投壺被現代的套環取代。有些休閒則如同物種演化，不斷的順應大環境改變而不斷的改良，例如橄欖球運動由十一人制發展出七人制橄欖球、排球由九人制發展成六人制。一部分則似物種進化而衍生出新的活動，例如排球又因應場地變化發展出沙灘排球、手球發展出沙灘手球。當然，在消長過程中，許多休閒活動被遺忘，有些幸運被記錄下來的休閒活動，雖然被遺忘或失傳，卻會因為團體溯源的感情而再一次的受到重視，這說明了休閒其實也必須藉由團體的運作與實施，才能夠賦予生命，使其充滿生命力，如果一個團體拒絕了一項休閒活動，則這個休閒活動將只有走向被遺棄與不被關注，最後慢慢走向消失。另一種情況則是走入地下化，被

少數人保存下來，例如鬥雞、鬥犬等充滿博弈色彩又殘暴的活動，從現代的觀點看來，這些較無法見容於大多數社會中的休閒活動，猶如偷偷的在家裡栽培大麻一樣，在沒有被發現前，偷偷的從事這項休閒，一旦被發現了，就只好放棄。如果這項休閒確實存在著極強的誘因，當然還會繼續在黑暗的角落存在著，而一旦誘因消失，走向消失將是其發展的最後結果。

 ## 第三節　休閒與團體的依存關係

　　到底是因為休閒活動發展而組成團體或是團體衍生出休閒活動，這種問題的爭議就如同先有雞或先有蛋一般耐人尋味，但不可否認的，有絕大多數的休閒確實是在許多人共同參與中，因為可以讓參與者獲得更多的學習、安全與快樂，而形成一種社會現象，因此，休閒與團體常常都是共同被探討的問題，兩者間產生了緊密的連結關係，但在探討休閒與團體的過程中，瞭解休閒與團體產生的先後關係，對應用休閒活動成為教育方式或團隊經營將有極大的助益。為更進一步瞭解，以我們生活周邊經常發生的例子進行討論，將可更清楚其相互間的關係與變化。

一、先有團體才有休閒

　　團體是社會學者長久以來不斷研究的對象，就如同休閒一樣，不同的學者從不同的角度與研究目的，會對團體賦予不同的定義，葉至誠（1997）經歸納國外社會學者的研究，將團體區隔為六大類，本文再予整理如下：

　　1.強調團體成員對該團體的認知：團體組成為二人以上，雖然每位成員均為個別獨立的個體，但在聚會中，成員彼此能夠接納其他成員

的想法與意見，對於團體所訂定的目標，均能夠透過集體的力量共同達成，且組織內的每位成員都能夠認同該團體。

2.團體滿足成員參與組織的動機：任何個人參與團體組織，是因為認為該組織能夠提供其動機的滿足，一旦該組織無法滿足其成員參與的動機，則該組織即面臨瓦解。

3.為達成共同目標而組成團體：強調個人為了達成目標，邀集具有共同目標的其他人組成團體，並結合力量達成目標。

4.藉由團體達到組織分工：在團體中，每位成員分別扮演不同的角色，負擔不同的職責，在團體共同的規範下，分別扮演其角色與責任，藉由分工與行為規範，發揮組織功能。

5.團體具有互信與互賴的依存關係：團體間的成員被視為是一個整體，成員間具有互信與互賴的關係，團體中的任何一位成員受到影響時，可能也會牽動整個團體都受到影響，因此團體可被視為一個生命共同體。

6.團體具有成員間互動的特性：互動是團體成員間相依的方式，其主

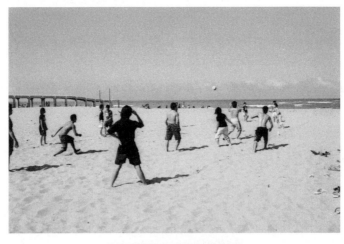

休閒活動促進社團組成

圖片提供：作者提供。

要的內涵為成員可進行相互的溝通，使團體形成一種互動體系。

基於上述團體的概念與特質，可以發現團體的組成要素必須具備：二人以上團體、有共同的目標、彼此能夠相互信賴與互動、對團體有共同的認知與向心力等。在團體性休閒運動中，上述特質亦為共同因素。

休閒行為與認知在現代人而言並不陌生，基於個人需求、動機與興趣，幾乎每個現代人都具備了休閒的能力與技巧，當團體中並沒有成立休閒社團或組織球隊時，成員往往只會各自從事自己喜愛的休閒活動，但當團體中有成員發動籌組球隊或糾集休閒相同愛好者組成社團，將可獲得回響並成為非正式組織，成員們藉由母團體再次組成次級團體，再經由組織的力量，將休閒活動的施行方法與技能擴散到更多的人，因此該項休閒活動在團體中逐漸形成一股風潮，此即為經由團體而產出休閒活動的一種形式。

例如：有一個公司，原本每位員工各司其職，除業務上的交往及三五好友以外，彼此在平常極少談論非公務上的事情，下班與假日則各自進行自行安排的活動，整個團隊就如同一部生產機具般準確的運作，員工就如同生產過程中的一項原物料，每日生產該生產出來的產品，因此工作壓力繁重且感覺競爭壓力也同樣沈重，因此，員工看來並不快樂且缺少健康的生命力。有鑑於此，公司提撥了經費籌組了一支慢速壘球隊，鼓勵員工參與，許多員工基於表現對公司的支持，勉強參與了隊伍，並因此必須參加每週固定活動，就在這種因為團體中有提議、有組織運作和有成員參與的情境下，員工們透過慢速壘球隊的成立，開始展開了固定的休閒運動，並因此讓生活增加樂趣，同事間的交往也增加了，經由交流與練習期間培養的情感與默契和練習之餘的閒談，彼此間更加瞭解，社會性情感支持也相對增加了，因為對球隊的向心力，無形中也提升了對公司的向心力，而透過與其他公司球隊的比賽活動，在比賽中的全心投入使成員暫時忘記了工作壓力，也認識了更多的球友，此

即為藉由既有組織再透過運動而成立次級組織的方式，同時也促進了人際間再接觸的機會。

再如：單項運動協會，以排舞協會為例，該協會為了推展排舞運動，首先結合興趣與理念相同的愛好者，經由法定程序發動連署與在各縣市成立委員會，再更進一步成立全國性登記在案的合法組織，經核准成立後，協會透過活動計畫與課程，訓練許多熱心推動排舞運動的師資人員，並分別回到所屬縣市，依據協會的理念與找尋理想的社區或活動場地，開始推動排舞運動，並藉由各種行銷策略，組成分別來自不同家庭成員的排舞活動組織，一起接受教練的指導，從最基本的動作一個個的連結成一支舞，慢慢的串成二支舞、三支舞……如此一來，活動據點中的成員慢慢的彼此熟識，成員也慢慢增加，最後為了使活動據點能有固定和穩定的活動品質，於是成員間開始分工，有些負責聯絡，有些負責音響設備維護管理，有些則管理共同開支……於是又經由休閒活動組成了一個屬於該社區生活圈內團體，這些分別存在於社區鄰里的小組織，再經由教練的引導，聯絡了相同教練指導的組織，再擴大成立再大一些的組織，這些組織又透過委員會的隸屬成立更大的組織，最後將全國的排舞愛好者都納為同一個組織，雖然當組織範圍與地域越加擴大，組織成員間熟絡的程度不如最基層的組織，但後半段的發展從表徵上看來，是一個藉由休閒運動實施而發展出來的新組織，雖然此種情形從表面上看來，似乎是先有休閒才發展出休閒團體與組織，但事實上則是先有同好組成團體後，再經由協會透過計畫性的休閒活動推展活動，才能使該項休閒運動獲得更大的發展，所以還是可視為先有組織再有休閒。

從上述案例中，我們可以發現，由一個已經成立的團體，由內部發展出休閒組織，往往可以因為團體成員間彼此的認同與為了表現對團體支持，強迫自己去參與和學習一項本來沒有接觸過或不具興趣的休閒活動，也因為機會與訊息的提供，觸發民眾參與休閒運動組織，再經由引導與團隊成員的感情，每位成員依據興趣與能力，分別於活動期間獲

得團體中的定位，並因此分配到適合的位置，再如於排舞社團中分配到音響設備的維護管理，則是確保活動時組織成員享有良好音樂的重要職務與服務，再例如擔任外野手，便是一個責任位置與維護球隊完整的重要工作分配，為了使球隊的運作與練習能夠順利進行，更為了讓球隊在對外進行的比賽活動中獲勝，使得該球隊的球員不得不參與練習與聯誼比賽。在這種情況下，如果我們不以深度的角度去探討其內心的感知與動機，僅從休閒活動參與的外顯行為觀察，其結論往往是，一個團體會很自然的發展出休閒組織，同時也容易忽略了由母群體組織透過運作，再更進一步成立休閒團體的過程。類此情形，事實上也可視為一個團體為了某種特定目的或各種其他原因，透過休閒活動的介入，使員工再重組並參與這項活動，藉此達到母組織所欲達到的預期目的。但無論籌組社團或隊伍的出發點是什麼，項目是哪些，可以確認的是，經由團體發展或提供了許多休閒活動參與的機會，促使成立以休閒為形態的次級組織。

二、先有休閒再有團體

休閒參與嚴格來說是個人自願性、自主選擇參與的生活餘暇活動，由於休閒活動的屬性類別與參與深度的多樣化，更有可以隨時改變以因應人員、場地、設備、技能條件等的活動規則，因此難以將休閒活動做標準的制式規範，也因此參與休閒活動者可以隨心所欲的參與想參加的活動，也因為在現代人的生活中，不斷的有許多隨著科技發展、空間改變等外部大環境改變而被開發或改良的休閒活動出現，加以現代傳播媒體與傳播速度的發達，許多傳統活動及新式休閒活動，不斷的被宣傳與推動，更在傳播媒體大力的推波助瀾之下，現代人對休閒的觀念與需求也相對注重，參與活動的能力與需求也日漸增加，而使得休閒參與成為生活中重要的一部分，加以政府也為了提升國民體能和健康而大力鼓勵

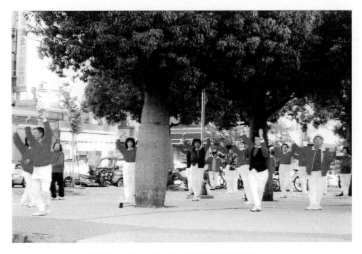

團體活動有助於運動的持續進行

圖片提供：作者提供。

民間參與休閒活動，更具體的提供與規劃活動場地，加上許多學者紛紛撰文倡導休閒參與有助於優質生活品質的提升，更促使現代人樂於參與各類休閒活動，在這樣的前提下，無論是都會城市或鄉間，許多可資利用為休閒活動進行的場域，總會有民眾主動前往參與休閒活動，這些基於個人興趣或追求健康理由的民眾，在完全自發的情境下，自動的前往活動場所進行各類運動，參與活動者更誘導其他民眾也主動到該場地進行活動，使得參與活動的人口總數不斷增加。

　　起初這些主動前來的運動者，完全基於個人理由而主動到活動場地活動，但經過一段時間之後，同一個場地中活動的民眾慢慢發現，場地中活動的內容越來越多樣化，也慢慢的影響了活動的順暢性與樂趣，甚至活動場所有被其他運動占走的可能性，而同好間偶爾分享的活動信息，提供了活動者更多的機會，在感受到團結有助於保護活動場所與維護活動進行，能夠更方便與迅速獲得更多活動資訊的前提下，同一個活動場所的同好慢慢組成非正式團體，當該團體慢慢穩固與成長後，便開

始進行組織與分工，同時為了確保組織運作的健全，還會訂定組織章程與會章，規範成員加入社團或俱樂部方式與各種權利義務，此即為先有休閒再有團體組成。

例如：有一群利用清晨到台中市國立中興大學田徑場慢跑的跑步愛好者，本來這些慢跑者是因為中興大學校園開放給民眾運動，而學校中的田徑場在該時段也沒有學生上課，更沒有車輛的威脅，在都會區中適宜運動的場地不多的情況下，許多民眾選擇到田徑場中運動，但由於許多不同的運動項目也會到學校來運動，因此場地爭奪成為休閒活動參與者越來越多之後的必然情形，這些慢跑者居於活動時維持場地的安全與使用方便，開始聯合起來護衛場地，慢慢的非正式組織的雛形開始形成。

慢跑者除了運動之外，當類如路跑協會或公益團體辦理路跑活動或各種馬拉松活動時，總會引起慢跑運動者想要參加的動機，當這群慢跑同好慢慢形成非正式組織且彼此相互認同與認識後，便會開始從較熟

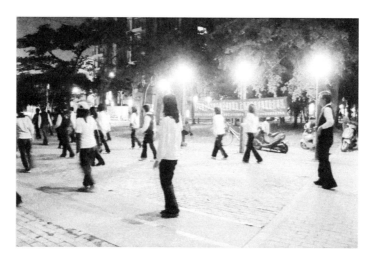

休閒活動在時間與地點上有極大的彈性空間

圖片提供：作者提供。

識的同好開始，將活動訊息藉由口耳傳播，相互邀約一起到其他場地、甚至前往遠地參加路跑活動。有時候在同一個場地中活動的民眾，在事先並沒有先行聯絡，當各自前往同一個遠地的活動，卻於活動中又能夠相遇時，因為彼此間互有印象，這些慢跑者在較遠地的活動場所中碰面時，總會留下更深刻的印象與親切感，多次異地相逢更會使他們再回到中興大學田徑場中慢跑時，有更多的話題可以聊，有更多的資訊開始在彼此之間傳遞，這使得成員間的緊密度於無形中增強，慢慢的開始有一小群同好，會相互邀約甚至一起前往遠地參加活動，這個小群體也開始慢慢擴散，最後很自然的形成一個非正式團體，而這個非正式團體也慢慢發展成一個具有會章的正式俱樂部。此即為先有休閒活動後再形成團體的例子。

 ## 第四節　運動團體即為小型社會

　　國內運動社會學家邱金松教授、許義雄教授都曾明確的說過，運動環境是社會的縮影，是社會的一面鏡子。的確，運動團隊的組織、領導、團隊氣氛、訓練模式與績效等，常常是體育學者、社會學者與經營管理學者，在探討相關問題時，作為研究的對象與內容，並藉此探討領導行為對成員的影響，藉由從運動團體所獲得的研究結果去推論或應用在團體領導與團隊經營上，更有從觀察運動團體中所獲得的結果，擴展到整個休閒事業經營和社會現象上。

　　為何從運動團體的觀察結果可以反映到社會現象，其主要因素是運動團體中確實存在著許許多多社會行為與問題，例如：在一個棒球球隊中，真正在比賽中上場的先發球員只有九人，但無論是職業球隊、業餘球隊甚至是由同好或團體所組成的球隊，也無論是專業或休閒球隊，在球隊組織中除了先發選手外，也包含了預備選手或所謂的二軍，更有

競賽活動是社會競爭的縮影

圖片提供：作者提供。

例如投手、打擊等專項教練、球場管理人員、球隊管理、經理、公關人員、傷害防護員、總務等，總人數遠大於先發選手的數倍，而這些人員在球隊組織中各有專門的職務，選手也各有各的位置。

當平時練習時，選手們分別接受由總教練分配給其他教練的課程，進行訓練、指導，在練習中並遵循一定的操作程序與規範，同時也在默默的訓練中培養出教練與選手、球員與球員的默契，更會在無形中發展出專屬於這個球隊的規範，例如練習後的檢討、聚餐或環境維護等，球員也藉由訓練努力的培養自己的技術與體能，期能在下一次的比賽中成為先發選手，而在成為先發選手的過程中，必須先讓教練認同與具備勝過於其他相同位置的隊友，因此又在無形中產生了競爭，這樣的競爭是屬於正面且互動性質的，因為，選手除了自己要能夠具備優異的技術與體能外，在與其他隊伍進行比賽或交流中，想獲取勝利，首要之務當然是具備團隊整齊的戰力與避免失誤的發生。在此前提下，隊友間又同時希望隊友也同樣的具備優異的技術與體能，因此競爭變得非常詭譎，一

方面球員希望自己是最強的，一方面卻也希望其他隊友像自己一樣強，所以，球隊中除了競爭，同時也伴隨著合作、鼓勵與關懷。

類似上述的情形，當我們將之反映到一個成員超過百人的企業機構時，一樣可以看到成員為了使企業能夠穩定成長，保持一定的利潤或效率，資方會訂定出許多的目標，這些目標就由內部幹部分別去執行，而執行時會再由幹部指派或轉達給基層員工去操作，這就如同總教練定下主課程或目標後，各專項教練分別召集不同位置的球員練習是相同的情境，而企業機構中的員工，為了爭取升職或加薪，也不斷的表現，期望自己優於其他同事而達到期望的目標，這與爭取為先發球員則有異曲同工之妙，而員工為了在分紅時獲得更多的獎金，營業部門的員工希望生產部門能夠產出最佳且品質穩定的產品，生產部門的員工也希望營業人員有更好的銷售成績，公關部門也好，廣告部門也好，開發部門也好，彼此間都會希望同企業的各個部門能夠表現出最好的一面，使營業額能夠提升，降低生產成本與減少錯誤使利潤提升，為分紅爭取最大的空間與利益，這種情形和球隊希望隊友和自己變得一樣好，以利於在比賽中獲得勝利的期望完全相同。

在球隊中，每位球員必須遵守球隊生活規範，才能夠確保球隊不至於鬆散而缺乏紀律，以一個純為休閒活動需求而組成的球隊而言，球員除了必須在組隊之初，就分配好每個人的位置、背號，共同為球隊取一個被大家接受與認同的隊名，同時也必須共同添購球隊必須擁有的球衣與所需器材，爭取活動或訓練的場地，甚至必須繳交一定的金錢作為球隊共同開銷的基金，這種情況與共同創業的夥伴，在創業之初，成員們共同為公司取一個喜歡的名稱，各就自己的能力分別擔任生產、銷售與行政管理工作是相同的道理。在球隊組成後商議練習的時間、安排球隊練球以外的聯誼活動等，又與創業夥伴在創業後，為了公司的發展與運作而訂定固定的會議，為了增進彼此的情感與瞭解、紓解工作壓力，安排員工休閒活動又是相同的作法。

　　當球隊組成後，球員間往往也會因為對訓練方式或時間、經費支用的問題而產生摩擦、爭執等情緒上的變化，甚至會因為人的各種因素而造成憤而離隊或球隊解散等情形，其中也會有仍然熱愛該項運動的隊員，透過管道或方法再找一些同好，重新組織一支新的球隊，這種於球隊中發生的情形，又與創業夥伴在公司穩健發展後，股東間因為目標設定、管理模式、產品品管、成本管控與銷售費用等等有關經營與經費問題，產生意見上的分歧，在無法取得共識下，有些可能退出經營，甚至也會造成公司解散或重新改組的情形，當然也會有股東另外尋找其他夥伴重新組織創業，其情境與道理也完全相同。

　　當球隊進行比賽時，兩支或更多的球隊都想爭取冠軍，因此會竭盡所能的發揮，努力獲取對抗時的勝利，在比賽時，球隊必須遵守共同的競賽規則，在表徵上看來完全公平的情境下競爭，但是，當有球隊因為原來的報名球員人數不足時，為了避免因為人數不足而失去比賽機會，會透過各種管道邀集其他未參與比賽球隊的球員，以冒名頂替的方式湊足人數參加比賽，這種情形與偽造證件或公文書，以不法手段爭取資格的作法也是相似的。在比賽中，當一方球隊與該場比賽的裁判熟識或有交情時，在比賽前與裁判熟識的球隊透過關係先宴請裁判或央求裁判，希望該裁判在比賽中儘量協助球隊獲得勝利，而該裁判基於人情或其他物資上的壓力，在比賽中以不同的判決標準執法時，將對比賽結果造成某種程度上的影響，當兩隊實力在伯仲之間時，裁判的判決對比賽勝負確實會產生實質影響，這種情形又和社會上以關說或賄賂方式，爭取有利於己方的作法，例如工程或採購標案、人事升遷與任用等行為極為相似。

　　當我們從正面的觀點並以旁觀者的角度，觀察兩支球隊進行比賽時，可以看出每位球員都非常認真的投入比賽，每個人都為自己的球隊付出心力，裁判也在公平公正的判決中協助比賽的進行，比賽場外更有許多為所支持球隊加油與喝采的支持者，也有許多為了比賽順利進行而

在場外默默貢獻心力的工作人員，如記錄、計時、場地維護、交通管理、清潔維護、賽務推動等人員，經由這些人員的努力與付出，一場比賽才能夠熱鬧、順利、安全的進行，這種情形就如同社會上，每個人在國家法令允許的範圍內，竭盡所能的發揮長才，為獲取最高效率的報酬共同努力，裁判就如同執法者，監督所有的民眾在合法的規範下，依照各行各業與每個人所扮演的角色去努力，場外的球隊支持者也如同政黨支持者一樣，期待與支持所喜愛的政黨獲得選舉上的勝利，犯規的球員就如犯罪者一樣，被執法者依據法律進行處罰，嚴重犯規被罰出場的球員就與被法官判入監服刑一樣，失去繼續參與比賽的權利。

從上述的說明中，我們可以更進一步省思，由於一個運動團體中同時存在著不同角色扮演、領導、服從、團隊意識、團隊規範、競爭、合作、努力奮鬥、榮譽感、向心力、組織目標，有時也伴隨著脫軌行為，這些現象只要細細的和社會行為進行比對，不難從中發現存在著相同的情形與相通的道理。許明彰（2005）也認為在運動的過程中，可以培養自我要求與控制和尊重對手等社會行為。

 ## 第五節　休閒活動中體驗失敗的珍貴

由於在現實社會中，當人們遭遇學業、事業、感情、人際關係與其他各種失敗，都會造成人生極大的衝擊，尤其經常處於成功的人，當偶爾遭遇到重大挫敗的時候，常常會困頓而不知所措，甚至無法面對，在處理模式上，更產生無法挽回的錯誤抉擇，在各種競爭處於激烈狀態的時代裡，學習失敗的經驗是一項極為重要的學習，但是，失敗的經驗在現實中往往必須付出極為龐大的代價，例如投資事業的失敗，往往造成畢生積蓄在一夕之間付諸流水，甚至造成往後必須負擔龐大的債務而嚴重影響生活品質；再如情感上的失敗，往往會使經營多年的一段感情化

　　為烏有，更會留下長久的思念與無限的悔恨，尤其是感情一帆風順的青少年朋友，當投入的感情極深卻必須承認失敗時，傷痛往往直接的影響到學業與周邊的重要他人，更有造成自殘或了結生命的錯誤行為。

　　因此，學習接受失敗或輸給他人，確實是現代人，尤其是青少年階段，就必須學會的一種技能，但失敗或輸給他人卻是極容易造成重大損失或傷痛的現象，所以我們必須透過其他方式，選擇以最不具傷害性的方法去學習，而最好的學習環境便是參與各種休閒活動，尤其是團體性的休閒活動。因為在團體性的休閒活動中，除了可以相互學習與研討休閒技能，培養團結合作、相互協助與鼓勵等正面效益外，在休閒活動中輸給競爭的對手，並不會造成實質上的損失，而經常與他人比賽的結果，當然有較多必須接受失敗的經驗，從失敗的經驗中學習如何調適，再將這種由休閒活動中學習而來的調適能力，轉移到生活、感情與學習上的失敗，正可以彌補現代青少年挫敗接受能力不足的問題。

　　再者，現代人講求團隊，例如政治家有其工作團隊，事業家有其事業經營團隊，在許多產業中更有異業結合的現象，因此，學習如何在團體中發揮自己最大的價值，也成為現代社會中極為重要的課題，所以，現代人除了必須養成良好的專業技能外，更必須學會許多在團體中求生存的技能，方能使生活過得充實且快樂。在團體性休閒活動中，充分反應團隊的重要性，例如參加一場籃球比賽，當隊友依據自己的位置與能力並充分依據臨場狀況，以團隊表現為首要考量，則可看到球場中出現了發球、運球、傳球、投籃、防守、犯規、搶球等許多精采的動作與團隊表現，其目的無不以提高己隊得分機會與防止對手得分為考量，在此前提下，球員間必須充分瞭解隊友的能力與環境，將球傳給占最有利位置的隊友，同時也必須掌握球場無時無刻的變化，並對隊友充滿信心，才能在第一時間發動攻勢而不至於錯失先機，因此，我們極少看見比賽中有單一隊員為了力求個人表現，在球場上單打獨鬥而忽視隊友存在的情景。當有隊友產生失誤，隊員採取的行動是立刻回防，馬上彌補隊友

的失誤而非停下來相互指責，因為隊友間為了獲取比賽的勝利，建立彼此間的默契、信賴、良好的關係，則是球隊極為重要的一部分。

從籃球賽的進行，讓我們感受到團隊成員間的信任與合作，足見在休閒活動中，由於成員間的共同目標，促使成員間學會了包容、相互體諒，更瞭解到團隊合作的重要性，這也是在團體性休閒活動中極為重要的教育價值。

在休閒活動參與中，當參與者投入至相當的程度後，往往為了交誼與嘗試自己在該項活動中的能力，或者為了增加刺激或樂趣而與同好較勁，比賽成為一種可以達到目的的重要方式，在比賽活動中，無論是動態或靜態活動，總會經過一段比較之後產生勝與敗，在團隊競賽中，由於勝敗並非完全的操之在己，因此勝與敗往往會存在著許多變數和不可預測，當然也增加了許多刺激，在團體性的比賽中獲勝，所有的隊友會感覺是一項榮耀，輸掉比賽雖然令球員難過，但在比賽中的失敗，卻蘊藏許多因素，當球隊在比賽失敗或遭到淘汰時，往往會進行深入的檢討取代賽後的慶祝，而檢討過程中，隊員必須真實的面對問題與自己，當檢討中有隊員開始將造成失敗的原因歸責於某一位隊員，或因為不願意或無法接受失敗而指責球隊時，常會因為隊員在失敗後的心情不佳而造成隊友間的衝突，如果不愉快的球員無法釋懷，那麼球隊的團結與向心力會立刻受到考驗與衝擊，但當球員間並未將失敗的責任推給隊友時，失敗原因的檢討則有助於下一次比賽的獲勝，並能從檢討中真正學習到分析錯誤的原因，誠實的面對失敗與承認錯誤、接受失敗的勇氣，同時也培養人們適應環境變化與應對的能力，這更是現代青少年必須即早學習與體會的重要課題。

第六節 結語

　　生活規範需要透過學習，在團體生活中，人們為了融入團體，往往會修正自己並調適自己的行為與思維模式，設法讓自己與團體能夠同步，以獲取團體成員的認同。當人們被排斥時，則會使人感覺到痛苦與不自在，這種酸澀的心情往往會造成青少年甚至是成人，因為想要獲取被認同而採取許多反常的、反社會規範的行為，期能透過行為改變換取被注意、被認同、被接受，這也是許多犯罪集團利用青少年犯罪的手法。因此，參與不同團體的結果也往往會使人產生不同的人格發展，更會因為受到團體文化的影響，產生面對事務或問題的判讀與價值觀。

　　團體性休閒活動在正常的情境下，參與者可以依據自己的能力、興趣選擇參與，在團隊生活的人際互動與活動中，參與者受到團隊氣氛的影響，無形中獲得人格的養成、人際關係的技巧與發展、責任與義務的概念、競爭與合作的認知、同情與包容的胸襟、社會情感的支持、歸屬感與榮譽感的意識、服務與奉獻的精神、守法與負責的態度、接受失敗的勇氣、適應環境變化的能力、壓力與情緒的紓解、體能與機體的鍛鍊和生長、健康的促進等多重效益。

　　休閒世代的來臨，我們不能再將參與休閒視為是消磨時間的娛樂，也不能以休閒為藉口而忽略自己的職責，更不能因過度休閒而傷害身體或影響他人，而是進一步的去瞭解休閒的內涵與功能，休閒所具有的教育和社會價值，讓人們在充滿快樂的休閒中，獲得身心的健康和共建安樂和諧的社會。

問題討論

一、休閒活動團體組成方式多元化，我們可以應用哪些方式協助組織休閒活動團體，提供與協助民眾參與休閒活動，使其從活動中獲得休閒活動所帶來的多重效益？

二、抗壓能力不足為現代青少年普遍的問題，我們可以採取哪些方式，強化其抗壓與適應社會環境改變的能力，減少因抗壓力不足所衍生的社會問題？

三、運動團體的組織與運作，和社會結構中的團體組織運作有異曲同工之妙，為達成特定教育目的，可如何選擇與運用休閒活動團體的組成？

 參考文獻

江良規（1995）。《體育原理新論》。台北：台灣商務。

邱金松（1988）。《運動社會學》。桃園：國立體育學院。

許明彰（2005）。《運動社會學》。台中：華格那。

許義雄（1983）。《體育的理念》。台北：現代體育。

葉至誠（1997）。《社會學》。台北：揚智。

第十一章

運動休閒發展與社會變遷

林本源　國立金門大學運動與休閒學系教授兼系主任

 第一節　前言

　　社會變遷（social change）可以說是主導體育運動在現代社會中演變的主要趨勢。吾人可以嘗試從體育運動發展的歷史軌跡看到社會變遷的脈絡，也可以從社會轉變的趨勢看到體育運動受到的影響。的確，長期以來，體育運動的發展完全處於社會控制的工具角色，這是權力分配及社會結構組織的問題。

　　而社會變遷如何定義？蔡文輝（1993）綜合四位社會學者（Moore、Swanson、Landis和Lauer）對社會變遷找出一個中心主題，就是把社會變遷看作是社會互動和社會關係等所構成的社會結構裡的結構與功能的變遷；葉至誠（1997）認為，社會變遷為社會既存的社會結構，隨著時間的改變，受到內在或是外在的各種因素的衝擊，以漸進或是激進的方式出現局部或是全體的變化；而林瑞穗（2002）則將社會變遷界定為社會行為模式、文化，及結構等長時期有基本的變化。綜合上述社會學者對社會變遷的論述，筆者認為社會變遷泛指社會的諸多現象，諸如結構、功能、行為模式或是文化等長時間的受到內在或是外在因素的影響，其以漸進或是激進的方式出現局部或是全體的變化。

　　一般而言，我們認為社會必須在穩定及秩序下延續文化的傳承，而各個社會為了適應新的環境及特殊的需求，社會變遷的出現在所難免，只是影響的原因、出現的方式，或是變遷的速度因地因人而異；因此社會變遷會出現在個人的日常生活裡，也會出現在組織、團體，或是全體人類的生活裡。也正因為社會變遷與社會秩序的關係是緊密相連的，因此當我們在探討社會變遷的諸多議題時，社會秩序經常是考量的重點之一。在本章節，筆者將分節探討社會變遷的原因與範疇、社會變遷的古典與現代理論，以及社會變遷下的體育運動等，目的在透過理論的瞭解與對未來趨勢的評估，激勵體育運動也可以成為社會文化變革的主體。

 ## 第二節　社會變遷的原因與範疇

一、社會變遷的原因

在影響社會變遷的種種因素中，蔡文輝（1993）把社會變遷看成是社會互動和社會關係等構成的社會結構裡的結構和功能上的變遷，其依照性質歸類如下：工藝技術、意識價值、競爭與衝突、政治、經濟組織，以及社會結構等六大項。盧嵐蘭（1996）對社會變遷的著重議題，在於社會生活方式的急遽改變，包括社會中的組織、關係，以及社會習俗和風氣等；這種因為結構差異所造成的改變，主要原因有自然環境、文化傳播、人口、科學與技術、人類的集體行為和社會運動，以及社會價值的變遷等六大項。葉至誠（1997）認為變遷的導因在於環境因素、人口因素、經濟因素、精神因素、文化傳播因素、競爭因素、迷亂因素，以及工藝技術因素等。盧元鎮（2000）認為，社會變遷的原因包括自然環境引起的社會變遷、人口的變遷、經濟的變遷、社會結構的變遷、社會價值觀念和生活方式的變遷、科學技術的變遷，以及文化的變遷等七大項。而林瑞穗（2002）以社會變遷為社會行為模式、文化，及結構等長時期有基本變化的定義下，考察變遷的原因有自然環境、人口、創新及傳播等四個因素，並將科學和工藝技術（technology）視為變遷的重要來源去探討。

綜觀上述學者在社會變遷原因的探討上，筆者試著以共同性的原則概述，並以體育運動的例子說明之：

(一)自然環境因素

自然環境提供社會變遷的機會，但是也限制人類選擇變遷的種類（林瑞穗譯，2002）；自然環境是塑造人類先期歷史的主要因素，而隨

著科學技術日新月異，自然環境導致社會發生重大變遷的情況已經不多見。在早期的人類歷史中，常常看到自然環境摧毀人類文明的浩劫，也看到因為地理環境的因素阻絕或是加速了社會文化的交流及可能的發展；然而今日在全球化的社會變遷之下，人類所創造的物理環境與自然環境之間的影響方向卻是交互循環的，我們實在很難去斷定兩者之間是夥伴還是敵對的關係，只能說「天人合一」的境界是可遇而不可求的，一切端賴時間的考驗。

　　自然環境對體育運動的影響是深遠的，不管是地形或是氣候的改變，將致使原本社會的生產方式、居民休閒形態，或是從事身體活動的類型產生極大的差異性。

(二)文化傳播因素

　　文化傳播的力量也是導致社會變遷的主因，特別在全球化（globalization）的影響之下，社會變遷的速度將因為傳播資訊的普及與快速變得一日千里。觀察目前台灣社會變遷的主因，就是因為受到西洋文化傳播的影響，在西風東漸不可抗拒的潮流下，中西文化的交融產生價值及思維上的歧異，對於篤行儒家思想的中國人而言不啻是一大衝擊。而導致文化傳播的原因主要有三點，分別是發現、發明與擴散：

1.發現：找出一些既有的觀念、原則或是現象稱為「發現」（discover）。例如我們「發現」中國古代對於「體育」的概念是存在於一些民俗的身體活動中，包括攸關生計的民俗、社會的民俗、信仰的民俗，以及文藝的民俗等（林本源，2001）。
2.發明：對於已經具備的基礎知識採取新的使用方式或是綜合性的連貫稱為「發明」（invention）。例如我國的翁明輝先生在1990年以高爾夫球的知識基礎「發明」了「木球」（woodball）運動。
3.擴散：文化的物質層面與非物質層面都可能發生擴散，只是一般而

言，前者的速度較快，而深植於文化架構的規範、價值或是信仰等擴散的速度就相對較慢。

(三)人口因素

實證論的社會科學家É. Durkheim強調，人口因素是影響社會變遷的主要原因，認為社會的容納量與人口密度之間的變化將導致不同的社會文化。因此在人口因素中包括出生、死亡、遷移，或是兩性人口比例、分布、增減趨勢等，都會影響到有限環境中的資源分配，並逐漸產生社會失調，致使社會必須在某種程度上產生變遷，以符合新的社會結構變化。我們很難想像世界人口的增減將導致資源分配不均的嚴重現象，但是根據聯合國人口基金組織（UNFPA）的調查指出，目前的世界人口總數已經突破六十五億，2050年時人口總數將達到九十億，這其中人口數最多的前三國分別為中國大陸、印度與美國，而人口成長的90%來自較貧窮的開發中國家，這些在有限的社會資源下持續成長的人口將使社會逐漸產生供需失調，迫使社會變遷的速度及方向產生重大改變。

以目前台灣人口的特質而言，根據內政部戶政司的統計資料中，2008年8月台灣六十五歲以上人口約二百三十八萬人，占總人口數10.3%，預估2020年老人比率將高達14%以上，人口老化速率僅次於日本，為全球第二，台灣社會結構將產生重大變化，需要長期照顧者呈倍數增長。因此為因應老年化的社會，體育運動的未來形態也將隨之做大幅度的改變。

(四)科學與技術的因素

早期最具影響力的實證論者A. Comte視科學為一種處理人類需求的方法（吳翠松譯，2003）。而Ogburn（1992）認為，科學與技術是社會與文化變遷的主要驅動力，並以文化落差（cultural lag）來說明物質文化變遷的速度快於非物質文化；根據這種觀點而論，社會變遷的導因都

是物質文化的變遷所觸發的，一旦物質文化產生變遷，非物質文化也會發生連帶的變化。然而就社會學而言，科學與技術如何改變我們的社會生活？顯而易見的，知識與工具是控制環境的主要力量。前者是透過對自然和社會現象而建立；後者是應用知識解決實際的問題。事實上科學已經成為現今世界權威力量的來源，而工藝技術正如蔡文輝（1993）所言，不僅改變人類的生活範圍、影響人類互動方式，也帶來一些新的社會問題。

　　體育運動日益受到重視，也正是科學發揮了影響力及說服力的最佳例證，肢體活動不僅是生理上代表的意義，更具有心理及社會的功能性。

(五)價值觀念的因素

　　社會成員的思想、信仰、知識水準，或是對於事物的態度等，都會影響社會的變遷，這些影響對於社會變遷有些是助長因素，有些則是阻礙因素。誠如Comte所言，人類歷史受到精神的支配，精神對於社會變遷是處於主導地位的（吳翠松譯，2003）；而Weber的資本主義，或是Hegel論述的人類歷史，也都認為意識價值具有舉足輕重的角色。在意識價值對社會變遷的影響上，Lauer指出五種可能，分別是意識價值指明變遷的新方向、意識價值使未預料到的變遷合法化、意識價值可以用來團結社會、意識價值可以鼓勵人，以及意識價值可能給社會一個矛盾的反思等（蔡文輝，1993）。因此就社會變遷與意識價值而言，意識價值可以是正面的促進，也可能是負面的阻礙因素。

　　在行政院體育委員會全民運動處早年推動的「陽光健身計畫」，到近年的「運動人口倍增計畫」中，目的在鼓勵民眾走到戶外參與運動，並逐漸養成國人規律運動的習慣；然而此時人們對於體育運動的價值認知，將影響其直接或是間接參與的態度傾向，對於政策推動的成功與否產生相當大的決定因素。

二、社會變遷的範疇

在論及社會變遷的範疇或是類型方面，葉至誠（1997）認為社會變遷有「發展」、「停滯」、「衰退」、「循環」、「改革」、「革命」，以及「進步」等方面；而盧元鎮（2000）則切分為「整體變遷與局部變遷」、「社會進步與社會倒退」、「社會進化與社會革命」、「自發性社會變遷與有計畫的社會變遷」等四方面；此外尚有切分為傳播、涵化、現代化、工業化、都市化以及官僚化等討論的焦點議題。

然而誠如蔡文輝（1993）所言，社會變遷的原因是那麼樣的複雜，不難想像其變遷的類型也一定是複雜的，例如發生在甲地社會的變遷現象就不一定會發生在乙地，縱使發生在乙地，其性質或是效果也不一定會相同，因此可以由社會變遷方向的不同，或是速度、目的的差異來區分，例如社會學家Moore將社會變遷的類型分為單線進化論、階段式進化論、不等速進化論、循環式進化論、枝節型進化論、無固定方向進化論、代表人口成長、代表人口死亡率、複利式成長以及倒退式運動等社會變遷方向的十個模式（引自蔡文輝，1993：605）；而蔣宜臻（2006）在檢視社會變遷議題時，也是以多種社會變遷現象共存的觀點去描繪各類社會組織可能會有的變遷，例如都市生活、後殖民脈絡、工業社會到資訊社會、新媒體與時空重組、個人生活、自我規範、整體性與多元性等。

第三節　社會變遷的理論

社會學的研究概略可以分為「實證社會學」與「理解社會學」，前者視社會現象類似於自然科學模式，具有客觀、規律，以及可被預測的特性；後者強調研究者應透過主觀意識，經由詮釋來理解社會現象。在

社會變遷因地、因時而異的情況下，一個社會出現的變遷過程與方式，由鉅觀而言是具有普遍性的，而這些說明變遷的普遍原理就成為社會變遷理論。本節在社會學多元典範與理論發展下，概分為古典社會學家與當代社會學家對社會變遷所做的理論探討。

一、古典理論

「社會學」的觀點及名稱在1838年由A. Comte（1798-1857）所創，接著在H. Spencer（1820-1906）、Weber（1864-1920）、É. Durkheim（1858-1917）、G. Simmel（1858-1919）等人的學說提倡下，成為社會學最初的內容。在本小節中，筆者將以K. Marx（1818-1883）、Weber、Durkheim等號稱古典社會學的「三大家」來探討其對社會變遷的論述。

(一)馬克思學派

在古典理論中，Marx以批判資本主義起家，思想中最為根本的議題就是社會變遷，因此在社會變遷的觀點上是相當具有影響力的。Marx在權力與衝突的社會關係上分析社會階級的問題，強調勞動者應該團結起來對抗資產階級，因此在社會變遷的過程中，Marx強調的是鬥爭的過程，包括有林瑞穗（2002）所提的「與自然的鬥爭」以及「階級之間的鬥爭」。前者是指運用科技克服自然界的限制，Marx認為工業化時期，生產力的快速進步改變自然的限制，建立後續社會變遷的基礎；而在「階級鬥爭」方面，Marx認為階級鬥爭不只是著眼在經濟層面，在形塑整個社會的政治層面更是重要。

在另一方面，在以經濟為主的議題上，Marx將社會分成上層結構和下層結構兩個部分，前者指經濟因素外的範疇，諸如宗教、家庭、政府等；後者指社會中所有的經濟結構。上下結構之間存在著依存的關係，也就是說，經濟的改變將導致社會多方面的變遷。

(二)韋伯學派

　　Weber和Marx都相當重視社會中的衝突現象，但是Marx主張以階級鬥爭來解決，Weber則認為社會中各種價值體系的衝突無法完全消除；兩人的觀點經常被引用在分析不平等及衝突的議題上，通稱為「衝突論」（瞿海源、王振寰，2003）。

　　蔡文輝（1993）認為Weber的社會學理論是針對社會變遷，特別是工業化過程的分析及解釋；其中心議題在於：「何種社會因素把西方文明帶到合理化（rationalization）的過程上」。而林瑞穗（2002）認為在Weber對社會變遷「理性化」的議題上，重點在文化領域對社會變遷的重要性等同於物質生產領域。上述關於Weber理性化的新模式為社會變遷設定了進程，也就是Weber對現代化社會中「官僚制度」（bureaucracy）的相關論述，Weber認為知識技術的擴張以及日益理性化的政府，對社會而言是種掌控權屬於官僚組織的新的控制；由此可以看出Weber對於社會變遷下的理性化深感矛盾之處。

(三)涂爾幹學派

　　對於社會變遷的問題Durkheim並未直接提出，但是在社會分工的概念論述上，Durkheim認為社會的進化是由所謂的機械連帶到有機連帶，而自然環境、遷移、都市化、人口增長以及科學技術的發展，都增加了人際之間的互動，這種社會高度分工的結果導致社會的競爭，並造成新的連帶關係。

　　所謂的機械連帶是建立在原始社會中成員間的同質性上，把生活、信仰、價值以及行為等相類似的人融合在一起，因此有機連帶的社會中社會約束力比較強，個人間的差異較小，每個人幾乎是以同一種思維方式和生活模式共處。而有機連帶的關係則是現代社會高度分工化的必然現象，這是因為社會的競爭，導致人們必須從集體意識中脫離同質性可

能產生的矛盾與衝突，而又因為高度分工的結果，人們的相互依賴性增加，因此有機連帶就是在異中求同的關係上建立起社會網絡。

綜觀Durkheim的社會分工論，認為社會因為頻繁的互動及競爭，使得原始社會的機械連帶轉變為現代社會有機連帶的關係，而實際上就是指社會變遷導致新的社會連帶關係。

二、當代理論

二十世紀初期，社會變遷理論在社會學理論中失去主宰的地位，但是在遭受諸多巨變，諸如二次世界大戰、人口爆炸、新興國家獨立、殖民地主義消失、婦女解放運動、資本主義和共產主義相對抗，還是第三世界國家現代化運動的議題下，近年來社會變遷已經逐漸成為社會學中不可分割的一部分（葉至誠，1997）。在社會變遷的當代理論中，筆者以四種主要的社會變遷理論，也就是功能論（functionalism）、衝突論（conflict theory）、進化論（evolutionary theory），以及循環論（cyclical theory）為子題，概述如下：

(一)功能論

功能學派分析研究社會文化體系中的結構與功能，著眼於社會體系的統整、穩定與和諧。雖然功能學派著眼於維持社會體系的統整力量而不是社會變遷，然而其在社會進化的觀點論述對於社會變遷的解釋，仍是饒富趣味的，在近年來的相關研究更是。今以著名的功能論者T. Parsons說明之。

Parsons提出社會行動（social action）作為社會學分析的單位，這種彼此之間會產生複雜交互作用的網絡組織稱為「社會體系」（social system），以社會體系的概念，Parsons認為對任何社會系統而言，有四種功能的必要條件必須得到滿足，才能使系統達到均衡和整合，分別是

「適應」（A）、「目標達成」（G）、「整合」（I），以及「潛存模式的維持」（L），也就是所謂Parsons的AGIL架構，這個架構蔡文輝（1993）認為可以用來看作是社會變遷的四個階段，社會變遷是對這四種功能的不同適應。也就是說，Parsons認為一個社會體系如果要維持其模式的穩定，就必須要求成員之間相互協調合作，以實現團體的既定目標，這是Parsons在結構功能論中的主要論述。

(二)衝突論

　　衝突學派的觀點建立在Marx的理論上，把社會關係的強制性與社會變遷的分析當作是其理論的主要任務。就理論觀點而言，權力鬥爭是社會生活的重要現象，社會之所以存在，是因為具有權力的一方以脅迫或是利誘的手段促使沒有權力的一方妥協。在社會的變遷是因為權力鬥爭的結果之下，支配者為了維護現有的安定，或是謀求更大的權力與利益而進行對從屬者的支配，而從屬者亦有其不同的價值，因而社會形成對立，這是社會體系穩定的威脅，也是導致社會變遷的原因；主要特徵有強調團體間的對立、團體不斷衝突社會不斷變遷、使用強制手段進行變遷等。

　　衝突學派的觀點雖然是建立在Marx的理論上，然而Marx強調的是經濟因素決定了社會階級之間的衝突，而當代的衝突論者，諸如R. Dahrendorf、L. D. Coser等，則已經將論述的著眼點擴大，諸如政黨、階級或是種族的衝突等，都是由於權力分配的不平等所致，因此在當代社會變遷的衝突論述中，權力的再分配總是一個主要探討的議題。

(三)進化論

　　西元十九世紀中葉，C. R. Darwin提出生物進化論作為動植物界物種多樣性的解釋，自此，社會學家也想藉此瞭解社會進化論是否可以解釋人類社會變遷的複雜模式。例如G. Lenski認為，生物進化和社會進化之

間是並行不悖的，但是承認每個人類社會的文化遺產和生物遺產（林瑞穗譯，2002）；而Parsons則根據再度興起的社會文化進化（sociocultural evolution）的看法，認為社會和文化隨著時間的轉移，總是在從簡單形式朝向複雜形式變化著。

當代的進化論者提出三種主要的進化趨勢，分別是社會由於技術發展而產生對其周圍環境的控制力；社會日益專門化及分割化；因為分化，社會產生功能性的相互依賴。綜觀進化論的趨勢，其實和功能論學者Parsons在論及社會體系的概念相近，蔡文輝（1993）認為，這是結構功能學派為了補足其理論上忽略社會變遷的缺陷，因此將社會進化的觀點融合在理論中的原因。

另外，當代的進化論學者並不認為所謂的「進化」就一定能增進人類的幸福，這是因為人類社會是相當多元的，不是所有的社會都必須經過樣板、規範的進化階段才稱為「進化」，甚至所謂進化的趨勢將會倒轉過來，例如因為文化傳播速度加快，體育運動全球化的趨勢就是將體育運動的規則或是賽制變為趨向一致，與社會分化的趨勢是相反的。

(四)循環論

在社會變遷理論的循環論學者以A. Toynbee（1889-1975）和P. A. Sorokin（1889-1968）為代表。Toynbee以英國為其他社會仿效的樣本，認為社會發展基本上是一個「挑戰」與「反應」的循環過程，循環的起點在人類遇到困難需要在結構上改變之時，如果改變有效，則社會會繼續發展，如果無效，則改變就會退回原點。

而Sorokin認為有兩種基本的文化形式存在，分別是人類的互動在滿足感官需要的「感性文化」，以及訴諸思想和靈魂的「靈性文化」。循環論則將人類文化視為三個明顯的體系升降循環，分別是建立在信仰上的「理想型體系」、建立在經驗科學和理性的「意識型體系」，以及上述兩個體系合一，強調心靈的創造力是表現於藝術、文學及思想上的

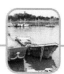
「理念型體系」。

 第四節　社會變遷與體育運動

一、全球化的社會變遷

　　「全球化」（globalization）這個詞彙，是晚近隨著族群、影像、科技、財經、意識形態等實體、象徵資本的流動，以及跨國的移動所形成的文化經濟現象，此現象已經成為「文化研究」、「社會研究」，以及「文學研究」的重點之一（廖炳惠，2003）。而王振寰（2003）則更進一步指出「全球化」為跨國界的工業生產、文化擴散，和資訊科技（透過人造衛星、網際網路和大眾傳播）的關係，使得全球性的社會關係和文化現象出現；但是「全球化」並非所有國家的一致化，相反的，造成落後國家與新趨勢的差距越來越大。

　　全球化概念是地理學家Harvey（1989）首先提出時空壓縮的概念最為貼近全球化的觀點，而新近Held（2000）則綜合大部分學者的看法後指出，全球化的三個基本概念是「進步與危機共存」、「多面向的進程」，以及「延伸的社會關係」等，更是將全球化的概念以及全球化引起的社會變遷清楚論述。的確，在「全球化」早期理論中的「世界體系」和「網路社會」觀念上，「經濟」和「資訊網路」因素是一個圍繞的重點，特別是前者幾乎已經將世界重新塑造成以強權為主的新世界秩序，因此「全球化」在「文化研究」的論述範疇中，即是一種「本土」與「全球」、「地區」與「跨國」間的文化經濟互動；拜科技所賜，藉由交通或是資訊網路的快速便捷，世界有形的距離已經越來越小，然而無形的政治、經濟，或是社會文化發展上的差異逐漸擴大。似乎，全球化是另一種形式的霸權文化。

在對於全球化發展不可避免的趨勢之下，有「全球論者」
（globalist）認為全球化的發展趨勢是朝單一同質化，形成全球本土化
的結果；有「傳統論者」（traditionalist）認為本土化的勢力仍有其影
響力，以聯盟的策略試圖挑戰具有絕對經濟優勢的跨國企業，並以本土
全球化為目標；也有如「轉型論者」（transformationalist）針對全球化
的發展持較為中立的看法，強調多元、異質與文化融合的觀點（Held,
2000）。綜觀上述，筆者認為全球化的趨勢不可擋，已經成為當代最為
重要的政治、經濟及文化現象，一些擁有絕對優勢的社會總認為透過這
把不需妥協的大剪刀，可以剪齊全球間的不對稱，拉近原本異質性高的
社會距離，只是這樣的作法對於相對弱勢的族群或團體而言，如何保有
文化生存的空間及權力是相當重要的「全球化議題」。

二、社會變遷對體育運動的影響

社會變遷所影響的層面相當深遠，舉凡社會結構、制度、組織，還
是人口、環境、道德、哲學、宗教、藝術等一切社會現象的變化或是演
進，都是社會變遷。的確，社會變遷導致體育運動在質與量上產生重大
變革，包括發展的方向、速度、目標、規模，以及體育運動基本的價值
觀議題，都與整個大社會變遷有著互為因果的關係。

盧元鎮（2000）認為，體育運動的一切變化都是在社會變遷的作
用下產生的，主要的影響包括「經濟變遷可以改變體育的發展方向和規
模」、「社會制度的變遷可以改變體育的性質和體育的價值觀」、「社
會的科技變遷可以加速體育的發展」、「社會變遷的方向決定了體育的
發展目標和功能」，以及「社會的文化變遷可以形成體育的文化類型」
等五大範疇。今以價值觀改變、內容的改變和全球化造成的影響說明社
會變遷對體育運動的影響表現：

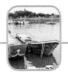
(一)對參與體育運動的價值觀改變

從歷史的角度來看，早期的人類歷史，沒有我們所定義或是發展的體育運動，身體活動首重生存，包括在部落或是宗教儀式中，身體活動的目的，也只是在心靈的撫慰及對圖騰崇拜的信仰上（林本源、歐陽金樹，2002），而不是為了消磨休閒時間或是增進人際互動；早期的體育運動是建立在信仰的基礎上，對於體育運動的諸多發球權，例如規則、方式、時間或是地點等，是落在社會中有權力的富人和體能優勢的年輕男性身上，因此體育運動對發球者而言是力量宰制的工具，對台上的演員而言是在演一場攸關生死的戲，對觀眾而言是種視覺上的消遣。在今天的諸多社會中，體育運動已經緊密的和經濟利益、品格教育、愛國主義，以及個人健康聯繫在一起，在美國，這些有組織的體育運動已經集結商業、娛樂、教育、道德培養、男性化儀式、技術轉變、身分聲明，以及對國家和贊助商效忠為一體，未來，這些都是重要的社會現象（Coakley, 2001: 79）

(二)對從事體育運動內容的改變

由於人們賦予體育運動的意義受到社會文化因素的影響，因此早先的體育活動為各樣的社會目的服務，例如極可能是最早有組織的體育比賽，就是結合宗教儀式和身體活動（Coakley, 2001: 58）。歷經古希臘和古羅馬時代以戰鬥式（如：摔角、射箭、標槍等）的運動或人獸搏鬥為內容來吸引觀眾（或說是權力展示、形塑教育），組織社會體育活動；到了文藝復興時代不再以宗教儀式和慶典為基礎的體育活動，轉而代之的是休閒運動的興起，嚴格定義體育運動為消遣活動（Coakley, 2001: 65），把運動當作有趣並富有挑戰性的閒暇娛樂，因此平民百姓和上層階級都有各自的體育休閒活動，只是女生在此仍受到「越不活躍越美麗」所限（Coakley, 2001: 62），鮮少從事體育活動；到以經濟擴張為主

的工業革命，大眾的健康受到重視，體育運動的內容及種類更多，以及更能針對不同族群的特殊需要而設計，漸漸地，體育運動不僅是一種玩樂消遣，更被定義為潛在的教育體驗（Coakley, 2001: 73）；現在，體育運動的參與內容已經由生產結合消費的大眾經濟需要所決定，強調世俗化、平等、專業化、理性化、科層制、量化、記錄的標準化競技運動，是目前的主流運動（DF sport）（Coakley, 2001: 69-70）。

(三)體育運動全球化的改變

針對全球化帶來的社會變遷，作者以四個觀點詳細論述運動全球化的面面觀，分別是(1)「傳播」：全球運動流通與曝光；(2)「經濟」：全球運動的市場潛力；(3)「政治」：跨越國界的全球運動；(4)「文化」：運動符號的全球認同。讀者可以自行參閱體育運動在全球化威力橫掃之下的諸多形貌。

這裡我們關注所謂的「變遷」，對於某些團體而言稱為「歷史的進化」，認為歷史變遷是朝向一個所謂現代進步的路線前進，因此反應到體育運動的現狀就稱為現代化，這是一種相對的優越感。然而對於權力結構外的社會團體而言，所謂的社會變遷，其解讀恐怕就不是那麼樣的樂觀。在此筆者必須提到的是，當全世界越來越多的人們從事相同的體育運動時，並不代表這是必然的趨勢，也並不表示諸多社會文化團體中，體育運動都是指相同的一件事情。

三、體育運動的未來趨勢

Coakley（2001: 489）認為：體育運動是社會建構的，任何一種文化中的體育運動現象，經常是反映出在該社會文化中權力擁有者的既得利益和觀念。的確，從人類生存必備的身體活動技能，或是基於政治、軍事考量的發展歷程，到目前高度商業化和消費化的狀態，體育運動已

經成為社會文化中權力操弄的重要工具或是媒介，不管是政府的公民塑
造、經濟擴張的另一觸角，還是形塑社會認同的工具等，體育運動都是
舞台上的一員要角。

　　在面對現代化的社會之際，體育運動未來的發展趨勢為何？我們可
以從不同的角度去模擬、省思，然而在全球化的社會變遷議題上，筆者
以王振寰（2003）的三個社會轉變面向為基礎，分別是「經濟發展的形
態」、「資訊科技的影響」，以及「社會文化的轉型」；以及Coakley
（2001: 491-511）對於未來體育運動趨勢的論述，探討我國體育運動未
來的可能趨勢如下：

(一)體育運動相關產業的蓬勃發展

　　1973年，社會學家D. Bell提出「後工業社會」（post-industrial
society）的論述中認為，後工業社會這個概念至少包含五個面向，分別
是經濟部分、職業分配、軸心原則、未來取向，以及決策構定（葉至
誠，1997），其中的經濟部分說明工業社會的生產力以工業為主，但是
後工業社會的服務業將成為主要的生產力。以台灣為例，從經濟部統
計處的指標資料中得知，各產業占國民生產毛額（GDP）的比重中，
「服務業」自1987年的52.2%，領先「農業」的4.88%，以及「工業」的
42.93%（含製造業的35.77%）；到2005年「服務業」占國民生產毛額的
比重提高為71.29%，領先「農業」的1.66%，以及「工業」的27.05%（含
製造業的23.21%）；到2008年第一季「服務業」占國民生產毛額的比重
又提高為73.46%，領先「農業」的1.31%，以及「工業」的25.23%（含製
造業的21.09%）。因此以上述台灣社會變遷的經濟性指標資料而言，與
體育運動或是休閒遊憩相關的服務業，包括養生、健身、塑身、職業賽
會、大型遊樂區，或是休閒農場的經營管理等服務產業，將會隨著後現
代（postmodern）社會的來臨，扮演日益吃重的角色。

(二)權力、經濟利益導向的競技運動

　　2004年的奧運會成績讓國人精神為之一振，為體育運動打了一劑強心針（當然，也造就了往後政治權力對2008年奧運下的指導棋），跟隨在獎牌之後的，是一連串的光環效應，不管是政治上的運動明星牌，或是商業產品的代言，對於追求更高、更快、更遠的運動選手而言，他們將被迫去思考消費者的市場，因為體育運動已經與商業利益或是權力緊密相連，這意味著選手所追求更高、更快、更遠的背後，蘊含著複雜的參與動機；也顯露出政治與權力之手牢牢抓緊體育運動的脈搏。在這樣的導向之下，競技運動的發展將會如Durkhein的社會分工論所言，因為頻繁的互動及競爭，將導致新的社會連帶關係產生，影響所及包括人類極限等同於男性極限、遺傳基因工程的開發、隨著權力轉移而變動的競技運動、商業利益優先於任何決定，或是生物倫理等爭論議題。2004年職棒總冠軍「興農牛」隊，母企業因為贊助體育運動而提升企業形象，締造營業佳績，而選手也是企圖以精湛的「運動演技」獲得更佳的報酬；2004年奧運奪牌選手的獎牌捐贈引起的角力風波，讓選手成為權力角逐下的犧牲者；2005年職棒轉播權引發的商業利益衝突；還是奠基在中國政治舞台上的2008年北京奧運會，都是經常可見於台灣或是國際社會的相關事例。

(三)休閒育樂的全民運動

　　當競技型的體育運動已經造就一批批的觀眾之際，體育運動的從事者基本上已經二分化了，就運動本質而言，前者屬於表演性質的少數頂尖運動員，後者屬於實踐型的多數運動人口。休閒育樂風潮之所以興起，一是人們在時間壓縮、競爭性強的後現代社會中，社會生活形態大幅轉變，對於身、心健康甚為注重，尤其是壓力的紓解更是現代人經常面臨的問題，而體育運動本身正有紓解壓力、促進健康的功能；二

是後工業社會中工作時數的減少（週休二日）、老年人口的增加（老年化），或是因應個別族群需求的體育運動（如：殘疾、女性、高所得……），可以實際參與的休閒育樂運動形態，相較於只能觀賞的競技運動，前者具有高度的親和力。例如我國的「全國運動會」與「全民運動會」的比賽項目，就是以亞奧運的競技型運動和休閒育樂型運動做劃分。

(四)學校體育運動的轉型

　　日益分工的後工業社會，學校的「體育運動」課程是否應該轉型？是否應該以技能學習為導向來符合現代社會的「彈性專業化」（王振寰，2003）？筆者認為，在體育課程的現代價值性必須經得起考驗的前提下，實施的作法必須有所轉變，才能順應社會現代化的趨勢，因此將體育課程做專業分工是未來必行的，學校體育的師資將含括社會上所謂的「文化遊戲者」（Tinning, 2001），這種「外包式」的體育專業分工在買方的市場上，將因為競爭而獲得學習上的實際效益，使得原本隨著年級增加而日益降低的學生體育態度（林本源，2002），在多采多姿體育教學後，更能吸引學生參與體育課的興趣及態度。除了在教學形態及師資的改變外，教學的課程內容亦將多元化，並隨著社會變遷的腳步更貼近參與者（學生）的身心發展及興趣。

第五節　結語

　　在大環境的作用力之下，社會變遷的趨勢影響體育運動的發展甚鉅。本章先以社會變遷的原因及範疇探討社會變遷的基本議題，藉以讓讀者瞭解社會變遷的諸多脈絡盡在你我生活周遭不斷發生；接著針對社會變遷的理論，以古典社會學理論的Marx、Weber，以及Durkheim等三

休閒社會學——議題與挑戰

280

大家，以及現代理論的功能論、衝突論、進化論，以及循環論等，概述社會變遷理論發展的始末、演變及未來的可能性；最後以上述論述為基礎，在社會變遷與體育運動的議題上分別討論體育運動的全球化、社會變遷對體育運動的影響，以及未來體育運動的發展趨勢等，期使透過概念化的理解，對台灣目前體育運動的發展，及其未來可能之趨勢，拋出討論的議題。

在社會變遷的腳步與方向隨著科學技術的發展與商業經濟的推波助瀾之下，擁有權勢的社會團體在相當程度地主導社會變遷的腳步，特別是在1960年代西方社會逐漸轉型為後工業社會或是後現代社會之際，服務業已經取代工業發展成為主要的經濟結構，消費行為的大量形成，知識和資訊成為社會生產力的源頭要角；而這樣的形態透過全球化的過程，逐漸以某種力量積極擴展或是消極影響到其他國家，包括資訊科技、社會文化，或是經濟生產，企圖以社會的網絡關係及文化影響力產生全球化，只是諷刺的是，打著文明進步的旗幟經由通訊和運輸的快速傳輸縮短世界的距離之下，由於權力不均、條件不等，致使各國在政治、經濟，或是文化社會上仍存有相當大的差距。

對於未來體育運動所要面對的挑戰，是以保守的方式配合社會變遷的趨勢，透過既定的基礎解決所發生的問題，還是以激進的改革方法刺激社會變遷，扭轉權力分配不均和重組社會關係結構；筆者認為體育運動的發展不能完全被保守的言論所箝制，因為其間潛在的因素是把體育運動當作社會控制的工具，是權力擁有者手中把玩的一顆棋子，如此，體育運動將失去主體及真諦，唯一被稱頌的價值就只是替當下擁有權力的社會團體或是個人服務罷了。

問題討論

一、社會變遷對體育運動產生哪些重要的影響？

二、體育運動可以成為社會變遷的主體嗎？你的立論基礎是什麼？

三、在台灣社會變遷的趨勢之下，人口因素將如何限制或影響體育運動的發展？

一、中文部分

王振寰（2003）。〈全球化的社會變遷〉，載於瞿海源、王振寰（主編），《社會學與台灣社會》，頁445-466。台北：巨流。

吳翠松譯（2003），Mark J. Smith原著（1998）。《社會科學概說》。台北：韋伯。

吳翠松（譯）（2003）。《社會科學概說》。台北：韋伯。

林本源（2001）。《從民俗學看民族傳統體育的本源》。發表於體育學會年度學術論文發表會。台南師院。

林本源（2002）。《編製中小學學生體育態度量表之研究》。國立體育學院體育研究所碩士論文，未出版。

林本源、歐陽金樹（2002）。《中國學校體育思想之研究：社會主義下的公民塑造》。發表於大專院校年度體育學術研討會。桃園：中央大學。

林瑞穗譯（2002），Craig Calhoun & Donald Light原著（2001）。《社會學》。台北：雙葉。

葉至誠（1997）。《社會學》。台北：揚智。

廖炳惠（2003）。《關鍵詞：文學與批評研究的通用詞彙編》。台北：麥田。

蔡文輝（1993）。《社會學》。台北：三民。

盧元鎮（2000）。《中國體育社會學》。北京：北京體育大學。

盧嵐蘭譯（1996），Norman Goodman原著（1992）。《社會變遷》。台北：桂冠。

瞿海源、王振寰（主編）（2003）。《社會學與台灣社會》。台北：巨流。

顧忠華（2003）。〈社會學的理論與方法〉，載於瞿海源、王振寰（主編），《社會學與台灣社會》，頁23-42。台北：巨流。

蔣宜臻譯（2006），Tim Jordan & Steve Pile原著（2002）。《社會變遷》。台北：韋伯。

二、英文部分

Coakley, J. (2001). *Sport in Society: Issues & Controversies*. New York: McGraw-Hill.

Harvey, D. (1989). *The Condition of Postmodernity*. Oxford: Blackwell.

Held, D. (2000). *A Globalizing World? Culture, Economics, Politics*. London: Routledge.

Ogburn, William Fielding (1992). *Social Change*. New York: Viking.

Tinning, R. (2001). *Physical Education and the Making of Citizens: Considering the Pedagogical Work of Physical Education in Contemporary Times*. Paper presented at the AIESEP Taiwan 2001 International Conference, Taiwan: Taipei.

第十二章

休閒與永續觀光

顏怡音　義守大學休閒事業管理學系助理教授

第一節　前言

　　近年來，「永續」的議題已成為觀光旅遊重要的一環。許多國際性組織舉辦研討會，企圖凝聚各方共識，制定永續觀光的發展主軸；各國政府企圖將永續的概念落實於觀光發展的政策面上；坊間旅遊業者，在行銷或旅遊產品規劃上，也將永續旅遊視為賣點。簡單地說，永續觀光（sustainable tourism）是二十一世紀最夯的話題之一。然而，成功的例子卻不是很多，主要的原因有：(1)永續觀光的定義仍未達共識；(2)空有理想，然而落實困難，甚至，部分「永續觀光」的落實，其實並不符合永續的原則；(3)永續的概念其實是個倫理議題，沒有絕對好壞或對錯；也因為是倫理議題，而常被視為理所當然，但卻缺乏全面性地討論（McCool, Moisey, & Nickerson, 2004; Stable, 1997; Swarbrooke, 1999; Wight, 1993）。因此，本章重點在於以多元而廣的角度來探討永續觀光，期能讓讀者瞭解為什麼永續觀光的定義仍未達共識、落實上出了什麼問題，以及涉及的倫理議題。

　　此外，永續觀光其實是永續發展（sustainable development）的其中一環，遵循著永續發展的原則。因此，本章將從「永續」議題導入，探討包括「永續」概念的緣起、它背後的意涵和演變、永續和觀光的關係、永續觀光背後的論述，以及永續觀光受人爭議的地方。唯有從不同的角度、並循各時代永續議題發展的脈絡，才可能瞭解永續的精義。

　　受限於篇幅，本章定位在永續觀光概念的形塑和釐清，至於更具體的實踐方法，諸如經營管理、居民參與、解說技巧與內涵、觀光衝擊評估等，並不在本章範疇內。惟希望本章能激發讀者進一步思考或辯論，如何連結永續發展和永續觀光，注意到可能面對的問題。

 ## 第二節　永續發展興起的背景和內涵

在探究永續觀光之前，須先對「永續」有些許認識。目前較被接受的永續發展定義是1987年由「世界環境與發展委員會」（The World Commission on Environment and Development, WCED）所提出的。其中定義永續發展是「能滿足當代的需要，且不至於危害到後來世代能滿足其需要之能力」之發展[1]。言下之意，發展須適量，不可無節制，且須著眼未來，不可短視近利，殺雞取卵。但其實，永續並不是二十一世紀才出現的新概念，只是，在不同時代背景之下，對於「什麼該永續」、「以誰的觀點來追求永續」，以及「該如何永續法」有不同的看法（Swarbrooke, 1999）。

比如中外許多原住民文化裡，即講求人和大自然和平共存，不過度捕撈或取用資源。而古羅馬人則將「永續」概念落實於羅馬城的建造。隨著工業革命，大量人口湧入城市，造成城市人生活品質下降，為改善生活品質，城市規劃也採行了永續發展的概念，包括在城市建造公園，供後人有綠地可欣賞休憩。到了第二次世界大戰之後，面臨戰後重建的國家像是英國，除著眼於未來發展性，更採取一種大範圍的規劃方式，將整個大倫敦地區（Greater London）都納入計畫區。此計畫也打破歐洲各國政治劃分，企圖整體性地規劃出橫跨歐洲各國的國家公園（Swarbrooke. 1999）。

除了在城市規劃的範疇內追求生活品質之外，永續發展所著重的議題，隨著世界變化而以各種面貌出現，而且越來越多元。比如1960年代，在比較富裕的國家，開始有檢討「過度浪費」的聲浪出現，「有限度地發展」的可能性也被提出來討論。1970年代，人口過多和污染是推

[1] 原文：development that meets the needs of the present without compromising the ability of future generations to meet their own needs。

廣永續發展時所面臨的重要課題。總體而言，60和70年代出版頗多報告指出，地球的資源被濫用，若不將地球資源做永續性的利用，人類將面臨無資源可用的狀況。到了80年代以及90年代，溫室效應是國際話題。2000年後，則是節能、糧食，以及環境變遷問題。在在顯示永續發展是個動態的過程，反應出各時代的需要。

一、近期的永續發展概念之形成

在人口持續成長、人類消費行為沒有節制、資源被濫用的情況下，人們意識到全人類是生命共同體，於是在1980年，「國際自然及自然資源保護聯盟」（The International Union for the Conservation of Nature and Natural Resources, IUCN），「聯合國環境計畫署」（United Nations Environment Programme, UNEP），及「世界自然保護基金會」（World Wildlife Fund, WWF）三個國際保育組織，共同出版「世界自然保育方案」（World Conservation Strategy）。報告中，「永續發展」一詞首次被提出。隨後，此概念於1987年聯合國第四十二屆大會中得到共識；建構於多邊政策和國際互賴模式，大會中由WCED發表的「我們共同的未來」（Our Common Future）[2]報告，強調人類永續發展的重要，認為要保護環境、促進經濟成長、紓解貧窮、維護人權，就不得不重視永續。

「我們共同的未來」是各國正視永續議題的一個開端。「聯合國環境與發展大會」（United Nations Conference on Environment and Development, UNCED）於1992年，在巴西舉行的「地球高峰會議」（Earth Summit）中，即針對「我們共同的未來」之決議進行更細部的討論。與會一百七十一國代表在會中決議「二十一世紀議程」（Agenda

[2] 「我們共同的未來」又稱「布蘭德爾報告」（Brundtland Report），因當時WCED主席是挪威前首相Gro Harlem Brundtland，兩個名稱皆受廣泛使用。

專欄──生存下去要面臨的部分問題

　　在追求經濟發展的同時，卻不是人人能享受到有品質的生活，或是沒有辦法受教育，甚至有很多人連基本生存的需求都無法滿足，而且這些挑戰在某些地區特別嚴重。以下列舉一些永續發展要面臨的挑戰。

貧富差距擴大

　　國際不公平的現象越來越明顯，貧富差距越來越懸殊是其中一項指標，相形之下，中產階級人口漸少。根據聯合國開發計畫組織（United Nations Development Programme, UNDP）於2003年所公布的人類發展報告指出，全世界最富有的5%的人，他們的財富是全世界最貧窮5%的人的一百一十四倍。全世界最富有的1%的人的財富，相當於全世界最貧窮57%者財富的總合。即使是在同一個國家裡，貧富差距也日益擴大，城鄉差距也逐日增加。

　　從1990年開始，世界銀行（World Bank）劃定每日花費一美元為國際貧窮標準，每日花費少於一美金即稱為貧窮。至2001年止，每天花費少於一美元過日子的人，全球約十一億多人口。其中，約46%的非洲人口以及31%的亞洲人口每日花費少於一美元。雖然從1981年到2001年，亞洲的貧窮人口大幅減少（其中，中國的貧窮人口即減少了超過四億），但全世界各地貧窮人口卻增加了八億五千萬到八億八千萬人左右，非洲的貧窮人口估計成長了一倍。此外，全世界約有一半的人口，每日花費少於兩美元。

愛滋

　　全球愛滋病毒感染者及愛滋病人口以極快的速度增加。1990年全球大約一千萬人，2002年已達四千二百萬人，其中有將近三千萬集中在非洲。預計2025年全球將達兩億人，其中，印度預計將達一億一千萬人、中國達七千萬人、蘇聯約一千三百萬人。

營養不足

營養不足對貧窮者的健康是頭號威脅，在全球十一億每日花費少於一美元的貧窮人口中，有七億八千多萬人處於飢餓狀態。1998年到2000年之間，據統計，全世界營養不足約八億兩千多萬人，而且分布極不平均，約40%分布在南亞、24%在亞太地區、22%在非洲。在這些營養不足的人口中，婦女以及女童又特別處於弱勢。

教育

根據1998年到2000年間的統計，全球有一億一千多萬的兒童沒有入學，有三分之一強在亞洲，另外三分之一強在南亞，而且女童比例高於男童。

水資源

水是人類生活下去必需的資源，但截至2000年，全球仍有十一億六千多萬人沒有辦法取得乾淨的飲用水，尤其是亞太地區更占了38%，非洲有23%，而南亞有19%。

環境衛生

到2000年為止，全球仍有約二十三億六千多萬人生活在衛生堪虞的環境。尤以亞太地區最嚴重（42%），接著是南亞（38%）。

資料來源：

United Nations Development Programme (2003). *Human Development Report: Millennium Development Goals: A Compact among Nations to End Human Poverty*. New York: Oxford University.

World Resources Institute (WRI) in collaboration with United Nations Development Programme, United Nations Environment Programme, & World Bank (2005). *World Resources 2005: The Wealth of the Poor-Managing Ecosystems to Fight Poverty*. Washington, DC: WRI.

21）❸、「里約宣言」（Rio Declaration）等重要文件，表現出與會者對於永續發展的共識和承諾。而「二十一世紀議程」更成為許多國家日後永續發展計畫和指標的基礎，許多國家依此制定本國的「二十一世紀議程」，許多地方政府也制定屬於自己鎮上或城市的「本地二十一世紀議程」（Local Agenda 21 Plans）。台灣雖然不是聯合國的會員，卻是地球之一員，因此行政院也在2000年完成「二十一世紀議程——中華民國永續發展策略綱領」，2002年完成「台灣永續發展指標系統」，2004年完成「台灣二十一世紀議程——國家永續發展願景與策略綱領」。

　　地球高峰會的十年後，聯合國在南非約翰尼斯堡舉行堪稱聯合國有史以來，最高層級的一次高峰會，名為「永續發展世界高峰會」（World Summit on Sustainable Development, WSSD）❹。永續發展世界高峰會主要是驗收十年來，「二十一世紀議程」執行的成果，討論各國面臨的困難，重申對永續發展的承諾，承諾建立人道、平等、關懷、為人類尊嚴所需的全球社會。

　　可惜的是，十年來，改善的幅度並不大，步調不夠快。很多之前的問題，像是氣候變遷、森林快速消失、乾淨的水資源持續被浪費、物種大量消失等等，在十年後不但沒有改善，情況反而更糟。在講求全球化的經濟體制下，為了滿足人類消費的欲望，開發中國家的生態系遭到消費；誰有權使用自然資源，也受到爭議。

　　這個階段所面臨的另一個困難之一，存在於所謂已開發國家和開發中國家（也就是G77❺）對於永續發展看法不太一致。G77國家聲稱，貧

❸內容包含對抗貧窮、改變消費習慣、保護並改善人類健康、生物多樣性保存、對抗森林開伐等。

❹又稱Rio+10（意指在巴西里約熱內盧舉行的地球高峰會十年後的會議）。

❺G77（The Group of 77）於1964年由七十七個開發中國家所組成。現在的成員已增加到一百三十國，但原始的名字仍保留，已彰顯其在歷史上的重要性。G77成立的宗旨是加強南半球國家的合作，聯合開發中國家的力量，加強他們在聯合國發聲的影響力，致力於改善南半球國家共同的經濟利益。

窮使他們無法配合永續發展的執行，並要求已開發國家提供更多財政支援。而美國、歐盟，以及日本則不願遵守「有限度的發展」，或犧牲發展的機會。

我們可以發現，隨著永續的概念發展到二十一世紀，永續發展背後欲達到的目標，越來越豐富，包含：收入重新分配（redistribution of income）、跨世代公平公義（intergenerational equity）和同世代之間的公平公義（intragenerational equity）、維護生態系（maintenance of ecosystems）、維護生命的權力（maintenance of life options）、權力重新分配（redistribution of power）、維護人類和自然關係（maintenance of resilient human-natural systems）等（McCool et al., 2004）。但2002年WSSD的會議，以及所謂已開發、開發中，甚至未開發國家[6]對永續發展的歧異，卻也彰顯出永續議題的落實越來越棘手。

雖然阻礙很多，卻也表示人類開始反思過去的發展模式是否造成問題，特別是追求經濟發展或振興的同時，造成資源的損耗；消費方式是否過度浪費；甚至對於旅遊方式和觀光發展模式的檢討，諸如是否對於自然、文化資源造成不可修復的影響。

二、永續發展序列

上一節提到，從1980年代永續發展一詞被正式公開討論，並且藉國際組織來試圖達到共識和合作關係，卻也開始顯露各方對永續發展不同的闡釋。學者Hunter（1997）認為，其中一個主要的關鍵，是各方對於環境論的看法不同，以至於發展出不一樣的倫理觀。

人類對於環境的看法有很多種，從極端環境保存，到極端資源開

[6] 文中所用「已開發」、「開發中」和「未開發」國家，係遵循一般以經濟和現代化為標準所做的粗略劃分，並無考慮文化發展層面。

發和利用。前者有著極強的環保意識，認為不該有經濟活動，必須減少
全球人口數，並排斥近代科技；後者則是盡其所能開採、利用資源。因
此，在闡述永續發展時，抱持極端環境保存意識的人，對於永續的看法
會最嚴苛，而極端資源開發和利用的人，他們對永續的看法則最弱，
這也就是「永續發展序列」（sustainable development spectrum）的概念
（Turner, Pearce, & Bateman, 1994）。

　　永續發展序列反應出：什麼樣叫「永續」，不是絕對的；永續性的
強度，是由保存資源和破壞、浪費資源的程度來決定，從最重視環境保
護而輕經濟發展，到極重視經濟發展而輕環境保護，都有人堅持。這個
現象，其實反應了人類的想法是延續性的。簡單將永續發展序列分成四
個階段，其特徵列於**表12-1**。

表12-1　永續發展延續性

永續性程度	特性	
很弱	一切講求實用性 追求經濟成長和科技發明 資源是用來滿足消費者需求、追求 　經濟利潤的工具	以人為中心 資源略奪 自然資源皆可被塑造出來
弱	一切講求實用性 認為成長需要管理和修正 考量跨世代和同世代利益和衝擊的 　公平分配	以人為中心 注意資源保育 部分自然資源，像是生態系是不 　可被取代的
強	資源保存 經濟和人口零成長 集體需求比個人需求重要 堅持跨世代和同世代公平	維護生態系首要原因是讓它運作 　下去，次要才是讓人類使用 從生態系著眼
很強	生物倫理 生態中心 反經濟發展 減少人口	自然資源的使用應維持在最小化 大自然就如大地之母，有它生存 　下去的權利，不是人類所給的

資料來源：修改自Hunter（1997）。

Hunter（1997）認為，極端環境保存（永續概念很強）和極端資源開發利用（永續概念很弱）的看法，其實都違反了同世代公平原則。如果為了保存資源而禁止任何商業行為，等於是不管貧窮國家人民的需求，或是忽視貧窮國家人民滿足其基本需求的權利。因此極端環境保存是不公平的。

而在自由市場機制之下，為了滿足消費者（大部分來自西方國家或有錢國家）的欲望，自然資源（大部分在較貧窮國家）會受到開採，等於是讓比較有錢國家去消費較貧困國家的資源。而且這些資源在產地大部分都賣得很便宜，等於是失去了資源，賺的錢又不多。因此極端資源開發利用也違反了公平原則。

而永續發展序列中段，則是認為持續性的經濟發展和資源永續性都是必需的。不必追求經濟無限發展，但求能滿足人類需求；為了讓後代也有機會使用這些資源，必須依據自然資產不變原則（constant natural assets rule）：對於不可再生的資源（如：石油）之消耗要儘量降低，而對於可再生資源（如：水、土壤）之消耗，須在承載量範圍內。

讀者或許會發現，永續的概念，其實是一個倫理的問題。而倫理，又和我們的價值判斷有關，可謂公說公有理，婆說婆有理。追根究柢，永續以及不永續，或者保存以及破壞，並不是絕對的，而是程度上的差異，好或不好，受我們價值觀的影響頗大。

人們對這個「無煙（囪）工業」（the smokeless industry）趨之若鶩，和許多工業相比，觀光旅遊似乎是個沒有污染，又可活絡經濟的契機。所以，觀光旅遊的好處，尤其是經濟利益，在1960年代初期，被大加傳誦。然而，人們卻也很快地發現，觀光旅遊在改善當地經濟的同時，也對當地帶來自然環境負面的影響，並對原住民文化帶來衝擊。於是，從1960年代末期到1970年代，觀光所帶來的負面影響被大力宣揚（Nash, 1996）。如今，我們身在二十一世紀，回過頭去看60及70年代，會發現當時人們對於觀光或多或少帶有偏見，前者只偏重觀光所帶來的

好處，後者卻只著眼於觀光所帶來的負面影響。幸好，從幾十年的經驗中，人們漸漸瞭解，觀光發展並不總是萬靈丹，如果發展過度，反而易生危險；反之，觀光發展也不像毒蛇猛獸，如果能規劃得當，可以為人類帶來利益，資源也能得以保存。

 ## 第三節　永續觀光的緣起

　　1980年代末，各國努力將「我們共同的未來」實踐出來的時候，「永續觀光」（sustainable tourism）一詞誕生了，但當時，「綠色觀光」（green tourism）比永續觀光一詞更為人所熟知，多少反應環境議題在當時受重視的程度。但到了1990年代，在各界推波助瀾之下，永續觀光一詞比之前更為普遍，也更有彈性。1997年，聯合國大會進行「二十一世紀議程」公布五年後的檢討，特別決定將觀光議題納入永續發展。會中指出，觀光發展和其他產業一樣，也有消費的特性；它需要使用到環境和社會文化資源，也會對環境、文化和社會造成衝擊。為求永續的消費形態，必須加強國家政策的制定、衝擊評估、教育等等。並須特別注意生態脆弱的地區像是珊瑚礁、海岸、山區和濕地等地方的生態狀況。

　　聯合國大會接著更在1998年宣布2002年為「國際生態旅遊年」（International Year of Ecotourism），宣示在發展觀光時，也需要注意對環境的破壞，也需要對觀光發展做出控管，不可無限制地吸引遊客。2002年約翰尼斯堡「永續發展世界高峰會」中，即將永續觀光定位為「有效改善貧窮的方法之一」。

一、永續觀光的定義

　　永續觀光之sustainable在《劍橋字典》（*Cambridge Advanced Learner's*

Dirtaionary）的定義是 "able to continue over a period of time" ，即「使長久續存」的意思，永續觀光即「可以長久續存的觀光」。《美國遺產辭典》（*American Heritage Dictionary*）對於sustainable的解釋是 "capable of being continued with minimal long-term effect on the environment" ，意指「可以持續下去，而且長遠而言，對環境造成最小傷害」的觀光。而《韋氏字典》（*Merriam-Webster Online*）則解釋做 "of, relating to, or being a method of harvesting or using a resource so that the resource is not depleted or permanently damaged" ，這個解釋更明白指出，永續觀光是「利用觀光當作媒介，使資源不至於永久被剝奪或被破壞」。也就是說，永續觀光和永續發展是脫離不了關係的。

以上各種永續觀光的定義，各有擁護者。以下針對三種永續觀光做說明：

(一)永續觀光指可以長久發展下去的觀光產業

永續觀光的最終目標，就是要讓觀光產業長久經營下去。遊客人數持續成長很重要。迪士尼樂園的經營，即可視為一個案例。

(二)永續觀光指小規模、注意文化和環境衝擊、尊重當地居民的觀光模式

資源是有限的，如果不加以保護，觀光發展就無法長久經營下去，所以永續觀光講求的是，遊客人數不要太多，觀光景點開發的規模也不要太大、不要太快，並須受約束，這樣觀光衝擊才不會無法控制，觀光收益不可被少數人壟斷，觀光衝擊須分散，不可由少數人承受。另外，觀光發展須尊重在地特色，居民自己做老闆，為當地觀光產業的經營者。這種定義，企圖利用一些概念來界定什麼是永續，什麼不是永續觀光；符合這些概念就是永續觀光，否則就不是。好處是清楚易懂，但現實社會中，往往不是非黑即白。

(三)永續觀光是永續發展的一種方式

學者McCool（2004）等人認為，經濟發展，包括永續觀光，皆是達到永續的工具，是促進社會、經濟發展、保護環境的其中一種方式，但不是最終目的。Hunter（1997）也說，如果講永續觀光的時候，只把目標放在讓觀光產業長遠地發展下去，這樣的看法太狹隘了。資源的保護不是為了讓觀光發展長久經營下去，而是為了經濟、社會文化、環境的永續。因此，並不是每個地方都需要發展觀光；永續觀光也不一定要保持小規模。這種說法和世界觀光組織（Word Tourism Organization, WTO）的解譯較相近。WTO定義永續觀光為「一種經濟發展模式，經由此經濟發展模式，可改善當地居民生活品質、對遊客提供優質旅遊，並維護環境」，並且，除非能達到經濟、社會和環境三者的改善和維護，否則並不一定要發展觀光。

另外，永續觀光越來越受人關注，那麼，它是否可能取代市場上的大眾旅遊呢？學者Clarke（1997）指出，永續觀光概念的演化有四個階段：第一個階段是極端對立（polar opposites），認為永續觀光和大眾觀光（mass tourism）是兩個極端對立的概念，是大眾觀光就不可能是永續觀光，反之，要發展永續觀光就必須和大眾觀光脫離關係；第二個階段是連續（a continuum），這階段認為永續觀光和大眾觀光不再被視為是對立的，而是程度上的差異；第三個階段是轉變（movement），認為透過一些機制或採取一些行動，可以使大眾觀光更符合永續的特性；第四個階段則是融合（convergence），認為運用一些方法，各種觀光都可能達到永續。

目前仍有為數不少的人認為，永續觀光和大眾觀光是兩相對立的。但也有些學者提出第四個階段的看法，比如Swarbrooke（1999）、McCool和Moisey（2005）。此現象也正凸顯出永續觀光仍須受大眾檢視，期望透過廣泛討論後，能漸達到共識。

二、永續觀光要「永續什麼」？

隨著永續觀光發展至今，卻發生「到底為何而永續」、「要永續什麼」的錯亂。在回答之前，我們需要先回到永續發展的概念。

回到「我們共同的未來」這份報告裡對永續發展的解釋：「能滿足目前這個世代人的需要，但又不損及後代子孫能滿足其需要之能力」，字面上看起來是很清楚的，但若仔細闡釋其意，卻往往引起各種爭議，更別說將它的精神運用到永續觀光上。主要原因和永續發展序列有關。

比如說，若要極力發展經濟，改善人們的生活，勢必造成資源的破壞。但若要極力保存自然和文化歷史資源，那麼什麼發展都不必談了，而且也有違公平公義的原則。怎麼說呢？當所謂的已開發國家對第三世界國家要求，不得使用任何資源，因為資源有限，需要保存，等於是在自己國家已發展到一個程度後，反過頭來限制比較貧窮的國家不要發展，這無疑是不公平的。

簡單來說，永續觀光就是在資源保存和經濟發展，包括觀光發展之間做拉扯，但是哪個比較重要，則見仁見智。

Munt於是認為，應該要對已開發國家和開發中國家提出不同的永續觀光之定義和實踐方法（引述自Hunter, 1997）。同樣地，1993年，在一項世界觀光組織所贊助，訂定全球永續觀光指標的計畫中，最後並沒有提出永續觀光的定義，因為永續觀光的定義，對每一個地區而言，都不相同（Manning, 1999）。與其將永續觀光的定義統一化，不如提供永續觀光的原則，讓各國依本身條件和特點去界定。

三、為什麼要談永續觀光

為什麼要重視永續觀光，其實是個大哉問。但大致可歸納為幾個原因：(1)觀光的負面效應出現，因此需要控制；(2)永續觀光的好處；(3)資

源本身有永續存在下去的權利;(4)達到永續發展的一個途徑。第四點已於前文提及,以下針對前三點做說明。

(一)觀光的負面效應出現,因此需要控制

觀光最被人稱道的,就是可以活絡經濟,使傳統農、漁業有第二春的機會,貧窮國家可以賺外匯,並且能帶來工作機會。但前面也提到,觀光發展也可能帶來負面的影響,一般分成經濟、社會文化,以及環境等三方面的影響。經濟方面的負面影響像是物價上漲、土地炒作;社會文化方面的負面影響包括淳樸的風氣遭到破壞、為了滿足遊客期望而做的「假表演」,特別是在原住民部落裡常發生;環境方面的負面影響則像是湧入的遊客數太多,導致水電需求超過當地供應量、生物棲息地遭受破壞等等。如果不正視這些問題,慢慢地就會影響到人類和其他生物的生活,以及觀光產業的繼續經營。

(二)永續觀光的好處

如果觀光發展真的符合永續原則,永續觀光可以帶來好處。世界觀光組織(1993)在永續觀光指導原則裡就指出,永續觀光畢竟是一種經濟活動,因為經濟活絡,可以提升觀光地區居民的生活品質,也可以提供遊客豐富的旅遊體驗,並且維護環境的品質。特別是對於一些發展較慢的國家來說,觀光所帶來的外匯更是驚人。根據世界觀光組織 1997年至2002年的報告,在各式服務業中,觀光是唯一讓所謂第三世界國家賺到開發中國家的錢的產業,而且賺得的錢持續增加。在經濟發展較好的國家,觀光所得占其國民生產毛額約3%至10%,但卻占開發中國家的40%,顯示觀光對於減輕經濟貧困有極大效益。

(三)資源本身有永續存在下去的權利

如果把觀光當成事業,那麼,觀光業的長久興盛表示觀光旅遊的生

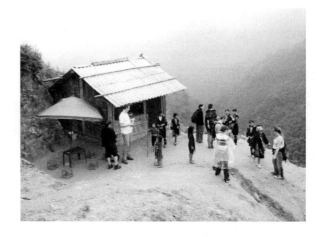

越南北部Sapa的Catcat Cultural Village裡，有好幾族的原住民生活在裡面。因為位居中國和越南交界，常有外國旅客到此旅遊。許多當地的原住民，以向遊客兜售自製布匹、銀製手環等物品為生。兜售的原住民，有些英語口語極為流利，主要是跟外國旅客學來的。

意能長遠地經營下去。再者，如果能將觀光資源妥善維護，就能持續吸引遊客，那麼，觀光業也就能永續經營下去。相反地，如果無節制地使用觀光資源，導致資源無法回復，觀光業勢必無法經營下去。

　　但是，也有人認為這種說法太過講求目的性，也太以人為中心了。如果維護資源是為了使觀光產業延續下去，那麼，不吸引遊客的資源，是否就不必維護保存呢？也有人認為，地球就像大地之母，是有生命的，也有存在的權利，而這個權利不是因為人類需要它，也不是人類所給予的。這類的人，以表12-1中永續觀念最強這群人當代表。他們認為自然資源一旦被破壞，就不可能恢復，人類再怎麼努力，也不可能製造出自然資源。所以，持這一種看法的人主張，須透過很嚴苛的規定來限制開發、限制生產，甚至限制人類生育率，一切限制主要用來維持生態多樣性。對於觀光發展，他們不主張大規模的觀光發展，他們認為觀光產業投入的人力應放在提升人類生活的品質、旅遊的品質，而不是追求

旅遊人口成長和經濟上的獲利。

四、永續觀光的市場現況

目前，對永續觀光較有興趣的國家，也都是對永續議題比較關注的，最主要是德國，再來是加拿大、美國、歐洲其他國家，以及澳洲等。

但是，旅遊市場對於永續觀光的需求，仍不是非常多，遊客在支持永續觀光上表現得也不是很積極。根據英國永續觀光有名的學者Swarbrooke（1999）的觀察，「對永續觀光不積極」的現象在於，遊客很少向使用耗油飛機的航空公司抗議或拒搭這些飛機，或是為了要回饋當地居民而自願多付旅費，甚至抗議觀光所產生的長遠社會文化、經濟影響等等。

第四節　永續觀光的原則

因為各方對於為什麼要推動永續觀光，以及永續觀光的定義有不同的看法，以至於永續觀光的原則也不盡相同。以下將介紹幾項原則：(1)生態永續；(2)社會文化永續；(3)經濟永續；(4)公平性。

世界觀光組織（WTO）提出永續觀光的三大原則，分別是生態永續、社會文化永續，和經濟永續。「生態永續」代表在滿足人類生活需求的同時，應體認和其他生物共存共榮的倫理，兼顧基本的生態進程（essential ecological processes）、生物多樣性（biological diversity）和生命資源系統（biological resources）。「社會文化永續」則是要確保人民對自己生活的掌控能力不被發展所犧牲、原本的社會文化不因為發展而變調，可以忠於原來的文化核心和價值，維護甚至加強社會自我意識。

最後，「經濟永續」講求效率經濟，並管理資源使後代可以使用。須能達成此三大原則，方可稱為永續觀光；也唯有能滿足這三大原則，才需要永續觀光，否則寧可不要。

這三項原則多少都包含了公平性原則。公平性的概念又分成幾種：跨世代的公平性（inter-generational equity）和同世代的公平性（intra-generational equity）。跨世代即「永續發展」的定義中所講：現代人要為後代人著想。而同世代的公平性則像前文所提開發中和已開發中國家爭論的原因。

公平性也有別種分法。比如，分配的公平性（distributive justice）、程序的公平性（procedural justice），以及互動的公平性（interactional justice）。分配的公平性是指觀光利益應公平地被分享，不應只讓少部分人獨享。相同地，觀光衝擊也不應只讓當地居民承受，比如觀光利益被外來財團賺走，只留下滿地垃圾或是擁擠的交通，這就違反了分配的公平性原則。程序的公平性指的是，左右決定的政策、程序，和指標符合公平性原則。Hunter（1997）表示，永續觀光到底該怎麼做，有很大的成分取決於經濟發展和環境保護哪個較重要，但至少觀光決策的結果和過程應該公開，讓人民瞭解為什麼是經濟發展較重要，或是環境保護較重要。如果觀光決策只獨厚某財團或政治人物、因為某些私人關係而修改環境影響評估的指標、決策過程沒有公開化，就是不符程序的公平原則。最後，互動的公平指的是有被尊重，比如居民在參與當地觀光發展的過程中，是否被公平地對待、是否對觀光客尊重，都算是互動公平的一環。

除以上所述四則原則外，被討論過的原則還有不少。以下專欄整理一些永續觀光的原則供參考。

專欄──永續觀光之原則

- 永續觀光的政策、規劃和管理必須適當,而且必須關注到是否在發展觀光的時候,造成任何自然或人為資源的破壞。
- 永續觀光不是反對成長(anti-growth),但認為成長須有極限,觀光發展須有限度。
- 不可短視,眼光須放遠。
- 永續觀光管理除著眼於環境方面的管理,也須注意到經濟、社會、文化、政治和管理層面的永續性。
- 永續觀光在滿足人類需求時,須注意公平性。
- 在觀光政策的制定上,所有人(stakeholders)的意見皆須有機會表達、被諮詢。此外,所有人都應被充分告知永續發展的議題。因唯有在充分瞭解永續發展的議題,對永續發展有共識的情況下,所表達的意見才較有益於長遠發展。
- 視永續發展為終極目標的情況下發展永續觀光,必須瞭解到,成果是需要時間的,也許無法在短期,甚至中期看到效果。
- 為能有效落實,必須瞭解市場經濟運作模式,民營企業、公營組織和志願性社團之運作文化和管理方式,以及大眾的價值觀和態度。
- 勿認為自己的看法才是對的,因為各人利益可能會相衝突,所以,須有心理準備要面臨兩難局面,也必須要接受適當妥協。
- 在發展觀光的過程中,須考慮到利益和衝擊的平衡。而且,在考慮利益和衝擊平衡時,避免站在少數人立場來衡量。

資料來源:整理自Swarbrooke(1999)。

 第五節 永續觀光和生態觀光

　　永續觀光和生態觀光（ecotourism）常被視為類似的觀光旅遊模式，但其實是有些不同的。宋瑞和薛怡珍（2004）強調區別生態旅遊和永續觀光的重要性，因為永續觀光屬於旅遊相關發展和管理的普遍原則，而生態旅遊算是一種特殊的旅遊商品或發展模式。

　　國際生態旅遊學會（The International Ecotourism Society, TIES）早在1990年，即定義生態觀光為「一種到自然地區的、具環境責任感的旅遊方式，保育自然環境與延續當地住民福祉為發展生態旅遊的最終目標」❼。TIES是1990年由WWF所支持成立，致力於全球性生態旅遊的推動之國際組織，目前擁有一千六百多位會員，來自超過一百個國家，會員涵蓋學術界、保育界、產業界、政府單位及非營利組織等，提供生態旅遊準則、訓練、技術支援、計畫評估、研究及出版品等服務。

　　生態觀光在台灣的曝光率大於永續觀光，政府在政策的制定上，也以生態觀光為主；市面上販售的旅遊產品或是相關書籍，也都是前者較多，但其實兩者有許多相似之處。比如，兩者都是起因於環境破壞，人類對於環境倫理觀逐漸成形。根據郭岱宜（1999）的整理，生態旅遊有幾項特點：對環境的衝擊降到最小、尊重當地文化、經濟利益回饋地方、提供遊客遊憩滿足、常發生在較少受干擾的自然地區、遊客應有體認，須配合自然環境的保護、以建立一套適合當地經營管理制度為目標。

　　2000年，在交通部觀光局的「二十一世紀台灣發展觀光計畫」中，生態旅遊被納入未來旅遊產業發展的重要方向之一。2002年更被訂為

❼原文是：Responsible travel to natural areas that conserves the environment and improves the well-being of local people.

「台灣生態旅遊年」，推出生態旅遊白皮書，建構生態旅遊的目標、策略、措施和執行計畫。

　　生態觀光一般被認為是一種較自然取向的觀光方式，比如說欣賞大自然等等。但也有人認為應把文化歷史也包含在內，發展出來的旅遊就像是參觀古蹟、體驗當地風俗民情等。只是一般市面上所賣的生態觀光之行程，多是以自然取向為主。

　　值得注意的是，生態觀光常因它的名字「生態」而遭誤解，以為只要和大自然有關的旅遊都算是生態觀光，它的其他特點，像是經濟利益回饋地方、遊客應配合自然環境的保護等等卻被忽視。這也就是為什麼我們常會看到，旅遊業者推出生態旅遊的行程規劃，但並沒有反應生態旅遊的實質內涵。而遊客在選購生態旅遊商品時，也對旅遊行程的名稱感到困惑。因此，到非洲打獵被誤植為生態旅遊，賞鯨活動被旅遊業者標榜出海後可遇到鯨豚「飆船」，而遊客參加賞鯨活動主要是因為有機會和鯨豚做近距離接觸，並非為了多瞭解、保護鯨豚，或感受海洋、體驗出海的暢快（張瑋琦，2002）。

　　觀光有多種形式，有些被認為較符合永續觀光的特質，比如生態旅遊，而有些較不符合永續概念，比如大眾旅遊和性旅遊（sex tourism）。但也有人提出質疑。英國學者Swarbrooke（1999）即認為，每種觀光形態或多或少都可以朝永續概念努力。他更進一步提出質疑，有多少生態旅遊者參加生態旅遊是因為要去保護生態？是為了消弭貧窮？有多少人在進行生態旅遊時，想到公平性的問題呢？又或是被天然不受破壞的大自然所吸引，想要去看看？應該不多。

專欄──性旅遊

如其名所示，性旅遊（sex tourism）即是以性行為為主要目的的旅遊，大部分是男性旅客找女性妓女，但是現代性旅遊更為複雜，也有女性遊客找牛郎，向同性對象買春，或是成人旅客找小孩從事性交易的例子。

性旅遊的主要風險是性病傳遞，剝削兒童和婦女，因此常被認為不是一種永續觀光的旅遊方式。

在旅遊中，和兒童發生性行為被認為是有違道德倫理的事。有些西方有錢的旅客會到亞洲較貧困的國家買春，這種現象也常被視為另類殖民和剝削。

在一些比較舊的觀光旅遊書籍和文章中，台灣也被列為提供性旅遊的地區之一，這是因為二次大戰後，台灣因為百廢待舉，也曾靠此賺進一些外匯。目前性旅遊主要發生在東南亞等國。性交易在這些國家原本就存在，但因為外國遊客需求之故，使其市場擴展至如今規模。

資料來源：Wyllie (2000).

 第六節　結語

文行至此，讀者們應該會發現，永續發展的訴求，會隨時間而改變，反應不同背景下的需求，諸如擁擠的城市生活、過度浪費、人口過盛、環境污染、溫室效應、節能、糧荒問題、貧富差距等等。永續觀光定位為促進永續發展的途徑之一，應該朝向解決這些問題前進。

永續的一個重要概念，是我們須對未來負責；我們現今所做的決

定，不可違反後人利益。換句話說，我們須思考當下的決定對於未來的影響，這似乎是個不證自明的永續倫理。但我們又怎麼能知道，當下的決定是否真的比較好呢？未來政治情勢如何仍未可知，經濟、社會文化和科技等改變，都可能使目前所謂永續觀光所採行的方法顯得過時。我們真的瞭解未來世代的需求嗎？還是，這其實只是個一廂情願，或者，對自己太過有自信的想法？再者，永續觀光該如何操作，其中牽涉到許多道德和價值觀的判斷，以及旅遊結構中各組成對象需求之不同，他們的需求甚至互相衝突而難以執行。無怪乎Swarbrooke（1999）直言，永續觀光也許是一個不可能的夢想。

但是，有夢想至少是個努力的方向。二十多年來，永續發展，甚至是永續觀光的定義以及作法，都還在接受世人討論和檢視，換言之，我們都在共同譜寫永續發展以及永續觀光的新頁。

問題討論

一、觀光發展是萬靈丹嗎？

二、永續觀光是萬靈丹嗎？

三、什麼是永續觀光？生態觀光是不是永續觀光？大眾旅遊是不是永續觀光？為什麼？

四、為什麼永續觀光很難下定義？牽涉到什麼議題？

五、永續發展序列反應出「永續」不是絕對的概念。你將自己歸於哪一個階段的擁護者？

 參考文獻

一、中文部分

交通部觀光局（2002）。《2002台灣生態旅遊年：生態旅遊白皮書》。台北：交通部觀光局。

宋瑞、薛怡珍（2004）。《生態旅遊的理論與實務——永續發展的旅遊》。台北：新文京。

張瑋琦（2002）。《勿讓生態觀光成為生態殺手》。環境資訊中心。http://e-info.org.tw/column/kuroshio/2002/ku02070501.htm。

郭岱宜（1999）。《生態旅遊：二十一世紀旅遊新主張》。台北：揚智。

二、英文部分

Clarke, J. (1997). A framework of approaches to sustainable tourism. *Journal of Sustainable Tourism, 5*: 224-233.

Hunter, C. (1997). Sustainable tourism as an adaptive paradigm. *Annals of Tourism Research, 24* (4): 850-867.

Manning T. (1999). Indicators of tourism sustainability. *Tourism Management,* 20(2), 179-181.

McCool, S. F. & Moisey, R. N. (Eds.) (2005). *Tourism, Recreation and Sustainability: Linking Culture and the Environment*. Cambridge, MA: CABI.

McCool, S. F. Moisey, R. N., & Nickerson, N. P. (2004). What should tourism sustain? The disconnect with industry perceptions of useful indicators. *Journal of Travel Research, 40*(2): 124-131.

Nash, D. (1996). *Anthropology of Tourism*. Oxford: Elsevier Science.

Stable, M.J. (1997). *Tourism and Sustainability: Principles to Practice*. Oxon, UK: CABI.

Swarbrooke, J. (1999). *Sustainable Tourism Management*. Oxon, UK: CABI.

The International Ecotourism Society (1990). http://www.ecotourism.org.

Turner, R. K., Pearce, D., & Bateman, I. (1994). *Environmental Economics: An Elementary Introduction*. Baltimore, MD: Johns Hopkins University Press.

United Nations Development Programme (2003). *Human Development Report: Millennium Development Goals: A Compact Among Nations to End Human Poverty*. New York: Oxford University.

United Nations Educational, Scientific and Cultural Organization (UNESCO), 2003. http://portal.unesco.org/en/ev.php-URL_ID=3994&URL_DO=DO_TOPIC&URL_SECTION=201.html.

Wight, P. (1993). Sustainable ecotourism: Balancing economic, environmental and social goals within an ethical framework. *Journal of Tourism Studies, 4*(2): 54-56.

World Commission on Environment and Development (1987). *Our Common Future*. http://www.un-documents.net/ocf-02.htm.

World Resources Institute (WRI) in collaboration with United Nations Development Programme, United Nations Environment Programmed, and World Bank (2005). World Resources 2005: The Wealth of the Poor-Managing Ecosystems to Fight Poverty. *Washington,* DC: WRI.

World Summit on Sustainable Tourism (2002). http://worldsummit2002.org/

World Tourism Organization (1993). *Sustainable Tourism Development: Guide for Local Planners*. A Tourism and the Environment Publication.

World Tourism Organization (2002). *World Tourism: Annual Statistical Report*. Madrid: WTO.

Wyllie, R. W. (2000). *Tourism and Society: A Guide to Problems and Issues*. State College, PA: Venture.

休閒社會學

總 策 劃／許義雄

主　　編／劉宏裕

作　　者／許義雄等

出 版 者／揚智文化事業股份有限公司

發 行 人／葉忠賢

總 編 輯／閻富萍

執　　編／宋宏錢

地　　址／台北縣深坑鄉北深路三段 260 號 8 樓

電　　話／(02)8662-6826

傳　　真／(02)2664-7633

網　　址／http://www.ycrc.com.tw

　E-mail／service@ycrc.com.tw

印　　刷／鼎易印刷事業股份有限公司

ISBN／978-957-818-977-5

初版一刷／2010 年 11 月

定　　價／新台幣 400 元

國家圖書館出版品預行編目資料

休閒社會學 / 許義雄等著. -- 初版. -- 臺北縣
　深坑鄉：揚智文化, 2010. 11
　　面；公分.
　ISBN　978-957-818-977-5（平裝）

　1.休閒社會學

990.15　　　　　　　　　　　99017882